了不起的游戏

京剧究竟好在哪儿

郭宝昌　陶庆梅 —— 著

生活・讀書・新知三联书店

Copyright © 2021 by SDX Joint Publishing Company.
All Rights Reserved.

本作品版权由生活·读书·新知三联书店所有。
未经许可,不得翻印。

图书在版编目（CIP）数据

了不起的游戏:京剧究竟好在哪儿/郭宝昌,陶庆梅著.—北京:生活·读书·新知三联书店,2021.7
ISBN 978-7-108-07163-7

Ⅰ.①了… Ⅱ.①郭… ②陶… Ⅲ.①京剧-艺术美学-研究 Ⅳ.① J821

中国版本图书馆 CIP 数据核字（2021）第 090585 号

特约编辑	刘净植
责任编辑	卫　纯
装帧设计	蔡立国
责任校对	张国荣　曹忠苓
责任印制	宋　家
出版发行	生活·讀書·新知 三联书店
	（北京市东城区美术馆东街22号 100010）
网　　址	www.sdxjpc.com
经　　销	新华书店
印　　刷	天津图文方嘉印刷有限公司
版　　次	2021年7月北京第1版
	2021年7月北京第1次印刷
开　　本	880毫米×1230毫米 1/32 印张11.125
字　　数	236千字 图63幅
印　　数	00,001-10,000 册
定　　价	79.00元

（印装查询：01064002715；邮购查询：01084010542）

图书策划　活字文化

版权所有·侵权必究

目 录

序　李陀………… 1

写在前面的话　　郭宝昌………… 13

第一章　游戏

一、我们是"游戏派"………19

二、什么是游戏性………21

三、游戏视角看《红楼》………45

四、独一无二的游戏心态………55

五、游戏——中国审美的超越性原则…………60

第二章　京剧应该建立自己的表演体系

一、"三大体系"实在有些乱…………64

二、用斯坦尼和布莱希特解释京剧表演就是错的…………68

三、如何认识中国京剧表演体系…………75

四、探寻京剧表演体系的奥妙…………84

五、表演的神秘性…………106

第三章　叫好

一、观演一体的剧场美学…………115

二、"七类八派"谈叫好…………121

三、叫好的演变，折射着京剧的兴盛与衰亡…………147

第四章　说丑

一、丑，不是形容词，是名词…………154

二、丑得站到中间…………163

三、大美，方可言丑…………170

四、丑在舞台上的美学功能··········178

五、超越生死,超越悲喜··········187

第五章 革命样板戏的得与失

一、样板戏的路程··········200

二、样板戏的价值观··········207

三、样板戏姓什么··········208

四、样板戏的创造性··········222

五、样板戏的原则··········234

六、样板戏的启示··········250

第六章 戏曲电影还能拍好吗

一、戏曲与电影,谁也不将就谁··········257

二、用戏曲的眼睛看电影,用电影的眼睛看戏曲··········265

三、《贵妃醉酒》:一切都在程式中··········280

四、我是这样拍《春闺梦》的··········286

五、用电影语言重新创造舞台性…………308

第七章　京剧到底是国粹还是国渣

一、无可争议的国粹，无法回避的国渣…………311

二、京剧价值观理应全面检讨…………321

三、化腐朽为神奇的独特艺术表现…………329

四、参透游戏的艺术精神…………337

后记…………341

序

李 陀

向所有爱好传统戏剧的人,郑重推荐这本《了不起的游戏——京剧究竟好在哪儿》。

而对于那些有志研究传统戏剧的人,我以为这本著作有特殊重要的意义。

几年前,当郭宝昌起意要探讨京剧的艺术规律,把自己这么多年琢磨出来的看法和体会,都写出来,写成一本书,还要把它们上升为具有美学意义的理论著述的时候,我虽然热烈支持,撺掇他干脆放下创作,一门心思就做好这一件事,但是说实话,心里其实有点没底:这会是一本什么样的书呢?

多少年了,研究京剧艺术和传统戏剧的人不少,累计起来的著作和文章,数量也颇为可观,这相当于几代人一起努力,建了一个园子。若有人在这园子里多加一个盆景,多铺一片草坪,那当然是好事,大家都欢迎。但是,要是有人想在这园子里起一座楼呢?那就完全不一样了。可是郭宝昌想做的,不是盆景,不是草坪,恰恰是要在这园子里起一座楼。这谈何容易?且不说成还是不成,就是

建成了，会不会破坏一大片草坪？会不会砸烂一些花坛？会不会景观变得太多，引起维护这园子的园丁们的不满和抗议？都是问题，都让人担心。

现在这楼已经起来了，还是一座高楼。

一座让人惊讶不已的楼。

不过最让我惊讶的是，每次进到这楼里，竟然一次又一次地被感动。所触所见，几乎每一件都让我心动不已：用来构筑的材料，是那么结实；施工的工艺又那么精致，有结构，有细部；柱梁檩椽，钩心斗角、错落有致又秩序井然——怎么做到的？

一般来说，观赏京剧并不困难。说白了，就是"好懂"。可细究起来，若让你说一说京剧究竟好在哪里？京剧艺术有没有自己成体系的艺术规律？有无可能从中总结出一种独特的美学？这就很难很难了。从何处着手？从哪一个方向进入？京剧艺术体系犹如莽莽森林，其中各类艺术形式和艺术语言太丰富了，包含的美学元素也太多了，而其中每一个元素，解析起来又会通向更多的小径和歧路，可谓一沙一世界。何况，在这个方向上，可供参照和借鉴的系统研究并不多。《了不起的游戏》确实是平地起楼。

这座楼共有七层：《游戏》《京剧应该建立自己的表演体系》《叫好》《说丑》《革命样板戏的得与失》《戏曲电影还能拍好吗》《京剧到底是国粹还是国渣》。表面看，七个题目似乎有点散，彼此之间缺少内在联系，但实际上，如此分类分层，郭宝昌是经过深思熟虑的。首先，自"西学东渐"以来，在艺术史研究和戏剧美学研究里，一直有个障碍：很多外来的概念、用词、提法，一旦用到京剧的研

究上，就像不合身的新衣服、不跟脚的新鞋，总是别扭。那么，能不能甩开它们，尽可能用自己熟悉的语言去描述和分析呢？能不能用京剧里面本来就有的说法做论述？能不能用自己行里的行话，也讲出深刻的道理来？现在，郭宝昌就这样做了。通篇七章，在各章的具体论述和分析里是这么做的，在处理全书的总体架构的时候，也是这么做的。比如以"叫好"做题，专辟一章来讨论京剧的艺术规律，就显得突兀——叫好？一个今天剧场里已经被遗弃、在旧剧场里也常被认为是陋习的东西，现在被抬得这么高，竟然用来作为论说京剧美学的一个专门维度？可以吗？能行吗？不过，有如此疑问的人，如果仔细读过《叫好》这一章，我以为他一定可以被郭宝昌的解析和阐发所折服，至少会被打动，重新思考如下的问题：为什么叫好体现了"京剧表演体系的特殊性"？为什么当剧场是一个"绝对开放空间"的时候，叫好，恰恰是一个必要的美学条件？为什么叫好这样一个习俗竟然"推动了京剧表演的发展"？我想，很多人对叫好这个现象并不陌生，但是它被如此重视，由此生出这么重大的理论问题，大概大家都会觉得讶异。但是，郭宝昌在这一章里的说明，不但是细致的、具体的、耐心的，而且是很服人的；没有什么生涩的概念，没有什么大道理，更没有什么玄奥的理论，都是大白话，都是行里的活人真事，可讨论的是实实在在的美学问题。

这是语言的一次冒险，更是理论上的一次冒险。

这样的双重冒险成果如何？

写作《了不起的游戏》，郭宝昌不是想对行当和唱腔应如何鉴赏，述说一些个人意见和体会，不是对一些传统的程式、规范做进

一步阐发，更不是对京剧流派发展的历史进行回顾和评说，而是如前所述，是要为这门古老传统文化的特质做一次美学层次的透视，是为京剧艺术做一次美学研究。那么，如此的雄心实现了多少？郭宝昌是否达到了目的？考虑到这毕竟是第一次的努力，是筚路蓝缕，是一次闯关，我以为本书已经获得了不起的成果。这些成果可以从很多方面去评说和讨论。这里我只想特别指出其中之一，就是对京剧艺术中空间观念的思考和讨论。

看书中的题目，七个方面涉及的问题，几乎囊括了京剧艺术的方方面面，但实际上都有着一个共同的指向，是从不同的角度，对京剧艺术和剧场空间的关系做反复的讨论。其中对叫好的分析，在这里可以再次做个例子：郭宝昌对叫好的各类功能，以及借此形成的观众和演员之间多种多样的互动关系，做了很细致的分解和剖析，但重点却不在叫好本身，他真想说的是：

> 京剧表演体系的特殊性——它一直强调的是舞台的开放性，强调舞台上的表演与观众能够声息互通。它不像斯坦尼，在舞台上要和观众隔着一堵墙，也不像布莱希特，想方设法把那堵墙推倒，京剧舞台四周都没墙，观众和演员（舞台）本身就是一体的。

也就是说，原来剧场里戏迷们的喝彩，一个大声的"好"，里面内含了一种美学观念，意在建构把舞台和剧场紧密地融合在一起的另一种空间——原来京剧有着自己的舞台／剧场空间概念，和西

方人的完全不同。这么尖锐地突出空间问题，思考京剧（也包括传统戏剧）艺术是否有自己的独特剧场空间观，有特别重要的意义。

这涉及对传统艺术的研究中，我们能不能不再受制于人，实现一个突破？

在我们熟悉的西方戏剧中，舞台，是剧场空间里具有优先性的一个独特小空间。而剧场这个大的空间，只是容纳观众，其功能就一个，那就是"观"（在二十世纪七八十年代兴起的所谓"后戏剧"，力图有所改变，但我觉得大多都不成功）。由此，在西方戏剧传统里，舞台和剧场其实是两个空间，两者之间充满了对立关系：主和从的对立，动和静的对立，演和观的对立——这使得剧场只能也必须是个分裂的二元空间。而如此分裂和对立的空间，构成了也规定了在这样的空间里展开的一切剧作可能性和演出可能性的美学要求——无论是《哈姆雷特》中那段"活着，还是不活"的长篇独白，还是《樱桃园》结尾的那些凄切又沉重的伐木声，都绝对需要舞台和剧场、演员和观众之间这种无情的隔离。不但演出如此，可以设想，若是取消了舞台和剧场之间的这种对立和隔离，它们不再是戏剧所必需的美学条件，剧作家们多半会傻眼，那怎么想象戏剧？那还有戏剧吗？莎士比亚和契诃夫再天才，恐怕也一定会糊涂起来，掷笔而叹。说起来，《了不起的游戏》理论层面的直接论述和概念并不多，可实际上，其中充满了理论上的挑战和紧张：西方剧场的二元空间，正好成为郭宝昌批判式思考的靶标。他不仅不像过去的很多研究者那样，把它们当成样板、标准来对照和评价京剧，相反，在郭宝昌的思考中，或显或隐，它们多半是被当作消极的、

可疑的、并无样板意义的美学观念来对待的。不仅如此，在进行了很多的比照、对抗和批评之后，他还提出了"观演一体"说，认为在京剧艺术里，剧场空间"没有任何的确定性，演员是剧场的，不是舞台的"，一个独特的"观演体系"由此生出。而且，"任何其他国家其他艺术形式，都没有京剧把这种观演体系发展得这么完美"。

这已经不仅是挑战，而且是理论建设。

一本书，不但在观念和看法上，而且还努力在理论上也大破大立，形成一种贯穿其全部论述的紧张和对抗（在《京剧应该建立自己的表演体系》一章里最为突出），是本书给人印象非常深刻的一个特色。这样的著作不多见，在戏剧研究领域，可以说是罕见。不过，这本著作的价值，还有另外一面。也许，这另外一面更为重要——由于其内部充满了理论上的紧张和对抗，本书获得了一种品质（也是一种荣耀）：它自身客观上成了一个在理论上可以做深入研究和开发的宝贵文本。也就是说，对书中那些实现美学突破的提法、说法、看法，以及与此相关的概念和观念，可以被新的研究做第二次开发，实现更高层次的突破。

例如，说京剧的剧场空间"没有任何的确定性，演员是剧场的，不是舞台的"，因此京剧艺术有自己的"观演体系"，那么，这样的看法如何进一步理论化，得到更精准的表述？还有，考虑到郭宝昌还提出了"游戏性"的概念，并且把"游戏性"当作贯穿其美学思考的核心，当作是能够统辖整个观演体系的内在逻辑，那么"游戏性"和"没有任何的确定性"的剧场空间又是什么关系？这都需要做进一步的探讨。

这样的探讨，能使我们进入《了不起的游戏》逻辑的内部。

如此看待这本书，"演员是剧场的，不是舞台的"这个看法，就可以当作进一步深究的一个入口。

剧场空间问题，是郭宝昌在《游戏》《京剧应该建立自己的表演体系》《叫好》《说丑》等章节里一直不断强调的一个主题，诸如京剧艺术是"观演一体""是剧场的整体性而非舞台的整体性""戏曲舞台从来没有'第四堵墙'"等等，这些看法其实都是"演员是剧场的，不是舞台的"这一说法的延伸，都是对京剧空间特质从不同视角所做的说明。但是，我们还是觉得不够满足，为什么在京剧舞台上"真"和"假"并无严格界限？为什么京剧演员的表演不要求彼此交流，而是面向观众，只演给台下的人看？为什么"抓哏"成为演员的重要表演元素，并且可以脱离剧情直接去和观众交流？为什么丑角在京剧艺术里占有"无丑不成戏"的特殊重要位置，甚至具有在舞台上把握整个戏的节奏、速度的功能？为什么一些演员在舞台上、于演出中竟然给正在演对手戏的演员叫好喝彩？……这些只有在京剧（和其他一些传统戏剧）舞台上才会出现的一个个艺术现象，其间的统一性在哪里？这种统一性如何去说明？面对这些问题，我们不得不进入更抽象的层面去思考。首先，既然这个空间和西方戏剧充满二元对立的空间如此不同，那么，为什么京剧的剧场空间没有形成这种二元对立，没有受制于这些二元对立，还由此获得了"观演一体的有机性"？我以为，这和在京剧的戏剧体系里，演员和观众没有主从之分有关——演员和观众都是审美主体，在剧场的审美空间里，两者都具有主体资格，他们彼此互为主体。这尤

其表现于：在具体演出过程中，观众随时可以由被动的观和听，转化为主动的参与，不但参与演出过程（这在叫好里表现最为极端），而且可干扰、打断或评价演出，以这样那样的方式影响或左右戏剧演出的过程。当然，在西方戏剧传统里，观众介入演出过程也是有的，其中一个最有名的例子，就是一八三〇年雨果写作的戏剧《欧那尼》的演出，由于雨果粉丝和保守派同时介入，剧场空间里形成一场大乱，造就了史上称为"欧那尼之战"的重大事件，一场演出也成了浪漫主义兴起的标志。但是，这都是罕见的事例，与西方戏剧传统的剧场美学没有什么关系。在京剧里就完全不同了，观众作为审美主体可以介入演出，那是他们正当的权利，甚至是义务，因此从理论意义上来说，观众不是被动的受众（借用一下当下文化批评流行的概念），而是可以和剧场里的支配主体／演员进行合作或者对抗的另一个主体，或者说，是让一场演出能够成功、完美的另一个不可或缺的主体。这难免会带来一个疑问：一场演出中有多个主体，这可能吗？不过，我们仔细体会郭宝昌有关京剧表演体系的很多分析，我觉得可以从中得到一个逻辑推论：京剧美学的一个亮点，恰恰是在其剧场空间里不是只有一个绝对性的支配主体，而是潜藏着多个主体，只不过，演出中的哪一个艺术因素获得主体位置，具有一定偶发性，取决于某一种功能机制由于审美需要而获得了机会。这可以很容易在郭宝昌的分析研究里找到例证。比如，京剧演出中的种种"乱象"，就很值得琢磨。这些偶发的、溢出剧情和演出之外的小乱子（其中有些仅仅是为了淘气和幽默），很奇怪地，在大多数情况下并没有中断或破坏演出，这在西方戏剧里是不可

想象的（你能想象，娜拉演着演着，突然对丈夫海尔茂小声说"你是个坏蛋"吗？）。因此，郭宝昌一方面认为这些乱象"不是好现象"，一方面又很辩证地指出"你如果不把这些现象研究透，你就建立不了自己的表演体系"，这是需要深思的——如果说，在京剧的美学空间里，演员／表演对于观众并不成为绝对的支配性主体，那么，是不是在一出戏里，也不存在某一个角色是主导全剧演出的绝对支配性主体？是不是在京剧演出里，每一个角色都有潜在性的主体位置？甚至于，在一个演员身上，主体身份也不是被绝对确定的？是不是他实际上拥有几个身份？是不是由于这种主体身份的不确定，京剧演员可以不管什么斯坦尼斯拉夫斯基的表演体系，取一种游戏态度来演戏？换句话说，是不是郭宝昌极力呼吁的京剧表演体系，就是在这样的哲学和美学的观念里形成的？

　　这当然都是一些猜想，需要仔细地反复诘问和论证。认真进入《了不起的游戏》的世界，其中启发我们思考、逼迫我们讨论的问题（也是难题）实在太多了，我这里对京剧空间美学所做的一般性讨论，只是很小一个部分，而且限于京剧美学的"内部"。如果把视野再扩大，从社会学的角度去叩问这样的戏剧美学何以形成，追究其历史来源，那就需要做更多的功课了。至少，引入费孝通先生有关"乡土中国"的论述，恐怕是很必要的——京剧的表演体系和剧场美学，与"乡土社会"有没有关系？我觉得不但有，还非常紧密。只要想到四大徽班进京前都是地方戏，不少都是流动的野台班子，其演出空间大多都是在农村或乡镇的舞台，面对的不仅是空旷没有封闭剧场的"空间"，而且更重要的，还面对着一个传统的乡

土社会：戏台下的观众，大多都是在"差序格局""熟人社会""礼治社会"的召唤里被建构起来的主体，而戏台上的演员，也很多都有同样的出身，那么，我们不是已经影影绰绰看到了内在于他们关系之间的逻辑勾连吗？京剧艺术体系里的诸多美学元素，不是有可能得到一定合理的解释了吗？不过，这又是一个大题目，思考必然会转向另一个方向，转身介入一个新研究的大工程。

最后，我还想对书中的《革命样板戏的得与失》这一章说些感想。

这一章在书里占有特别重要的位置。如果说其他一些章节，郭宝昌是费尽心力"上穷碧落下黄泉"，从传统中总结、发现、提出中国戏曲独有的戏剧美学，这在有关样板戏的研究里，就变得非常具体，着眼的是京剧如何进一步改革，让京剧和现代生活、现代观众更好地融合，充满了建设性。其中一个最大的主题，就是通过样板戏的实践，证明京剧是可以改革的，是必须改革的。与此同时，他还毫不客气地、以尖锐的语言批评了近几十年，特别是改革时期京剧艺术的大倒退，认为今天京剧不仅比起样板戏是倒退，即使比起民国时代，也是倒退。并且，批评虽然直率，可不是仅仅有个态度，而是和其他章节一样，说的都是实际问题，有具体的分析，有经验的阐发，还有案例的剖析，没有一句空话。说到这个，我真希望热爱京剧的朋友和戏迷，若有机会都去看一看由李卓群编剧、郭宝昌和李卓群导演的京剧《大宅门》，这个戏在二〇一七年上演，然后在全国巡回演出，到处一票难求。近年当然还有一些"现代京剧"的尝试，然而，就改革来说，比之样板戏不但没有多少进步，艺术上反而相当保守。是京剧《大宅门》又一次向京剧改革发

起了冲击。郭宝昌不但提出要把"时代观念注入传统京剧"，创作出"观众能够接受的、带有现代意识的传统京剧"，还公开宣称"把年轻人弄进剧场，让他们发现京剧很好看""如果觉得上当受骗了，就在网上骂一骂"。这本来是很难实现的，可是他做到了，这个戏的确吸引年轻人进了剧场，还得到了他们的认可：原来京剧可以现代化、年轻化，而且真好看。这说明《了不起的游戏》里的美学思考，根本目的还是为了推动京剧，包括所有传统戏剧的改革，京剧《大宅门》就是一次具体实践。

郭宝昌是京剧改革的一个实实在在的推动者。

我和郭宝昌，老朋友。想到他一生坎坷的经历，每次读《样板戏》这一章，我都特别感动，被他的诚实感动——就他几十年经受的一切来说，对样板戏能有这样公正的态度真是太不容易了。在今天，样板戏依然活力不减，犹如一棵生在悬崖峭壁上的孤树，成了一道诱人的风景，可是，又是一道难以评说以致无人评说的风景。这让很多人一边假做冷漠，一边觉得尴尬。是宝昌打破了这尴尬。他特别辟出了一章，专门说样板戏，有一说一，有二说二；有赞美，有批评；有肯定，有否定，坦白公开，清清楚楚。以前和他在一起，也经常听他说样板戏，而且每次都充满激情，态度和修辞充满了烫人的热度。每逢此刻，我看着眼前这位老朋友，总是忍不住想：你这公正、坦白和热情都是打哪儿来的啊？以你这个人的所有——性格、出身、经历，都不应该说出这些话啊！现在，读他这本书，我一下子明白了，说到底是因为诚实，无论作为一个把艺术看作远高于生命的艺术家，还是作为一生痴迷京剧并且为之超级骄傲的一个

超级戏迷,你都必须诚实,也不能不诚实:既为了自己,也为了京剧的未来。

一篇序,应该是就书说书,怎么忽然说起朋友的为人来了……

不过,一个人的写作和他的为人能分得开吗?

序文的一个好处是约束少,以此,谨为序。

<div style="text-align: right;">二○二○年一月二十二日清晨</div>

写在前面的话

郭宝昌

我爱京剧。

我从童年时的看戏，少年时的迷戏，青年时的戏痴，中年时的思考，暮年时的研究，走过漫漫七十多载。我的主业是影视，大半辈子生活在拍摄场地，于京剧我是外行，却一生纠缠着解不开的京剧情结。没别的，京剧太美！无法割舍，无法冷落。人生快走到尽头了才发现刚刚走进京剧的门儿。门里什么样？灿烂辉煌，光怪陆离，晃眼！进了门也不过是管窥蠡测，略见一斑，却已晃得我眼花缭乱，莫辨东西，到头来仍然是一片模糊。要想完全弄清楚里边的事儿，下辈子吧。

即便如此，也还是攒了一肚子的话要说，就有了这本书。

现在，喜欢京剧的人越来越少了，特别是年轻人。就说我儿子吧，很典型。他自幼出国，又在美国留学七年，长大成人，回国工作，先要给他补习中国文化，放下刀叉拿筷子，烤鸭、饺子、涮羊肉全部爱吃，天坛、故宫、颐和园也都欣赏，电影、话剧、电视剧全能接受，唯独京剧不看。说是老古董，是给老人们看的，咿

咿呀呀听不懂。这就太奇怪了，你一次京剧都没听过，怎么就知道不懂？长城，还要怎么古老？怎么一回国就闹着要去看，登到高处还脱了衣服挥舞呐喊呢？你懂那砖砌的墙背后的文化内涵吗？就是说，有了先入为主的想法了——听别人说的。这股势力还很强大。据我所知，百分之九十五的年轻人不喜欢京剧，都是一次也没看过的。记得我儿子刚回国，见我吃窝头（这是我的酷爱），他很奇怪地问，这是什么？我说窝头，你尝尝。掰了一块给他，他吃了。我问，好吃吗？他很勉强地说还行。我说，再来一块？他坚决摇头说，不，不吃了。这就对了，你至少吃了一口，才知道不好吃嘛。

传统京剧，这"传统"二字挺耽误事儿的，立即就联系上了古老的、落后的、陈旧的、腐朽的等等词语。这也说明我们在京剧美学的普及上——不是教几套动作学两段唱，更不是用晦涩难懂不中不西的理论语言吓唬人——有着巨大的缺口。我们应该说明白的是：这"传统"的京剧，为什么是现代的，而且是超前的现代！

我儿子在外企工作，接触的外国人很多。我排的话剧《大宅门》，他带着外国朋友看过三遍，带着他的家人看过两遍。我排的京剧《大宅门》，他一眼都不看。太过分了！他爸爸不管排个什么乱七八糟的东西，他也应该看一看吧？不看！亲情都盖不过偏见。我向一些年轻人鼓吹京剧，他们说，行了吧您，连您儿子都不看，您还鼓动我们？！噎得我一愣一愣的，我还能说什么？！有一年我儿子的德国女朋友一家人来京了，尝遍了北京美食后，还要看京剧。他只得陪同。那天是一个旅游项目的京剧演出，一折《大保国》，一出《泗州城》。他看傻了："哇——京剧这么好看！"我带他们去

后台与演员合照,他们看到演员穿的服装均被汗水湿透,赞叹不已。

《泗州城》是一出武旦的打戏。高难的独特的武功技巧尽显京剧武戏的魅力,容易被年轻人接受。想起我小时候听戏,也是厌烦咿咿呀呀没完没了地唱,尤其不喜欢旦角,没劲!武戏则不同,《闹天宫》《金钱豹》《三岔口》《四杰村》《狮子楼》……一下子就把我迷住了。慢慢地开始喜欢花脸、老生,最后迷上了旦角。抑制不住地学唱、学演,登台演出,这才惊奇地发现,京剧艺术如此博大精深,惊叹老艺人们无穷无尽的创造力。

迷到了什么程度呢?我们七八个戏迷经常凑在一起守着留声机,找个人来放唱片——几十张不同的演员录制的唱片,抽出一张只放二三十秒钟,听一句唱,就要立即说出这是什么戏、谁唱的、什么板式。比如听一句"明早朝上金殿启奏吾皇",你马上得说出这戏是《宇宙锋》,梅兰芳唱的,西皮原板。随即再换一张,一句"皇恩浩调老臣龙庭独往",你要立即说出这戏是《姚期》,裘盛戎唱的,二黄原板。几轮听下来就不是放一句唱了,只放半句,到最后只放三秒,就俩字儿,输了的人少不得受罚,买几瓶"北冰洋",或买两斤糖炒栗子、两包"大前门"之类,总之得出点儿血。说这些事倒不是说听戏的有多牛,是这些京剧大师们让你从千百个同一唱段的演员演唱中,只听两个字就能辨别出他们的声音、他们的韵律。这得是多么独特的表现,多么深厚的功力,不同凡响啊!如今的演员还有吗?大致能听得出什么流派就不错了,不可能区别出独特的"这一个"了。

有些小青年会说,流行歌曲两句我也听得出,这是邓丽君,这

是周杰伦，这是那英……确实，但这是流行，不是流派。流派当然是流行的，但现在和过去的"流行"，都很难达到流派的艺术高度。流派，那是在传统基础上的不断创新，是艺术的累积；流行歌曲，你听的不过就是他（她）的代表性歌曲，有独特性，但艺术的丰厚度远远不够。这是通俗的时尚，不是艺术的高端。二十世纪三十年代的歌星您还知道几个？但一百多年来无人不知道梅兰芳。长城故宫天坛永存，高楼大厦随时可被玩儿房地产的推倒、铲平、重盖，流行一时而已。文化层次上不可同日而语。

还有人说——这种说法几乎成为人们的共识——你们那个时代娱乐项目贫乏，只能看看京剧，这纯属无知妄说。以我个人经历来说，就从二十世纪四十年代到一九四九年前后，直至六十年代中期，电影、芭蕾、歌剧、话剧、曲艺、舞剧等等，应有尽有，每周末的舞会、音乐会、游艺晚会、诗歌朗诵会丰富多彩，那时的流行歌并不比现在少。我现在张口依然能唱很多当年的流行歌曲，但京剧依然鹤立鸡群，听戏的主力军当时正是我们这些年轻人。很多文化娱乐项目我们都很喜爱，搁今天，我们也同样喜欢崔健、王菲、邓丽君……但在诸多艺术门类中，我们之所以特别钟爱京剧，还是因为它深厚的文化底蕴，尤其它的艺术观念是先进的、前卫的、先锋的……不但历史上超前，现在依然超前，再过两百年还会超前。到今天，面对京剧，我们发现无数课题没有研究到，或者没有研究透。我们写这本书，有点野心，就是想看看能不能把京剧超前艺术观念中的道理说清楚。

在世界艺术之林中，你会看到梧桐树、橡树、白桦树、枫树……

而京剧是这林中的一棵参天大树，根深果硕，枝繁叶茂。圣诞树固然美，它有根吗？比起任何其他的树，京剧之树，挺拔而高耸，粗壮而雄伟。没错儿，今天它已有了枯枝败叶，所以我们更要好好地爱它、呵护它、修缮它、珍惜它。我们这本书，正是要尽一点儿护林员的义务，为这棵从中国传统中生长出来的不朽之树浇上一担水，让它能活得更有点儿当下的精气神。

谢谢您正在看这本书！

二〇二〇年一月二十二日

第一章 游戏

一、我们是"游戏派"

关于京剧艺术的美学原理,有太多的理论书籍和文章谈过了,浩如烟海。我看过太多的这一类书,自己也琢磨了十几、二十年,可看得越多,越觉得这门学问的研究似乎才刚刚开始。京剧艺术之精粹,恐怕再过个百八十年也说不透,说不全。本以为说明白了的东西,颠来倒去地一想,更迷糊了。比如有人说京剧美学是"写意"的,这个与"写实"对应的"写意",显然是从中国绘画理论借来的,用来形容京剧的某一部分美学感受,也是可以的。但是,它又非常不全面——比如说,京剧舞台上的唱是最主要的艺术表现手段,可这唱大多是细腻的心理描写,写什么意?比如说,京剧戏装从设计到制作比工笔还"工笔",又写什么意?这个感觉我和很多行家说过,大家也有同感。我老想试着说全乎点儿,一钻进去才知道,真是太难了。中国戏曲的起源可以追溯到商周时期的傩戏,两千多年了;我们这本书要研究的京剧,也有两百多年了。您一时半

会儿就想说清楚,痴人说梦。

但多年来,一直萦绕在我心头最让我着迷又最让我困惑的,就是两个字:游戏。

"人生游戏,游戏人生",像魔咒一样地指使我勘测京剧艺术的魅力。

什么是游戏?李白诗曰:"郎骑竹马来,绕床弄青梅。"这"竹马"的儿童游戏,最终演变成台上的马鞭。我小时候看戏归来,常和一些小朋友学着台上的演员,用糨糊把老玉米须子粘嘴唇上当胡子,用毛笔在额上画几道就是花脸,拿根捅火炉的"铁筷子"就是马鞭了,游戏!

京剧表演艺术好像是特别适合孩子们的游戏。但它又不是特别属于孩子们的。我就想从游戏出发,探索我们京剧二百多年形成过程中,一代一代的老艺人们,怎么在舞台上,游戏得越来越精致,越来越高级。玩儿成了艺术,游戏就有了审美与精神世界的第二属性,就特别地带有了哲学意味。

这种游戏,最直接的体现,是在我们日常生活中那些老戏台的楹联中。这些楹联我们随时可见随处可见,却经常视而不见。我们中国人的哲学,其实离您不远,就在您身边,就在您看戏的行为之中,在您的日常生活中:

 人生大舞台

 舞台小世界

未上台谁是我既上台我是谁须知是我原非我
不认真难做人太认真人难做牢记做人要像人

上台来显爵高官得意无非风月事
下台去抛盔卸甲下场还是普通人

我就想从这样的游戏观说起，谈一谈，我们京剧为什么在它发展的过程中，从假面变成了脸谱，从胡子演变成挂在耳朵上的髯口，从竹马变成了马鞭，从盔甲衍变成了大靠，从头饰变成了点翠头面，从具象走向了抽象，从空空的舞台衍变出气象万千的宇宙空间和时间。

二、什么是游戏性

（一）流光溢彩说游戏

咱们先从我们最直观地看京剧的感受说起。

京剧是一种程式的艺术。这大家都知道。但我想追问的是，为什么京剧会形成这样的程式？如果我们这么追问，就会发现，京剧程式涵盖了古代生活形态的全部，只是，它是以游戏手段呈现出的人生之美，以超高视角来俯瞰人生百态，这，就是京剧的游戏规则。

比如服装。京剧舞台上的服装以明朝服装为基准，完全模糊了朝代，不会去讲什么历史的真实，也无所谓合理不合理。舞台上，只要是番邦女子，不管是汉朝《苏武牧羊》的胡阿云，唐朝《沙陀

国》的二夫人，宋朝《四郎探母》的铁镜公主，甚至《红楼二尤》的王熙凤，一律旗装、两把头、旗袍、花盆底。武将，无论是曹操帐下的八将，还是岳飞手下的八将，一律扎大靠。过去一个晚上演十五六出戏，什么朝代戏都有，真要按朝代细分，光服装得拉一火车皮，而事实上一组戏箱（大衣箱、二衣箱、盔头箱、把子箱、靴鞋箱等）全包了。你要说它最开始的时候，可能有着功能性的需求，在过去物质条件匮乏的情况下，不可能给不同的戏配不同的戏装，但这样的习惯经过了百年而流传下来，它就绝不是功能性的问题，而是和我们的审美习惯、美学逻辑以及对世界、对人生的理解紧密相关了。

我们再进一步观察戏装。戏装完全进入了纯装饰的范畴，带有强烈的游戏性。就说这武将的戏装，演员的一身大靠，是由靠牌子、靠旗、下甲、云领等一百多个部件组成，光一面靠旗就有杆、面、头、穗、带五件组合，四面旗就有二十件，为了什么？为了美，为了游戏！只有这种组合演员才能在这身大靠的独特设计中，完成踢腿、亮靴底、抖靠旗、提下甲、鹞子翻身等一系列带有游戏性的高难动作，显示出大将的威武。这一套动作叫"起霸"，是大将出征前整理戎装的舞蹈。"起霸"既是基本程式，又是考验一个演员功力深厚与否的标杆。

比如"场面"（乐队）。京剧的场面分文场和武场：文场是指京胡、二胡、笛子、唢呐、三弦、月琴等弦乐和管乐；武场是指打击乐，只有鼓板、大锣、小锣、铙钹、大鼓、小鼓几件乐器，但要打出雷鸣、电闪、风声、雨声、炮号、行船、走马，甚至放屁（京剧《探亲家》）、

演员的一身大靠,是由靠牌子、靠旗、下甲、云领等一百多个部件组成,为了什么?为了美,为了游戏(刘天祥 摄)

侠客义士的夜行、千军万马的厮杀……自然万物的声音，全在锣鼓声中。于是，我们有了"凤点头""走马锣""兔行步""扑灯蛾""水底鱼""双飞燕"等色彩斑斓的"锣鼓经"。这些锣鼓经，都是用地上走的、天上飞的、水里游的等大自然的形态为声音命名。很多录音师说，他一辈子跟看不见的东西（声音）打交道，而我们老祖宗，却能叫您看见声音！为什么这么命名，又怎么想起来这么命名的？没人说得出来。这就是舞台上那些大字不识的老艺人们在玩儿呢！可是，他们为这带有游戏感的玩儿，给出这么美的命名，遵循的是"天人合一""道法自然"的哲学啊。只是他们自己从来说不清楚罢了。

比如"切末"（道具）。以旗为例，这是大家最常见且熟悉的，节日庆典总少不了彩旗。京剧中的旗那就五花八门、异彩纷呈了。士兵出征人手一面"阵门旗"；大将上场，后面定有一面"大纛旗"；水斗中，士兵抖动浅蓝色的长方旗，那叫"水旗"，掀起的便是汹涌波涛；龙套出来有"门枪旗"，探子出来执"令旗"，表示大风雪是"黑风旗"，表现火焰的是"红色方旗"，水斗中过跟头的叫"大浪旗"，两面方旗在旗面上画个车轮这是"车旗"，一两个人扶着车旗可走可奔。现在外国戏来得多，外国戏一来，我们就惊呼，你看人家！什么以色列《安魂曲》、俄罗斯《静静的顿河》里用几个演员表演出的马车多高明——请问，他们那几个人坐在道具上演马车，有我们这扶着两面画着车轮的小方旗可走可奔自由吗？在《挑滑车》里，这两面车旗一搭，便成了铁滑车；《起布问探》里，一面"探字旗"被探子抛、接、挥、舞，演员随旗而舞，翻跌扑滚，

两面车旗就是车,这旗,不就是一根杆挂一块布吗?!这就是点石成金(吴钢 摄)

就成了单独的一出戏，没什么剧情，就是"能行探子"向吕布（三国名将）汇报刺探来的军情，此剧只为炫"旗技"而设——请问，是我们的审美更自由还是你们根本不懂我们京剧舞台的审美？

说来说去，这旗，不就是一根杆挂一块布吗？！这就是点石成金，不但玩儿出花样，而且玩儿出层次。当游戏玩儿成艺术，那游戏便是带有美学、哲学意味的游戏了。

比如扇子。这是无论生、旦、净、丑都经常使用的小道具。与其他所有道具不同，它是最无实用价值的道具。都知道扇子是用来扇凉的，在京剧中，扇子偏偏不为扇凉。俄国剧作家契诃夫说过，舞台上只要有把枪，就一定要打响。他说的是舞台道具不可自然主义地随意堆砌。京剧舞台可以说是做到了极简，船桨、马鞭、烛台、杯盏、书本、柴担，都在台上各尽其用，但扇子例外，这是一把打不响的枪。有人嘲弄《借东风》中的诸葛亮：数九寒天还拿把扇子，严重脱离生活！岂不知，那把羽扇已是诸葛亮智慧的符号。《艳阳楼》中，高登手中的折扇足有二尺长，"哗"地打开，表现出一副十足的恶霸像，又显出足够的威武和气势。《贵妃醉酒》中，杨贵妃的一把精致的金折扇，已成了她舞姿的天然组成部分。《审头刺汤》中，陆炳对雪艳暗中打开折扇，扇子上写着一个"刺"字，不但点了题，参与到情节之中，而且显示出陆炳的机智。即便舞台上有扇扇的动作，也不是为了扇凉，而是为了美！生活中只作为扇凉的扇子，恰恰在京剧舞台上失去最本质的功能，改变了游戏规则，有了艺术品质。"扇子功"作为一种游戏性的艺术手段，给了观众超高的审美享受。

《艳阳楼》高登打开的折扇足有二尺长,霸气十足(吴钢 摄)

再说"把子功"。京剧中的武打场面都与剧情无关，只为展现演员的功力和绝活，把子是什么，刀枪剑戟斧钺钩叉……不下七八十种。我们这一代人小时候见的玩具摊儿上，全是这些古兵器的小一号的模拟品，戴上压成纸膜的花脸面具，舞刀弄枪、挥鞭甩镖都是学舞台上的演员动作，有时候踢腿不留神，踢青了脑门儿，练棍把头顶打个大包，但仍乐此不疲。只是觉得台上的演员实在是帅、美。

这"把子功"一到了京剧舞台上，了不得了，集武术、杂技、舞蹈为一体，玩儿出了顶级的游戏。武生的"飞叉"，武旦的"踢十杆枪"（又叫"打出手"），可以把鞭、铜、锤耍得团团乱转。这些几乎占了京剧全部剧目三分之一的武戏场面，与情节、故事、人物塑造没有绝对关系，只是为展现演员的绝活，展现演员在舞台上的动作之美与行动创造出的场面之美。当然，人物不同，表演也不同，孙悟空玩儿锤与陆文龙玩儿锤肯定不同，但目的一样，给观众看绝活，看舞台上的美。没有绝活的演员，观众是不买账的。至于"炫技，不能成为杂技表演，要在角色之中"，这是另外一个课题，不在此讨论。

说一个我经历过的京剧的这种游戏性给生活带来的极大乐趣。京剧里有"毯子功"，就是在一块地毯上练出摔、跌、扑、滚、劈叉、拿顶等硬功夫和基本功。毯子功必须从童年时期练起。京剧的童子功，是京剧成为国粹独立于世界艺术之林的基础，古今中外，无可比肩者。一九七一年我在部队干校劳动，隔壁是北京"红卫兵演出队"，下放劳动的中国戏校的学生，有个武戏演员叫周全贵，由于

长相比较困难，个子又小，在那个"革命样板戏"年代，永远也站不到舞台中间。他以翻跟斗见长，外号"跟斗虫"。"串小番"（后手翻）一般都只能朝前走着翻，他能连翻二三十个，都往回收着走，绝了！有一天，听说张家口有一玩票的哥们儿，跟斗翻得冲，号称"天下第一"，周全贵不服了，说"去会会他"。那天我们七八个人拥着他去了张家口。一见面也就三言两语，不用废话，翻！一路跟斗翻下来，几番比试，居然难分甲乙。突然，张家口这哥们儿翻了一串"小番出场""虎跳蛮子""虎跳前扑""虎跳镘子"。周全贵一看就傻了：这四个翻法，单个来没问题，串在一起，每次一落地便腾空而起做前空翻、侧空翻、后空翻等连续动作……这他可没来过，红头涨脸地低头认输，说了句："栽了！"扭头就走。张家口那哥们儿也有一群人跟着，便起哄："噢——认输喽——""是戏校的吗？要脸不要？！""师娘教的吧！"……我们连头都没敢回，臊不搭地出了门，走到胡同口，周全贵停住了，说："我试试。"我们忙闪开，拦住过往行人和自行车，他居然轻轻松松地一串走下来，一站定便自嘲地说："我×！这没什么呀这个。"我们便撺掇他回去再比，他泄气地说："算了算了，这会儿回去没的让人再臊一回。"我问过一位专家，这串跟斗难在哪儿？他说，四个跟斗转换时来不及思考，稍一犹豫就会摔得筋断骨折。五十年过去了，还没见一个这么翻的。

这种游戏的快乐，可是比今天的小青年打电子游戏好玩儿多了。后来演出中，周全贵便使了这一串的跟头，观众是炸了窝地叫好。

椅子功,演员以繁难惊险的动作展现人物身段之美(吴钢 摄)

1 甩发功,头发可以玩儿得立起来(吴钢 摄)
2 髯口功,胡子也能耍起来,这不是游戏吗(吴钢 摄)
3 水袖功,舞动水袖可以表现人物的喜怒哀乐(吴钢 摄)
4 翎子功,独特的装饰,舞起来千变万化(吴钢 摄)

其他如京剧武戏中的翎子功、翅子功、跷功、髯口功，莫不渗透着浓浓的游戏感。我就不一一细说了。总而言之，京剧是以程式作为生活与舞台的中介，创造了独特的、另类的舞台语言。但是，人们说程式往往只看到其表象，没有看到程式背后的逻辑，这个逻辑，就是我说的游戏性。没有在程式中创造出的美，没有带着俯瞰生活的游戏心态，这种程式，有什么意思啊！你向今天的小青年介绍，这是起霸，这是趟马（手执马鞭的舞蹈，表示骑在马上行走奔驰）……这些都是京剧的程式，这没问题。可是，如果你说不清楚，京剧舞台上为什么要这样起霸，为什么要这样趟马，为什么要这样翻跟斗，这锣鼓为什么是这样吵，他看不到程式的意义，有用吗？

再说一下京剧舞台上的时空。对于京剧舞台时空的自由很多人都讨论过了，但是，同样可以追问的是，时空为什么这样自由，又为什么可以这样自由？

京剧舞台上，通过演员的唱词、念白、动作、龙套的队形变换等，任何一个因素都可以轻易完成这种转换，这说明这种时空自由转化是它的基本舞台逻辑。这一部分，我会在《戏曲电影还能拍好吗》一章里着重讨论。在这里，我要讨论京剧舞台上表现时空变化的一个特别程式。

京剧艺术中这个特别的程式是乐队"打更鼓"，打鼓的打两下鼓，大锣随着轻敲两下，便是二更（二十一点至二十三点），三下是三更，一直到五更；与此同时，演员表演要举起右手，用手指弯曲数数儿，打几更便弯曲几根手指，等于角色默念"哦，几更了"。

比如《四郎探母》，四郎与一家人诀别时，他突然转身面对下场门，这时场面"咚咚——呛呛——"起五更，四郎举手屈指数五更，这是固定的时间转换程式。

比如《时迁盗甲》，时迁在出场"走边"（走边是京剧里武生、武旦、武丑等行当扮演的角色夜中行走的程式），到许宁家门口、翻墙入院、进楼盗甲等一系列由动作改变空间的同时，他要三次举手"数更鼓"，表示时间紧迫，若天一亮则盗不成了。

这是京剧通过场面的声音与演员的舞台动作密切配合，实现时间与空间同步变化的代表，整个表演也许就十几分钟，可这几次更鼓，一宿十个小时就过去了。在舞台上，那鼓声听上去遥远而宁静，配合着舞台上演员的优美表演，观众几乎就会屏住呼吸自觉跟随演员的时空转换，与演员一起进入审美的游戏境界。

还有一点比较特别的，人们关注京剧的程式，多是关注我上面说的京剧舞台上的表演，不怎么讨论京剧舞台上的唱。京剧的唱，它关注的并不完全是表意的内容，更多是唱腔的美与动人。这当然是程式化的，也是游戏性的啊。

京剧的唱词，大多是没文化的艺人们写的，可能俗不可耐，但是京剧唱之美是唱腔决定的而不是唱词决定的。唱腔这种舞台语言，使得唱词的内涵又远远超越文字本身，而且也是文学替代不了的。

《逍遥津》一句"父子们在宫中伤心落泪"，多水的一句词啊，可这一句导板，十个字竟唱了五分零十秒。这唱腔的设计，就把委婉、凄凉、悲伤、绝望等情绪，表达得淋漓尽致，把这位倒霉皇帝

的一腔哀怨尽情抒发。这时的观众没人关心唱词美不美，文学不文学，文字内容是什么，就关心他怎么唱得好听。唱腔，与文人编剧们无关，就是老艺人按着腔（根据自己的嗓音特点设的腔），往里怼适合腔的字，这时，文学语言就靠边站了，具体所指内容也靠边站了。

看看京剧《二进宫》里"李艳妃坐早朝龙书案下"，皇太后钻到桌子底下去了；"耳边厢又听得朝靴底响"，脚上穿的靴子自己响起来了；封杨波"太子太保"竟唱成了"封你太子和太保"，一个官衔扯成了两个，太子是皇儿，也是可以拿来封别人的吗？《穆桂英挂帅》穆元帅竟唱出"我一人能挡百万的兵"，多了一个"的"字，百万兵是概念，百万的兵就是数字了，就让一百万个兵站那儿一动不动，让你一个一个地砍完，也累死你。

所以您别跟唱词较劲，您听那唱腔，美极了。所以京剧舞台上的唱腔，也是可以如此充满游戏感。

当然，我在这里说京剧脱离文学主要是指京剧唱词，不包括念白。京剧中的某些念白，如《审头刺汤》《四进士》《十道本》《审潘洪》《龙凤呈祥》《胭脂宝褶》《连升店》等，文字言词讲究，节奏准确，韵律华美。可是一唱起来，就考虑不了那么多了，您就跟着它当游戏玩儿吧。

（二）芜杂万象说游戏

我想说的京剧的游戏感，除去以上对京剧舞台表现最直接现象的观察，还来自一个非常重要的思考，就是怎么理解从现代剧场去

看京剧舞台上曾经的千奇百怪的乱象？

长久以来，我也对这些乱象很困惑。其中，有很多乱象，比如演员误场，比如演员搅戏，等等恶习，你从今天的视角看，这些乱象，确实是该被取缔；但是，为什么我们那些老艺人就可以在舞台上这么做，而观众也不计较？而且有时我们的老艺人就能将就着这些看上去无可挽回的错误，创造出意想不到的局面，让观众不仅不计较，而且还会去叫好？有些乱象，比如说像"检场"，你如果在舞台上取消了，反而会生出许多新的麻烦无法解决；比如像"现场抓哏"，你取消了可能看上去没什么，但其实损失很大。那么，该怎么理解这些乱象？我想了许久，也许，只有从"游戏"这个角度去理解，才是最好的入口。

1. 乱象

我要先从一些京剧界的老典故说起，这些老典故，大多是口传，书上也都有记载，由于没有什么文献价值，我就不注明出处了。

有些艺人确实有恶习。问题是观众虽愤怒，却往往以此为乐儿，使这些艺人有恃无恐，甚至成为他们扬名的资本，这种邪门儿之事大概也只中国京剧舞台上所独有。

二十世纪三四十年代，有位红极一时的著名花脸演员金少山，最坏的毛病就是误场，完全不是因为有急事或是疾病误场，就是耍大牌，叫你等。有一次夜戏，故意在家里磨蹭，催戏的催了两次也没用，戏园子里垫了几出戏了，也不见金少山的影儿。观众起哄开骂，愤怒得要砸戏园子了，这位爷晃晃地来了。等他扮好了戏，出台一亮相，观众鼓掌叫好声如山呼海啸，事后并没人骂他耍大牌，

名净金少山经常误场，活脱脱一个北京的爷

反而说：瞧人家金少山，谱儿那叫大，角儿嘛！当然，有时候真把观众惹怒了，也会叫他下不来台。这是一种什么心态？思来想去其实就是听戏的观众也是一种游戏心态，听戏的也要听出游戏感来，这种感觉是艺术欣赏以外的快感，受折磨以后的欢愉。我有亲身体会，年轻时看戏，逢重要演出，都有人往我们宅门里送票，我从来不用，一定要自己去排队（最多连夜排过十个小时）买票，甚至买不到票宁可在戏园门口等黄牛票，也不用家里的现成票。这就是享受折磨，寻求戏外的快感，这很超脱，很游戏啊！

还有些演员有一种恶习，是特别爱搅戏。比如唱二路花脸的马连生，经常在台上胡来，给对手出难题。有一次演《连环套》，他演窦尔敦，黄天霸拜山时有四句唱，刚唱了一句"保镖路过马兰关"，他忽然说道："马兰关？带俺前去走走。"一起身竟然下场了，把黄天霸一个人晾在台上，搅得整出戏没法演了。武生泰斗王金璐在没出科（尚在学习没有毕业）的时候，也请马连生合演这出戏，是金璐的老师请的。王金璐心中忐忑，便找老师说，怕马先生搅戏，应付不了。老师叫他放心，便私下找马连生嘱咐："孩子初学乍练，务必请多照应。"一场戏演下来，傍得又严又好，金璐才松了一口气，要是不事先叮咛，还不定出什么乱子。由于马连生确实活儿地道，会戏极多，傍得严实，总有人约他演戏。观众对他从无恶评，还都夸他有两把刷子，给观众平添了无数茶余饭后的笑料谈资。

当然，不是每个演员在舞台上搅了戏都还能这么自在的。有一次谭鑫培老板演《斩马谡》的诸葛亮，戏演到最后，是诸葛亮命刽子手将马谡推出"斩、斩、斩"，此时马谡无奈又后悔地"哎"一声，亮个相便下场了。那天演马谡的演员不知动了哪根筋，突然扬手起"叫头"（暗示场面他要起唱或念白了）："啊哈！啊哈！啊哈哈哈哈……"来个"三笑"，然后才亮相下场。谭老板不高兴了，大喝一声："将马谡押了回来。"两名刽子手不敢怠慢，把已经唱完戏的马谡又押了回来，诸葛亮喝问："你因何发笑？！"演马谡的演员傻了，无言以对，谭老板又大喝一声："押下去，斩！"又二次被押下场，也不敢笑了。这位马谡碰上横主儿了，只有认栽。台上可以这样胡来吗？

再说两个特别值得深思的例子。京剧创始人之一，清朝时"老生三杰"的余三胜唱《四郎探母》"坐宫"一场，演铁镜公主的演员误场，管事的叮嘱余爷"马后点儿"，就是在台上拖一拖时间等公主来，怎么拖？观众又不是傻子，拖不好要起哄的。余老板在大段的西皮慢板的长唱段中，加词加唱了，原来只有："我好比笼中鸟有翅难展，我好比虎离山受了孤单，我好比……"等四个"我好比"，结果余老板现编现唱，竟唱了七十多个我好比，一直唱到公主来，观众听得如醉如痴，这是什么功夫？民国时期孙派老生创始人孙菊仙先生与他老搭档琴师孙佐臣先生都是七八十岁的老人了，两个人都聋了，唱的听不见琴声，拉琴的听不见唱声，两人在哈尔飞剧场居然严丝合缝地唱了一出《朱砂痣》。这凭的又是什么？！

举以上这些例子，是想和大家讨论一个问题，这些演员都是顶级大腕儿，他们在舞台上的乱来，或者为了应付舞台上的乱来，而对戏随时进行调整，观众都买账。为什么？为什么舞台上出现这些"怪事"一百多年来大家不以为怪？不仅大家不以为怪，甚至是这些本来很丑恶的事情出现了，但京剧舞台上的演员们，却有本事扭转这些原本丑恶的现象，翻出脍炙人口的佳话来？这些"乱象"背后的原因，难道不值得我们深思吗？

不仅台上经常有这样的"胡来"，台下观众也经常一起"胡来"。举个例子，有个地方戏剧团，每到剧团经济拮据没吃没喝的时候，便要上演一出《赵五娘》"描容上路"。这一出戏演的是赵五娘月下描画公婆面容拜祭完毕，要去京城寻找丈夫蔡伯喈。这一段那是唱得肝肠寸断："画起了老公爹面黄肌瘦，画起了老婆婆背驼

腰钩；画起了老公爹竹杖在手，画起了老婆婆满面忧愁。拭泪痕停霜毫遗容画就，无非是表孝思慈影长留！"然后她有一段念白："似这样饥荒年景，衣食不保，哪有盘费，只得乞讨而去了……"有一次演员跪在台前面向观众唱这段戏，这是直接把观众当作了乞讨对象，居然有观众直接把铜钱扔上了台。此后，这居然就形成了一个不成文的规矩：只要戏演到这儿，台下观众便争抢着向台上扔钱，有的观众甚至就为过扔把钱的瘾而来看这个戏。戏班的吃喝问题是解决了，可是你今天看，这戏园子里还有规矩吗？观众怎么也可以这样胡来？没有游戏心态，这戏怎么演？

这些说不清道不明的芜杂万象，都要求我们今天如何要从京剧自身的逻辑出发，理解京剧演出中演员的状态、演员与观众关系等极为独特的问题。

2. 检场

我们再进一步讨论京剧舞台上一个重要的现象，检场。

检场是戏班中除演戏的演员以外设置专门负责搬动道具、撒火彩（点燃松香末在台上挥撒做烟火效果）、扔垫子（演员在台上要跪下时）、接衣帽等的师傅。检场在京剧舞台上存在了一个半世纪。中华人民共和国成立之初，梅兰芳先生提出，要"净化舞台"，检场一职就被"净化"掉了。他们当时都受到西方现代戏剧观念的影响，用话剧的"干净"洗刷了京剧的舞台。可问题来了，没有检场了，这台上的桌椅谁来搬？演员做戏时丢下的行头、盔帽、马鞭谁来捡？原来《空城计》的城门、城墙由两个检场用两根长杆拉一块大布，布上画着城砖缝就行了，现在换了硬片，谁来搬？于是，为

了解决取消检场遗留的问题，开始用二道幕。二道幕后面怎么折腾都行，反正观众看不见。这是用最笨、最简单、最不用动脑子的办法，解决了舞台上的技术问题。这种做法，一直被认为使演出保持所谓"真实性""完整性"，几十年来被全国戏曲演出通用。那二道幕又轻又薄，稍拉快点儿便像旗帜一样飘扬起来，于是还得用两人领幕。观众便经常看见两个着装时髦的人拉着幕跑来跑去，有时二道幕下还漏出两双耐克球鞋。近年来时代前进了，二道幕也"科技"了一下子，飘动的绸幕改成软片，可以自动开合，演员在前面照演不误。但这就是"净化"？

某剧团演出的京剧《野猪林》（中央电视台反复播过），其中"义结金兰"一场，鲁智深要倒拔垂杨柳。原来这点儿戏的处理是，鲁智深拔完树往地上一扔，四个徒弟吓傻了，各做一个惊呆的造型，纹丝不动了，直到鲁智深发现大叫："徒儿们呐，徒儿们！"才将呆若木鸡的他们唤醒，但拔下的这棵树必须上来两个检场的搬下台去，戏只管接着演。现在可好了，取消了检场的，只好由拔了树的鲁智深自己再把树抱起来，送到后台，再出场看这四个徒弟，还在那儿一动不动地发愣呢，这台上空了有半分钟，因为这块儿戏，无法拉二道幕。取消了检场的，搬树的鲁智深反而成了检场的，四个徒儿一动不动地等着鲁智深往后台搬树。这不糟蹋艺术吗？游戏感十足的一场戏，实实在在地变成了低级的玩儿闹。

这种例子太多了。演员挥舞马鞭上场，到台口下马，再往后的戏马鞭用不上，没有检场的，演员只好自己用力扔向后台。有个女演员喝酒后要酒杯落地、摔倒，居然用了真酒杯，落地是要摔碎的，

只有把酒杯扔向后台,那儿有人接,然后再倒下。一九五二年我看奚啸伯先生的《碰碑》,杨老令公碰碑以前,要把头上的盔头通过肩、颈的力量甩出去,这时,一位检场的出来站在下场门口不动,演员向后甩出的头盔,正好落在检场人的手上,这叫功夫,是绝活。现在没有检场的人了,那盔头也是不能摔的,摔地上盔头就毁了,于是演员居然用手摘下盔头,抛向后台,后台有人接。具有美学意义的检场,堕落到了"别摔坏盔",一门绝活儿也就此消失。

更为可悲的是用二道幕代替检场,严重破坏了京剧舞台上最为经典的空间概念。人为地把舞台进行了分割,把自由的空间,写意的空间,由演员表演出的空间,游戏的空间破坏殆尽,完全脱离了人生游戏和游戏人生的观念,京剧的魂都没了。

梅兰芳他们那一代人要"净化舞台"而把检场取消,这问题错就错在,这不是个技术问题,是个艺术观念问题。他们那个时代,从西方现代剧场的视角看京剧舞台,觉得这检场很多余,破坏了演出的整体性。他们在当时,大概不会换个角度去看,为什么京剧舞台会这么不在乎整体性?

大概更想不到的是,检场就是我们千年文化对舞台通透认知的一种反应方式啊。京剧强烈的游戏性与京剧剧场特殊的观演关系,使得它并不在意现代剧场所要求的舞台整体性,它考虑的是戏台上下,演员与观众的对立统一,它看重的是剧场的一体性而非舞台的整体性。这是一种多么开放的、自由的对舞台的认识。中国京剧舞台上的一切都是这样的,它不强调舞台上有真假之分,不强调舞台上为了追求现实主义的艺术效果而一定要求真。在这种观念的影响

下，检场的上下，对于观众来说，无所谓啊。

我们是否应该回头认真地审视一下，京剧舞台上，为什么要用检场，为什么原来观众对检场不以为怪，并没有觉得这检场有什么不对，这其中蕴含着的观念是什么？可悲的是改革开放以后的八十年代，文化交流走出国门，一位著名剧作家写的一部著名话剧被美国某剧团移植演出，请他去看，回来以后他惊讶地告诉我：人家绝了，幕中间根本不拉幕，直接由管道具的上场搬沙发、换景，人家完全是新的观念。我跌足道，那就是检场啊！京剧两百年前就这样了！慢慢地，有些剧团恢复了检场，接受国外"新"观念了。二十一世纪初，某京剧团在山东济南大剧院演出，检场的上来了，年轻观众没见过，以为出了什么事故，于是便有人带头起哄，喝倒彩，乱了！大概是有见过的老观众提醒："这叫检场，是京剧的老传统。"乱哄哄的场子才静下来，等检场的第二次上场搬道具时，剧场里鸦雀无声，他们在观察和感受着这一古老的舞台形式，当检场的第三次上来时，观众突然响起了热烈的掌声，这是给检场的鼓掌啊，他们不但接受了，而且赞赏。现在的观众都已经习惯了，它丝毫没给人舞台混乱的感觉，也没有破坏剧情、干扰演员表演。

今天，我们要从艺术观念的角度先理解检场，还要再去思考在现代剧场怎么处理它。在今天的剧场以及观众对剧场的认识中，我们再让检场的上场，是不是也要考虑到现代剧场对整体性的一定要求呢？我在新排京剧《大宅门》中，也用了四位检场的，他们着长衫，穿布鞋，按戏的节奏上下场，缓缓推动大小两个宅门的圆柱，变幻着场景，非常诗意。

3. 现场抓哏

同检场一样，现场抓哏，也经常被认为不符合舞台的整体性、逻辑性，也被取缔了。取消了现场抓哏，看上去就是少了点趣味而已，其实，这趣味的来源就是游戏性，少了这趣味，观众就少了很多看戏的快乐。

当年，有父子二位演员在同一出戏《乌盆记》里，儿子饰演刘世昌（老生），父亲饰演张别古（丑角）。此戏结尾（不带"公堂"），屈死的鬼魂刘世昌求老汉张别古带他去定远县衙找包拯县太爷申冤，张别古有四句唱："怪哉怪哉真怪哉，半路途中遇鬼来，你今有什么冤枉事，跟我去见包县台。"然后二人下场。这天由于是观众都知道的父子二人搭戏，张别古就改了词，最后一句竟改成"跟你爸爸上后台"，观众大笑，鼓掌叫好。

还有一次，谭派正宗传人谭小培、谭富英父子二人同台唱《群英会》，谭小培饰孔明，谭富英饰鲁肃。戏中孔明识破周瑜诡计是要害他一死，便假意求鲁肃救他一救，求他准备几样军中用的东西，鲁肃便调侃道："你的东西早与你准备好了，寿衣、寿帽、大大的一口棺木，你死之后将你成殓送回江夏，做朋友的不过如此了吧。"谭小培先生突然加了一句词："噢，你本该如此啊。"意思是你是我儿子，你应该做的，观众大笑，鼓掌叫好。

一九五五年我在中山公园音乐堂看马连良、马富禄二位先生的《胭脂宝褶》，"失印救火"一场，装印时有一个没接住印盒掉在了地上的动作，马连良先生忙捂住自己的脚说："哎哟哟，砸了我的脚了。"马富禄先生立即回应道："这印盒子落在我这边儿了，会砸

了你的脚,要不都说你马连良做功好呢。"因马连良素以"做功好"称道于世。于是观众大笑,鼓掌叫好。

一九五七年在吉祥戏院,看侯喜瑞先生(饰曹操)和筱翠花先生(饰邹氏)的《战宛城》,"刺婶"一场,二人逃跑,邹氏求曹操带她一起跑,这时筱先生走个"跪蹉"——跪蹉是很经典也是很繁难的舞台动作,演员要两腿跪在台上用膝盖快速行走,观众大喝其彩,侯老突然加了一句词:"真不愧是鼎鼎大名的筱翠花呀!"于是观众大笑,再次鼓掌叫好。

侯喜瑞先生代表作之一:《战宛城》

为什么会有这些现场抓哏？为什么这些抓哏听上去都让人神往？那就是因为这些抓哏，是舞台上的演员跟舞台下的观众，都沉浸在京剧的游戏性中，共同享受着游戏带来的审美乐趣。对于舞台上的这些大师来说，当他们这样抓哏的时候，他们的表演完全在剧情与角色之外，他们这时就已经不是在演戏，而是在充分地表现自我；观众也是因为他们这么充分地表现自我而被感染。这是一种超高的表演境界。和"检场"一样，它也遵循的是剧场的整体性而非舞台的整体性。关于这一内容，我在后面《叫好》一章中要特别讨论。

这种带有游戏性的京剧现象，是特别值得深思的。为了把这个游戏说清楚，我要用大家耳熟能详的一本书《红楼梦》来解释。

三、游戏视角看《红楼》

我不是红学家。我要在这里说《红楼梦》，只是要用来解释我说的游戏是什么。

（一）假作真时真亦假

曹雪芹先生从故事开头便说：

> ……堕落之乡，投胎之处，以及家庭琐事，闺阁闲情，诗词谜语，倒还全备，只是朝代、年纪失落无考……

曹先生一开始就高屋建瓴地阐明了自己的立场、境界、高度,有人认为这是为了避开清朝的"文字狱",才故意模糊了朝代、年纪,我以为不是,曹先生说的是普世的人生、人世、人性、人本,是超高的境界和视角,他在俯瞰人生。

假作真时真亦假,无为有处有还无。

这是曹雪芹为《红楼梦》奠定的基调。只有一个人能够站在高的视角,俯瞰人生,他才能从现实生活中,看到真假、有无并不是那么绝对对立。因而,在艺术观上,他超越真假,在人生观上,他看淡有无,确立了一种超越性视角。

我们的各种作品,死乞白赖地强调自己是真,可结果大多被观众斥为太假,即便是某些令人费解的先锋作品,也不是"假作真",只是忽悠观众,在市场上永远也成不了主流。《红楼梦》虽然上来就说自己是假的,可是在所有的细节上,他又写得是那样的真,真到各种索隐派都随之出现,一定要证明《红楼梦》里的人物全能对得上号地实有其人,实有其府,实有其事。他明明告诉你这是"太虚幻境",可是他也说这是"甄士隐"啊!那些索隐派还不是非要把真事挖出来才解气?曹雪芹开始就说这故事源于绛珠仙草受了神瑛侍者雨露之恩,下到凡间以泪水报浇灌之恩,所以在整本书中时不时就得给她找个茬儿让她感物伤情地哭一鼻子。她这一哭,好多读者会跟着哭——可是,您再想想,人家也说了,她是还泪啊,不把眼泪哭干又怎么能完成"还泪"的任务呢?曹雪芹是带着我们玩

儿了一把超脱的"还泪"游戏。《红楼梦》就是曹雪芹在真假、虚实之间自如穿梭，带着游戏的心态去写这世间的百态。

你去看《红楼梦》，满满的全是真实的细节。这些细节，不仅仅停留在人物是不是有所指，而是这些人物都生活在非常具体的细节里，才叫你感到真实。为什么会有"红楼宴"，那是《红楼梦》里那些吃的、喝的、用的……写得太仔细了！比如第四十一回，王熙凤向刘姥姥说"茄鲞"的做法："……你把才下来的茄子，把皮儿刨了只要净肉，切成碎钉子，用鸡油炸了，再用鸡肉脯子合香菌、新笋、蘑菇、五香豆腐干子各色干果子都切成钉儿，拿鸡汤煨干，将香油一收，外加糟油一拌，盛在磁罐子里封严，要吃时，拿出来，用炒的鸡瓜子一拌就是了。"这比五星级厨房的菜谱还详细。再看看王熙凤出场，如何的打扮："……头上戴着金丝八宝攒珠髻，绾着朝阳五凤挂珠钗，项上戴着赤金盘螭璎珞圈，身上穿着缕金百蝶穿花大红云缎窄袖袄，外罩五彩刻丝石青银鼠褂，下着翡翠撒花洋绉裙……"这还要多细？这是生活的真实，没法儿再真了。他写得那么仔细，仔细到你按照他写的去做，都很难达到他写的标准。这是《红楼梦》特别高妙之处啊！唯有在细节上真得不能再真，实得不能再实，才能勾画出"乱烘烘，你方唱罢我登场""落了片白茫茫大地真干净"的虚无啊！

《红楼梦》开篇，就把正副两册十二金钗的命运给你交了底，有意不制造悬念。上来就把人物命运都告诉你。京剧与此如出一辙，所有人物上场都要自报家门，说自己要干什么和怎么干，先交了底，也是不人为地制造悬念。这就像一座迷宫，开篇就告诉了你

出口，可你在迷宫中行走，却怎么也找不到出口，但这并不妨碍你心驰神往地在迷宫中游荡、寻找，这就是人生游戏。当你可能找到出口，或放弃了寻找的时候，你会大彻大悟，进入了游戏人生的境界。也许根本就没有出口，就是个梦，在梦中构成了一片真实的繁华，使你欲死欲仙，欲罢不能。于是无数的"红学"出现了，这不也是人生游戏的一种表现吗？

从某种意义上讲，我们的演员与观众，共享的就是这种哲学上、美学上与人生观上的游戏感。这是京剧美学最基本的理论特征。观众的欣赏趣味会变，不变的是人生的感悟和生活的追求。

有人说，《红楼梦》这么好，为什么京剧排"红楼"戏那么少呢？四大名著，《三国》《水浒》《西游》，在京剧舞台上，不下二三百出，《红楼梦》怎么了？

在文学名著中，把《红楼梦》混于四大名著，我实在是难以接受。《红楼梦》为古今中外、空前绝后、无与伦比的超经典，它不宜用任何艺术形式（包括京剧、越剧、电影、电视剧等）进行表演，多少"红学"专家参与也没用。京剧《红楼二尤》，王熙凤梳两把头，穿旗袍，脚踩花盆底一亮相，我差点没晕过去；电视剧《红楼梦》，癞和尚、跛道士一出场，我恨不得一头碰死。曹雪芹真可怜，不管你怎么改，除了糟蹋，还是糟蹋。你说越剧、电影、电视剧拍得也很经典啊，不是！那是曹雪芹经典，你不过是披了个曹氏外衣而已，您那里面什么都有，就是找不到曹雪芹，等你们编剧、导演、演员、摄像、美工、录音……全都进入曹氏游戏人生的境界，才有可能——也只是可能，其实是痴人说梦！根本实现不了，不可能！

你只能跪着仰视曹雪芹，你站得起来吗？

我算了一下，京剧改自《红楼梦》的戏，也就十来出，两出是梅兰芳的《黛玉葬花》《晴雯撕扇》，其余《红楼二尤》《宝蟾送酒》《元妃省亲》《平儿》《香菱》《晴雯》《司棋》《王熙凤大闹宁国府》等是荀派戏，也大多失传。为什么？因为《红楼梦》太"文学"了，恰恰是与摒弃文学的京剧相克。《红楼梦》中最精彩的"海棠社""菊花诗会""柳絮填词""凹晶馆联句""元宵节谜语"……这些精美、经典的刻画人物的场面，任何艺术门类都无法表现，无论你用什么形式改编，都得躲着文学走。你一定要把"葬花词"写到戏里，便挨鲁迅先生一顿臭挖苦，媚雅与媚俗一样不可取。

（二）游戏视角下高超的叙述手法

《红楼梦》的高级不仅在于曹雪芹基本的哲学立场，而且，在故事叙述的手法上，也充满了颇多游戏性的大手笔。

第三十三回。贾政要打宝玉，先去送客，叫宝玉不许动，宝玉急得抓耳挠腮，想找个人赶紧去贾母处，求救报信，偏偏遇到一个聋老太太，只是打岔，终于没送成信，叫贾政打了个七魂出窍。

第七十五回。中秋节，玩儿击鼓传花，传到谁谁要说个笑话，偏偏第一个就传到了贾政手里——一个最不苟言笑、最不可能说笑话、最不应该说笑话的人，只有曹雪芹才想得出他能说什么笑话，"姐妹们都你拉我一下，我推你一下"，平日见贾政大家头都不敢抬，这下都等着看贾政如何化解这尴尬，紧张而又期待。贾政居然说了一个怕老婆的人舔了老婆脚丫子的笑话，那么合适，那么有分寸，

妙极!

　　第七十七回。晴雯病重,宝玉前去探视,两人撕心裂肺地诀别,突然横里出来个晴雯嫂子,缠着宝玉要做爱,柳五儿母女一打岔才狼狈脱身。

　　这些细节都充满了作者游戏人生的智慧,这都极大地引领了我一生创作的思路。电视剧《大宅门》,白景琦生而会笑正是来源宝玉生而衔玉;大宅门槐花自尽后,总管王喜光找槐花母,老太太也是聋子,生死关头,乱打了一通岔,竟在告七爷的状子上摁了手印,这构思就来自聋婆子;《大宅门》中槐花自杀前,忽然出来个顶着油盘走过廊子的冯厨子,七爷吼槐花跪下,他却糊里八涂地跪在了廊子上,这也是用了"探晴雯"的手法;还有,《大宅门》中日本兵将白家老号的老少爷们儿全囚禁在百草厅上,命悬一线,忽然白敬业要上茅房撒尿,引得大家都想尿,被日本鬼子拒绝,只好都往痰桶里尿。

　　越是在最紧张的节骨眼儿上,一定要透出一口气!这不是抄袭,是我从《红楼梦》的写法中悟出了叙述故事的奥妙,游戏心态使然。

　　从这个角度去看《红楼梦》后四十回,实实不敢恭维,我以为就是因为缺失了游戏人生的境界和视角,且看黛玉之死:

　　　　猛听黛玉直声叫道:"宝玉,宝玉,你好——"说到"好"字,便浑身冷汗不作声了⋯⋯
　　　　当时黛玉气绝,正是宝玉娶宝钗的这个时辰。

每读至此，我便掉一地的鸡皮疙瘩，这不是黛玉在叫，是高鹗在喊。用京剧行话来说，就是"洒狗血"！这样的东西是完全可以搬上戏曲和电影的，还可以便宜地赚取观众的眼泪，可惜完全没有了游戏人生的境界，这就是混同于芸芸众生的视角，人为而又造作的庸俗。这与开篇"还泪之说"简直是天差地别。

对比一下，曹公第七十八回写的晴雯之死。两个小丫头向宝玉讲述晴雯死前形状：

……晴雯姐姐直着脖子叫了一夜，今日早起就闭了眼，住了口，世事不知，只有捱气的份儿了。

宝玉忙道："一夜叫的是谁？"

小丫头道："一夜叫的是娘。"

宝玉拭泪道："还叫谁？"

小丫头说："没有听见叫别人了。"

您看，宝玉最关心的不是晴雯的死，而是死前晴雯最惦记的是谁，宝玉多么想听到晴雯在叫他呀，于是另一个小丫头编了瞎话：

"（晴雯）拉我的手问宝玉那里去了，我告诉了他，他叹了口气说：'不能见了……我不是死，如今天上少了一位花神……我就是专管芙蓉花的。'"

宝玉听了这话，不但不为怪，亦且去悲生喜，便回头看着那芙蓉花笑道："此花也须得这样一个人去主管。"

后面才有了《芙蓉女儿诔》一篇锦绣文章。这才是曹雪芹，这样的文字才能动人心魄，激人遐想，诱人深思。这种超脱境界，游戏人生的大彻大悟，是我辈凡夫俗子望尘莫及的，高鹗也不例外。超高视角的俯瞰与混于芸芸众生中的平视，是质的不同。

这种对比不是一般意义的雅俗问题。《红楼梦》固然是雅，可整部小说如此的通俗，人物说的都是人话。相比之下，我们的一些影视剧中，不说人话，假如生活里都像现在很多影视剧中那样说话，一定是有神经病了。《红楼梦》是雅俗共赏的，只不过不同人群看到的深度、广度、理解认识不一样罢了。曹雪芹的那些大白话，只有语言大师才写得出来，他太善于铺陈、造势，抓哏、逗哏、抖包袱。在第二十八回中，宝玉到冯紫英家吃酒，有薛蟠，还有妓女云儿，宝玉发了新酒令，大家轮流唱曲，那些曲词还要多俗？但写这段文字的难度绝不小于凹晶馆的联诗，"寒塘渡鹤影，冷月葬诗魂"当然凄美大雅，可薛蟠的四句词更是神来之笔："女儿悲，嫁了个男人是乌龟。女儿愁，绣房钻出个大马猴。"笔锋一转，竟来了一句"女儿喜，洞房花烛朝慵起"，众人均诧异："这句何其太雅？"薛蟠竟蹦出第四句："女儿乐，一根××往里戳。"把人物刻画得入木三分，其中第三句是关键，如此大起大落，大开大合，十足的游戏感，包袱抖得又响又脆，叹为观止！《红楼梦》中无论雅与俗的诗词，都精准地融入人物性格之中。记得有人问曹禺先生，若将《日出》删去一幕，你删哪一幕？曹禺先生说，都可删，只留第三幕妓院。这是最底层人的最俗的一场戏，但确是作者最耗费心血的一场戏。

我是从游戏的角度来学习《红楼梦》的,与红学没什么关系,在那些诸多改编的各种"红楼梦"中,我们只看到了编、导、演凭个人的视角、人生和艺术经验演绎各自的情感,却丝毫见不到曹雪芹的影子;感人的,是写得最不堪的黛玉之死,但可以赚取观众廉价的眼泪。任何企图改编《红楼梦》的想法,都是荒唐的,这是一个永远达不到的曹雪芹的高度和视角。

无论"寒塘渡鹤影"还是"一根××往里戳",都体现了曹雪芹如椽大笔的游戏精神。

从真正的艺术创作来说,实在是落泪不难,笑才难,喜剧比悲剧难写得多。演员哭,再带着观众哭,不过是表演和幻觉对观众审美最低层次的达标,现在可好,成了最高艺术的成就,成了表演的制高点。与恶俗搞笑一样,也有恶俗的搞哭,都是一样的媚俗,哭并不比笑高难。当下以哭媚俗的实不为少数,掉眼泪和打哈欠一样是可以传染的,一点儿不高级,动了真情当然不错,可这绝不是衡量演员和观众的最高标准。京剧大师荀慧生在回忆录中说过一件事,他少年成名,有一次在演一出苦戏上台之前,他那位残忍暴虐又没文化的师娘指着他说:你要不把台下看戏的眼泪唱下来,完了戏就别想吃饭。这是这位没文化的文盲师娘对表演的最高要求,咱们也这样吗?

京剧大师们在舞台上演戏,已成为他们的一种生活方式,才有了他们游戏人生的制高点。他们对自我的尊重,就是对艺术的尊重,他们绝不为廉价的笑声或哭声服务。京剧演员一旦演着演着流泪了,那就反而是虚假的表演,犯了大忌,破坏了舞台写意的整体

美，含泪不落已经是极限了。至于观众哭不哭，随你便，哭了也不见得你高明，不哭是人家的自由，洒狗血骗观众哭和胳肢人笑一样的低俗，只有游戏人生的境界才可脱俗。

《红楼梦》中写哭的场面太多了，几百处有了吧，没有哪一处是专门写来为了逗你哭的，每写到悲时，总有人出来打岔，不是黛玉就是香菱，不是宝钗就是凤姐，这种手法在京剧中是一脉相承的，所以在京剧中几乎找不到西方式的纯悲剧。

说京剧扯了半天《红楼梦》，就是因为要想说明白游戏人生这个概念，除了《红楼梦》以外，找不到更牛的例子了。《红楼梦》就是我们学艺的教科书。

荀慧生在《红楼二尤》中饰演尤三姐

四、独一无二的游戏心态

我对京剧游戏性的想法，确实有着从"乱象"出发的逆向思考。近年来与许多理论界的朋友交流，都担心我这是乱来。其实我只想换一种思维方式和视角，歪着苶儿来，逆向思维也许更容易参透事物的本质。而且，不这么逆着来，在当代西方现代话语如此强大的情况下，你很容易就被它的那套话语框定，比如，它是写实，你就说自己写意，看上去是你独特的思考，其实你已经被它的思维框架限制住了而不自知。当然，我的这个"游戏说"，到目前为止，还很难说是一种理论，我只是试图开辟一个言说京剧审美逻辑的出发点。

我对京剧艺术的游戏性，总结了这么几句话："芜杂万象，千奇百怪，流光溢彩，游戏心态。"我在前面大致解释了我对"游戏"的基本看法，在这一部分，我还要试图更推进一步，用一些京剧史上的奇谈，来说明京剧舞台上的那些大师们的"游戏心态"。正是这种独一无二的游戏心态，让京剧的表演与世界上其他类型的表演都不一样，是有自己独立体系的表演流派。

其实写到这一段我有些难下笔。假如只牵涉三四流不成器的演员还无所谓，但我要说的都是大师级的艺术家。有人劝我别写这一段，有损这些艺术大师的形象，考虑再三，写吧。从逆向思维里去参悟一种今天你看来完全是错误的现象，更能说明京剧表演美学具有完全独立于西方现代剧场的另一种特质。

这些段子有些已广为流传，但由于太各色，很多人怀疑它的可

信度，毕竟都是大师啊！我是有幸在一些聚会中听这些大师亲口说或台上见的，本来也是当笑话听，大伙儿一乐罢了，可后来当我认真探寻中国京剧表演体系究竟属于什么派别的时候，我纠结了，困惑了，还是想深究一下。

马连良先生，大师，大艺术家，马派老生创始人，与我家交谊甚厚。一九六一年我上"大二"，一天，我母亲请马先生吃饭，叫我作陪。我从学院赶到崇文门的鸿宾楼，马先生爱喝我们家的"史国公"酒，母亲忙打电话叫人开车送了一坛四十年陈酿的家藏"史国公"，那酒倒在玻璃杯里，一晃是挂壁的。马先生喝得高兴，他管我母亲叫四婶，所以叫我小弟弟，便笑着问我："小弟弟爱听什么戏？"我说您的《胭脂宝褶》《审头刺汤》《四进士》《审潘洪》。马先生说："小弟弟很懂戏嘛。"此前我听马长礼先生（电影《沙家浜》中演刁德一）说过一个段子，在观众中传为笑谈，就想向马先生求证。马长礼说一次演《龙凤呈祥》时，马先生演乔玄，李多奎大师演吴太后，到甘露寺"相婿"一场，在大将贾化上场时有一段摘卸兵器的表演，坐在后面的乔玄、吴太后没戏，只等贾化进殿才有戏，于是马先生问多爷（李多奎）："中午吃的什么？"多爷说："饺子。""什么馅儿？""茴香。"此时贾化进殿一跪："贾化与国太叩头。"李多爷立即入戏："嘟——大胆贾化，甘露寺埋伏人马，可是你的主意？！"这种台上跑戏实在是个奇闻，我便问马先生有无此事，马先生笑道："有啊，怎么了？又没误戏。"你说这叫什么表演流派？

无论从哪个角度来说，台上出戏，随意聊天，即便没误戏，即

便观众听不见,都不可以!态度不严肃,演戏不认真。可是,我们换一种思维方式想想,为什么京剧演员可以在台上如此自由地出戏入戏,并不妨碍他(她)演戏、演人物?这用什么表演流派的表演方法和规则都说不清楚、弄不明白!京剧演员有着他自己极其特殊的表演体系。

二〇一四年我请杜近芳老师在东四十条的大董吃烤鸭,杜老师酷爱吃烤鸭。几十年来一直有一个传闻:一九五七年与杜老师长期合作的叶派小生创始人、京剧大师叶盛兰先生被划成了"右派",但仍允许在台上演戏,叫"群众监督劳动改造",他在观众中的声望太高了,没人理会他右不右派,每次演出从出场的碰头彩到开始唱,几乎是句句有"好",甚至比被划成"右派"前更热烈,我就是喝彩观众的其中之一。大家大概有点替叶先生抱不平的意思,他的彩声无疑压过了杜近芳。有一次两人在台上演到一起转身背对观众时,杜近芳突然说:"老'右派','好'都被你一个人抢了。"转过身来又马上入戏,拱手说:"啊相公,你要多多保重。"

后来有人借这个段子说杜老师忘恩负义,欺侮叶先生。这些人太不了解梨园行了,杜老师一辈子不懂什么叫政治,她叫他"老'右派'"完全是打趣他调侃他,其实他们平时在生活中也是这个样子,口无遮拦,没有任何恶意,彩声被夺,出出气而已。席间我问杜老师可有此事?她说有啊,都"右派"了还唱得挺来劲儿。

二〇〇一年著名演员斯琴高娃拜师陈永玲先生学习京剧,陈先生是继李世芳之后的四小名旦之一,大师。拜师后,大家一起去大宅门饭庄吃饭,在座的还有著名作家、编剧黄宗江先生和武生泰斗

王金璐先生,大家边吃边唱边聊。我还演唱了一段《白毛女》中黄世仁的"高拨子"(京剧的一种曲式)唱段,陈先生竖起大拇指说:"郭导演真棒。"并指着旁边的两位著名演员说:"你们两个都比不了。"我说:"我嗓子塌中了,不灵了。"陈先生说:"不不,您的表演太精彩了,不是什么人都来得了的。"

那天陈先生还把他的一块手表送我留作纪念,我至今珍藏。

陈先生十分健谈且幽默,其中说了两个段子。

一次与张春华先生("武丑"行的大师)合作,演出前在后台有人送了张春华一盒巧克力,陈永玲要吃,张就是不给。上台以后,张要翻身上两张桌拿顶再翻下来,陈便站在桌前不让地方,张无法翻下,小声叫陈让开,陈也小声说:"巧克力。"张忙说:"一人一半

陈永玲(左)与关门弟子斯琴高娃

儿。"陈这才让开地方，叫张翻下。

　　陈先生还说到他的老师、前辈艺术家筱翠花先生，与他配戏的是他的牌（麻将）友，头天晚上筱先生输了。这天到了台上最后一场戏，两个人有背对背缓缓转圈的一个动作，当筱先生背对观众时，突然说："散了戏别走，上我那儿打牌，昨儿你一卷三，今儿我要报仇。"

　　再说一遍，这些演员全是顶级大艺术家，是京剧史上名标千古的流派创始人。我反复思考过，在他们身上出现的这些现象（其他演员不必说了，这种事可以写一大本书），这当然不是好现象，却充分说明了京剧程式化的表演规律，使演员表演不但不必进入角色（体验学派的演员与角色的合二而一），甚至于不必时时处于表演状态（只要上了台，就处于非生活化的表演状态），他们才可能也可以把生活状态带入表演中来。我们必须通过这些例子解剖京剧表演体系的真实状况，而不是一味地指责这种现象的恶劣。指责谁都会，这种现象几乎用不着什么分析，什么危害啦、艺德啦、职业操守啦……这也正是我开始所说很难下笔的原因，假如说我在提倡这种不良作风，那就太误会了。但是，你如果不把这些现象研究透，你就建立不了自己的表演体系。中国京剧要建立自己的表演体系，这就是一个入门的路径。我在谈京剧表演体系一章中，还要进行更详细的探讨。

　　总结到最后，仍然是人生游戏和游戏人生的大概念问题。这些大师们可以在这么严肃的、令人敬畏的舞台上，如此自由自在，无所顾忌地游荡、徜徉，他们在玩儿艺术，充满了游戏心态，他们的

艺术功力，深深浸在他们的骨子里，驾轻就熟，无须矫揉造作。他们不但是演员，是角色，更是他们自己，他们在出了表演状态的时候，也还在有另一个我查验着自己，所以如马先生所说："又没误戏。"这是世上所有演员中的另类，别具一格的游戏人生的另类！

还要再说一遍，坚决反对演员在演出的舞台上胡说八道！

五、游戏——中国审美的超越性原则

为什么我说我在思考京剧的时候，"游戏"二字一直缠绕着我？就是当我不断面对着从今天舞台视角去看，这些怎么也不可能得到解释的舞台现象，面对这些口口相传的生动故事，不是你说它是偶然的、不可取的，就能被忽略掉的。正是这些看上去不可思议的现象，让我产生中国京剧的美学原理，是带有一种游戏性，是一种人生游戏和游戏人生相混杂的情愫与境界。

这种游戏，不是我们常说的戏剧甚或艺术起源的"游戏"，我说的游戏，它更多带有中国传统中国哲学思想的超越性。这种超越性，应当说是源于"道生一，一生二，二生三，三生万物"（《道德经》第四十二章）、"天下万物生于有，有生于无"（《道德经》第四十章）的宇宙观与世界观，源于我们祖先对世界起源的认识。世界源于"道"，也统一于"道"。而在认识论上，它更强调"生生之谓易"的互相转化。这种哲学观，落实在艺术思想中，可能就是徐渭《歌代啸》中的"凭他颠倒事，直付等闲看"，也可能是曹雪芹《红楼梦》中的"假作真时真亦假，无为有处有还无""乱烘烘，你

方唱罢我登场"……它说的是什么？真假、悲喜、阴阳、生死、现实与梦幻之间……并不是那么严格的对立。

你用今天的哲学语言去说，大概就是辩证，是对立统一。可我要用游戏而非辩证去讨论中国京剧的哲学思想，是更想强调它自由转化的那一面，是在中国人对时刻变动的人生与自然的观察中对变化的体会，是由对变化的体会而悟出的一种超越性。中国哲学思想，从一开始，就进入一个超越性的境界。这种超越性，我们自己可能是习焉不察，但近代以来，当我们有了一个欧陆哲学，有了在欧洲哲学影响下的现代/后现代戏剧观，一比较，我们自身的超越性就太强了。现代戏剧，从其审美来说，它一直把"求真"作为其最核心的冲动。在这种求真的审美意识引领下，从三一律到现实主义的戏剧舞台，到斯坦尼斯拉夫斯基（也常被简称为"斯坦尼"）为这种舞台寻找到导、表演的手法，创造了现实主义戏剧的高峰。二十世纪以来，我们一直在这种现实主义戏剧的现代性压迫之下检讨自身。一检讨，我们的程式，我们的检场，我们没有悲剧……好像都是毛病。但是，如果不从这个现代性的视角出发，而是把现代性作为一种参照，深入我们戏剧发展自身的机理之中，我们就能发现，京剧自身有它的审美意识，有它的审美逻辑。我用游戏性去定义它，就是想表达审美上的超越性——只有站得高一点，不局限于任何真/假、美/丑、悲/喜、生/死……的二元对立，才能看到二者之间总是在转化之中。在美学上，你如果以现代剧场为参照物，就会发现京剧是超越真假的；而在哲学上，你会发现，它超越生死，超越悲喜，超越美丑……在所有的对立关系中，它都是超越

二元对立的，强调这二者之间互相转化的超越性，而不是刻意去追求二元中的一方。这种在超越性哲学思维背景下形成的审美意识，是中国京剧最为特殊的思想方式。

 在后面的篇幅中，我要通过《京剧应该建立自己的表演体系》《叫好》《说丑》《革命样板戏的得与失》《戏曲电影还能拍好吗》《京剧到底是国粹还是国渣》等六个章节，一一来说明。

第二章　京剧应该建立自己的表演体系

到今天为止，中国京剧到底有没有自己的表演体系。有！也没有！

说有，是因为京剧自创始以来，有二百三十多年的历史，十几代人积累的丰富的表演经验，一代代艺术大师辉煌的成就。以科班为主体的教育体系的成熟和完善，区别于世界所有的表演体系独树一帜的表演格局，传承了中华民族戏曲传统的精华，成千上万的中外艺术理论家对京剧表演的总结和论述……都标志着中国京剧的表演艺术有自成一家的表演体系。

说没有，是因为众多的理论著作中，始终不能把京剧表演说清楚，不能科学地界定京剧表演学派究竟与别的表演学派本质的区别在哪儿。一直以来，在对京剧表演的理解与阐释上，摆脱不掉西方表演观念的束缚。

迄今为止，半个多世纪的中国京剧创作者和理论家，依然只能借用斯坦尼的"体验"、梅耶荷德的"假定性"和布莱希特的"间离性"，来阐释中国戏曲的创作与表演理念；谈京剧表演的书成千

上万，始终没有见到有从美学、哲学、社会学、心理学……全面系统地升华到应有的理论高度加以总结。有人说，咱们还没找到纯属中国的理论语言来确切表达，你找啊！是的，我们应该去找，这可能需要几代人的努力。

一、"三大体系"实在有些乱

几十年来，在替中国表演体系找的说法中最有代表性的是"三大体系"说。所谓三大体系，是把斯坦尼、布莱希特作为两种体系，把梅兰芳作为一个体系单列出来。这个"三大体系"说本身就很混乱，其理论内涵更单薄。但是，这个"三大体系"说实在是流传太多太广，影响太深远，我们必须先厘清一下。

"三大体系"应该源自黄佐临在二十世纪八十年代发表的《梅兰芳、斯坦尼斯拉夫斯基与布莱希特戏剧观比较》一文。但在后来，黄佐临对"戏剧观"的比较，却被戏剧界某些人演化成"三大表演体系"说，有点远离了黄佐临的初衷。

这种背离，也许有一定的偶然性，但这种"三大表演体系"的广泛流传，却有其深厚的基础，也集中表现了近几十年来我们对京剧表演认识的混乱。

首先，这是因为斯坦尼、布莱希特，包括梅耶荷德等在二十世纪欧洲重要戏剧流派的代表人物，都看过梅兰芳的表演，也都对梅兰芳的表演发表过自己的看法。并且，也从自己对表演的认识出发，讨论过梅兰芳的表演。

一九三〇年美国人看了梅兰芳的表演，犹如发现了新大陆，惊叹中国的京剧艺术如此瑰丽独特。梅兰芳一九三五年到苏联演出，无论是体验派还是表现派的理论家，似乎都找到了与他们理论的共同点。斯坦尼赞誉中国京剧的表演是"有规则的自由行动"。梅耶荷德甚至说，看了梅兰芳演出时的手，恨不得把他们剧院的演员的手全剁了！德国的布莱希特则认为，他一直追求的陌生化、间离、非幻觉的艺术观念，在中国京剧中找到了完美的体现。斯坦尼体验派的信徒古里耶夫认为中国戏曲是完全运用了"体系"（指斯坦尼体系）的最根本原则。只有后来在中国教授表演的斯坦尼体系专家列斯里批评中国戏曲表演是虚假的、脱离生活的。

按道理说，无论是斯坦尼、梅耶荷德还是布莱希特，他们说的体验也好，假定性也好，间离性也好，都只能用来说明我们上千年

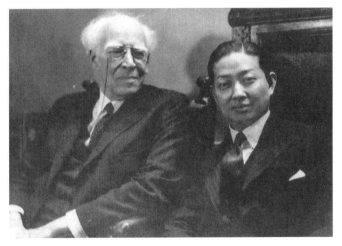

一九三五年的斯坦尼斯拉夫斯基和梅兰芳

戏曲表演舞台上（就京剧而言也已经有两个多世纪）的一种形态而已。从某一个角度看，这几位戏剧大师开创的对表演艺术理论的观念，尤其是梅耶荷德和布莱希特的"假定性"和"间离性"，让我们有了可用的词语，来描摹我们京剧的主要形态和内涵。但是，中国京剧二百三十多年十几代人的演艺生涯、成千上万的京剧人、上千出的剧目，每一代都能找出不下十几位代表人物；生旦净丑四大行当，细分起来，可以有六十多个小行当，七十多个流派，哪个都有自己独特的表演绝活……这么复杂的表演现象，迄今为止我们都没有一个人说得清自己是什么表演体系、什么戏剧派别；奇怪的是，那些研究中国京剧，不是生于斯长于斯、只是作为旁观者（即便来过中国），只看过七八出京剧的外国人，以西方美学的立场与方法，以西方理论框架、理论用语来定义中国京剧的表演体系，为什么就能成为我们信奉的主流理论呢？即便是他们的意见中有正确的、合理的部分，但也不过是管窥蠡测，一己之见，不可能参透京剧表演艺术之玄机。

其次，在所谓"三大体系"中，目前能够成为表演体系的，我认为只有斯坦尼。

一个表演体系的形成，需要有诸多学科的支撑与论证，需要有丰富的实践，也需要有理论的总结。表演上的体验派可能早已有之，但真正成为表演体系却自斯坦尼开始，是他创立，以他命名的，有莫斯科艺术剧院的实践，有《演员的自我修养》的理论著作。

布莱希特的戏剧观，是可以成为门派的，但他并没有建立完整的表演体系。布莱希特一九四九年才组建"柏林剧团"，一九五六

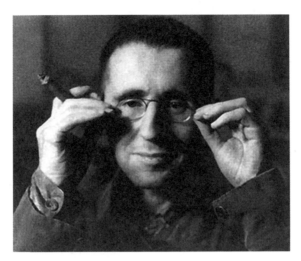

布莱希特，德国戏剧家

年就去世了，这几年的演出也都是临时组合的各种派系，没有也来不及建立起属于他个人的表演体系。"史诗剧"或"叙述剧"的理论是布莱希特创建的，但这不是演员的事，是导演的事。

　　说梅兰芳的戏剧观是"世界公认的三大戏剧体系之一"的提法，则是错误的。京剧确实有自己的独特的戏曲体系，独树一帜，但是，这个体系不自梅兰芳始，也不宜用梅兰芳的名字命名。正如我在前文所说，中国京剧二百三十多年的历史、上千出的剧目、生旦净丑四大行当、七十多个流派……这些，作为专攻花衫的梅兰芳是代表不了的。而且，梅兰芳的代表作《舞台生活四十年》，也只是对他舞台生活的记录和追忆，并不是理论著作。

　　本来，这些西方戏剧家对京剧的评价与论点，可以作为我们讨论京剧表演体系的参照。可现在，由于我们的理论很多时候是在无

知的情况下去跟风，反而要借助他们的评价和论点，来框架我们几百年早已成熟的京剧表演艺术。

于是，京剧表演艺术就被很多专家命名为体验派、表现派、表现体验结合派、随进随出派、时进时出派，一谈京剧美学，必是间离手法、"第四堵墙"、现实主义的、从生活中来的……有人说"装龙像龙装虎像虎"，"像"就是演员进入了角色，因而我们是体验派；又有人说"装龙像龙装虎像虎"，"装"是表现，所以是表现派；假戏真做，这"真"就是体验，假戏真做，这"假"就是表现；还有人说文戏可以体验，武戏只能表现。这些西方表演理论的进入，在京剧艺人中造成了极大的混乱，这种情况延续至今。我听见无数的老艺人跟我说："您瞧人家！""您瞧人家"是什么意思？是说人家棒、人家有理论啊！充满了自卑。

二、用斯坦尼和布莱希特解释京剧表演就是错的

我首先要说明，为什么不能用这些体系的概念来解释我们的表演艺术。

（一）体验和体验学派不是一回事

梅兰芳先生在谈他演的京剧《贵妃醉酒》中"闻花"的动作时说：

> 要点是在当时我心目中都有那朵花（其实台上空无一物），

这样才会给观众一种真实的感觉。

很多人就依据梅先生这句话,说京剧表演是"体验学派"的。

梅兰芳演《穆桂英挂帅》"捧印"一场,有一段背身对观众的戏。忽然听到鼓角声震,听到战马嘶鸣,这时梅先生的后背是有戏的,你可以看到他的背稍稍耸起,肩头一动,从肩上这个动作上你可以感到他的雄心壮志在往上涨。就有人说,这就是体验!就把它归入斯坦尼的体验学派。这种挖空心思找例证、以点带面、以偏概全、人为地用体验派的理论去套我们的表演,不仅是对京剧表演艺术的误解,也是对体验学派的误解。

任何表演流派的演员都会有对角色的体验,但"体验"与"体验学派"绝对是两回事,京剧舞台上的角色体验不是体验学派的体验。

体验学派,强调的是演员进入角色最终能与角色融而为一的过程(在斯坦尼看来,这种合而为一甚至要求连一根针都插不进去),以及用什么样的训练、办法帮助演员进入角色。这是斯坦尼体系的根本所在。斯坦尼了不起,在于他不断总结自己在表演上的错误,以及在分析错误的基础上,从哲学上、心理上去寻找那个正确的关于表演的认识;而且,他还从这儿出发,发展出一套训练方法,经过这种方法长时间地训练,使得演员可以逐渐进入角色,最终能与角色融为一体。因而,从体验学派的角度来说,不是你某一动作、某一时刻在舞台上的表演有对角色的"体验",就可以说成是体验学派要追求的"体验"。而且,京剧演员的这种所谓"体验",在我

看来，主要是对角色和戏文的"参悟"，这种参悟主要是在舞台不断的实践中逐步完成的（至少十几年甚或几十年），与进入角色合二为一的体验有质的不同。顺便说一句，这也与所谓的"表现学派"同样有质的不同。这不在我们研究范围之内，就不多说了。

（二）间离：有真/假之分才会有间离

二十世纪八十年代，随着黄佐临先生的《梅兰芳、斯坦尼斯拉夫斯基与布莱希特戏剧观比较》的发表，"间离"和"假定性"又替代"体验"，成为核心的戏剧概念。从某种意义上来说"间离"与"假定性"是从导演视角对舞台表演的认识，反映了舞台上表演的某种特征，并不是对表演的理论概括。我们的专家经常用"间离手法"或者"假定性"来指称京剧表演。在这个意义上，京剧舞台上，无论是演员最基本的"亮相""自报家门""背躬"，还是丑角的"现挂"等，这些基本舞台表演的方法，都可以用"间离"来表示了。这是完全错误的。间离也好，假定性也好，都是布莱希特、梅耶荷德表达的与斯坦尼不同的舞台观念。但是，他们的理论核心有一个共同的概念——"第四堵墙"。"第四堵墙"是什么？是假设演员面前没有观众，演员在封闭的舞台上创造出真实生活的幻觉。他们之间的不同，只是对待这堵"墙"的态度。斯坦尼体系内在的思想动力，是要在舞台上求"真"。布莱希特则是要刻意打破斯坦尼追求的"真"，暴露出舞台是"假"的。这一反叛，看似简单，实则珍贵，一下子使话剧舞台千姿百态起来。

在斯坦尼体系中，是要演员相信有这堵"墙"，从而创造出一

个真实的幻觉来,让观众能够相信舞台上的一切都是真的。布莱希特反其道而行之,他要推翻这堵"墙",是因为他不想让观众沉浸在对真实的幻觉中,不让观众作为感情的奴隶,要观众思考、判断。在这个意义上,布莱希特的"间离"强调的是导演手段而不是表演。比如《高加索灰阑记》里格鲁雪带着孩子逃跑,那些兵去追她,要搜这个孩子,这一场戏非常紧张,非常激动人心。但这一场戏怎么演?在这些地方,我们也就可以理解为什么布莱希特说他的舞台表演"允许有部分的幻觉"(《戏剧理论译文集》第九集,《大胆妈妈和她的孩子们的导演阐释》),没有幻觉,也就无从以"间离"打破幻觉。这至少说明,布莱希特也承认有这堵"墙",否则他推倒什么?

可是,京剧不要说"第四堵墙",它连一堵"墙"都没有!舞台后面有一"守旧"——相当于现代舞台的底幕,也是不确定空间。京剧表演的基本前提和斯坦尼、布莱希特完全不一样。

(三)真/假在京剧舞台上的复杂关系

京剧演员不可能进入体验学派合二为一的"真"的境界。

梅兰芳有一次演戏,脸上有个粉刺,发炎后半边脸肿了,只好换戏,换了一出女主角始终拿着扇子的戏,尽量把好的半边脸给观众看,半边肿脸尽量拿扇子遮一下。这叫什么?如何进入角色合二而一?

我小时候有一次看《野猪林》,那次是叶盛章演武丑店小二(传统演法)。他把大带一围,观众就知道要起"旋子"了,就开始

叫好。底下一叫好，演员就知道：呦，这观众是要活儿呢，我得卯上。那一次叶盛章翻到第十个旋子，观众跟着喊，十，十一……一直数到二十一。没有这个叫好，他翻十个也就行了。你说这表演是体验还是表现？

个别现象无所谓，这不是个别现象。它不可能"真"，又怎么需要像布莱希特那样打破真呢？必须去研究，演员在台上究竟是什么样的表演状态。

我是这么总结的：斯坦尼和演员一起设置一个骗局，强迫观众认为这是真的；布莱希特和演员一起设置一个骗局，强迫观众认为这是假的。京剧演员设置一个骗局，观众心甘情愿地上当受骗。只有京剧演员和观众的这种关系，才是最和谐的、最亲切的、最完美的、最自然的。观众是心甘情愿地上当受骗，愿意和演员一起来玩儿一把。游戏感远远地胜过两个强迫。你那强迫是只有冷冰冰的干预，我这心甘情愿地上当受骗，才能享受一种充满温情的游戏感。

（四）表演理论有点乱

在斯坦尼和布莱希特理论体系的影响之下，我们对京剧表演的各种论述与理解有很多似是而非、自相矛盾之处，对于这种现象，长期以来理论界居然也都相安无事。

黄佐临曾经在《我与写意戏剧观》中说过：

> 我们要尽量避免新名词怪理论……只要是海外的出品便立刻硬着头皮输运入口。至于这些玄奥理论，国人在经过相

当准备之前是否能够领略？即使领略了，他们在不完善条件之下，是否能够施用……我实在是十分怀疑的。

黄佐临先生不必怀疑，您几十年前说的话现在依旧有效。中央电视台在一期直播的采访节目中，一位某派正宗传人、成就卓著的京剧大师，在谈到梅、斯、布三大体系时，竟说布莱希特的间离手法是"第四堵墙"，把演员和观众间离开了。这个节目还没有播完，就有两位戏剧界的名家给我打来电话，问出了什么事了？是这位大腕说走了嘴还是他不懂？我说他不懂。这个事例非常典型，这真不是某个大腕的个人问题，是一代戏曲人的问题，是他们对基本的概念都不太了解还要用西方戏剧理论装扮自己的问题。

恐怕从杨小楼、梅兰芳直到样板戏的一代人，以及改革开放后的一代人，都说不清布莱希特是怎么回事。我敢于这样说，因为我了解。你说梅兰芳也云山雾罩吗？是的。梅先生在他的《戏剧散论》中说：

> 我在舞台上一生体会的和斯坦尼斯拉夫斯基体系也是相通的。

"相通"二字很暧昧，至少也应该是互有相似之处吧。
在《舞台生活四十年》中梅兰芳又说他的表演境界是：

> 演员和剧中人难以分辨的境界。

可在《戏剧学习》杂志一九七九年第一期上刊载的布莱希特的文章《中国戏剧表演中的陌生化效果》中，他对梅兰芳演戏的评价正相反：

> 演员（指梅兰芳——笔者注）力求使自己出现在观众面前是陌生的……演员在表演时的自我观察是一种艺术的和艺术化的自我疏远的动作，他防止观众在情感上完全忘我地和舞台表演的事融为一体，并十分出色地创造出二者之间的距离。

黄佐临在《梅兰芳、斯坦尼斯拉夫斯基与布莱希特戏剧观比较》一文中谈到昆曲《写蛮书》中扮演李白的著名演员汪笑侬表演酒醉骑马时：

> 上半身晃晃悠悠完全是酒醉的诗人，下半身却是稳稳当当，清清楚楚是那匹马，所以是不是可以说，这位表演大师的上半身是斯坦尼下半身是布莱希特？！醒和醉，神态清醒和疯疯癫癫，相对立的两者辩证结合，正是我国传统戏剧高超迷人之处。

请注意，斯坦尼、布莱希特、梅耶荷德讨论表演的出发点是话剧。梅兰芳说的是似乎与斯坦尼相通，每演必进入角色，做到合二为一；而布莱希特认为梅兰芳的表演是演员与角色拉开了距离，也就是说梅兰芳推倒了"第四堵墙"；中国的黄佐临又认为，斯坦尼

与布莱希特二者在京剧演员身上可以结合，演员于角色而言，可以时进时出。

我觉得有点乱。我自己也曾经在他们这些自相矛盾、互相矛盾的理论中迷失过很久。京剧演员的表演究竟属于什么审美派别？这是一个太过复杂、庞乱、艰深而又神秘莫测、迷惑难解的大课题。我们两千多年延续下来的美学哲学观念，仔细研究，是无比深厚的，不能被斯坦尼、布莱希特的理论出发点限制住。我们在自身发展中受到过现实主义、现代主义的影响，被它洗礼过，这没问题；但是，重要的是我们今天要穿过他们的视线，从我们自己的系统里出发，从一个内生的视角去思考京剧的表演体系。

三、如何认识中国京剧表演体系

中国京剧有自己的表演体系。这个表演体系自一七九〇年形成发展起，到一九〇四年富连成（原名喜连成）科班的出现，就已经渐趋完善。梅兰芳正是这个体系中培养出的卓越的表演艺术家。

让我们来把斯坦尼的莫斯科剧院和京剧的富连成科班的表演训练做一个对比，以此来讨论中国京剧的表演体系问题。

先声明一下，我在这里谈斯坦尼体系，真的不靠谱。我只是在电影学院上学时听过苏联专家潘珂娃的表演课。当时我们还搞了一台小节目请她看，我和另一个同学演了《苏三起解》"行路"一段，十几个节目中潘珂娃只给我们这个小节目鼓了掌，说很独特。除此之外，我没去过俄罗斯，没见识过斯坦尼家乡原汁原味的体系表演，

富连成科班（一九〇四至一九四八），四十四年间培养了近八百名学生

总感觉我接触过的，包括我自己的，可能都是"伪斯氏"。

对当年莫斯科剧院的情况，我们只能从斯坦尼的著作中了解。我在北京电影学院导演系学习时，算是系统接受了五年的斯坦尼体系教育。我们导演系也与表演系有同样的表演训练课程，包括表演（小品、大戏、电影）、形体、台词、化妆、音乐等，一样都不少。而且，我在一九五五年也行了京剧的拜师礼，拜在侯喜瑞（富连成科班第一期学生，喜字辈，工架子花脸）先生的徒弟冯景昶老师门下，学京剧花脸行当。这两个表演体系的影响和教育决定了我一生的创作实践。

我就结合这两个不同体系的学习体会，对这两个体系教学上的特点做一个比较。

科班学生必须在七八岁时入科，先练基本功

（一）学员基础不同

斯坦尼体系对演员的培养和训练，要求学员必须在十七八岁有一定文化程度的基础上才能进行。在中国这个制度一直沿用到现在，高中以上文化程度，十八岁以上入学，学制四年。我入学时是十九岁，当时学制改为五年。

富连成科班不是这样的。他们必须在七八岁时入科，学制七年，经过七年的训练，毕业就进戏班了。这是两个体系培养演员一个很大的不同。在文化程度上，科班学员入学时是文盲，毕业仍是文盲，只学戏，基本没有文化课，不像话剧演员都有大学学历。在演戏和创作角色上，文盲和高学历肯定不在一个出发点，但在创作实践上他们的表演却并无高低之分，很奇妙。

（二）教学方法不同

在教授方法上，斯坦尼有完整的理论指导体系、教材、教程，而京剧科班没有任何文字资料，甚至排戏也无剧本，完全施行师徒之间口传心授。由于大多数老师也是文盲，教错了也必须错着学。但就是用这种方法，使上千出京剧得以世代流传。两个体系之间在教学方法上毫无共通之处。

"口传心授"这种教学方式很不可思议，也非常有趣，举几个例子。

著名荀派演员孙毓敏老师在给她的学生教授京剧《痴梦》中是这样要求女演员的：你在转身痴笑的时候，眼睛要向右看，稍高一点，笑声从慢到快，"啊——哈、哈、哈、哈、哈哈哈……你笑到第七声观众才会有掌声，然后再转身……"

神奇吧？孙老师居然能把握到笑到第几声观众才会鼓掌，这是多少年多少场的实践经验才能悟出来的。她在把握整个场子的气场中真是得心应手、游刃有余，她能带动台上台下整个场子的协调运行。这可能说不清楚为什么，但她的经验告诉她，你就得笑到第七声，观众才鼓掌。我看过两场《痴梦》的演出，果然是在笑到第七声时，"好"就起来了。

这样的教法无法上升到理论，但又是书本的理论教学根本做不到的。

有一位一九五二届中国戏曲学校的老同学告诉我，他在学习"衰派老生"（老生又分多种类型，此指专门演老年的老生）的台步时，怎么也走不好。老师是一位著名老艺人，文盲，给他做示范，

孙毓敏教授京剧《痴梦》：笑到第七声观众才会有掌声（金梅 摄）

反复摆弄他的胸、腰、腿,就是走不对。老师说:"含胸、立腰、弯腿,就像你背着个重麻袋走不动道,懂不懂?"学生还是做不对。这位老师突然跳到他的背上一趴,喝道:"孩儿吧,走!"你想想,十岁的孩子背着一个成年人那是相当吃力的,他艰难地走了一个圆场,老师跳下来喊道:"孩儿吧,对了。"

还有一位唱花脸的学生,老师教他打"哇呀呀"。这个发声需要用小舌颤动,他老也学不会。老师急了,喝道:"孩儿吧,张嘴!"学生乖乖地张开了嘴。老师突然将食指伸进他的嘴里,摁住他的舌根,大喊:"哇呀呀!"学生开始喊,他用手指不住地颤动,摁他的舌根,他"哇呀"出来了。老师抽回手指说:"孩儿吧,对了。"

这叫什么教学方法?但这一下子学生就会了,此后演出再没走过样。

(三)培养过程不同

我在电影学院学表演的第一课(各大艺术院校基本都如此),从肌肉放松克服多余紧张开始,接着做无实物动作练习,注意力集中,到单人无实物小品,半个学期后,训练真听真看真感觉,意识判断行动,然后进入双人小品,交流适应反应动作,再进入多人小品,初步接触人物塑造。这是经过一年半枯燥的练习,耐着性子硬着头皮学下来的。二年级后才排练片段,由我们自编自导自演。我自编自导自演了《骆驼祥子》,做汇报演出,接受观众(学院同学和老师)的检验。第三学年便以大戏《骆驼祥子》的排练,全面完成斯坦尼体系的表演教程,并在北京的二七剧场做实习演出,卖票

与观众见面。到四年级才进入默片拍摄和导、表、摄、美四系联合的故事片拍摄。

而科班教育完全不同。他们学的第一课是毯子功：拿大顶、劈叉、跑圆场……假如按现在法律的虐童标准，那些教功的老师都得坐大牢。孩子们拿大顶，一个小时不许下来，直到孩子们瘫倒在地上。著名花脸演员袁世海先生在回忆他入科时练功拿大顶拿到浑身颤抖瘫倒地上，汗水在地上堆积了一大片，就这样依然被老师拽起来接着拿顶。然而好的演员有成就的演员，都是在这百般折磨之后，仍然自我折磨，他们会半夜起来再去拿顶。这叫"练私功"。并不是每个演员都有天赋，因而科班教学看上去非常残暴，但它的目的是只要你做到了老师要求的，这辈子就有了饭吃，不会失业。而那些有成就的演员不但不以为苦，他们还要偷偷地"练私功"。这些有天赋有抱负想挣大钱"练私功"的孩子，后来大多成了艺术家。

斯坦尼体系训练也同样有练功，称形体训练。二十岁的小伙子大姑娘胳膊腿早已经僵硬，这个形体绝不可能像京剧演员的形体那个练法。它的主要目的是让演员能够通过训练控制自己身体的肌肉，使得演员在舞台上能够克服身体的紧张，放松下来，达到生活状态的形体真实。我上学时我们导演系也有形体训练，两年，每周有半天的训练课，请来了戏剧学院形体大师黄子龙先生教形体课。每逢考试，只有我和一位女同学每次都五分，其他人均是三分。因为我们两个都在学前受过传统戏曲的形体训练。

科班的孩子入科四个月后就要分行当，这一分就决定了你一辈

子演什么。当你归入小生行以后,一辈子演小青年,你到了六十岁也要演小青年,不得跨行演老生,"三国"戏里你只能演吕布、周瑜、陆逊,不能演刘备、孔明、孙权。话剧演员完全不同,你经过训练以后,你可以演任何年龄段的角色。比如在话剧《雷雨》中你既可以演老年周朴园、鲁贵,也可以演年轻的周萍和周冲。你有本事可以演一个人从小到老的一生,京剧不行,你找不到一出从小演到老的戏。不可能从花旦演到老旦,从小生演到老生。京剧中的女人全由男人扮演(富连成科班只招收男生,不要女孩子),男演员归了旦行,这辈子不得再演男人(反串除外)。话剧中也不乏男人演女人的例子,但像京剧科班这样严格的界定,是举世皆无的。

分行当以后,开始按行当要求练功练嗓。练功到一定阶段,老师就开始口传心授地给你教戏。大概八九岁的小孩子,也得学《玉堂春》,就得唱妓女的戏。小孩子懂什么妓女情怀?老师怎么教就怎么唱。

顶多学了四五个月之后,学生就要参加科班的商业演出了,从跑龙套开始。从此开始,七年的学艺生活每天要参加演出,而且不耽误每天的练功,没有节假日,一年就只有春节过年封箱的那么五天,你才可以休息。也就是说,这七年,你只能休息三十五天,而至少要参加两千多场演出。这其中当然有用以养活整个科班师生员工赚钱的目的,但更重要的是,这种舞台上摔打出来的演员,比那些光说不练的训练方式训练出来的演员,不知高明多少倍。

我本人几十年的导戏经验,深切地感到,很多从专业影视院校

毕业时应该很成熟的演员，到了影视剧拍摄现场，基本上无所适从。然而，科班学习毕业的十五六岁的学生，不但可以肩挑重任，而且很多演员已经是名满京城的大腕了，被称作"科里红"。梅兰芳、周信芳、马连良、袁世海、叶盛兰……这些都是"科里红"。周信芳十六岁就收徒，梅兰芳十五岁已经红遍大江南北。二十多岁你说再努力，晚了，来不及了。京剧演员没有大器晚成的可能。与年龄无关，幼功打不好，唱到八十岁也难成大器。这是特殊人才的培养方式。

（四）培养目标不同

话剧演员要求你经过训练后掌握斯坦尼体系的表演方法。成为一个体验学派的演员，意味着将来你无论遇到什么样的戏都可以用这样的方法去创造角色，你将遇到什么样的角色是不可知的。科班演员不是，他是教给你现成的二百多出剧目，你会了这二百多出剧目，首先够你吃一辈子；然后你未来的任务就是以你自己的表演经验、人生经验不断揣摩参悟，把你学到的剧目变成你个人风格的剧目，和创新属于你自己的剧目。

以上我将两种表演体系从培养训练的对象、教授方法、过程、目标等拆解开。这么一拆解，差别就非常明显。

我们必须承认斯坦尼和布莱希特创造了骄人的演剧成果，我们也必须承认欧美很多演员也是经由斯坦尼体系的训练取得了骄人的表演成果。但是，无论是戏剧观念上，还是表演理念上，斯坦尼、布莱希特都与中国京剧的观念完全没有可比性，我们绝对不能套用

斯坦尼表演理论和并不存在的布莱希特表演理论来言说我们的体系。不仅如此，我们要有充分的自信，京剧由于传统的哲学基础和美学积淀，集中了中华民族的文化精华，表演上是有自己的完整体系的；不仅如此，这个体系，先进超前，到了现在依然超前。我们发扬传统就是发扬这个体系内超前的现代意识。

四、探寻京剧表演体系的奥妙

在京剧教学内容与表演方式中，有些地方看似与斯坦尼体系有近似之处，但你只要深入研究，就会发现千差万别。而那些差别之处，可能就是我们表演体系的奥妙所在。

（一）形体

京剧表演体系和斯坦尼的教学体系，都重视形体的基本功训练。

我一九五九年参加过中央戏剧学院表演系的入学考试，有两个考场，主考场考表演，副考场考形体，往往有主考场过关，而副考场被除名者，足见话剧表演对形体的重视。我因为有少年戏曲功的底子，顺利过关。京剧科班是只要胳膊腿没毛病就可以入学，七岁开始训练，这叫"童子功"，是练"功夫"。假如像话剧演员十八岁入学，胳膊腿已僵硬，是只练"功"，没什么"功夫"可言。

1. 内容不同

科班学的功夫，是程式化的，其难度、危险系数极大；斯坦尼表演体系形体的训练是生活化的，难，却安全。

2. 方法不同

斯坦尼是文明教学，循循善诱；科班练功，俗称"打戏"，极为残酷。

3. 目的不同

斯坦尼形体训练，是未来塑造角色的辅助手段；科班的童子功，是学的表演结果，你学的功夫直接呈现于舞台。特别是武行（武生、武丑、武旦、刀马旦、架子花脸、文武老生、文武小生），即使将来表演不灵，还可以入武行跑龙套。

4. 结果不同

斯坦尼形体训练，易学（与京剧武功比）且只是辅助手段，好与不好不决定演员前程；科班的童子功，练得好与不好，决定你未来是成大腕，还是一个一般的艺人。

5. 后续不同

斯坦尼体系的学生在形体训练结业后掌握了形体表演的技术，将来用它参与塑造人物。科班练功，十四岁毕业后，直到告别舞台，每天都要练，三天不练就要回功；而且不只是练功，还要摸索、体悟，把程式化武功个性化，创出流派。比如，武旦宋德珠，武丑叶盛章，文武兼善的尚小云，创青衣为花衫的梅兰芳。当然也有例外，四小名旦之首的张君秋，没入过科，未练过童子功，但以唱功独步菊坛。可他在教徒弟时，要强调："学我的唱，别学我'身上'，我是'老斗'。""身上"就是形体，"老斗"就是外行。

6. 观念不同

这种对形体的不同观念，恐怕也反映了两个体系的根本不同，

质的不同。我们要重点说一说。

在电影学院形体课上，形体大师黄子龙要求我们站、卧、蹲、坐最忌三轴平行。所谓三轴，指的是颈轴、肩轴、胯轴，站若直挺挺地立正，蹲若大便一样蹲着，躺如四仰八叉地躺着，都是三轴平行，是不美的。光站姿，我们便学了两节课（每节四个小时），这是一种纯美学上的教学，没什么意境，只是技巧。

我的京剧师父冯景昶老师，教我形体第一课，也是站立，是"丁字步拉山膀"。冯师摆了一个姿势告诉我，这叫"子午式"。拉右山膀，左臂抬与肩平，微曲，翻腕，手微蜷，拳眼朝下，右臂抬与肩平，手张开虎口朝下，左脚在前，脚尖朝左前，右脚中间部位贴近左脚后跟，横向脚尖朝右，呈"丁"字形，挺胸、直腿、头向左偏、直视，为子午式。"耗山膀"就是保持这个姿势五分钟，慢慢耗到十分钟、十五分钟，功夫到家，可以五十分钟不动。我按要求站好，冯师一点一滴地纠正我的颈、肩、背、腰、腿、脚，甭说五分钟，一分钟我的两膀就开始乱晃，两分钟我就歇菜了。当然我后来每天清晨河边喊嗓，都拉着山膀。有了这个基本功，演起戏来，自如多了。

值得研究的是这"子午"二字。从象形来看，"子"的第一笔开始是上挑，是稍斜向上，第一笔和第二笔之间打了个弯，是颈轴，中间一横是两臂张起，是肩轴，第三笔落笔一勾，是丁字步。"午"字也是拉山膀的身形。"子午式"中，"子"是夜，"午"是日；"子"是阴，"午"是阳；"子"是北，"午"是南。"子"与"午"，是"地支"中的第一位和第七位，丁字步的"丁"，是"天干"中

第二章 京剧应该建立自己的表演体系

京剧演员基本功"耗山膀"——子午式
（王安祁 摄）

舞台上应用子午式的亮相

的第四位，这个"天干地支"中的一、四、七，就蕴含着中国哲学阴阳相克相生、相反相成的道理。子午式也是要求三轴不平行，但显然，它不仅仅是一种形体动作，而是带有美学意境与哲学原理的身体造型。

　　斯坦尼的形体训练，也有摔跌扑滚，压腿劈叉，形式上与京剧形体要求是一致的，但根基与内涵完全不在一个水平线上。中国京剧表演正是遵循了中国哲学的思维方式，才有了"跑圆场""编辫子"，有了"虎跳""乌龙绞柱""鹰展翅""勾马腿""扔钓鱼""双飞燕"等带有天人合一意境美的动作造型。在京剧形体动作中，光

带"虎"字的"跟头"就有三十多种，光水袖功、髯口功、翎子功……就有十几种，光人物摔倒就有十几种……至于逢左必右、欲前必后的形体原则，贯穿于整个形体动作之中。这就是京剧形体训练迥异于西方形体训练的本质区别。

可以说以"毯子功"开始的童子功表演训练，是京剧演员整个演艺事业的生命线，也是京剧表演体系与斯坦尼表演体系区别的分水岭。

（二）交流

在学习斯坦尼体系的表演过程中，"交流"作为表演元素，是学习的重中之重。

我先举一个我个人学习的很典型的例子。我十五岁拜师，断断续续学了两年多，开蒙戏学的《姚期》。我纯属少爷坯子玩儿戏，下不了功夫，不要说拿顶，耗半个钟头的山膀都要了我的命。后来也只学唱，和一般的马趟子、简单的身段，虽不正规，但每天也是天不亮就奔筒子河边喊嗓子、踢腿、下腰。但冯师教的这些和我学院学的这些表演手段格格不入。比如《姚期》的出场亮相，我一亮住，冯师便问："看哪儿？"我说，前面。"前面哪儿？"我说不上来了。冯师说看池座最后一排的正中间。我再做一遍，刚一亮住，冯师大喊："瞪眼！"我瞪大眼，冯师仍喊："瞪眼！"我又睁大。冯师不依不饶："瞪眼瞪眼！"我瞪大眼几乎怒目而视了。冯师说："好！"到现在我也不知我瞪眼干什么。

我在电影学院上即兴表演课，单人小品第一课，老师给我出

的题目是"找人"。我走上台，刚站定老师便叫停，问我："这是哪儿？"我说，公园。"看见什么了？"我回答不上来。于是下去再来。刚一上台又被叫停，老师问："看见什么了？"我说，树和小河。问："什么树？"我又被问住，再重来。又问："公园里有游人吗？""有多少？""男的女的？""是走着站着还是坐着？"……如此这般，这一出场整整折腾了我两个小时。我不但筋疲力尽，而且灰心丧气。这是用斯坦尼表演体系演话剧的基本功，真听、真看、真感觉。这和那个"瞪眼"真是天差地别。

这都是在舞台上要你去看，可这两个"看"，其动机、目的、方法……完全不一样。话剧舞台非常重视的是要交流。正常的人物之间的交流大家都懂，我在这里从"无对象交流"来谈这两个体系的本质区别。

只要有舞台演出经验的人都知道，台下的观众对于你来说就是一个黑洞，什么也看不见，但你一定能感受到他们。这是一个极为有趣的课题。

"无对象交流"是斯坦尼体系最反对、最忌讳的。

一九八九年，《上海戏剧》第四期发表了黄佐临先生《"小剧场"艺术之我见》一文，其中有这样一段：

> 我们剧院在一九五一年办第一届演员培训学馆时，就试验过，有个小品叫《张家小店》，就是一个人演的，一九五四年苏联专家列斯里看了，讽刺地向我说："我跪下来求求您，以后再也不要搞这种无对象交流吧！"这句话深深地伤害了我

的民族自尊心，后来才知道，这位老兄原来对我国戏曲非常蔑视。

我没看过《张家小店》，显然这是个独角戏，不知列斯里说的无对象交流指的是什么，假如指的是这位独角戏演员假设（或幻想）台上有另一个表演对手而望空交流，我也反对，这会是非常荒唐的，这与民族自尊心无关。我也曾见过这样的表演，我也恨不得跪下来求他不要这样演。京剧史上所有的剧目中，均无这种形式的无对象交流，因为演员本身就是创作材料，就像绘画的笔、颜料、画布一样，只要你在，就是交流的可视对象。京剧的无对象交流，是对象（对手演员）就在面前却不与他交流，而是把交流对象转移到了观众，而且这种处理几乎在京剧表演中占百分之八十左右。这体现了特别先锋的观演关系，是京剧艺术的精华，是最鲜明的美学特征。但严格地说，也不能称其为无对象交流，对象当然有，那就是观众！

其实当下无数表演流派的演出，这种交流方式已是司空见惯。当年焦菊隐先生，便力排众议做过这样的探讨。且看著名话剧表演艺术家于是之先生在一九八三年《文汇月刊》发表的《"茶馆"排演漫记》一文中的描述。在排《茶馆》第三幕"撒纸钱"那一场时，焦菊隐提示演员试用戏曲的表现手法，把一些重要台词面对观众诉说。开始时演员是不接受的，但他们实验了。于是之回忆道：

说也怪，这么一个轻微的调整，竟引起我们极大的激动，非但没有因为彼此间交流的减少而丢掉了真实，相反，倒觉得我们的感情仿佛都能够更自由地抒发出来，难过时眼里不觉蒙上泪花，该笑的时候，也笑得特别痛快。

这里有一个特别具体但也特别容易被忽视的问题：当你与观众交流时，你视象中具体是什么？仍是戏中对面合作的角色？还是观众？

二〇一五年我在国家话剧院排了话剧《大宅门》，我也参加了演出，扮演了一个与整出戏无关的"聊天老人"。这个角色使我切切实实感受到了演员与观众直接交流时的具体状态。由于我坐在舞台左前方，只能看清前几排的观众，开始我不自觉地只与前排观众交流，我的话剧表演习惯了与可视对象进行交流，后来发现这是不行的。我必须面对黑洞洞的虚无空间进行交流，看不清的观众才是我的主要交流对象。我想到京剧演员在舞台上基本就是这种表演中的交流状态。

京剧中无论什么戏什么角色出场，从亮相、打引子、归座、念定场诗、自报家门，都是直接与观众交流，讲自己姓甚名谁、出生身世、将要干什么、正在干什么。说到底，这个交流，仍是无视象的交流。京剧舞台上演员面对观众干站着，特别是大段唱腔、句与句之间的长过门，长者两分多钟，短的也有一分半，演员面对观众十分坦然，他们在看什么？想什么？就以"反二黄"这个板式来说，前奏与中间过门特别长，《宇宙锋》中赵艳容在台上还有个交

流的对手赵高,《乌盆记》的刘世昌也还有个交流对手张别古, 在长长的过门中做些动作;但《苏三起解》中"告庙"一节只有苏三一人在台上,"碰碑"中也只有杨令公一人在台前, 四个老军在后面席地而坐, 那意思就是该您唱了, 我们后面稍(shào)着, 不给您添乱。他们除了面对观众, 别无选择。再比如京剧《贺后骂殿》中贺后有一大段二十多分钟的慢板,她后面坐着皇帝,站着大臣、刀斧手、宫女、大铠、带刀护卫二十多人, 这二十多分钟, 演贺后的演员只对着观众唱, 根本不理会这二十多人——骂皇上不必看着皇上, 皇上挨骂也不必有什么反应, 他们像是在两个时空——这二十多人都在看什么?只能看着观众。

话剧演员做得到吗?仍以话剧《大宅门》一场戏为例。有一场戏我要求我在开场聊天中说到的那个角色同时上场面对观众站立, 做忧思状, 我要说一分多钟她才可以转身接戏。两场演出下来这位演员不干了, 要晚出场, 或让我说得短一些, 因为她上场面对观众孤立, 非常尴尬、不知所措。于是我只好少说几句, 她晚上半分钟, 免去了演员的困境。很明显, 这位演员习惯于合二为一进入角色的表演方法, 不适应这种面对观众干站着的状况。

为什么话剧演员很难做到的表演对于京剧演员来说却是一种家常便饭呢?我认为这大概是和京剧表演训练中演员五法"手眼身法步"中对眼的训练有关。请看于连泉(艺名筱翠花, 富连成科班第二科连字辈的学生)是怎么训练眼睛的。于连泉最受观众赞誉的是一双会说话的眼睛, 他气贯全场主要是靠目光, 即便剧场后排的观众仍然能感受到他熠熠生辉的目光。他曾说, 他在舞台上主

要靠眼睛表演。他在《于连泉花旦表演艺术》一书中有这样一段描述：

> 一天紧张的学习，到晚来人就很疲乏，眼睛老想合起来，睁不开了，这时候就是适宜锻炼眼睛……老师拿了一支燃烧的香，放在我眼前，叫我把眼睛盯着香头，香头左右移动，眼珠就跟着它来回移动……由慢到快，一天比一天快……只让眼珠单独转动……开始练的时候，眼眶酸极了，常流眼泪，我大概练了三四个月，就算初步掌握了运用眼睛的技术。

这样的练功，于先生在他艺术生涯的每一天都坚持。话剧影视演员均无这种训练。作为导演，我与各种演员合作过，特别是电视剧以演员中、近景居多，大多时候，他们只能对着摄像机说话表演，纯粹的无对象交流，这时你就能看到很多演员是两目空空啊。这说明他（她）的内心不充实，他们应该有具体视象，内心独白或潜台词，那么前面说的京剧演员孤立着面对观众而站，内心有什么？他们出场、等过门……内心组织潜台词吗，不可能！但在他（她）孤立静止的时候是美的，是充实的，他们练"眼功"不只是为了表现情绪、塑造角色，而且是展现演员自身的美。就犹如龙门石窟的卢舍那大佛，如达·芬奇的蒙娜丽莎，那目光从容端庄，恬然淡定，清澈灵动，那目光是千锤百炼的"眼功"练出来的，那目光是充实的。

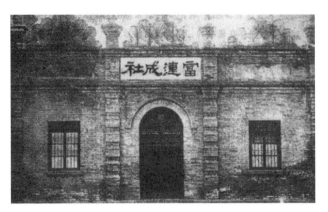

富连成科班的教学,完整体现了中国京剧表演体系

(三)参悟

十几年前,京剧界曾经有过一次很热闹的争论,著名京剧武生演员李玉声说"京剧不刻画人物",引起了不少人的反对。他这话,争论双方一直没有找到焦点——其实应该仔细去研究京剧是怎么刻画人物的,才能回答他这话对还是不对。这个问题显示了京剧表演体系与斯坦尼体系在中国的强烈对抗。

京剧怎么不刻画人物呢?舞台上曹操、包拯、杨贵妃、苏三……哪个不是艺人们精心刻画的人物?杨小楼被誉为"活赵云",侯喜瑞被誉为"活曹操",叶盛兰被誉为"活周瑜",盖叫天被誉为"活武松"……这些角色都被演活了,还没刻画人物吗?我与玉声谈过,他说那话其实是发泄他对"体验论"的不服与不满。他说不出道理,但他明白用体验去规范、理解京剧的表演,是行不通的。

在京剧演员与角色/人物的关系中,我更倾向于用"参悟"来表达。

且不说所有科班学员（不分行当）都必须苦练毯子功、把子功、喊嗓、吊嗓，与体验角色、塑造角色、深入生活、演戏、入戏毫无关系，即使在开蒙学戏时，口传心授，也只是教一句唱一句，至于什么人物性格、思想感情、内心体会一概谈不上，甚至很多唱词老师都不懂是什么意思，学生也只是跟着学，有很多很有成就的老艺人，唱了一辈子的戏，都不明白唱的是什么。

一九六九年我在干校的时候，向一起下放的一位戏曲学院的高才生偷偷学《野猪林》。"山神庙"林冲那段"反二黄"："彤云低锁山河暗，疏林冷落尽凋残。"我要先把戏词记下来，不行了，他不知道唱的是什么字。"彤云"的"彤"字，起唱音是"统"（tǒng），说是"统云"，我问"统云"是什么云，他说不知道，就是"统"。我说是"彤"吧，晚霞？火烧云？红色的云？反正唱得唱"统"。第二句唱到"凋残"时，变成了"娇喘"，我更不懂了，"娇喘"是什么东西？他说不清，再唱一遍又似乎是"娇惨"。我说没这个词，是"凋残"吧？树木凋敝残落的意思，他瞪起眼睛看着我说："哥们儿你真有学问。"

在很多老艺人的回忆录中，都谈到过类似的经历。这当然不好，更不能提倡，但这说明一个问题，京剧表演对人物的塑造方法真的与斯坦尼体验学派的体验没有任何关系。

京剧舞台上一切传承下来的程式动作都是脱离生活的。创作程式动作的原始机，就是非生活化的。因而，我们应该要解释的是程式塑造与创造人物的特殊性，不应该为了附会"体验"，甚至是为了高攀"体验"，把京剧表演说成是现实主义手法，一切从生活

中来。就像说生活中有了摔跟头舞台上才有"抢背"一样的荒谬。这是把"生活"的概念庸俗化了。舞台艺术中所讨论的生活,是有人文精神内涵的生活,没有人文精神内涵的生活,也根本不是现实主义创作原则中的生活。

京剧程式是非生活化的,是假的;但程式,又是人的生活经验、舞台经验与艺术经验的整体累积。一代一代艺术家,遵循着我们古老哲学中的美的原理,不断地用自己的表演经验与人生经验,揣摩、参悟他要表演的角色,把程式个性化,而最终找到这个角色的表演方法。

参悟是京剧演员刻画人物的核心。

参悟这个概念,很难解释。我先举几个例子。

二十世纪四十年代被称为"活曹操"的花脸演员郝寿臣先生,对这个家喻户晓的"三国"人物有着自己的参悟。每个观众心里都有自己的曹操形象,很难让观众异口同声地称你把曹操演"活"了。他一生都在思考这个人物。他始终认为曹操为人不只是奸诈,还是个文采出众的诗人、雄才大略的军事家。这种特点怎么才能体现?有一天他在自己家里对着镜子在脸上勾画曹操的脸谱,画完了不满意洗了再画,反复勾勒。这一天他突然发现他刚刚勾完的脸谱正是他所理解的曹操,激动不已,兴奋莫名,竟然带着脸谱一天,吃饭、休息都舍不得洗掉,不时地对着镜子,自我欣赏。这个脸谱传承至今,这是灵性所至,是他对人物不断思考终于参悟的结果。

我的师爷侯喜瑞先生也是"活曹操",《战宛城》是其代表作之一。我的师父冯景昶给我说这出戏的时候,说到了当年侯老给他说

郝寿臣的曹操脸谱,既表现了曹操的奸诈凶狠,又表现出雄才大略,这个脸谱延传至今

戏时的一个细节。

　　戏中降将张绣献出宛城,曹操带着将士进城时举起马鞭在"巴达呛呛呛、巴达呛呛呛"锣鼓中向着城门连点两下,这意思是:到了宛城,没错,终于拿下了宛城。然后扬鞭要进城,突然停住,在"撕边"("撕边"是双鼓楗子快速轮击)一锣中,要回头一望,再转身进城。我按师父说的做了一遍,师父便问,你回头一望看什么呢?我说亮个相。师父说错了,当年侯先生说别人演曹操时没有这一回头,师父教他时也没有这一回头,可后来他想,曹操性格多疑,张绣献城是否有诈,不可贸然进城,这才有了这一回头:曹操回头一看,两员大将典韦、许褚,有这二人保驾万无一失,这才回身进城。你看,真听、真看也不是体验派专有,京剧表演也不排斥真听、真看,甚至比话剧看得还狠。这是他把自己对曹操人物性格的揣摩

带入了创作中，在不断参悟中创新。

再如杨小楼先生的武戏文唱，这也是一大创新。他在京剧《长坂坡》中扮演大将赵云，被称为"活赵云"。赵云因武生应工，只要童子功扎实便可胜任。但武中要唱出文，则难矣。这"文"不是指老生的斯文、青衣的矜持，而是演员内在的一口气，是对角色深度的参悟，不急不躁，不暴不火，是赵云身为大将的一种风度，而不是只会翻跌扑滚的兵，没有这口气，扎上大靠也还是兵。这也同样教不来学不会，是天才演员与生俱来的独特参悟能力。

再说说唱。

先辈谭鑫培一次看某人演的《洪洋洞》时，由于此人不顾所演角色杨延昭重病的状态而卖弄嗓音，唱得高亢嘹亮以博彩声，谭先生便说，我看他后面怎么唱？所谓"后面"，就是杨延昭临死前的唱段。你前边这么扯着嗓子唱，还是个病入膏肓、行将就木的人吗？很多文章都谈到谭先生一生最后演的一场《洪洋洞》。当时谭老已病重，被广西军阀陆荣廷逼上台，演后一个月即驾鹤西去。那是一场绝唱。谭老当时已病入膏肓，他扮演的杨延昭也是行将就木的重病之身，所以那天谭老板把人之将死的状态表现得特别到位，哀声凄凄、气若游丝。有文章便说这是寄托了谭老板对现实的哀怨之情。我太不同意这种分析了，这是对艺术家的曲解或贬低。看看谭老板在看那位演员演《洪洋洞》时的批评，很明显，谭老板的这种唱法绝非病重无力、自生哀怨所产生的临场效果，而是他多年研究、参悟，早已胸有成竹的唱法。这样的艺术家，一旦参悟到一个人物应有的状态，便会精确把握自己的唱腔，永远不会把个人情感

状态带到台上来，这与体验学派的"移情"并不是一回事。我也没赶上谭老板唱戏的年代，胡说而已。

从脸谱、细节、武打、唱法等都体现了这些创造了流派的大师们超高的参悟能力。

京剧表演最难理解的地方，就是它是一代一代的京剧表演者把自己揣摩、参悟到的表演神韵，变成可以学习的程式——从化装到唱到一切舞台行动。然后这种参悟后的程式，又是以口传心授这样一种看上去很随意的教学方式，一代一代地传下来。人们一般说程式非常僵化，怎么会？程式是一代一代艺人人生经验与表演经验的凝结，老师口传心授——所谓心授，就是老师把他自己的表演经验与人生经验的一种宏观感受，讲给你听，学习它的人还要不断地用自己的人生经验与舞台经验去激活它。

每个京剧演员，首先就是通过科班的基本训练把握程式、把握角色，这是在上台演出前就完成了的。上台以后，依然要根据观众现场的反应，要回馈调整自己的表演，下台以后，再揣摩再参悟。正是在对所表演人物的揣摩、参悟中，一个演员的一生都在不停地改进，而一代代的京剧演员也就是如此在前人经验的基础上不停地创造新的表演方法，形成新的程式。京剧在科班教育中不教流派，就杜绝了模仿重复别人而失去自我，他鼓励你在基本训练成熟后拼命地去发挥自己的个性，做出和别人不一样的我来！京剧口传心授的教学手段与参悟的学习方式，强调的是演员不断把自己的人生经验与表演经验融入一个前人已经完成的角色表演中，丰富表演的手段，不断适应观众千变万化的审美需求。

（四）法与气

中国京剧表演最讲究的是"神韵"。这种对"神韵"的追求，要求的是演员最终要超越程式，在对角色的理解、揣摩、想象及参悟后，把握人物之"神"。这神是无法言喻的，是虚幻的，非实体的，不可知的，是神秘的，是对世界认知的一种理念和思维模式；要达至"神"的境界，需要在实体中、在可知中透出一口气，一口通达"道"与"名"之气。

京剧的这种理念和中国人思考和认识世界的方式是一致的。

中国人把一年分为二十四节气。细数一遍，无论立春、夏至、秋分、大雪都是有具体所指：谷雨，那是谷粒要灌浆了；惊蛰，那是昆虫涌动了；大满，是庄稼要熟了；可是清明是什么？无所指！它脱离了具体所指，却生发了物外之情，这一口气透出来就引动无数人的情思、哀思、愁思，透出的是空灵的神往。

十二生肖，马、牛、羊、兔、狗、猪等都是具体的动物，却偏偏出了一条龙，在具体的动物中，只有龙是无所指的。可龙是中华的魂，民族的图腾，这是一口磅礴大气，透出了一口脱俗的神气。

南北朝时期画家谢赫总结的绘画"六法"中有五法说的是绘画技巧，包括色彩、构图、运笔等，都有具体所指，唯一无所指的法是"气韵生动"。这不是具体的技巧，它明确要求的是绘画要透出一口气，气韵，说的就是画中的神韵。

食之五味，酸、辣、苦、甜、咸，其实还有众多麻、腥、臭，都有所指，但特别有一味是"鲜"，鲜是什么？最不具体的味道，又是所有人在味道上都追求的最高境界。

中国人的思维强调的就是要透出一口气。神秘的、让人永远也捉摸不透的一口气。

京剧同样如此。京剧有四功五法:"唱念做打""手眼身法步",这九个字,除了"法"以外具体都有所指,于是,这个"法"字便形成了几代人的困惑。发明这九个字的前辈是谁,已无可考,对"法"字的解释也被拆解得五花八门,最终被认为是以讹传讹,这个字被传错了。于是梅兰芳先生、于连泉先生等大师们就把"五法"改成"手眼身口步","法"字改成了"口",变成了具体的表演手法,明明是透出的一口气,生生地被堵了回去。这个"法"真是传错了吗?不是的!唯有法是变幻无穷的。从我们上面引的那些"透气"的例子,便可发现,中国式思维的美学特性——法,即是无法,即是突破;程式不是枷锁,所有流派都是从"破法"开始。

"法"是最不应该被忽略、删去或篡改的。这个法,几代艺人都说不清楚,说不清楚就对了。它就像"龙""清明""气韵生动""鲜"一样说不清。科班教育中的四功五法,唯有"法"没法教,全凭演员的个人参悟。

明代大画家董其昌说:"气韵不可学,此为生而知之,自然天授。"此之谓也。

无数学者都喜欢引用梅派传人言慧珠演《洛神》的例子,说她只做到形似梅兰芳,而缺少梅的仙气。仙气是什么?谁见过仙?不过是想象中的一种超凡脱俗的境界,是从"有法"到达"无法"的境界,这是形外之神,真正不能用任何中外理论定义和框架的表

演之魂。这是气场。练功练不出来,模仿也模仿不了的,教不了学不会,全在参悟之中。这个气场不是技巧,也没有具体所指。梅兰芳只要一出场亮相,不说不唱不舞,只要站定,全场观众都会感受到他的气场。他什么也没看见(具体的物),可他的眼神那么充实。著名旦角于连泉也是如此,他只要出台一亮相,全场观众不管楼上楼下、池座边角,都会感到于连泉就在看他,他会摄住观众的心。

都说京剧表演艺术家马连良先生台风潇洒,奚啸伯台风儒雅,荀慧生台风浪荡风流,"台风"是什么?在所有艺术院校中,都不教这一课。

这最神秘的一课是什么?是这些表演艺术家在玩儿艺术,而不是被艺术玩儿;是他们在游戏人生,而不是被人生所游戏。

作为理论,对京剧演员的表演大多注意描摹他们的表演状貌、创作过程、艰辛努力,但很少去探究京剧表演大师们在表演过程中的快感、得意、享受、强烈的表现欲,把程式玩弄于股掌之中,随心所欲、天马行空。这才是他们透出一口气的那个气场。非如此,荀慧生浪不起来,马连良也潇洒不了,奚啸伯也儒雅不成,他们在舞台上不光是娱乐观众,也是慰藉着自己为艺术做出种种牺牲的一片赤诚之心,在表演中享受自己的成就。每时每刻都顽强地张扬着"我是马连良""我是奚啸伯""我是荀慧生"的一脉豪情,张扬着演员本体的魅力。我看过四十二位流派创始人的现场演出,都能感受到这种强大的气场,太值得我们演员和理论家们认真地进行探讨。你会问,有了这种感觉,还能刻画人物吗?当然能,他(她)

刻画的是马连良的、奚啸伯的、荀慧生的人物。这是研究京剧表演体系中不可或缺的一部分。在刻画人物的同时，也在塑造着自己。这是一种特别神秘又特别神圣的感觉，这种感觉形成的气场，使你自信，使你充满了创造的活力，形成了独特的台风。

京剧的观众，并不只是关注舞台上塑造的角色，命运如何？结果如何？思想内涵如何？更关注的是你怎么塑造这个角色，用什么艺术手段、什么方法、什么风格、什么技巧、什么绝活。这是一种完全超越了低级幻觉感受的、极其超越超脱的游戏态度。他在审美中完成人生享受，便有了一种超然的人生态度。这时，他就进入了与演员一起做人生游戏，进而游戏人生的境界。这是与西方（无论是斯坦尼体系或布莱希特体系）迥然相异的剧场性。我们说的"游戏派"，是涵盖了包括观众在内的剧场整体，没有游戏感的观众也成就不了京剧的游戏派。这在后面的《叫好》一章中有详细论述。

布莱希特说演员在舞台上是"三位一体"，我总结中国京剧演员在舞台上的存在是"四位一体"的。

第一，演员。即物质材料的本体，这是一个所有舞台艺术存在的基本构成条件，没有演员便没有舞台，便没有剧场。编剧、导演要表达的一切，观众要看到的一切，都要通过演员来完成，它可以通过各种技巧、手段进行和完成一种表演形态的本体存在，演员是剧场构成的主要因素，这个存在是一个普遍概念。

第二，角色。这是由编剧所提供的文本基础，导演欲表达的思想意图，演员着力创作的具体人物共同完成的，为观众呈现的审美

对象。

第三，客观的我。这是任何演员（任何表演学派）都回避不了的一个"我"，你必须随时检验自己，是否按照既定的方针演绎自己的角色，你不能忘词，不能走错位置，不能忘记对手。京剧演员更是如此，时刻要注意"髯口"是不是顺了，"甩发"是不是散了，"靠旗"是不是乱了，尤其武打，稍不注意不是折胳膊就是断腿，这根检验自我的弦，必须绷紧，所以，别老说什么进入角色合二而一，那就砸台上了。

第四，主观的我。这是京剧演员，也唯有京剧演员独有的另一个"我"。刻意表现不同于所有其他演员的个人风格的"我"，他（她）在享受自己表演成果的同时，向观众宣示着是我在表演"我"，不但要看到创始流派的演员，人生游戏的手段，还要看到这些演员游戏人生的境界。学流派的演员，很不"游戏"，唯一的游戏感是模仿的快乐，是最低级的快感，没有哪一个模仿秀演员可以流芳千古。

而懂京剧的观众来看京剧，主要是看第四个"我"，观众只在第四个"我"中才找得到高超的游戏感，第四个"我"是游戏精神的集中体现，这第四个"我"才是京剧表演的魂。它一定是创新的、独特的，是不折不扣的人生游戏、游戏人生、人生态度、人生阅历、艺术的感悟，自觉不自觉地展现着最深厚的民族文化精髓。只有流派创始人才有这种感悟，无论什么角色，是梅兰芳在演，是马连良在演，是金少山在演——我是梅兰芳，我是马连良，我是金少山！现在大家都在学流派，观众看什么？观众在寻找梅派的梅兰

芳，马派的马连良，金派的金少山，观众如果认为不好，主要因为你不像梅兰芳，不像马连良，不像金少山，看不到创始人的影子就不好！王瑶卿先生说得透彻，学流派，学到头你也是个老二。学流派本来应该是业余消遣京剧的戏迷票友的快感，您是角儿，您就得自己创出自己的派，跟我们这些戏迷票友一起起什么哄？

综上所述，以"富连成"为代表的京剧表演体系的成果，是演员的成果，是创作了流派的演员们的成果（不是剧本和导演），他们本人的风格和作品流传百世，成为范本，这是世界上任何别的表演体系无法借鉴和模仿的。京剧表演体系的最大优势就是可以训练出顶级的、世界级的表演大师，这些大师通过科班的训练，可以塑造出一个又一个鲜活、美到极致的人物形象。

从京剧形成时的一七九〇年到富连成科班成立的一九〇四年，历一百一十四年，京剧已经过了一个繁荣时期，即"同光十三绝"时期，此时，京剧艺术观念已经成熟，表演体系基本形成。请注意，此时的梅兰芳刚刚十岁，这一年布莱希特六岁，斯坦尼体系刚刚兴起。富连成凡四十四年培养学生七百多人，成熟流派近七十个，成功率为十分之一，这是一个多么了不起、多么辉煌的成就啊。京剧表演体系这种创造力持续到了二十世纪八十年代末。

这一代演员完整体现了京剧表演大师们已经达到的巅峰，这是不可超越的。这个表演体系的最伟大之处就是它无尽的创造力，在表演的汪洋大海中，恣意纵横鲜活生动，这是西方文化理论根本解释不了也理解不了的，它太神奇，太狂野，太符合人类的本性。但，巅峰也一定意味着终结。

"富连成"之后，中国戏曲学校（后改院，等于新的科班）以及各地方戏曲院校在新教育体制下也培养了一代演员，成就了李光、李维康、钱浩亮、杨春霞、冯志孝、沈健谨、吴钰璋、宋玉庆、刘长瑜等一系列大师级的艺术家，这是仅有的可与前辈大师比肩的艺术家，他们可以说是中国戏校三十年唯一最后完成京剧表演体系的一代人——这就是样板戏的一代人。他们开辟了体系的新篇章，改写了传统流派传承的历史，使这个体系出现了新面貌、新发展，创作方式不再以演员为中心，是以导演、编剧、作曲、美工的共同创作为中心，表演形态上，却更突出了以演员为中心，产生了新的体系模式，确立了新的流派风格，使体系有了新的坐标。可惜这个坐标并没有后来者的延承，却成为中国京剧表演体系中断的坐标。

此后的中国京剧表演，披上了已形成流派的重重枷锁，体制上已不存在独立思考的土壤，陈腐的"老二"观念成为主流意识，已有的流派越繁荣，越标志着京剧表演艺术的衰败。这些"老二"们，在努力地、辛苦地、竭尽全力地给京剧挖坟墓。这个终结是社会学意义上的终结。唯有创新，才有可能让京剧的表演艺术重返辉煌。

五、表演的神秘性

我们在研究各种表演体系的时候，是否应该注意到，表演本体的神秘性。一提神秘性，便有人指责这是虚无主义、唯心主义、不

可知论等，其实大家都承认，有天赋一说，不但演员，各行各业都有。有些科学家企图破解这种神秘性，甚至解剖分析某科学天才的大脑结构，我总觉得这种神秘性是很难破解的。

斯坦尼体系在某种意义上就是想破解表演上的这种神秘性，一直在走着很艰难的路。而京剧表演体系从不企图破解这种神秘性，却通过流派的生成，不断地延续着更深层的神秘性，直到京剧表演体系中断。后继者（"老二"）开始探寻前辈表演的神秘性，至今也破解不成。

我们要说的神秘性，不只是天才使然，神秘性还源于表演特别无规律可循的复杂性。虽然我没有见过哪位话剧演员、影视演员转行唱京戏（即便有些戏迷演员票一出戏，一看就是"老斗"），可京剧演员跨行演话剧、影视的很多成了大腕。比如袁泉、徐帆、李保田、于荣光、李维康、秦海璐、赵毅、刘蓓、王金璐、屠洪刚、连奕名、王晓棠等。我在影视剧中合作过的京剧演员也不下几十位，我刚刚拍完一部电视剧《东四牌楼东》，其中有七个主要角色全是北京京剧院的主力（当家青衣、花旦、老旦、丑、武丑）演员，演员各个称职，各个精彩。他们的悟性高，习惯于口传心授，别讲大道理，只要示范一次，他们就能准确地把握住角色。

再扩大一些，很多没经过任何表演训练的非职业演员，同样可以成为影视大腕。二十世纪四十年代兴起的新现实主义电影，意大利电影导演维托里奥·德·西卡拍了一部电影《偷自行车的人》，为了还原生活真实，他选择了一位非职业演员，一个穷困潦倒的工人兰贝托·马乔拉尼演男一号里奇。兰贝托因此片一举成名，此后

片约不断却一个都演不好,他只能演他自己。可是这部影片开拓了非职业演员踏入电影表演业的先河。中国也一样,二十世纪以来,五十年代有郭振清,六十年代有曹其纬,七十年代有张力维,八十年代有宁静,九十年代有王宝强,新世纪有魏敏芝……这都是每个时代有代表性的演员,谜一样地成了影视明星,这是理论层面难以破解的。但王宝强演不了京剧《空城计》的诸葛亮,魏敏芝也演不了话剧《雷雨》的四凤,在这种演员面前,各种表演理论都显得僵硬死板,苍白无力。

电视剧《大宅门》中扮演少年白景琦的小演员王冰当时只有十二岁,没学过表演,没演过戏,戏份儿那样重,表演难度又极高,而他表演之准确之到位让人惊叹。我很少给他说戏,基本上一次过,不缺任何表演环节(表演环节是过程而非结果,缺少环节,就只有表演结果,这是我们现在很多演员的通病)。陈宝国看了他的戏后跟我说:"这戏我没法演了,他都演成这样了,我怎么往下接?"确实如此。十二集以后青年白景琦刚出场观众不买账,一是年龄显得偏大,另一个主要原因是少年白景琦的形象,给人印象过于深刻,观众对大景琦有了高期望值。当然,陈宝国通过精湛的演技,使观众很快接受了他。

其实,不管什么演员(话剧、京剧、非职业等演员),在镜头面前都会呈现出极为复杂的表演状况,神秘莫测。

拍电视剧《大宅门》。

拍陈宝国(白景琦)到香秀家一场。室外温度四十摄氏度,他要穿皮袍,戴水獭帽,还是室内戏,屋里打了七八个大灯,戏一拍

完，宝国出门就吐了——中暑。

拍黄宗洛（常公公）吃葡萄一场。室外温度零下二十一摄氏度，老爷子嘴唇直哆嗦，跟我说："宝昌，冻死了我也是一条命。"

拍田壮壮（田木），他是个滴酒不沾的人，为了找微醉的感觉，他居然喝了小一瓶二锅头，此后至今仍滴酒不沾。

拍何群（当铺伙计）的戏，一到现场他觉得环境不对，于是亲手刷景片、改颜色、摆道具，他本人是美工出身，说："颜色不对，道具不全，入不了戏。"

拍吴掌柜的近景戏，我叫副导演站机位旁给他个视象，他说："导演，别给我视象，我习惯无对象交流。"

有一天拍戏下午四时就完工了，太早了，想加一场十几个镜头的小场戏，斯琴高娃（二奶奶）看了看剧本说："拍不了，没准备。"于是收工。

头天晚上请演姑奶奶的演员，对一对第二天的戏，她说："千万别对，我习惯了现场即兴表演。"

拍何赛飞（杨九红）"庆功宴"一场戏，她早早地坐到了她的位置上，闭目低头进入角色，她身后的柱子反光，照明、场工吵吵闹闹地用肥皂或喷雾处理，何赛飞突然抬头，愤怒地大叫："别吵了行不行！"

而赵毅（白敬业）演戏，旁边闹翻天，他也充耳不闻，该怎么演怎么演。京剧演员出身，大概听惯了锣鼓喧天吧。

张艺谋（李莲英）一天的戏拍完，吃饭时跟我说："今儿拍得不好，重拍吧。"我问为什么不好，他说："没演好，太紧张了。"

你能想象这个得过东京电影节影帝(《老井》)的大腕儿会紧张吗?

以上这些例子举不胜举,我想每个导演拍戏都会遇到这些问题,每个演员都有自己的表演方法、原则、习惯,用任何一种表演体系都框架不了,这种复杂性带有不可知的神秘感。如今的戏剧世界,有着千百种的表演派别,都有它存在的合理性。

我感触最深的,是一九九五年拍摄电视剧《日落紫禁城》,演员组成太过复杂,有纯斯坦尼体系训练出来的北电和中戏的蒋雯丽、雷恪生,有人艺纯焦(菊隐)派的演员朱旭,有台湾来的刘若英,有京剧著名丑角马增寿,还有并无专业训练却塑造了无数夺目形象的艺术家斯琴高娃,这些人都是剧中的主要角色,而且我都是第一次与他们合作,面临着统一他们表演风格的重要课题。考虑再三应该以斯琴高娃的表演风格为基准,她是女一号。我先要摸清斯琴高娃的底细,头三天拍摄,我只管镜头、移动、构图、光色、调度,有关表演不着一词,任其发挥。三天下来我心里有了底,斯琴高娃却绷不住了,找我谈话,说为什么三天不管表演?是我不行吗?我才说出我的意图。对高娃的表演风格、习惯、节奏均有了了解,全组演员的表演风格应统一在高娃的表演基调上,我会根据不同演员的特点引导他们具体的表演,达到我的要求。引导就是了,不必用表演流派去框束他们,他们都是优秀的演员,他们可以达到你的任何要求,只要你对,他们绝不会错。结果这些不同风格流派的演员的表演是那么协调融合,完美地形成了一个表演整体。九十年代,演员们已不大使用什么什么流派的用语,而以"感觉"二字替代。"感觉"是什么?我第一次听到这个词,是一九九〇年拍电

视剧《淮阴侯韩信》时，扮演韩信的著名演员张丰毅说的。这个词很中性，是说不清的，无法具体化，这就是其神秘性所在，每个演员的"感觉"都具有其特殊性，比学派用语鲜活得多，"感觉"是统一演员表演的基础。

我拍了几十年戏，从未要求过哪位演员按照什么表演流派去演戏。我看重演员的天赋和自然表现，不具备表演天赋的演员，使用什么表演流派的手段和方法都没用。千百万演员中找不到两个一样的，表演就像星空，在星空中永远也找不到最后的那颗星。

我始终觉得把鲜活的、生动的、不断流动变化着的、神秘的，并带有强烈不可知性的表演，冠之以僵死的、生硬的、干涩的、停滞的、呆板的、纯理性的主观臆测的词语概念，在一定程度上淹没了表演的自然本体。这种努力是永远找不到答案的。京剧演员的表演从不要求进入角色，也不可能进入角色。话剧的斯坦尼体系要求进入角色，是永远的目标和追求，我的感受是：永远也达不到。正是这永远追求而达不到的目标，才使这个体系变得生动鲜活，产生了无穷的魅力，对演员产生了巨大的诱惑。这种诱惑十分强烈，尽管我没有一次能完全进入过角色，但这种追求的过程很享受。我也合作过很多斯坦尼体系的演员，也都和我有同样的感受。我不反对任何演员、导演学习斯坦尼理论，多一些对表演理论的认知是应该的、有益的，但绝不能简单地用这些理论来解释甚至改造京剧表演。当年我们犯过这样的错误，有惨痛的教训。

在我的经验中，演戏作为演员最享受的是京剧，其次是话剧，再次是电影，最没劲的是电视剧。电视剧最玩儿闹，一场戏分几十

个镜头，哪里用得上体验、间离，连思考的时间都没有，那才是随进随出临时背词，一喊停就出戏。在影视基地拍戏，经常遇到赶场、串戏的演员，他们一天赶两三个剧组，有一次我问一个演员从哪儿来，他说，刚从隔壁的剧组来。问他演什么？说演一个教师。问他什么戏？他一脸懵懂地说："没问，只拿了三页台词纸。"问导演是谁？他说，剧组拍了一个月，都没见过导演，是副导演在拍。这个现象太玩儿闹，但在影视基地是普遍现象。拍电影最紧张，我们那个时代还用胶片，很金贵，有片比限量，拍三条还达不到要求，这行饭就甭吃了。负担最重的是演话剧，两个小时的戏要排两三个月：写角色小传，做角色小品，对台词，背台词，演员之间交流适应，走调度对戏，分析体验角色，从角色内心到外形，都要精心设计；每到演出演员提前两个钟头就得到后台躲在角落里开始进入角色了；上了台更要忘我地进入角色，稍有差错和干扰就会跳出角色，再想进入会相当困难，要迅速地培养情绪，适应环境，进入规定情景，找回角色感受，更多的时候，这根脆弱的神经是很难修复的，只能完成表面的演出状态。这是一个非常微妙的过程，甚至表演对手和观众都很难感觉到，每演完戏，只是觉得累。比较起来，唱京剧不用排练，师傅说遍戏就台上见了。演员学习的过程很繁难，但到舞台演出反而简单了。一上了台就想撒欢儿，表现自己，只想过戏瘾，赢彩头，台下一鼓掌叫好，便成就了人生最幸福的时刻。只有京剧演员才能这样做，可以做得到，因为有炫技、博彩的条件——程式——把他（她）的表演发挥到了极致，程式给了他（她）无限的表演自由，话剧、影视演员不可能这么做。

最后补充一句，在我看来，不管什么表演流派，最终的检验是演员和观众的关系。斯坦尼强调的是封闭式的，演员要全神贯注地进入角色，观众同样要全神贯注，进入演员创造出的生活的幻觉中。他的目的是通过创造幻觉激动、感动观众。他也能做到，但我总觉得他撇掉了观众，在美学上舍弃了最宝贵的现场交流，这个舍弃，损失很大。布莱希特对斯坦尼的挑战也在这里，他做的一切就是让观众从幻觉中清醒过来。但他这样做的条件是什么？怎么证明看过他的戏的观众，是不是真的进行了他所希望的理性思考了？如果不能检验，怎么确定体系的优劣？

在所有表演体系中唯一可以检验的就是京剧。太准确的检验了，他（她）所要达到的目标，在现场可以直接得到观众的反映，它也同样可以制造幻觉。在京剧的表演者与观众的接受之间，有着复杂的关联，非常复杂的心理关系。在这种观演关系中，我们会发现京剧表演体系有一个重大特点：它能把观众急于要发泄的情绪表达出来；如果他能用自己的动作、自己的唱腔把观众的审美要求表达出来，甚至充分发挥即兴表演的才能，观众就买账。观众的买账通过什么表现——叫好！我们后面要单独去谈叫好。

第三章　叫好

叫好是中国京剧表演体系不可或缺的组成部分。

关于京剧美学理论的研究，我一直有个想法，从两个切入点进去：一个是"丑"，一个是"好"——叫好的"好"。这两个切入点，可能是研究戏曲美学的捷径。

这一章，我们就研究"好"，研究"叫好"。叫好与鼓掌是两回事，不是一个概念。叫好是中国戏曲独有的。

笼统地说，只要是舞台演出，不管是什么门类（戏曲、芭蕾、歌剧、杂技、曲艺、话剧等），当演员演到精彩处，观众都会报以热烈的掌声，以示对演员表演的首肯和敬意，有时候演员也会向观众鞠躬表示回谢。这种现象比较普遍。但是，观看京剧的观众，不但会鼓掌，还一定要高声叫"好"。一般看戏鼓掌，是客观的、礼貌的、叹服的一种表示；而叫好，却是一种随时参与到演出中的表达方式。角儿还没出场，他在帘子里"嗯哼"一声，剧场里就开始叫好——演员还没出来叫什么好？那必须是角儿，是著名演员，一般演员是绝没这种待遇的。相反，如果角儿在舞台上一亮相，剧场

里没叫好声——那坏了，这是出问题了。你用现代演出的标准看，叫好是"干扰"演出的。但是，这种与其他舞台演出门类相比独特的观剧现象，提醒我们在研究中国京剧表演体系的时候，必须要注意到京剧表演体系的独特性，不仅仅是体现在演员的身上，它也体现在观众的心里。

因而，我们研究京剧的表演体系与美学特点，不能光从演员怎么创作这一个角度进入，还要从观众怎么听戏去研究——观众的叫好声直接影响到创作者。要从唱戏和看戏的两个角度去认识中国京剧。只从创作者出发，是片面的。只有将叫好纳入我们讨论表演体系的视野中，我们所谈的京剧表演体系才完整。我甚至要更大胆地说——没有叫好，就没有京剧。因为没有叫好，就破坏了演员表演和观众的关系，破坏了京剧美学中的观演一体性。

我这么说是有原因的。京剧的特点深深地体现在演员与观众的关系之上。

一、观演一体的剧场美学

演员从打本子时开始，就开始研究观众。这个研究，不是一般的研究，演员从度曲、走戏、演出，甚至演出后，他都在琢磨，哪个地方使什么活儿，能要上"好"。这是有充分准备的，是纳入创作过程的。与此同时，观众也是一辈子在研究演员！观众有选择地有目的地看戏、捧角儿，在哪儿叫好，怎么叫好，也是有准备的。他们之间不是一般的结合。他们之间的关系是密切的互动：互相制

约、互相鼓励、互相依赖、互相检验。我们说我们是"游戏派"，这种"游戏"，在观演一体中有着清晰的贯彻。京剧不仅是演员带着观众游戏，也是观众带着演员游戏！观众怎么能带着演员游戏？叫好啊！角儿没上场在幕后先"嗯哼"一声，这个先声夺人是他带着你玩儿呢；而观众一听，还没看见演员就开始叫好，那是他在告诉你：我们今儿就是来看你，你今天可是要使出你的本事来啊！叫个好也是带着你玩儿呢。在这样的表演体系里，观众也是主动的，不是被动地接受。京剧是演员通过表演带着观众玩儿，观众通过叫好带着演员玩儿——观演之间的关系是浑然一体的。其他国家任何艺术形式，都没有像京剧把这种观演体系发展得这么完美。

　　为什么会这样？我们要明确京剧是整体的剧场艺术。这个剧场艺术，包括剧场空间、票房、观众、后台、演出，等等。我们强调京剧是剧场艺术，就是强调京剧不仅仅是舞台上的演出，它是涵盖了剧场一切的要素。它与观众之间没有任何障碍，没有"第四堵墙"，斯坦尼体系是舞台与观众之间有一堵无形的、意念的墙，演员必须忘记观众进入角色，当众孤独，观众完全进入演员创造的环境氛围中，忘记台上是演员，而当作是真实的、生活中的人，演出结束后，才叫你清醒过来。斯坦尼认为，演出结束后几分钟，观众再鼓掌，才是最佳结果，他要你长时间沉浸在他营造的境界中不能自拔，才是最成功的。而演员呢？演时在哭，戏演完了还在哭，要死要活的不能自拔，进入角色中出不来了，观众如何与他无关——这是一种什么样的观演关系呢？完全的、彻底的观演分离。互动只在戏外，不在戏剧进行时，斯坦尼是观演分离最彻底、最完

第三章 叫好　117

京剧不但没有"第四堵墙",一堵也没有!演员是属于整个剧场的

美的代表。布莱希特呢?则是刻意地要推倒"第四堵墙",仿真的、体验的表演,太容易让观众入戏了,这"第四堵墙"是很容易形成的,布莱希特便想尽办法推倒这堵"墙",让观众冷静地思考,朝向他想要宣扬的哲理和意念而不进入表演本体,这又是一种什么样的观演关系呢?也是分离的。而京剧不但没有"第四堵墙",一堵也没有!底幕也不是具体的"墙","出将""入相"的帘子只是个上下场的界线,从哪来、到哪去,没有任何的确定性,演员是属于整个剧场的,不只是舞台的。

我们在《京剧应该建立自己的表演体系》一章中,曾详细地论述过这个问题,但只是说到了导演、演员对观众的态度,现在说的是关系,观演一体有着特殊的内涵。除京剧以外,其他门类的艺术均是空间上的共处与共存的关系,实体上是分离的,观众并不进入

创作（实体的演出）状态，因此二者有着质的不同。而叫好是观演一体的主要表现、主要特征，从这里（叫好）入手研究，可以最鲜明地表述东西方两种观剧美学的本质区别。这种剧场艺术观演互动的特点，在欧洲前现代的戏剧——比如莎士比亚那样的戏剧——也有一些。但在欧洲，在剧场艺术的形成期，伴随着古典主义的兴起，剧场艺术就逐渐往舞台艺术的方向去了。而中国京剧从早期野台子到茶园剧场，它是一直沿着剧场艺术整体性方向发展的。也可以说，京剧是把剧场艺术观演一体的这样一个特点，发扬得最为充分、最为彻底也最为完美。现在的欧洲剧场，为了打破"第四堵墙"，找回剧场性，他们中不也有很多人转过头来研究中国戏曲吗？

在京剧的形成时期，"四大徽班"进京后形成的演出风格，就和叫好有关。"四大徽班"进京后迅速占领了主流市场，凭什么？凭他们对观众的研究和认知。他们就是从观众的叫好声中去识别，找到了自己戏班独特的风格和追求，于是，就有了"三庆的轴子""四喜的曲子""和春的把子""春台的孩子"。三庆班的轴子即本戏，您可以看故事；四喜班的曲子您可以听高雅之昆曲；和春班的把子，把子就是武戏；春台班则是青少年演员为主，朝气蓬勃，新秀层出。"四大徽班"之所以形成各自的特色，就是因为观众的层面不同，要求不同，喜好不同，四个戏班就是以其不同的特色满足各自不同的观众需求。而这种以叫好体现出的独特的观演关系，最终集中体现在京剧的流派上，推动了京剧艺术的繁荣与发展。

这种剧场性带来的独特观演关系，在京剧这里太复杂了，它所包含的内容也非常丰富。观众看演员，首先看的是一个角色，然后

看的是演员的表演；而通过演员表演的角色，他还看的是演员这个人！就是我们上一章说的第四个"我"，这就是为什么观众会把演员当作朋友，当作情人，当作父母，当作同志——没有这种情感关系，我十二姑（电视剧《大宅门》中的白玉婷）怎么就能和梅兰芳的照片结婚呢？

程砚秋先生去世的时候，我戴了三天孝。那时我上高中，同学们问我，你们家谁死了？我说你们家人才死了呢！又问我给谁戴孝，我说程砚秋。再问，程砚秋是你们家什么人？我说不认识。两天吃不下饭，我妈妈端着饭碗劝我："宝啊，吃点儿吧，程砚秋死了，你干吗不吃饭呀？！"我愤怒地说："吃不下！"

京剧四大名旦之程砚秋

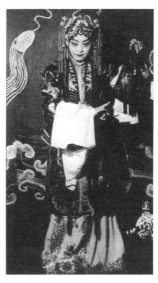

程砚秋《锁麟囊》剧照，他创立的程派艺术流传至今

因而，我们可以说，叫好，已融入了京剧表演体系之中，不似现代话剧、歌剧那样的鼓掌可有可无。缺失了叫好，京剧本身已无法存在。叫好，也就影响到京剧美学的进程发展，影响京剧的改革与变化。难以想象，没有叫好声的京剧演出，剧场会是个什么样子！我觉得可以这样说，一代一代伟大的艺人，造就了一代一代伟大的观众（不只是专家、学者、理论家、银行家，而是观众的整体，是戏迷、票友，用现在的说法，叫粉丝）；同时，一代一代伟大的观众，造就了一代一代伟大的艺术家（特别是，这一代一代艺术家里就有下海的观众——票友）。假如把一台戏的演出比作是一篇文章，叫好就是文中的标点（逗号、句号、惊叹号）；假如比作是一本书，叫好不但是标点符号，也是眉批和牙批，其功绩犹如脂砚斋批《红楼》，犹如金圣叹批《水浒》！影响着世世代代专家学者的研究。

对"叫好"，我有如下总体判断：

· 它使一代一代的艺术家的表演从生涩到成熟；

· 促进了戏曲（京剧）流派的形成；

· 促进了京剧艺术的改革创新；

· 体现了京剧演出的特殊的商业价值；

· 推动了一代代青年演员刻苦拼搏、顽强上进；

· 对京剧的传播普及起着强有力的推动作用。

因而，我认为，叫好，是衡量演员表演艺术的主要标准；叫好的历史，也呈现着京剧历史的重大变迁。

我们在这一章就单独谈叫好。谈叫好对于我们京剧的形成与发展，以及最最重要的对京剧的表演体系，究竟起到什么样的作用？

二、"七类八派"谈叫好

叫好,这种独特的民族欣赏方式起源于何时无从查考。大概宋元时期的野台子戏时就产生了吧。这是农耕文明的欣赏方式。那会儿还没有什么剧场规则,叫好什么样,我们也不知道。到了清末京剧形成前后,便有了些很有趣的记载。一九九二年,我拍了一部电视剧《大老板程长庚》,剧情中用了程大老板唱戏时不许观众叫好的传说,京剧史书记载程长庚"当在出演中甚厌人之喝彩"。程长庚认为叫好是对演员正常表演的干扰,他的戏迷无不遵从。不但不敢叫好,而且听说程大老板不喜欢烟味,场子里连抽烟的都没有了。这还不稀奇,即便是程大老板进宫去给皇上唱戏,居然也不许皇上叫好,他说:"上呼则奴止,勿罪也。"意思就是假如皇上叫好,我就停演,请皇上不要降罪于我。令人震惊的是,据说听戏的咸丰皇帝果然没敢叫好。我在电视剧里用了这一细节,当时还有专家指责为胡编乱造,说这怎么可能?!这样做程大老板要被杀头的。一个传说,你较什么真儿?我在电视剧里用这段,只想说明,叫好在历史上是有争议的。它是一个极其复杂的现象,我们究竟该如何认识这一审美现象,是应该作为一个课题进行研究的。但怎么研究叫好,十几年前,我偶翻钟惦棐老爷子的那本《陆沉集》,有篇文章《克服怪声叫好的陋习》,其中有这样一段文字:

> 根据戏曲界内行人的分析,从前观众在剧场中叫好的竟有七类八派之多,有专听唱功的,有专看做功的,也有对唱

功做功都没有兴趣,只看演员长相的,许多年来,这些观众的趣味有力地影响着和左右着台上……

他说的这个"七类八派",给了我观察研究叫好的一个好的入口。我听了几十年戏,但真的不知道还有过这个说法。于是我请教了很多内行、名票、大腕、前辈老先生,可惜的是无一知晓。询问了几位九十多岁高龄的老艺人,也都不知。这种提法,大概是在二十世纪三四十年代以前,不知是什么人总结出来的。这是一份宝贵的遗产,其中浸透了对传统文化深刻的认知,可惜的是失传了。

没人知道那我就自己总结吧。我就把我所有经历过的给我留下深刻印象的叫好总结分类。在整理几百个叫好的经历过程中我逐渐发现,七类,大概属于观众为什么要叫好;八派,属于观众怎么叫好。当然,为什么叫好和怎么叫好有时是相关的。

研究七类八派,不仅是总结分析叫好的各种现象,而且要通过叫好,通过对观众为什么叫好、怎么叫好,分析研究戏曲美学的一些特质,研究它在戏剧发展的过程中,起到了什么样的,甚至可能是决定性的作用。

我下面力图说明白的是:如果每一种叫好反映的是京剧表演中观众和演员不同的特殊关系,那么,殊途同归,不同的叫好体现了京剧表演艺术的什么特点?

(一)七类:为什么叫好

先讲七类。

第一类，也是最低的层次，就是看戏是在看情节看故事。我说最低的层次，不是高低贵贱，是最低的要求，最基本的要求。外行看热闹就是看故事。

其实不光是戏曲，电影、小说、评书、皮影、连环画都是讲故事，它们之间的差别既有媒介的物质属性不同，也有不同物质属性决定的表现方式的不同。戏曲早期野台子的时候，老百姓看戏听戏应当说主要是看故事。但即使是野台子戏，也是有叫好的。京剧在从野台子慢慢过渡到茶园之后，到后来越来越多观众闭着眼睛听，闭着眼睛听和看情节已经没有关系。内行观众有的一出戏看十几遍了，自己都会唱了，还看什么故事？京剧以唱念做打为主，也承载不了太复杂的情节。

这种看情节，我自己有深刻的记忆。我五岁还是六岁的时候，街坊四大爷带我去华乐戏园子看《野猪林》，我后来回想我看的第一场京剧《野猪林》是郝寿臣先生演的。在鲁智深去野猪林的路上，有一段"扑灯蛾"的跑圆场。郝寿臣那段表演非常特殊。口里念着："闻言怒气生怒气生，林冲贤弟遭陷阱遭陷阱，急忙忙朝前奔，不觉来到野猪林……"他那种演法叫鸭步鹅行，或者叫鸭踱鹅行，就是像鸭子和鹅走路一样。舞台上鲁智深这么走起来，非常美。每次演到这儿观众都掌声雷鸣，叫好声不断。这好声，完全不是因为故事情节，而是因为演员的精彩表演！一九五三年，我在吉祥戏院看袁世海先生演这出戏，他得的是郝先生真传。那时的演出还有一场偷银子的戏，叶盛章饰店小二，上三张桌，娄振奎饰管营，念白用了齉齉鼻儿，后来没有这种演法了。

但我那会儿小，完全是看故事。从林冲误闯白虎节堂起，我就开始着急，问四大爷，谁来救他啊？四大爷说，鲁智深鲁智深。一会儿又着急，他怎么还不来啊！待演到林冲和娘子告别，发配这一场，我已经急得快哭了。四大爷就说：这就来这就来。一直急到鲁智深出场，林冲得救了方才释然。这在看什么呢？很典型的看故事、看情节。我长大以后，常演剧目几十出都已经倒背如流，欣赏层面已经与情节没有任何关系了。

还有一个例子是李少春在抗美援朝时赴朝鲜慰问演出《野猪林》。这出戏在林冲发配的时候他有很多身段，李少春戴着铐走"吊毛"——这是要腾空跃起前滚翻后背着地，非常精彩。但在朝鲜演出的时候，这一段居然一个叫好声都没有。李少春心里就有点儿发毛：是我哪里出错了吗？看不出来啊。心有点儿虚了。一直到鲁智深上场救了他："你我弟兄何不投奔梁山！"底下响起了暴风雨般的长时间的热烈掌声。这是为什么？这是观众在看情节。主人公得救，正义得到伸张，感情才纾解了。李少春回来后写了篇文章，他说我在朝鲜慰问演出，受到了一场生动的阶级教育课。

现在是不是还有观众仍然看情节？应该有，但已经不会像志愿军战士那样看《野猪林》了。这第一类为故事情节叫好的，与话剧、歌剧、电视剧、电影等诸多门类中的观众差不多，这种叫好不怎么具备美学上的功能，对于京剧的表演、提高、完善基本上起不了什么作用。但这种叫好却对商业演出有作用。比如连台本戏、新编戏，会吸引一大批的观众追着看，像现在好的电视剧一样，每晚坐在电视机前等着播出。这些人议论的中心，也大多是猜测下面的

情节、人物的发展、矛盾纠葛如何进展等,他们的好声可能对编剧有影响。

第二类叫好是看技巧、看绝活。看戏就是为看"活儿"。

川剧有一个"踢慧眼"的绝活。《白蛇传》里托塔天王李靖派二郎神捉妖。二郎神要看看下界出什么问题了,怎么看?他要睁开慧眼。慧眼,就是眉心中间第三只眼。舞台上演员拉个山膀,念道"待我睁开慧眼一观",然后是一大筛锣,锵锵锒锒,声音特别洪大悠远,特别浑厚。就在这一筛里,他要把靴子尖上粘的眼睛踢上去。这只眼睛,要踢到眉心那儿,慧眼就睁开了。这个场景对电影容易,切个镜头就行了,而我们的艺人们居然想出在靴子尖上粘个眼睛,在舞台上用脚踢上去反贴在眉心间这么一招儿。这一招儿,需要相当的功力,踢大了就把脑门儿踢肿了;踢小了,就粘不上。五十年代我在北京,国庆展演,报纸上恨不得提前一个月就在介绍"踢慧眼"。在吉祥剧院,演员一出场,观众都站起来啦,都要看演员的脚尖。其实怎么能看出来?眼睛那一面一定是朝向里的,但即使看不见也要站起来看。果然,这演员一踢,真个踢上了,全场暴风雨般的叫好声和掌声,都是为这绝活叫好的。

京剧里的绝活并非单指形体上的技巧难度。绝活,有表演,当然也有唱。同样是唱的西皮慢板,你甩的腔和别人的不一样,还甩得好,那一定有好。像《四郎探母》,有人就是去听那个嘎调,就是要听"叫小番"。就听这一句够本了。谭富英有一次在天津演出,就没按这个路子唱,观众不干了,就给了"倒好",弄得谭先生好久不敢去天津,没有这一句,这一出戏你就不能唱。

为绝活叫好，成为京剧演出中叫好的最重要的一派，直接激励了京剧表演艺术的发展，也直接推动了流派的形成。京剧的板式唱腔行腔乃至表演方式都是有规律的，"起霸""走边""趟马"，这是有程式的。对京剧观众来说，程式是他熟悉的。但是，他要看不同演员对程式演绎的独特表现，所以对演员来说，每个程式可以和别人不一样。同样是"走边"，杨盛春的《夜奔》与众不同，他穿厚底靴子，穿厚底靴走边难度大增，增添了观众审美的另一层次。厉慧良的《林冲发配》也与众不同：他戴着长枷走"吊毛"，更不是一般演员能来得了的，那叫好声能翻了房顶。

所以很多时候叫好，就是给在同样程式里创造出的特别精彩的表演方式叫好——久而久之，这些绝活就成了流派。正是在观众为

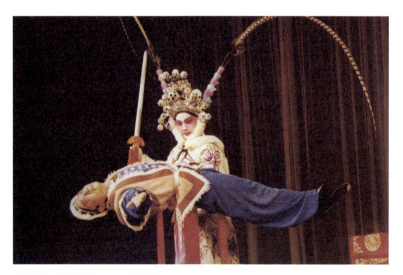

京剧演员必须有绝活（金思孝 摄）

绝活叫好的激励下，京剧演员的技术、京剧舞台上的绝活才能不断翻新，极大地促进了京剧唯美观念的形成和稳固，京剧的繁荣也与此相关。大致从民国以后，京剧剧目的教化作用越来越弱，即使早中期的京剧所谓的教化作用，也仅止于极其肤浅的，甚至扭曲的儒家的忠孝节义，大多剧目不但肤浅，而且腐朽。二十世纪三十年代之后，只看绝活不及其他的审美意识占据主流，观众看戏逐渐不管你宣扬的是什么了，不管情节如何，他比演员还熟，也不管内容好坏，价值观念是否陈腐，只看有没有绝活。因为这样的观众越来越成为主体，演员则必须表演出只有自己能演、别人演不了的与众不同的绝活才有观众叫好。比如程砚秋，他独创一派的唱法与众不同，而且别人还来不了——你用梅派嗓子发音唱程腔就不伦不类，这就是绝活！这才有了梅兰芳的样、尚小云的棒、程砚秋的唱、荀慧生的浪，四足并立，各有一绝。我在后面《戏曲电影还能拍好吗》一章中会详细讨论，表演"死亡"，你必须"死"得跟别人不一样，有绝招，"死"得美，观众才给你叫好，他才不管死的是好人还是坏人。

　　第三类是挑毛病叫倒好的。这也是在其他所有艺术门类中几乎不存在的。

　　这个现在几乎已经绝迹了。我知道一个例子是《牧虎关》里的一个演高来的丑角。主角高旺要把员外形象换成马夫，他下去换装，这段时间台上不能空着，就让他的手下来给他备马，丑角上来了。一大套七八分钟的表演就是侍弄那匹无实物的马，洗马、刷马、勒马带。有一天他做这些动作的时候，就有人叫好，是叫倒好，是

拐着弯地叫出来的好。这就是倒好，这既是一类也是一派。这一类就是挑毛病的，叫好的方式就是必须拐着弯地叫。这个丑就闹不明白，我出什么错了？第二次演出还是这人叫倒好。第三次，他就知道这人一定是来挑毛病的，就去问那个叫倒好的人哪里错了。这老头说，这是作战的战马，你勒那个马肚子应该勒两道。明白了，下一场演出改了，这老头就真正叫好了。这种类型，促进演员改进纠正错误。你要说他是不是必须要勒这么两道，其实也不一定——就像有的角色上楼下楼，有观众就给数着。你上去走了五步，下来才走四步，这不行，也会叫倒好。其实四步和五步有啥不同呢？但这种特殊的观演交流，是警醒，是爱护，也是参与创作。

　　戏曲有这个及时反馈的老传统，这个真是好。是骡子是马你就拉出来遛遛，及时检验艺术水准的高低。

　　上中学的时候，我在庆乐戏园子看过一场一个小戏班的猴戏《闹龙宫》，演孙悟空的演员还小有名气，那天不知为什么一直在台上吊儿郎当，耍金箍棒没两下就脱手掉台上了，没等观众起哄，他先戏谑地指着金箍棒说："呵呵，它掉了！"感觉是故意掉的，观众笑了。捡起来没耍几下又掉了，他又故技重演："呵呵，它又掉了！"观众不笑了。等第三次掉的时候，没容他张口，观众突然愤怒地大喊："什么玩意儿！下去！"直到把他轰下台，很解气。

　　叫倒好现在也有很大争议。有人说，这是不尊重演员的劳动，不文明、不礼貌。当然，谁也不愿意出这种事儿，但首先演员要尊重观众啊。我有一次在中和戏院，看马连良先生的《审头刺汤》，不知为什么，那天剧场氛围不大正常，前面有两个该叫好的地方没

有好，后面的戏明显越演越水。到洞房一场，雪艳念"扑灯蛾"的时候，演汤勤的演员简直稀里咣当地走过场了。没想到那天来的观众多为懂戏的行家，一散戏，便把剧场门围死，坚决要求退票，直到剧团领导出面，向观众赔礼道歉，观众才散去。这是我经历过唯一一次大师级的演员不认真演戏，究其原因，还是因为前面该叫好的地方没叫好，演员没了情绪，以为今儿听戏的都是外行不懂戏。我觉得观众在这种情况下叫倒好，要退票，就是要个说法，是完全正当的。就像"三一五"打假一样，消费者是有权利反抗的，买了假货，现在还有个消费者协会可以理论、赔偿，那么看了劣质的演出应该怎么办？投诉无门。难怪现在那么多的烂戏、烂电影、烂电视剧肆意横行，反正好坏无人问责，无人表态，他们没有任何顾忌啊。

对叫倒好，我一直觉得没什么不对。到了现在，演员出错已经是正常现象，这非常可怕。我看青年京剧大赛，一个演员演着演着，枪掉了；耍着耍着，"揿头"了（头上扎的水纱、网子、帽子盔头全掉了）；一个"剁泥儿"（穿着厚底靴子，跳起来单腿落地，要纹丝不动）晃几晃还站不稳。这搁舞台上可是大事。可是到他们这儿出错地演完，评委说，你非常好，你在这种情况下不慌不乱，非常镇定，这种精神值得发扬！这是什么道理？还发扬？你应该首先要追问，谁给你勒的头？给你勒头紧不紧你自己不知道？你为什么不好好练功？为什么要晃？首先应该是责难，绝不应该是表扬。

我觉得这种表扬是极其恶劣的！现在把叫倒好说成是对演员的侮辱——这是谬论！二十世纪三十年代唱武花脸的许德义，在台上表演"剁泥儿"，他没站稳，晃了几下，下去就把裤腿儿卷起，拿

着刀坯子打自己的腿：他是要让自己记住今天在舞台上没做好！这是什么精神？只有这样才能在技艺上不断精进。这才是可贵的。我们那些有成就的老艺术家百分百都是这样敬业。叫倒好就是戏曲美学不可缺失的一个部分。这是观众在直接检验舞台上的演员啊！演员对此也总是有感觉的。他唱这一段，演那一段，如果一般都应该有"好"，那观众今天没叫好，或者叫倒好，他得琢磨，是什么原因？哪个演员总被叫倒好，还有饭吃吗？所以台上一分钟，台下才要练十年的功啊。只有在这样的观演关系中，才会对自己有那么高的要求，戏曲艺术才能不断发展。

这两类叫好，对戏曲美学与京剧表演体系的形成与完善非常重要。绝活的叫好，可以说是正面的激励；叫倒好，可以说是反面的激励——你以后还敢这样吗？这两种叫好都是和京剧的表演技艺有关。观众都是用叫好推进了京剧表演技艺的精进与京剧美学的提升。

京剧的叫好，还有是和演员有更直接关系的。这种和演员有直接关系的，我大致分出三类来：有看角儿的，有捧角儿的，还有自己发红票组织人叫好的。

先说看角儿。角儿要出场了，那是场面上一起上场锣鼓就有"好"了。这叫"未见其人，先闻其声"。马连良在里面"嗯哼"一声，观众就知道这角儿要出来了。一个闷帘，观众就叫好；不管里面来句什么，先叫好，您再出来。不管您是小锣还是大锣出场，出来就有"好"。还没见着您呢，就仨"好"了。这些大师们都有极高的艺术成就，有着极高的声望，即使在台上有什么缺点疏漏，

也绝不会有人起哄叫倒好，粉丝团们会无比宽容，还不许别人挑毛病。

你比如说，老艺人萧长华有时唱起来是不搭调的。我们叫黄调，或荒调。丑角儿基本没什么唱。《四郎探母》里的两位国舅有四句："我看此人好面善……"就四句，两句他给唱跑了，但没关系，一句一个"好"！这是角儿，这是大师。别人不可以这么唱，他唱跑了可以。前不久，在南京演出新编京剧《大宅门》，由于特殊原因，那天三老爷白颖宇由著名影视演员、原版电视连续剧中演白三爷的刘佩琦串演，这一形象在中国几乎家喻户晓。刘佩琦演京剧这是第一次，那两场已是一票难求，表演上自然别具一格，掌声叫好声不断，但其中有两句唱，他不灵了。这台戏其他演员都是一流大腕，唱的调门很高，刘佩琦哪儿够得上？只好唱调底（低八度），一张嘴台下还有些许笑声，一待唱完，观众竟掌声雷动，"好"声一片。这是一种多么温暖的叫好声啊，没人听你唱得好坏，你刘佩琦出现在京剧舞台上和大腕们一样演得出神入化，这就够了。观众满足得不行不行的，唱不好是应该的，这叫好不仅是宽容，还包含着敬意和谢意。谭富英先生晚年唱戏有时不太认真，有一次唱《二进宫》，在台上擤鼻涕，我旁边一位解放军叔叔惊讶地问我："这是谭富英吗？"我说是。他说："谭富英怎么还在台上擤鼻涕？"我愤怒地望他一眼："谭富英怎么就不能擤鼻涕？"吓得他不敢再说话了。这也是后来为什么不让裘盛戎上《杜鹃山》的原因，他一上来就有"好"，想制止也制止不了，把主角柯湘的戏给压了，这就是把戏搅了。样板戏完全切断和扭曲了观演关系，这是一大缺失，

触碰了戏曲美学观演关系的底线，我们在后面的章节里再细说。

另外一类是想把某个不知名的角儿捧红的。

这一类是那种看出演员是好苗子有前途，希望他能红起来，专门有一帮人来捧他。比如马长礼，就是我们一伙中学生先捧的。一九五三年就开始捧他，那会儿他啥也不是呢！还只能在前边唱垫场戏，我们每场必到，叫好声不断。一天，他唱完《文昭关》下来，贴着剧场墙边东张西望地来找我们，他来看看，谁给我叫好呢？我们一帮人就喊："长礼！我们在这儿。"马长礼也很谦和："以后看戏找我！"所以马长礼最初是我们这帮中学生捧起来的，这对一个青年演员来说无疑是巨大的鼓励。这是观众自发地捧角儿，一点不掺假的，而且直接影响到剧团领导对他的重视与培养。他说他曾因扮相苦，一度很不受重视，但他刻苦努力，先后拜马连良、谭富英为师，最终成为剧团主力，一出《沙家浜》的刁德一，享誉大江南北。

这种叫好有时真是不管好坏。前些年见到马长礼，我还问他，有一次北京剧场也是唱《文昭关》，你是喝酒喝多了还是吃肥肉吃多了，你那什么嗓子？他倒记得，说是有一回，是没法听。后面唱到"父母冤仇"已经上气不接下气了。我们在底下还是叫好。旁边人不干了。你×懂戏吗？！我说怎么了，就是好。还得叫：好！那边就嚷嚷，不懂戏的滚出去！我们一帮人也嚷嚷，你滚出去！找揍是不是？！当时两拨人就扠上了。到了剧场门口，就开始推推搡搡，这时出来一大汉拉架："别价，别价，都是哥们儿。宝昌，这是一中的，都是哥们儿，这是东城的郭宝昌。"事态平息又都回去

接着听戏。我再叫好,他们就不管了。这段为了捧角儿而扠架的经历,我后来也用在电视剧《大老板程长庚》里了。

好角儿台上出了错是一辈子都忘不了的。那天马长礼是真的唱得不好。但是我们就是不要让他冷了场子,让别人知道,这是马长礼,这演员好有前途。有一天演《龙凤呈祥》,马长礼的诸葛亮,他也没什么戏,是个小配角。那天我和我妈说,我今天去听戏,这场戏中央人民广播电台现场直播,我在第一排挨着麦克风,您听我叫好。老太太在家里听无线电收音机愣听出我叫好。我妈问,那诸葛亮是谁啊,没听说过啊,你还叫好?我说他叫马长礼,我们几个哥们儿现在就捧他,他将来一定能唱出来。

这一类叫好,最清楚地体现出观演一体的特质中观众与演员的独特关系。这种叫好得有个前提,观众得熟悉京剧艺术,看出谁能火。无数优秀的演员就是在这叫好声中迅速成长起来的。从有京剧那一天起,就有一帮人是这样叫好的。所以捧梅兰芳的有"梅党",捧荀慧生有"荀社",我们捧马长礼,是"马帮",我们是一大帮,我只是其中一个。我给马长礼写过一封信,我说你演《空城计》的时候,在城墙上弹琴两只手乱摸不好看。本来是一只手拨,一只手抚。他居然给我回了封信,我又去信讨了张照片。那还得了!越发地要捧他。观众与演员交朋友,成为知音知己,我和马长礼也只是其中一例。

这一类捧角儿也包括一种是有钱有势的捧。包括大军阀、黑社会有目的的捧。我们是自己买票给人叫好,他们手下有的是人。这种叫好,是大亨捧角,他是从上而下地造星,比如他喜欢哪个旦角,

买票造势动用媒体。我们是出于对艺术爱好，他们是别有用心。有很多角儿，是这么捧起来的，但有钱的捧，一般长不了，顶多一两年，要不嫁个军阀，要不就当小老婆去了，长不了。艺术生命被毁掉的好角儿，也不在少数。

第三类捧角是发红票的捧。这类捧一直延续到现在。我有亲身经历。一九五六年我第一次登台演出《姚期》，在弓弦胡同礼堂，卖三角钱一张票，不分前后座位，我自己出钱租的"三义永"戏箱，请的场面，我买了三十张票给哥们儿，就为了他们给我叫好。这一类的发红票的捧，是很重要的，要有人带着观众叫好、鼓掌。怕观众不知道什么时候该叫好，等于要有人领掌。发了红票，我一出台亮相，那些人的好声就起来了，此后每一段都有叫好声。我妈妈也去了，高兴得不得了，一散戏就带我去丰泽园撮了一顿。

形形色色的"捧角儿"，更真切地说明了中国京剧表演中观演关系的特殊性，观众与演员是不可分割的一个整体。发红票这些今天看上去都是不良风气，是有些没本事的演员虚张声势，长远来看对演员是有伤害的。但发红票只是因为虚荣吗？不是！底下有没有叫好，直接影响台上的演出啊！换个视角就会发现，这也说明演员在舞台上对观众是有需求的。这大概也说明，表演者在舞台上真是孤独的。斯坦尼体系是通过训练，让演员习惯"当众孤独"；而中国京剧表演体系，由于观演一体的有机性，并不特意强调演员的孤独，而是以观众的叫好，淡化这种孤独，给演员在舞台上更多的支撑。观众的叫好，对演员是鼓舞，是激励，也是他不断创造属于自己的绝活的内在动力。

除去以上六类叫好，还有一种非常奇特的叫好，就是真懂戏的，是艺术家和艺术家之间的切磋。

懂行的不仅只是听唱，他是全方位地看你的唱念做打，就像专业导演看一部影视作品一样，他要审视编剧、表演、美工、构图，他要看到所有的要素，他所有的注意力都集中在整体的艺术呈现上。戏也一样，真懂行的才能知道哪里是真好假好。

这其实不是戏曲独特的现象。哪个门类哪个剧种观众都有这样的审美意识。比如说电影，我上大学大概是一九六一年前后，戛纳电影节有一部苏联参赛的影片《士兵之歌》。有个镜头，士兵寻找他的女朋友，穿过部队，穿过坦克，一个镜头跟下来，战场的混乱，战争的氛围，群众的状态，一个跟拍的长镜头，千姿百态。电影节所有的评委热烈鼓掌。这些评委知道这个镜头的价值，知道这个长镜头多么困难，它把战争的氛围、人的心情、寻找的状态，全部通过这一个镜头拍出来了。它做到了。全体评委这么鼓掌，不得了。这就是艺术魅力。这种状况，我看过的还有第五代导演张军钊拍的第一部电影《一个和八个》，那次在北影小放映间放映，中间出现了四五次鼓掌，就是观众给镜头鼓掌，全是行家。懂行观众的反应，可以直接反映出你的水准。

我经历中有过一个极为特殊的例子。我上中学时拜的师，还有一位是北京一中的何少武先生。有一天上学路过瑞林书茶社，看门口的水牌子上写着下午四点何少武先生《捉放曹》，我一看，心想行了，顶多上两节课，第三节课不上了，骑着车就奔茶馆了。在这个茶馆听戏，之前总碰见一个女人，三十多岁，穿件竹布旗袍，烫

发，白白净净，茶馆里很少见女人，她也不是很漂亮，但很有气质，感觉是哪个破落王府的千金，永远在那儿低头织毛衣。那天三点多我就奔茶馆了。那女的也在那儿。何先生唱第一句导板："恨董卓专权乱朝纲。""纲"字要翻高，一般都是在"乱朝纲"这儿给"好"，可那天他唱到第二句"欺天子压诸侯"，"侯"字后面胡琴有个小垫头"3 5 3 2 1 2 3"，只两秒，后面接唱"亚赛虎狼"。就在这中间，这女的突然就给了一个"好"，这个"好"正压在第一个3（音符 mi）上，头都没抬还在那儿织毛衣。这为什么啊？这句怎么了要叫好？这句唱没有任何俏头，根本不是叫好的地方。我问何先生，他说"侯"字特别难唱，必须用脑后音，脑后音和胸腔共鸣才行。她能在这儿叫好，就两秒，既不妨碍前面又不搅和后面。只有大内行才能这么叫，才敢这么叫！在我听戏那么多年的历史中，这个"好"让我终生难忘。

有一回去圆恩寺影剧院，看马连良先生和裘盛戎先生的什么戏，到那儿一看回戏了，可以退票，也可以直接拿票去北京剧场看谭富英的《桑园会》，估计是那边儿没上什么座。我赶到北京剧场一看，果然只上了六成座，垫的戏是杨盛春的《铁笼山》。我正在那儿看，忽然听见身后一声"好！"，这声怎么这么熟悉。回头一看，后面几排空座位上坐着裘盛戎先生，马长礼在旁边陪着裘盛戎看戏。我一看是裘盛戎，赶紧过去坐到马长礼身边。一坐他们边上，立刻闻到好大一股酒味。马长礼说今儿马连良先生生日，喝多了。这多恶劣！喝多了就把戏回了——可我特别庆幸！他们要不退戏我怎么能坐在裘盛戎身边啊！裘先生就在那儿讲《铁笼山》，我

原来一直没闹明白，观星起霸观的什么星。裘先生说，姜维观星，第一是观北魏的星，一看，将星明亮，士气正旺；第二是观西蜀的星，一看，将星昏暗，知道要完了。先发狠后叹气，这两次观星是不一样的。杨盛春不光武功好，揣摩人物也特别到位。懂行的和不懂行的看戏完全不在一个层次。

还有一个更奇怪的现象：台上叫好。马长礼和我说过，马连良先生在台上还给裘盛戎叫过好。有一次演《赵氏孤儿》，中间有一段是裘盛戎先生的"汉调"；马先生扮演程婴，此时在台上与裘盛戎是对手戏，当裘盛戎唱到"不知真情"时，马连良突然叫了一声"好"——他在台上听戏呢！这种"好"台下是听不见的。还有记载当年在《连环套》中演黄天霸的王玉英在台上给演窦尔敦的侯喜瑞先生叫好。这些角儿们在台上会有这样的表现，他们在欣赏对手的戏！你说这是什么表演流派？怎么会是体验学派？这是上一章我着重谈的重大课题，这里不谈。我们应该为这样叫好的演员叫个好！

这种真正懂行的、专业人士之间的互相叫好，体现的是艺术的切磋，是对技艺最好的提高。而京剧的现场也给了这种切磋最便捷的表达方式。这类叫好，各行各业可能都有。但是其他艺术领域都很难做到像京剧这样直接。发自内心难以遏制地叫好，看戏看得入迷了。

这种专业人士之间的叫好，延伸下去，有一个独特的变种——票友。票友都是从看戏开始，从叫好入门，看戏入了迷才学唱，才有了票房（一种为票友提供票戏服务的组织，相当于现在的俱乐部或沙龙）专为他们票戏过瘾，才有客串演出，才有票友下海，才有下

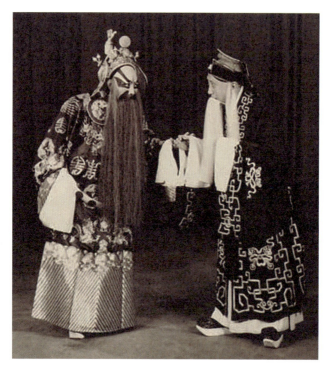

有一次演《赵氏孤儿》时,马连良(右)给同台演对手戏的裘盛戎叫了一声"好"

海票友唱戏超过专业演员，才有无数新的流派产生。一代伟大观众本身成了一代伟大演员，这个一体不只是观念理论上的一体，还是实实在在物质实体上的一体，看看有多少大师级的京剧演员是从观众中走出来的。光绪年间，光被选为内廷供奉的下海票友就有十几位之多。票友也有大师，红豆馆主溥侗就是"票界大王"。民国时期的张伯驹就是票界领袖。从一七九〇到一八四〇年京剧创始时期起，下海的票友张二奎、卢胜奎、刘赶三、龚云甫、言菊朋……都独创一派，直到一九七七年，创造了京剧老生的最后一个流派——奚派的下海票友奚啸伯去世，在近八十个流派中，票友几乎创立了近二十个流派（大多已失传，京剧至今还在传承的全部流派也不过二十几个）。这些当年在台下鼓掌叫好的观众一旦玩儿票下海，则成为京剧从创始到繁荣的不可或缺的重要支柱，更不用说那些多如牛毛的各行各业的票友观众对京剧发展的无与伦比的贡献。

我们研究叫好，就是在研究观演关系，而这些左右了京剧起始兴衰的戏迷票友，他们从给别人叫好起步，逐渐从台下走到台上。这种较为普遍的票友，大概是中国京剧最为独特的现象吧。它的确说明，在京剧这儿，没有真／假，也没有台上／台下，舞台与观众之间，舞台与现实生活之间，几乎是没有界限的。京剧剧场，是一个绝对开放的空间；正是在这种观演一体的开放空间中，叫好沟通观众与演员，推动了京剧表演的发展。

（二）八派：怎么叫好

第一派，闭着眼睛听唱的，没别的要求，就是听韵听腔。最开

始青衣就是抱着肚子唱，观众也就只听不看，闭着眼睛叫好。特别是北方的戏迷更注重听，但是，逐渐地南方比较早地注重看，看戏叫好也就逐渐成了一派。

看戏叫好这一派的出现，是京剧演出场所从茶园往剧场改变带来的重要变化。

为什么南方重表演？为什么叫它海派？上海是比较早的京剧在剧场内演出的重镇。剧场演出，吸引观众的手段不一样，比如说连台本戏《狸猫换太子》，一本两本三本地演靠情节本身的曲折去吸引观众；比如机关布景，一看这景，真假难辨，一看这机关，变化万千，有趣，也叫好；比如真刀真枪，盖叫天演《武松打店》，必有一下，匕首擦着孙二娘头顶刹下去，扎在台上，必须真匕首，不是真匕首这戏就不好看了，观众就等着这一下，哄堂叫好。梅兰芳第一次去上海，给他排戏码，排的是《穆柯寨》，梅兰芳扎上大靠了，好看啊！有舞蹈有表演，青衣还兼刀马旦，一下子就火了。

一九四九年以后，观众普遍要求高了。年青一代的观众，他是来听戏的也是来看戏的。他到剧场来看京剧，你让他闭着眼睛听？他受得了吗？

为什么裘盛戎一下火成那样？他就琢磨：我要在表演上下功夫。他知道一个人物不能仅依靠唱来塑造，要突出表演，《姚期》唱段并不多，但是表演丰富。没有表演功底，这戏演不好。裘盛戎的火，和我们那一代观众的要求有关。我们那一代观众已经不可能闭着眼睛听戏。京剧的叫好，随着观众从闭着眼睛听到睁着眼睛看，也是不一样的。随着京剧的发展，看戏，不仅是南方的习惯，

梅兰芳一九一三年首演穆桂英扎靠戏轰动上海

也改造了戏曲的欣赏方式，让观演关系也出现了重大变化。现在闭着眼睛听戏叫好的已经没有了，所以现在的演员只重唱不重表演的也没有了，看戏叫好这是第二派。第三、第四派的叫好都是和演员直接有关的。

一派，是要专门叫给某位演员听的。

比如我们老爷子听金少山的戏，他叫好那一嗓子，金少山在台上就知道，这是四爷来了。叫这种"好"的人，嗓子必须好，中气盛，底气足，嗓门大。我们老爷子就是声震屋瓦那一种。金少山得听得到，才行。演员要是听不到，这好白叫。

这一派不光是我们老爷子一人。这派叫好的人也不一定就与这位演员有什么特殊关系，也可能素不相识，只是喜欢，所以特别让人感动，演员也觉得格外亲切。

还有一派，台上演员很多，有时是多口，比如《二进宫》，三个人轮唱。这一派叫好是必须让台上的人知道，给谁叫的好。我记得第一次在吉祥戏院听裘盛戎的《铡判官》，判官弄虚作假偷改生死簿一场。这一场是判官做戏，有大段舞蹈，配的音乐牌子很特别。这个牌子我一直不知道以前没听过，前些年问戏校的一位老师，才知道这个牌子叫"鬼吹灯"。那次是汪本贞拉的胡琴。这段可以拉得快，可以拉出很多花样儿来。那天汪本贞拉这段"鬼吹灯"，我都听傻了，底下是叫好声不断。台上演判官的是张洪祥，他以为这好是给他的呢，越演越来劲。当然张洪祥也是好演员。观众能感觉到他以为是给他叫好，崩不住了，就在底下大喊："汪本贞的好！"

还有一次在北京剧场看裘先生的《牧虎关》，也是汪本贞的胡

琴，我们一大帮人都是这位琴师的粉丝，戏一唱完，大幕还没拉上，我们几十人拥到台前齐声大喊："汪本贞，汪本贞……"台上肯定毫无准备，大幕开合两次，我们仍然狂叫："汪本贞快出来！"汪先生终于夹着胡琴出来了，惊讶地望着台下，谁叫我？我们一起叫好欢呼。这可能是京剧谢幕史上绝无仅有的一次。

在我过去看的资料里，也有很多这种情况，要告诉台上，这是谁谁的好。我也是属于这一派里面的一个。

叫好的第五派，是非常重要的一派，或者说体现了叫好重要的功能——就是要演员的活儿！

比如京剧折子戏《时迁偷鸡》。一般的店家先下楼，顶多俩"飞脚"一个"旋子"就下了楼。轮到时迁下楼了，好的演员一定要显示自己的绝活。有一次我去看张春华演的时迁。他来一句："哟，这没梯子怎么下楼？"观众知道他要下楼了，就开始叫好了，现场出现有节奏的"呱，呱"不停的掌声。这是要活儿！你还不知道他使什么活儿，但这叫好的掌声就是在告诉这演员，我们都是行家，是你的粉丝，我们都等着看你的绝活儿呢，你可别给我们使水活儿，给我们玩点真格的。

那天，张春华就在这鼓掌中使了四个"蹲提"，手不扶地，一个比一个高，一个比一个飘，落地无声，全场炸锅，那叫好声是一浪高过一浪啊！

这派的特点是每次一叫好，不是一个两个，上百人都会跟着有节奏地鼓掌叫好。老听戏的，知道要来活儿了。受此鼓励，演员也会铆足了劲儿，把看家本领使出来。这种有节奏的像有人指挥一样

的集体鼓掌,是比较常见的一派,它也集中反映了我们京剧特殊的观演关系。

还有两派,这两派和叫好的"类"结合得比较紧密,属于这一类的就必须是这么叫。

真懂戏的这一类叫好,它也有自己的一派——就是一定要叫在裉节上。这一派是真懂戏,叫出来的"好",是真的好。还有就是只有他能叫出来的"好",比如前面说到"压诸侯"那个"好",它就必须压在第一个"3"上。不在这个裉节,那绝不是真懂戏。

叫倒好的这一派,也有它独特的叫法:必须是"好"字声音先向下走,拐个弯拉长声再挑上去。现在这么叫倒好的基本没了。我不知道这个倒好没了,在京剧史上是进步还是退步。现在观众有自己观戏的经验和理念,这无可厚非。但到底该不该叫倒好,我认为仍然是个值得探讨的话题。

比如张火丁,有一次忘词了,底下接不上,她很少这样的。观众看出来了。我看过一个介绍,好像有人起哄,有一天津人大声喊:妹子,没事,你唱吧,我们天津人就爱听你唱。多亲切!这虽然没叫倒好,但和通常的"鼓励好"也不是一回事。"鼓励好",内涵是演员和观众没什么关系,这样的喊叫,是观众真把演员当亲人了!他觉得跟自己亲妹妹似的。这是一种真心的鼓励,直接和演员体现出不一般的关系。

当然,也有一种(不能成"派")低级趣味的观众,为低级趣味的表演叫好,十分恶劣。

还有其他的一些千奇百怪的,也不知道能不能算是单独的派,

我都给归结为第八派了：有人为做派叫好，有人为琴师叫好，还有为大锣叫好……我知道有一位天津的票友家中有一面祖传的大锣，每有重要的剧团演出，他就夹着大锣找场面打锣的师傅，求人家用他的大锣，师傅一敲，果然音质极佳，便答应用他的锣。他在台下闭着眼睛听戏，别的不听，就听大锣，每到大锣一个"住头"（演奏段落的停顿），便高声叫好："好锣！"这也算是一派吧。

（三）笑场与叫好

讲完了以上的"七类八派"，还有一种极为特殊的叫好——舞台上的笑场与叫好。我放到最后来讲。这个现象太特殊。但是它集中反映了叫好这样一种中国京剧观演一体的美学特点。

一九五六年，我在西单长安大戏院看戏，开场垫了一出慈少泉、李盛芳、赵丽秋的三小戏《双背凳》。这是一出喜闹剧。整场演出笑声不停，"好"声不断。那天当演到慈少泉扮演的"不掌舵"像"扯四门"一样转着圈儿趴在凳子上挨老婆打板子时，观众已乐不可支，笑得前仰后合。突然，台上演不掌舵老婆的赵丽秋也憋不住了，笑场了！而且，她的笑场不是一般的偷笑，她在台上拿着手绢捂着嘴背过身，观众能看到她的两肩和后背都在那儿笑得颤抖。台上的戏简直演不下去了。这种情况，放在任何其他门类（无论话剧、歌剧等）的演出中，都是事故，是要受到严厉批评和处分的。然而，京剧演出出了这种状况，观众却是炸了窝地为赵丽秋叫好——为她的笑场叫好！别误会，观众不是叫倒好，而是极为开心附和着演员一起大笑着叫好！这是什么？这是一种什么样的观演关

系？使人感觉，看戏就像在一个大家庭里一样，有个人说了笑话，不但家里人听笑了，连讲笑话的人也憋不住笑了。一家人其乐融融。那场面极其亲切、十分动人啊！这个时候，观众已经不只是在看戏，演员也不只是在演戏，而是大家都是和谐大家庭中的一员，一起享受一种家庭氛围的欢愉。我记得谢幕的时候，赵丽秋不断合掌鞠躬为自己的笑场表达歉意，可观众的叫好声却更狂热了。

这种情况我在筱翠花和马富禄演喜闹剧《一匹布》时也看到过。当马富禄扮演的县官沈不清念"你本是知亲知热我的母亲"时，扮演沈氏的筱翠花也憋不住笑场了。观众依然是为他的笑场报以热烈的掌声和叫好声。

这种笑场带来的叫好意味着什么呢？

如果我们将其纳入京剧表演艺术的体系中重新认识，就会发现，在这个时候，演员此时不但不在角色表演的状态中，而且演员自己在台上也成了观众——前面我们说的在台上叫好的演员也是如此；而观众呢，又极为欣赏演员不在角色状态中而和自己一样的叫好和讪笑。

这种情况其实并不特殊。我问过许多演员，他们大多都有这样的经历，只不过是强忍着不笑，或者心中叫好，不敢出声而已。但是，无数的专家学者在研究戏曲表演时，不仅无视这种普遍存在的现象，甚至指责这种现象不严肃、不认真，演员没有进入角色。我觉得以话剧、歌剧等其他戏剧门类的要求和标准来比附京剧表演的人，是不是应该反思一下了？请从现场观众的角度去反思，观众是在为这些演员的笑场叫好而欢欣鼓舞呀！这说明什么？说明观众的

低级趣味？绝不是！它非常清晰地说明了，在京剧的剧场里，因为没有真／假之分，因为有游戏感，台上和台下才可以这样毫无障碍地融汇在一起。这说明我们的京剧，不仅有伟大的演员，也有伟大的观众。观众追求的是与演员一起共同认知的审美效应。当然，我不提倡笑场。

再举个特例，一九五一年，号称第五大名旦（在梅尚程荀之后）的徐碧云，在南通演出《霸王别姬》。那时刚解放不久，各方面都未恢复，经常停电，所以无论在家和出行，几乎人人都备有手电筒，当徐碧云演到虞姬舞剑时，忽然停电了，剧场内一片漆黑，这时有人拿出手电筒照向舞台，随即一二百个手电筒同时照向舞台，像一束巨大的追光，照在徐碧云身上，徐碧云感动至极，知道观众渴望看他的戏呀，他没有停止表演，直到结束。徐碧云激动得不住地向观众鞠躬致意，多次谢幕，观众欢声雷动，声震屋瓦。这一束追光，这鼓掌叫好，充分表现了对演员的爱意和敬意，这是一种什么样的观演关系？用任何表演学派、体系来框架这种关系都是不可能的。

三、叫好的演变，折射着京剧的兴盛与衰亡

我们研究叫好，是在研究舞台上的演员和观众的关系，要想研究戏曲表演体系，必须研究演员和观众的关系。在中国戏曲这儿，叫好，是一种极为特殊的观众表达情绪的方式。是观众对演员表演最及时的反馈。你好，就有人叫好；你出错，就有人叫倒好。公平公正，对艺术负责！

但是，叫好这种中国京剧的特殊观演关系的体现形式，在二十世纪京剧发展中，也经历了从兴盛到衰亡的过程——叫好的演变，折射着京剧的兴盛与衰亡。

我在前面说过钟惦棐老爷子的那篇文章，《克服怪声叫好的陋习》，其中还有这样一段话：

> 要在剧场中克服怪声叫好恶习气……演员自己表演的好坏，不能从叫好来衡量……中国旧剧艺术传统上也是反对怪声叫好的（笔者注：也举了程长庚的例子）……怪声叫好是一种很不礼貌的行为……一个人的嬉笑或鼓掌将会使整个剧场受到影响……

钟老是我最崇敬的老师，但这些观点我不能同意。三十年后钟老对此篇文章也有过检讨。但钟老的意见，也说明了一个世纪以来人们对于叫好的复杂态度与不同看法。

钟老爷子说的"演员自己表演的好坏，不能从叫好来衡量"是应该分出时代和阶段的。京剧历史的前一个世纪，演员的表演好坏完全可以用观众的叫好来衡量。但是，伴随着现代剧场的推进以及所谓"现代戏剧"观念的推广，京剧剧场这种观演一体的审美关系，从二十世纪五十年代起，逐渐发生了变化。一九五三年左右，有关方面下令，制止观众在剧场看戏时怪声叫好，不知为什么在叫好之前冠以"怪声"二字，怪与不怪，实难划以标准，由谁界定？总之，不许叫好了。剧场内的墙上贴了很多标语——"禁止怪声叫

好""请勿叫好",就像当年贴的"莫谈国是"一样。这引来了很多麻烦,我便亲历过两次,剧场服务员制止观众叫好,而且发生口角冲突,最终都不欢而散。这种规定大概也就施行了半年,便施行不下去了,观众照叫不误,慢慢地也就无人再管,不了了之了。

叫好的声音是一纸行政命令禁不了的,因为它违反艺术规律。但到了"文化大革命"之后,伴随着样板戏的出现,叫好再也不能起到原来的作用了。不过那时我已失去了人身自由,有十七八年没进剧场看过戏,所以这一阶段我举不出亲临剧场看戏的例子。据说已不许叫好,只可鼓掌,而且只许给正面人物鼓掌,给反面人物鼓掌,则是丧失了阶级立场。这种氛围之下,演反面人物的演员,更是如履薄冰,在唱念做中,不许使任何绝活,一不留神,让观众叫了好,那便是破坏革命样板戏。

一九七四年袁世海先生在南宁为文艺界做过报告,特别讲了这个问题:他在《红灯记》中演鸠山,大反派,唱到"铁蹄踏遍松花江",你让他发挥,他能一句给你唱出三个好来!可这词观众怎么能叫好?因而必须平着唱,压着唱,万万不能让观众听出"好"来;他在念到"宪兵队刑法无情,出生入死"时,必须走矮势,做尿状,不能盖过李玉和。所以,那时观众的掌声基本是政治需要,自觉性更多地变成了强制性,也就无所谓观演一体了。

这种状况延续到恢复传统戏的二十世纪七十年代末和八十年代初,一些老戏迷在看老戏时又勇敢地开始叫好,被大多数中青年观众所不解而怒目,我本人也遭遇过多次。这些新观众已不知叫好为何物,颇以为叫好的人神经有了问题,但老一代戏迷坚持着,大概

不到一年的时间,叫好才被正常化,实际是观演关系正常化了。然而不到十年的时间,京剧便断崖式地衰败了(这状况我在后面《革命样板戏的得与失》一章中会详谈),二十多年来不见起色。演员与观众一体的关系荡然无存,观众和演员是谁也造就不了谁了,剧场里的叫好百分之九十是外行,很悲哀。演员大多不求进取,观众不懂戏,完全不知道什么样才算是好的,才可以叫好。

叫好折射的衰败,除去"政治好"压倒一切之外,是现在在剧

《红灯记》中,袁世海演坏人鸠山不可用绝活,一旦观众为鸠山鼓掌则是美化敌人(张雅心 摄)

场里也好，电视上也好，越来越多的是鼓励好。比如我上面说的，刀掉了，捡起来继续耍，就是"鼓励好"。评委都能这么说，你刀掉了不慌不乱，值得表扬！

现在很普遍的就是这种鼓励好。一个"小武套"打下来，一个"四击头"亮相就有好。以前你有绝活才有好，现在每个演员都会的一些基本功都有人叫好。所以有些演员学会了很低级的表演，咬牙放屁啃台板，摇头晃脑跺脚后跟，要不就是在剧场内简单飙高音、拖长声，这些都是鼓励好酿成的恶果。鼓励好多了，直接推着演员在舞台上洒狗血。一洒狗血就有"好"，演员表演能进步吗？

这种对叫好的不理解，还发生在"像音像"工程。据说是为了弥补录像时演员不可能尽善尽美地表现其声音的完美，全部进录音棚录音。且不说这种做法的对与错，最让人吃惊的是，配音后的声音不但全是录音棚味儿，而且没有了现场中观众鼓掌叫好的声音。京剧极其独特的剧场性被完全排斥了，剧场的整体性和观演一体的美学特性，全然弃之不顾。这也许是"像音像"的导演们考虑再三后决定的。他们难道不明白吗？"像音像"的"像"是纯舞台再现，所使用的镜头语言不是影视本体语言，那就必须特别强调剧场感，其主要表现就在观演关系的互动上。去掉了剧场的现场感，声音倒是"干净"了，京剧的魅力全无，严格意义上的京剧已经不存在了。前不久看到中央电视台播出的"像音像"《定军山》（张克主演），居然插入了很多观众的鼓掌叫好声，这是哪位导演觉悟了？！

这些问题让我深切地感到，研究叫好实在是研究京剧美学的重大课题。说到底，是我们要从京剧独特的观演一体的特性出发，理

解叫好这样的及时反馈，给京剧美学发展带来的作用，如果不站在理论的高度上去看待叫好，叫好即使恢复了也没有用。

从叫好的演变，可以感觉到整个戏曲的衰败，严重地走了下坡路。戏曲美学被曲解，被误解，被不懂行的亵渎了。从叫好的发展变化，也可以看到戏曲衰落的过程，现在懂得"压诸侯"给个"好"的，不可能再有了。

叫好这种演变也是渐渐发生的。一部分原因是随着现代戏剧观念的引入，京剧的剧场艺术也要往舞台艺术的方向转向。今天的观众，看戏的心理，对戏剧的理解，都发生了很大的变化。今天的观众不可能像志愿军战士那样去看戏，也不可能像"压诸侯"给好的观众，他的内心节奏，对戏曲的认识，都已经变化了。

然而，京剧的叫好确实也并不随着现代戏剧观念的引入能强行地改掉。这也就是说，我们京剧要适应现代剧场观念，这没错；但我们也要看到，我们京剧表演体系中有现代剧场不能消化的内涵。我们不能削足适履，强行地让我们的表演被现代剧场约束住，而是要思考，我们自己表演体系的内在特点以及这种特点带来的特殊审美方式，如何在现代剧场里用什么样的方式重新体现出来？

另外一方面，戏曲这种现场及时反馈的叫好方式，对于京剧表演方式的形成至关重要。它有促进演员精进的一面，但可能更重要的，是从这里我们可以理解戏曲的表演体系。这种观众与演员互动的叫好，演员的表演一直是与观众的情绪互通的。叫好是观众及时的发泄，而演员的表演，也有着与这及时发泄呼应的地方。演员表演的技艺，都是在与观众声气互通的过程中不断提高的。离开这个

直接的呼应，对于表演是极大的损失。

这也是我们表演体系的特殊性所在。这不是体验，不是间离，确实是属于我们自身独特的美学经验。我们在上一章说，演员带着观众游戏，从叫好我们可以反过来看：观众也是带着演员一起游戏！

第四章　说丑

谈完了"好",在这一章,我要从研究"丑"入手。

京剧四大行当:生、旦、净、丑,为什么我要单挑出丑这个行当?这是因为,无论从哲学理念还是到艺术表现,丑,是最具代表性的——这个丑,其实是极美!而近现代以来,我们又对丑这个行当有着极大的误解。我们研究中国京剧的美学原理,如果把丑弄明白了,京剧美学的主要特征也就弄明白了。

一、丑,不是形容词,是名词

我们首先要明确,丑是一个行当的名词,不是一个表达"丑的"形容词。

我为什么要做这看上去很奇怪的纠正?二十世纪五十年代戏改以来,作为行当的"丑",居然被当作了"丑的"加以对待,丑,从名词,变成了形容词。这,是一个原则性的错误。

作为行当的丑所承担的功能,是非常庞杂的。但五十年代戏改

的主流意见有两个特别糟糕的地方：一是认为给那些底层人物的脸上画一个豆腐块，就是丑化了劳动人民，要把豆腐块都取消，变成净脸；二是把丑和反面人物挂起钩来，丑只可以扮演反面人物。京剧里面，丑扮演的，上至皇帝大臣，下到酒保樵夫，不光是反面人物，也有正面人物，而且正面人物居多；而老生、小生、花脸这些行当在戏里也都有反面人物：比如《霍小玉》里的李益，《伐子都》里的子都，都是正工的武生和小生；《白蟒台》里的王莽，是正经的老生。怎么能用正面人物、反面人物来区分行当呢？这就是当时一波大文化家、大理论家所领导的戏改！他们是精通传统戏曲的，并不是不懂，但当他们用一种政治眼光来理解舞台，并以此实现对京剧的改造，就是把纯学术性的美学问题，用政治观念扭曲与歪解了。

有人说这都过去猴年马月的事了，那是特殊时期的特例，不足为训。不是的！从"文革"时期丑行被彻底歪曲，到现在在所有现代戏、新编戏中，武丑已基本绝迹，丑行只能演反面人物——这种观念仍然起着主导作用。丑，有近十种：武丑、茶衣丑、老丑、袍带丑、方巾丑、婆子丑……现在就剩一个袍带丑。上朝，总还得有奸臣吧，这个可以是丑；革命样板戏里只有栾平、毒蛇胆、刁小三、钱守维等一些反面人物是丑，正面人物没有一个丑。其实要表现农民，身手矫健，说话嘎巴利落脆，完全可以用武丑去表现。我就想过，杨子荣若以武丑来表现会是什么样子？但几十年来"丑"和"丑的"分不出来，丑行被整个扭曲了，这些问题想都没人敢想！

所以，我才要特别强调作为行当的"丑"和"丑的"没有关系。

名丑马富禄在化装。丑的显著特征,是在脸上画豆腐块(马小蓉 供稿)

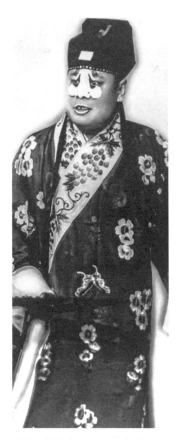

化完了妆的剧照(马小蓉 供稿)

第四章 说丑

怎么理解作为行当的"丑"?

我们先看看史书上怎么写的。我手头现有的有关京剧的史书有十几种。出版最早的一部《京剧二百年之历史》是在民国十五年（一九二六年）。令人羞愧的是，这本书居然是日本人波多野乾一写的。鹿原先生是这本书的译者，他在这本书的译序中一再表示作为中国人没有写京剧史很羞愧。我们中国人自己写的京剧史要到一九八九年——晚了六十多年。在这部六十多年后的著作中，他们也引用了一些波多野乾一对京剧的观点与例证。我在这里引一段波多野乾一有关丑的论述：

丑醜同声，顾字思意，字易瞭然，今则通行无阻，莫不知，丑角为状丑者类，丑以诙谐为主之角，多鄙视之，或鄙弃之，实则因剧而善恶不同，性格亦异，不能一笔抹杀也。

又引徐彬彬语：

丑之一角，在大众心目中，形成一恶人或不屑者之观念，此丑角较诸他角，所以多谓为恶人不屑者也，又因丑与醜同音之故，然丑虽为表演滑稽之角而非以醜劣为原则，滑稽之真意若求诸司马迁之"滑稽列传"，则丑之真意亦可明瞭矣。

这位日本作者又列举了大量丑行应工的正面人物：如《取成都》之王累，《钓金龟》之张义，《浣纱记》之渔夫，《药茶记》之

浪子,《琼林宴》之樵夫,《取金陵》之伍福以及程咬金、朱光祖、杨香武、蒋平、贾亮等京剧舞台上的人物。

显然,只要不带政治眼光,都能明白"丑"不是"丑的"。在这一章,我要接着波多野乾一已经有过的对丑的理解进一步往前推——丑行的丑,不是形容词的丑,非但不是丑的、丑陋的、丑恶的,而且丑的本质,是戏曲里最精华的、最重要的——丑,是京剧唯美表现方式的最典型的代表!

我为什么会这么说?丑行所有唱念做打的表现手段,其所追求的表演方向都是美的。难道扮演反面人物的丑就不美了吗?汤勤、蒋干、教师爷、张文远,包括穆仁智、刁小三、小炉匠、毒蛇胆……难道他们的表演是不美的吗?即便是串场,打下手的丑也发挥着重要的审美功能。比如,要在舞台上表现一个人酒量大该如何表演?京剧"武松打虎"中,武松在"三碗不过冈"的酒店喝酒,一连十八碗,最后抱起坛子喝,顺坛子边沿便洒出酒来。卖酒的酒保一见,觉得太可惜了,就蹲到武松腿边,仰头张嘴喝他漏出的酒。结果武松没醉,这个酒保醉了——这比武松喝多少酒都更有说服力。树立武松形象,丑功不可没。

丑行的功能在于,它把"丑的"(注意,不是"丑行")演绎出大美。这是什么意思?我们说京剧在表现上是以追求美为方向的,这种追求,不仅体现在京剧把我们一般理解的美往美的方向上塑造——把杜丽娘与柳梦梅演绎成美的,京剧很容易做得到;但京剧更进一步的是,它还能把别人认为不美的、丑的东西,也演绎出美来。丑在表现心灵美好或者心灵丑恶的角色和人物时,都要用丑角

所独具的外在形态（包括脸谱、服装、切末、念白、动作、唱等）来表现。而这种人们一般意义上的丑，经过演员演绎出的美，有了那个"丑"的存在，反而这种美更为灵动——此之谓大美！因而，我们说京剧是以追求唯美的表现为基础的表演体系，这应该不难理解。但我们要通过丑去说明，京剧对美的方向的追求，在丑这里是一种极端的体现——它完美地呈现了中华民族独特的美与丑的辩证与统一，体现了中国哲学相反相成、互为转换、物极必反的理念。这是生、旦、净都无法企及的审美意识的全方位展现。

举一个特别典型的例子，是京剧舞台上怎么就能把"真丑""丑的""丑"，经过丑这个行当，改变成美的。

有一出武丑应工的戏，叫《打瓜园》。男一号是种西瓜的农民陶洪，打了偷吃西瓜不给钱的郑子明。最后又把女儿嫁给他，招他做了女婿。这是一出幽默、风趣的喜剧，同时又包含繁难的武打和唱功（虽只一段流水板，却要用怯口唱的戏）。这位男一号陶洪是什么形象呢？胡子拉碴、满脸皱纹，左臂拽了蜷在胸前不能动，右腿瘸了，走路一瘸一拐，鸡胸驼背是个罗锅，想一想这个人该有多丑！这种丑，使人想起《巴黎圣母院》里的钟楼怪人卡西莫多。电影里这个形象实在是真丑，丑得吓人，所以无论电影把卡西莫多怎么神圣化，到最后他抱着死去的埃斯梅拉达，观众看着都不会那么舒服。我们再看看在以美为前提的京剧中，是怎样塑造陶洪这个外形丑陋的人物的吧。

陶洪头戴白毡帽草帽圈，额前插铲头，头顶梳抓髻，勾老脸挂小白扎髯口，穿白裤衣的褶子，香色绦子大带，黑彩裤，后背楦一

驼峰，足穿鱼鳞洒鞋，完全是一副洒脱的练家子的草莽英雄的形象，极朴素又极大方。更绝的是陶洪的形体动作设计，武功底子不好的演员是根本演不了的。他的动作不仅摔、跌、扑、滚、飞脚、旋子无所不有，而且还是专门为一条臂、一条瘸腿设计的高难武打动作，连走路都专门设计了优美的、诙谐的"一步三点头"的走法，帅且美！陶洪一上场就走了一趟武套子，又飘又脆，造型讲究，把一个残疾人表现得超凡脱俗，又不失灵韵。我看过叶盛章先生和张春华先生演的陶洪，真是五体投地地叹服。年轻演员里我看过石晓亮

《打瓜园》里的主角武丑陶洪，虽身有残疾，其唱念做打却表现得帅而美（于万增 供稿）

（也中年了）的演出。这出戏现在已经很少有演员拿得下来了，武功只是基础，最难把握的是神韵，是舞台表现的美。

这一出戏使我们能彻底地明白什么是"丑"，什么是"丑的"，"丑"怎么就通过表演能把"丑的"变成美的。现实中的瘸子走路不会让你觉得好看，可这瘸子在舞台上走得这么漂亮，一招一式，一个扫堂腿，一个旋子，一个飞脚之后，单腿落地，落地后居然还是瘸的！这种设计太绝妙。丑行这种特殊的表现方式，正在于把生活中你认为丑的东西，往美的方向演绎；在这个演绎过程中，丑，就变得比生活意义上的美更美。

再比如马富禄先生的《胭脂宝褶》，县官金祥瑞也是个瘸子，他要去拜见八府巡按，出门要骑马。他一上马，开始"锵锵锵锵"地跑圆场，这圆场跑得那叫漂亮，一点儿也不瘸了，但观众知道这是他骑在马上，他是在表现马的跑；但到了巡按府，一下马，他又瘸了！这得多么懂观众的观赏心理才能设计出这样的动作？他骑在马上跑圆场，本来就美极了，一从马上下来，立即又瘸了——这更美了。观众好声不断，掌声如雷。

这些丑行的表现方法，都是很多演员在舞台实践中一点点摸索创造出来的。这必须是充满了游戏感才能有的美学感受，这是对于人生游戏有深刻了解的领会，才能创造出来的舞台动作。假如较真，陶洪这个瘸子怎么可能那么打？这县官瘸了怎么还能跑圆场？只有在京剧这种充满了游戏感的表演风格之下，瘸子才可以这样打、这样跑。而瘸子一下马、一打完就又恢复了瘸，那就是更美！老艺人不一定懂京剧美学，但他根据经验知道要按照美的方向去创

造舞台动作，他要探索的是怎么把瘸表现得美。我们从丑这儿也能看到中国的观众真懂戏，他可能不会说出来，但他的人生观、世界观决定了他对戏潜意识的理解，他们也有着深厚的审美体验的积累，只能以叫"好"来表达他的审美感受。你想，这个人从马上下来，他马上就变成一个瘸子，观众为什么会叫好鼓掌？观众的直觉反应是：怎么又瘸上了？！好玩！他意识到这太漂亮、太好玩了，他的审美得到了极大的满足。

当然，丑角在真正表现丑的时候，也会极尽夸张之能事，表现得极丑。比如《凤还巢》中的大小姐程雪艳，《九更天》中的侯妻，等等，这一类是从丑行分出的小行当"彩婆子"和"丑婆子"。这一行当依然是男演员扮演，唱、念、做上都会故意地、特意地突出这个角色丑陋的一面。这种表现形式，是极为夸张的。演员在创造这个角色的时候，明显地带有演员自身对这个角色的态度。这种自嘲自讽的态度，为的就是赢得更好的喜剧效果，是反向表现的另一种审美情趣。但这个行当在分寸把握上最难，稍不留神太容易滑向庸俗。

自嘲与自讽是京剧丑行一个极为宝贵的艺术品格。它通过把角色的内在以夸张的形式直接呈现在舞台上，是对虚伪欺诈、文过饰非的刻意反叛，也是一种对人生、人性的大彻大悟后的反思与内省。这种大彻大悟的态度，在这类角色的定场诗里就能看到。

京剧《一匹布》中，把老婆租借给别人的市侩张古董，上场的定场诗是："越热越出汗，越冷越打战，越穷越没有，越有越方便。"《一匹布》中，贪官沈不清出场的定场诗是："做官不论大小，只要

赚钱就好。"京剧《打渔杀家》中，恶奴教师爷出场，便念道："好吃好喝又好搅（三个好均为四声），听说打架我先跑。"《胭脂宝褶》中的混沌县令金祥瑞的定场诗则是："我名金祥瑞，一天三个醉，醒了我就喝，醉了我就睡。"

这样的例子举不胜举。每当这些角色念完定场诗，观众无不哄堂大笑。笑的不仅是这些角色，而且还是演员能够如此清晰、如此夸张地把生活中的这一类人的丑恶本质如此透彻地表现出来。这些定场诗看似简单，极为通俗而又雅到极致，只有大胸怀、大智慧的人才写得出这样的台词。那些一天到晚想把京剧弄得深刻高雅的人实在应该好好领会这其中的道理。

二、丑得站到中间

"无丑不成戏"这句话流传了几百年，但人们一直没能重视这句话对理解丑的重要性。经过恶意歪曲的丑，至今萎靡不振，越到如今，越被理解为附属作用。如同做衣服，丑只被当作针线，没有针线当然不能连接成衣服，但做好的衣服穿在身上是看不到针线的。我要说的是，丑不只是针线，它是做衣服的料子啊！如果生、旦、净可能是绸、缎、锦、呢，那么丑就是布，纯棉的，穿身上既合体又舒适的布。丑得像其他行当一样，站到中间，我们才能真正理解丑的意义。

二〇一五年名丑马增寿（官称六哥，京剧电影《杜鹃山》中饰毒蛇胆，与我合作过四部电视剧）收徒，把我也叫去了，还叫我讲

两句。我当时就说我们要以丑为尊，建立中国自己的民族的表演体系。当年的戏改遗留下来的一个问题就是丑行被踩在脚下，成了"丑的"的代名词。我说，"生旦净丑"实在是应该颠倒个顺序："丑生净旦"。别误会，我指的是学术研究领域。

我为什么要提以丑为尊？

首先，四个行当中，演丑最难。

丑，不但要精通本行，生、旦、净都得会，要和所有行当的演员搭戏。用行里话说，肚子里要特别宽绰。唱念做打样样都拿得起来，大嗓小嗓都得有，犹如相声的四功，说学逗唱无所不能。像《十八扯》，这出戏要学四大名旦，四大须生，没真功夫是不行的，这是别的行当做不到，或者也不用做的。其他行当里要求有这种综合能力的戏，也就是旦角儿的《十八扯》《纺棉花》《盗魂铃》三出。丑还要有相当大的适应能力，生旦净的各派演员唱法都不一样，你要傍角儿，就要适应各种不同的流派，同一出戏你要会多种不同的演法。丑必须是全才。

中国自清末到民国到二十世纪六十年代，第一丑萧长华老爷子是最具代表性的。他是富连成科班的总教习——这相当于我们今天说的艺术总监。四大名旦四大须生等明星大腕都是他的学生，全都受过他的教益。一九四九年后他又任中国戏校的校长，培养了几代人。我有幸看过他的《审头刺汤》《苏三起解》《连升店》《选元戎》《四郎探母》《法门寺》《群英会》。他创立了丑行的"萧派"，至今仍是丑行演员们遵从的主要流派。萧长华的吐字发声，字中带韵，形成了一种独特的风格，又雅又美。他念台词，往往把重音放在第

丑行宗师、富连成科班总教习萧长华（中），左为萧盛萱、右为马富禄（马小蓉 供稿）

一个字而拖着走，恢宏大气，神完气足，一派大家风范。他在《法门寺》中演贾桂，念状子一段至今无人超越。尽管后来者都在学他，学得了技术，学不了神韵。

新谭派老生的创始人谭富英先生，原来坐科曾学武丑，后改老生。其念白之清脆，表演之幽默，做工之精准，独树一帜——我总觉得他的老生独树一帜受益于当年武丑的功底。晚年他还能在大反串戏《虫八蜡庙》中扮演朱光祖，观者无不惊叹。他在《龙凤呈祥》中扮演的刘备，听闻甘露寺有埋伏时的一惊，《群英会》中他演鲁肃那一句"有请活神仙"，那种幽默感堪为绝唱。我一生看过几十个刘备、鲁肃，绝无一人能及他。看似非常简单，但那是渗透着多少年、多么深厚的文化底蕴。

其次，丑能站在舞台中间的戏，最难也最少。

丑唱大轴的戏，很少，因为太难了。大丑是萧长华、叶盛章开创的。武丑原来是组不了班的。一般组班的是老生，下来是青衣，裘盛戎开创了花脸组班，到叶盛章这儿才开创了武丑的班社。原来丑是不能演大轴的，萧长华是唯一可以演大轴的——如《连升店》。他饰演的店主，绝对是见利忘义趋炎附势的小人的典型代表，可他是男一号。这就像莫里哀的《悭吝人》一样。叶盛章是可以作为武丑一号的演员演大轴的——如《酒丐》。《酒丐》这戏，在戏改的时候，居然说它歌颂了流氓无产者，把它封杀了！六十多年来，丑行基本不能作为一号主角存在了，只有一个例外：湖北省京剧院的朱世慧，他创作了两出以丑为主的戏，《膏药章》和《徐九经升官记》，丑，是正面人物的男一号。这是对丑行的一大贡献。

朱世慧的《徐九经升官记》,让丑做了正面人物男一号(刘金初 摄)

我现在做电视剧,给所有和我合作过的编剧都说过,今天写电视剧,也要注意把丑行作为贯穿。丑,最能体现出游戏感,最能触动观众。在《大宅门》里,我刻意安排了丑行的角色——三爷白颖宇、韩荣发、王喜光、香秀的表哥朱伏、瘸子大爷白敬业,全是丑行。事实也证明,这些丑行的角色,也深得观众喜爱。

第三也是最为重要的,我说"丑生旦净",还不仅是说它难,而且是说丑这个行当,对品格有严格的要求。

丑这个行当本身要求演员要有相当高的艺术修养。丑,不只是

说他得有多高级的技术，而是他要有极高的修养，使得他能区分大美与大丑。品格上一低，这个丑立刻完蛋，变成"丑的"。你一定要懂什么是大美，才能言丑。

这是为什么呢？在京剧舞台上，丑行的表演是最自由的，他可以随时跳出角色与观众互动。不要以为这个互动很简单，随便说几句话就可以，就是这几句现挂，对于演员有极高的要求。演员如果自身修养不高，去迎合观众的低级趣味取得廉价效果最易流俗。因而，丑行，比生旦净要危险多得多。要有特别清醒的审美意识，明白什么是"美的"什么是"丑的"。审美品格高下决定你是艺术家还是个趣味低下的小丑。

当然，丑行演员的品格的影响，不仅仅是体现在现挂上——现挂只是特别容易暴露出谁是"丑"，谁是"丑的"，丑行演员的品格，更多体现在他所扮演的角色上，更多体现在他如何以自己的高品格，将这些角色塑造得生动而且丰富。丑行扮演的，一般都是在道德上、行为上有些缺陷的人物，但这些有缺陷的人物，如果你只去往有缺陷的地方演，那会是很肤浅的。过去老说京剧表演"脸谱化"，没有个性，根本没有考虑到"脸谱"背后对于角色塑造的方向是完全交由演员把握的，演员对每一个角色都有着极大的创造空间——这难道不是极具个性吗？因为不懂京剧表演的内在逻辑，老跟着欧洲人的概念走，根本没有办法理解我们的表演特点。就说丑，丑分九种，《审头刺汤》中的汤勤是方巾丑，是位书画家，要演出文气；《赵氏孤儿》中的皇上是袍带丑，要演出王气；《野猪林》里的高衙内是"高干子弟"，要演出爷气；婆子丑最容易跑偏，如

《凤还巢》中的程雪艳，要演出俗气而非恶俗；义气为重的朱光祖是武丑，则要演出侠气；没有很高的艺术鉴赏力和美学品格，就只能把美猴王演成猴儿崽子……这些丰富、复杂的表演，能用"脸谱"化概括吗？

而像萧长华、马富禄这些老艺人，他们所创造的那些丑行的人物，更是具备自己鲜明的个性。他们一张嘴，你就知道品格之高！他们演丑角，不管是《连升店》的店主还是《法门寺》的贾桂，他们都是带着自身宽厚的态度与生活的底蕴去演的，他们都是带着对这些小人物身上缺陷的宽容去演的。他那声音里的醇厚与绵密，抖一个包袱一定博得满堂彩——那是观众为他那态度与底蕴演绎出来的美去叫好的！观众是看他用美的表现去表现丑的形象与灵魂。你如果是用丑的表现去表现丑，绝对失败。这方面是老师教不了的。丑最忌讳的是庸俗，讨好观众，这种讨好观众就是对丑最歪曲的理解——"丑的"。

舞台上的生旦净末这些行当，对人品没那么高的要求，都还是可以掩盖的。老生，你唱"我好比"，怎么唱也到不了低俗去。但丑行没遮没挡，一张嘴就能看出来。尤其是丑行多用京白，与观众毫无距离，可以跳出角色自身与观众直接交流，直接表现的是生活状态，太过近切，更易露怯。都以为丑最容易，外行也能唱，这是太大的误解。丑行的演员往往不会输在唱念做打的技艺上，而输在自身的品格上。

但丑难就难在：品格这玩意儿，是没法教的啊！像萧长华那样的大丑，他演得出来，但他可能说不出大道理，只能告诉你该怎么

演,手要这样做,话要这样说——为什么是这样,因为这是美的。他知道在表演上,在技术上一定要找美的感觉,但美学意义上的美,他也闹不明白。这就使得丑行本身看不到自己的重要性。我说应该是"丑生旦净",演丑的演员就高兴,说我给丑翻案了。我给丑翻什么案啊!丑不需要我翻案。只有懂得京剧如何创造美,才能懂得京剧的行当丑。可悲的是有些演了一辈子丑的人,也不懂丑的美学意义究竟是什么。

三、大美,方可言丑

要理解大美,方可言丑,我们不妨从京剧舞台上拉远一些,看看我们前辈的画家、书法家、诗人、理论家是如何参透丑意的。用"丑"这个名词命名京剧中这一行当渗透着祖先怎样的智慧。

中国人有爱石的习癖,我这里说的是天然石,大自然的馈赠,不是雕琢的玉石。我们就从中国人"审石"来谈谈中国的美丑观。先说美石。

一九七三年我冒险逃离干校,隐匿于我同学的三姨家,遇一奇人,乃民国时期万国红十字会的主席,九十一岁高龄,刚刚再婚,娶了一位八十九岁的淑女,二人自南京来北京旅游结婚,我与之相谈甚洽,遂成忘年之交。老先生是有名的藏石家,一生积蓄全玩儿了石头,一九四九年后向政府捐赠了全部上千块美石,只留了他最心爱的九块石头,昵称为"云中九子"。有一天他兴致勃勃地提了个小皮箱过来,隆重地请我鉴赏他的"九子",皮箱打开,先拿出

一个青花瓷碗，注入半碗清水，然后取出一个厚厚的、十分华美的相册，让我先看，很有仪式感。相册封面是四个烫金大字"云中九子"，我恭敬地打开册页，第一篇，上面是以工整的小楷书写的他本人从清末到一九四九年以后，大半个世纪的藏石经历，真是一份民间文化的宝贵资料。第二页开始便是对"九子"的介绍，每页一子，都有一幅大彩照（着色），背面则是这一子的辗转历史，何时发现，谁发现的，如何丢失，流落何方，何人珍藏，最后怎么到了他的手中。

第一子："女娲补天"。他把这三寸长、两寸宽、一寸厚的灰褐色石头放到瓷碗水中，天然生成的画面便水灵灵地显现出来。震惊了！方石的四周边竟是一圈恐龙图案，画右是一个山洞，洞前坐着一位如观音的古装女士，双手合十，座前一火盆中放有石块。鬼斧神工也不敌天然造化，真的开了眼了。其他八子不详细介绍了，"农耕图"是一农夫扶犁赶牛耕地，"蟾喜"是两只红色的青蛙交配，"鱼戏"是两只粉色金鱼游水，"瓜棚狸猫"是一架瓜和阔叶上趴着一只白色的猫形，生动极了……

石头本是荒野山间的一个死物，无人理睬便可永世地沉睡，善于发现美的人才有缘分结识、珍藏它，便赋予了新的生命。

说美石，主要是想再说说丑石。

太湖石几乎是中国装饰古建、庭院、园林等不可或缺的主要角色。米元章形容这种石头的特征是："瘦、皱、露、透，尽石之妙。"假如用这个标准形容人，会是什么样子？还能看吗？比陶洪更难看吧？皱了，就是满脸的褶子，而露，长了脓疮才露，透就更甭说了，

太丑了吧，而怪石的突出特征是丑。清朝刘熙载《艺概》中论石："怪石之丑为美，丑到极处便是美到极处。"扬州八怪之一的郑板桥善画兰、竹、石。郑燮《论画石》中引用苏轼的话后说：

> 东坡又曰："石文而丑。"一丑字则石之千态万状皆从此出……燮画此石，丑石也，丑而雄，丑而秀。

板桥画石，从未离奇怪之丑石，而他在丑中看到的是什么——"丑而雄""丑而秀"，这是多么高的审美境界啊！至今故宫御花园神武门内，仍有"堆秀山"。就是由这些奇石丑石堆成的"秀"啊！

再看看先辈哲学家、文学家怎样描摹丑。

庄子在他的《德充符》《人间世》等篇中，描写了一系列面貌或肢体丑陋的人，那真不是一般的丑，支离疏其人"颐隐于脐，肩高于顶，会撮指天，五官在上，两髀为胁"，这个长相比《打瓜园》的陶洪还要丑十倍，但他德行甚佳，靠自己的劳动养活着十口之家。其他如面貌极其丑陋的哀骀它，却有无数的女人要嫁给他。还有卫灵公赏识的短粗脖子的支离无脤、脖子上长着大瘤子的卖盆瓮的人，卫灵公看他看惯了，甚至见到长得正常的人都不顺眼了。还有那些缺脚短指的申徒嘉、叔山无趾、王骀等。

庄子以他的大智大慧，用这么多外貌丑陋的人，来表达他认为美与丑是可以互相转化的。我一直在想，假如把这些形象搬上京剧舞台，老祖宗又会有什么高招？我想他们一定有。而今天我们这一代绝对没有。陶洪这样的形象放到今天，我们既没人敢做，也没人

做得出来了。

我们还可以看看《红楼梦》里曹雪芹怎么写癞和尚和跛道士的。通灵宝玉出事，他们来了，他们出场的形象曹雪芹是这么写的：

鼻如悬胆两眉长，目似明星有宝光。破衲芒鞋无住迹，腌臜更有一头疮。

一足高来一足低，浑身带水又拖泥。相逢若问家何处，却在蓬莱弱水西。

你看癞和尚"鼻如悬胆两眉长，目似明星有宝光"，开始多美！后面又这么丑，"腌臜更有一头疮"！跛道士呢，"一足高来一足低，浑身带水又拖泥"，但紧接着一句"却在蓬莱弱水西"，又把他写飘逸了！中国最好的艺术家在美丑这个问题上永远不是对立的。从某种意义上来说，在中国人的思考方式中，你越是把他描写得丑，读者越是要把他神化、想象成超凡脱俗的人，没有一个读者会把癞和尚和跛道士误读为肮脏的乞丐。曹雪芹知道读者需要什么，也知道如何诱导读者进行想象。

这种美与丑交叉互动、转换融合的审美意识，带着一点神秘性和自由度，是非常奇特而精妙的。我再举几个京剧舞台上的特殊形象。

蛇，在人们的心目中丑陋而凶残，但当蛇成为《白蛇传》中的白素贞和青儿的时候，观众便充满了对蛇的爱恋和同情。猪，在人们的心目中肮脏而愚蠢，可当猪在《西游记》中成为猪八戒时，人

们便又对猪心生喜爱和赏识:《智激美猴王》的猪八戒是何等的机智聪明,《盗魂铃》中又是何等的多才而潇洒。更有甚者, 被人们称为"四害"的老鼠、苍蝇、蚊子、跳蚤也可以用来形容极美:书法中的美丽小字成了"蝇头小楷";少女的呢喃说成蚊呐之声;在《五鼠闹东京》中, 不但有撤地鼠、钻山鼠、窜天鼠、翻江鼠, 居然还有皮毛如美丽锦缎的锦毛鼠;在《盗甲》中的梁山好汉时迁被称为"鼓上蚤"——你会完全忘了跳蚤是令人生恶的害虫, 想到的就是这个人轻盈、敏捷, 武功高强。你换一个别的词来替换这"四害", 试试看?

再引申一步, 京剧舞台上的鬼戏特别多。无论生旦净丑都有鬼戏。鬼, 是人们想象中死亡界中人的形象, 是狰狞的、丑陋的、恐怖的, 总之, 丑!人们谈鬼色变, 常常用来形容丑恶的东西。当然中国人的思维依然不是对立的, 在《聊斋志异》《阅微草堂笔记》中, 便出现了大量美好的鬼, 比活人浪漫、仁义、诚信、懂爱, 特别描摹生死两界的男女情爱, 宁可不安全也要弄出些真性情来。

京剧舞台上是如何表现鬼呢?

丑, 有《钓金龟》的张义,《武松杀嫂》的武大郎, 武大郎整出戏在裙子的遮掩下, 从头至尾都要蹲着走路。名武丑叶盛章先生为练蹲着走路, 每天蹲着上楼梯几百层, 这叫"矮子功", 追求什么?还是美!

生, 有《乌盆记》里的刘世昌。两鬓插上两条白带子, 便是鬼魂。与买乌盆的老汉张别古有很多谐趣横生的表演。

净, 有《托兆碰碑》的杨七郎。在"洪洋洞"里, 杨七郎已经

被潘洪乱箭射死在芭蕉树上，所以他是以鬼魂的形象出现的。他的化装非常独特，戴着黑纱，勾了"一笔虎"的脸谱，头上插着一根箭，告诉你他是怎么死的。乱箭射死得多难看？但他头上插着一根箭翎就有了一个符号，而这符号，是写意的、象征的，也是美的。

《探阴山》里既有鬼也有魂。油流鬼是鬼，包公是魂。在《探阴山》里，包公是形和魂分离，你看他的装扮，从冠顶上披下一层黑纱，设计得特别美。为了侦查民女柳金蝉的真实死因，他的魂与身体分离之后到了阴间望乡台，回眸一看，看到阳间的他睡在床上——"望东方，一阵阵，晦明晦暗，望前面那就是我自己的家园，牙床上睡定了无私铁面……可怜他初为官定远小县……"这个魂手一指，就让观众"看见了"睡在床上的自己，听着他唱了一遍自己的经历，听着他说自己好辛苦、好可怜，生魂描述自身的死体，生死错位而又融合，这是一种多么高明的演绎方式，它不需要任何辅助性的"间离"手段，直接完成你中有我、我中有你的东方哲学理念。

还有《嫁妹》中的钟馗。说到钟馗，几乎可以单辟一章予以表述。钟馗面貌丑陋，科举中了状元，因貌丑而被皇帝罢黜，钟馗愤而触阶自杀，死后不忘初衷，要将妹妹嫁给结义兄弟，这样一个鬼如何表现？且看他的脸谱，花元宝式脸，血红色衬着蝙蝠形的图案，丑而大美，垫肩弓背，用"草把"楦肩，胖袄楦胸，头戴判儿盔，身穿大红官衣，黄彩裤，黄大带，黑扎，尤其是臀部，服装里面加了一个藤子做的圆绷子，一下子变成了鼓起的大臀。而在整个表演中，糅进了旦角的媚，透着状元郎文雅的气质，每一亮相毫无厉鬼

之容而有凄美之色，扭动的屁股成了最魅的舞姿。跟随他拿嫁妆的几个小鬼，也五颜六色，充满童趣，十分可爱。具有十分超前的现代意识。这要比话剧《麦克白》森林中跑来跑去的鬼魂美多了，这是我们民族特有的美。

旦，旦角的鬼戏甚多。这又是一篇大文章了，无数的风流女鬼，几乎可以在旦行中另辟一个行当。《红梅阁》里的李慧娘，《铡判官》里的柳金蝉，《活捉三郎》里的阎婆惜，《阴阳河》里的李桂莲……不胜枚举，而京剧老艺人里的男旦，最擅长表现女鬼，每扮女鬼必踩跷。跷可是一项苦功，演员踩上跷，等于双足直立，很像现代的芭蕾，有人说它就是中国古典的芭蕾，走起路来就有了一种特殊的步伐，像古代小脚女人的走路，称为"水上漂"。为了这个步伐，演员练功时要在两大腿间夹一笤帚疙瘩，或一张纸，跑一百圈圆场不能掉。关于跷我会在最后一章专门谈，这里先不赘述。

思考这些京剧舞台上独特的表现形式、表现方法，我真的找不到适当的语言形容我们民族这种超高的审美意识。美与丑，怎么就在我们的审美意识里发生了这么特殊的化学反应啊！这种极为独特的审美意识，这种不在二元对立中思考问题、追求极端，而是在对立中不断去寻求统一，又在统一中让对立的二元各自更为突出，才是中国的、民族的、哲思的、透悟的美学理念。我们京剧舞台上的丑行，是这种审美意识的杰出代表。

你现在做京剧，服装可以做得很美，表演、唱词也都可以做得很美，但，纯粹技术的美，形式的美，不一定是美。我们说丑行可

第四章 说丑　　177

冤鬼李慧娘可以美成这个样子（吴钢 摄）

以在一定程度上是京剧表演艺术的核心，就是这丑如同太极图中黑里的白、白里的黑，只有理解为什么丑是美的，京剧舞台的整体才是美的。

我们现在离这种哲学感觉越来越远，丑渐渐地被忽略，地位越来越低，慢慢被边缘化，现在几乎消失。认识不到这种现象的严重性，不仅是对京剧美学原理的伤害，还是对京剧表演的美学功能的伤害。

四、丑在舞台上的美学功能

　　戏曲舞台从来没有"第四堵墙"，没有真/假之分，不会强迫观众认为舞台上的演出是真的还是假的。演员可以直接与观众进行交流，演员与观众共同创造出一个观演环境。而连接舞台与观众的一个非常重要的元素，就是丑。

　　我还是从我的切身体验说起。我本人玩票的时候，演过丑角——《拾玉镯》中的刘媒婆和《苏三起解》中的崇公道，我拍摄影视剧几十年，与我合作过的戏曲演员不下五六百位，合作过的丑角很多，远有名丑马增寿、刘长升、赵毅（赵毅因《大宅门》演了瘸子大爷白敬业而一举成名），近有名丑黄柏雪、梅庆羊、曹阳阳等，非丑行的大腕演员更是无数，如厉慧良、于荣光、李玉声、李玉芙、姬麒麟、何赛飞、刘蓓、窦晓璇、翟墨、王梦婷……我喜欢在影视剧中与戏曲演员合作，可是几乎每次选演员，都被制片方或有关参与选演员的人所怀疑和阻止，理由是，戏曲演员都是戏曲范儿，程式化表演与影视表演不符。其实这些人可能连一出京剧也没看过。拍过几场戏后他们便惊呼：这些演员真棒。戏曲演员确实有戏曲范儿，但只要导演掌握了戏曲表演的规律，是很容易克服的。每次排演之前，我都要告诉演员，程式化的戏曲表演绝不是演戏的包袱，而是宝贵的财富，你们学到的这些东西，是一般影视学院所学不到的，这是中国民族的表演体系的独特性，是得天独厚的表演资源。

　　所谓各种表演体系、方法说到头就是一层窗户纸，一捅就破。

九十年代初，我曾有幸与京剧武生泰斗厉慧良老师合作，他在电视剧《大老板程长庚》中饰演老艺人米喜子，拍第一个镜头时有句台词："没有过不去的火焰山。"老先生完全按戏曲范儿大武生的念法："没有——过不去——的，火、焰、山！"我忙说："老师，这不对了。""怎么不对了？""您这是戏曲范儿。""那我该怎么念？""您就像咱们平常说话就行。""那不太水了吗？""电视剧要求就是生活化。"于是厉先生按平常语气念了一遍。我说："对了。"厉先生大笑："这太容易了。"

在他看来，这种念法显得水，但他的"生活化"也是带着京剧演员长久训练的"生活化"。他们平时练戏曲念白，下过多么大的功夫去琢磨每个字的发声方式。现在让他把这个发声简化了，对他来说，就是从程式化中解放出来了，没有了包袱。此后几十场戏拍

电视剧《大老板程长庚》中厉慧良扮演了老艺人米喜子

完，再没有回过范儿。不但如此，他还能把京剧的表现元素糅进电视剧中，那实在是太精彩了。这也是厉先生给后世留下的唯一一部影视作品，珍贵至极（他一直拒绝一切录像，现在流传的极少的录像节目都是偷录的，画面影像极差）。

二〇一八年我又拍了一部电视剧《东四牌楼东》。当今名丑黄柏雪演一个老戏班的班主，有一场戏他质问抱了个私生子回家的女儿："这是谁的孩子？"这句话他要问三次。我告诉柏雪，这点儿表演有"三欺、两阴锣、一个叭哒仓"，他立即说："明白了导演。""三欺"，是演员向前逼近一步对手演员后退一步，如此三次，每次又都伴着轻轻的一声锣响，叫"阴锣"，最后在两声强烈的"叭哒"鼓声后，重重的大锣一击"仓"。这种音乐与动作结合所造成的紧张甚至窒息的气氛是京剧程式特有的冲击力。实拍时，演员的分寸、强弱、节奏、动作无一不准确到位。我说的是京剧中的逼问程式，他一下子就明白了，用不着多废话，你用不着跟他讲什么内心体验、情绪积累、表演环节、戏剧节奏，他从小学的程式里早就门儿清了，而且由于丑角演员所把握的各种功能、现场的适应、表达的方式，都使他的表演游刃有余。但凡导演和演员有一方不懂戏曲程式的，都做不到。所以一直以来我都强调，我们的演员都应该加强对京剧的爱好和学习。我们老一代的演员如赵丹、崔嵬、谢添、程之、韩非都是京剧的行家里手。电视剧《大宅门》拍完以后，斯琴高娃拜了京剧"四小名旦"之一的陈永玲为师并演出了《贵妃醉酒》；蒋雯丽登门请教了京剧"杜派"创始人杜近芳；刘佩琦更甭说了，在我与北京京剧院合作的京剧《大宅门》中，他扮演的白颖宇

白三爷是丑，在舞台上，他又糅进了很多影视范儿的表演，观众的叫好声不绝于耳，我们实现了戏曲表演与影视表演的交融。这样的例子很多很多，实践证明，以京剧为主导的戏曲表演体系，是先进的，有效的，世界一流的。

京剧表演中，在台上无论是两个演员之间，或多个演员之间，互相之间绝大多数情况是不面对面的交流，唱、念、做全部是面向观众，目的很明确，是演给观众看的，而不是给戏中的对手看的。即便是两人对话也是同向面对观众，二人互不交流，用电影镜头的行话叫"顺了拐了""跳了轴了"，即便是唱起来也是对着观众唱，而弃对手于不顾。演员的站相、眼神、手势、舞姿都以观众视角看着美为准，妙不可言——我在第二章中重点讨论了京剧表演的"交流"问题，在此不赘述。在电影《春闺梦》与话剧《大宅门》中，我都借用了京剧舞台这一特殊的手法。在演话剧《大宅门》时，有位受过斯氏表演体系训练的老演员十分不适应，愤怒地问我："明明我的对手就站在我跟前，我跟他说话不看着他，我干吗要冲着观众说？！"没有对手之间的交流，不看着对手的脸和眼睛说台词，他就找不到表演的感觉了！我就举了《苏三起解》的例子。这段戏只苏三（旦）和崇公道（丑）两个演员，是解差押着苏三走在去省城太原的路上，大段的西皮原板唱腔，每句中间停顿时，崇公道有大段念白，无论是唱还是念，两人始终都对着观众，目的也很明确，就是唱给、念给观众听。这也就是观演一体的妙处，当演员直接与观众交流的时候，观众变成了演员交流的直接对象，观众不仅可以近切地进入角色之中，同时又欣赏到了演员手眼身法步的每个瞬间

的美。

这种演员和观众的交流，形成了我们独特的表演方式，是我们戏曲表演体系中的核心理念。而在戏曲生旦净丑中，无疑，丑是京剧美学这种与观众交流最有标志性的行当。其他行当只是通过角色的表演与观众交流，丑则不同，他可以完全跳出和脱离角色与观众直接交流——花旦与老生有时也可以有这种直接交流，但这种情况不多。

我们先看看丑是如何利用它的特殊功能突破角色本身不具备的意念，这是非常不一般的表演境界。

"同光十三绝"中，有一位名丑叫刘赶三，京剧形成时的开山鼻祖，善演丑婆子。据传他演《探亲相骂》中的乡下妈妈，牵着一头训练有素的名叫"墨玉"的真驴上台，轰动一时，因此他还被慈禧太后特批可以骑驴进紫禁城，这是一品大员都享受不到的待遇。

刘赶三最擅长现挂抓哏，抨击时弊，讽刺权贵。这种现挂，不光要有正义感，还要有极高的智慧、灵动、聪明、才学，这既考验一个丑角的素质、修养，也能鉴别一个演员水平的高低。当然，你也可以不这么做，就照本宣科地按老套路演（这种现挂在今天已绝少，甚至没有了，这又是一个值得研究的课题），没有我上面说的丑角演员要有极高的品格，还真不要乱挂，弄巧成拙会把整个戏都搅了，这种抓哏要稳准狠俏地一语中的、入木三分！

举几个流传甚广的刘赶三现挂的例子。

一次在宫中，为慈禧唱《十八扯》，他扮演皇帝。当时慈禧与光绪不和，每看戏光绪都站在旁边，不能落座。刘赶三在台上坐着

慈禧太后特批丑角刘赶三可以骑驴在宫中行走

说:"我这假皇上都有个座儿,真皇上倒在那儿站着。"慈禧一笑,并没有恼,而此后看戏光绪居然可以坐在旁边了。

还有一次,在王府唱《思志诚》,他演老鸨,下面听戏的三位王爷在家中排行五、六、七,他在招呼妓女时,竟大叫:"五儿、六儿、七儿下来见客呀!"

更有甚者,一八六〇年清政府签下了卖国的《北京条约》,他在堂会上演《请医》。进门的时候,配角说了一句:"小心狗。"刘赶三居然指着台下的达官贵人说道:"这门里面我早知道是没狗的,不过有的都是走狗。"为此他没少挨打。

刘赶三的现挂表演已不光是技艺问题，而是政治倾向问题了，这很危险的。最终他未逃过劫难。一八九四年刘赶三在演出时讥讽李鸿章丧权辱国，惹怒李之子侄，将刘赶三抓进大牢，不久死在狱中，更奇的是，他死后几天，那头神驴"墨玉"，也哀号绝食随他而去。

丑的现挂，更多的是关注老百姓关心的社会热点问题，代言观众的心之所想。八十年代中期，我看《法门寺》，马增寿演贾桂，"大审"一场，主审官刘瑾问原告宋巧姣（旦角）："住在哪儿？"宋巧姣回答："住在刘媒婆的隔壁。"刘瑾说："挺好的小姑娘，怎么和这种人住一块儿？"贾桂忙搭话："就是，赶紧搬家。"刘瑾一瞪眼说："你给他找房啊？"贾桂忙说："我哪儿找去？我那房还没落实政策呢！"引来了观众哄堂大笑，鼓掌叫好，因为"文革"中很多被挤占房产的户主，都在等着落实政策，这话说到了大众心里，反馈便特别强烈。

还有一种只是抓哏、好玩，并无明确的目的指向。比如《甘露寺》中，乔福向赵云要赏钱，赵云不理会，乔福说了一句："这个人不大方，他不是荆州来的，是非洲来的。"观众也笑得很开心。但后来这种抓哏都被认为是表演态度不严肃，侮辱了非洲的阶级弟兄，是低级趣味，在以后的演出中逐渐被删掉了。我自己也有亲身经历。一九五九年在电影学院新年晚会上演《拾玉镯》里的刘媒婆，一出小折子戏，结尾时女主角孙玉姣托刘媒婆去说媒，心情急切地问："啊妈妈，你几时回信哪？"因为是除夕晚，我顺口抓了一句："一九六〇年吧。"观众高兴了，一片掌声。没想到第二天有一位老师把我找了去，说昨天演出你演得很精彩，但是最后一

句"一九六〇年"非常不好，艺术创作是非常严肃的事，怎么能随意开玩笑呢……又给我讲了很多演员道德的大道理，弄得我哭笑不得。您别以为这是六十年前的事了，不足为训，不是的，现在有些领导看戏，提的那些意见，比我们这位老师还外行，你还不能不改。对丑的功能的理解至今也没找到北。这种抓哏，没什么深刻内涵，但是，只有不受"第四堵墙"带来的限制，才会有这样自由的表演，也才会有这种自由表演带来的观赏愉悦啊！单纯的娱乐观众也是丑的一大功能。

这种跳出角色与观众的直接交流，除丑外，老生、花旦也偶有之。比如《桑园会》中的秋胡（老生）戏妻后，回到家里老母命其跪下向妻子赔罪，他跪了，全场观众大笑。等到母亲妻子下场以后，戏就应该结束了，但秋胡忽然转过身来走到台前，向观众说道："列位不要笑话，做外官的回到家中在太太面前总是要这样的。"这完全跳出了角色，变成演员本人与观众直接对话。这句话又掀起一个高潮，观众狂笑鼓掌，戏才结束。这个抓哏是有所指的，古时交通不便，老公出差一去会很久，老婆不在身边，往往就会偷鸡摸狗不规矩，回家在老婆面前总是心中有愧，便千方百计地示弱。在民国的时候这是一种普遍的社会现象，秋胡的这句话既是自嘲，也是对这种现象的讽刺，幽默地揭了无数渣男的底，观众心领神会，引起共鸣。这种演法花旦也有，尤其是荀派的花旦戏用得更多些。但这种现场抓哏青衣和铜锤花脸是绝对没有的。他们永远不会跳出角色与观众交流。这已经不仅是行当问题，而是关乎宏观上的戏曲观念问题了。

除此之外，丑的这种现挂有时还会有一种独特的教化功能。比如《苏三起解》，苏三每句原板中间的停顿，崇公道都有念白，发表对苏三所恨之人的态度。最典型的是萧长华老爷子，他演《苏三起解》这一段时有叙有议的大段台词，把妓女、老鸨、嫖客、丫鬟、妒妇的心态，对妓女制度的批判，说得头头是道，鞭辟入里，警醒世人，犹如给观众上了一堂道德教育课。在很多戏中，丑都有这种抓住机会，进行说教的表演。当然，说得好坏，那就全靠演员自身的修养了。这也是为什么说丑对演员的品格有着极高的要求。廉价的、低俗的叫好声和哄笑声，会导致演员，特别是缺乏审美意识的丑角演员迷失本性。丑角必须有鉴别美与丑的基本素养，否则必陷入迎合低级趣味的观众，洒狗血，以丑为美，那这个丑，就真的是"丑的"，现挂的效果适得其反。

丑在舞台上还有个突出的功能，就是把握整个戏的节奏、速度。以丑为主的戏就不必说了，重要的对戏（指两个演员在一出戏中扮演分量不相上下的两个人物）、群戏如《问樵闹府》《群英会》《法门寺》《乌盆记》，包括串场、救场、垫戏的活儿，往往由于丑角把握不准，而导致整出戏的节奏拖沓乏味。而在特殊情况下，需要延时（马后）的时候，你又必须有即兴发挥的才能，稳住场子，又不显拖沓，这是很考验演员功力的。

丑这种与观众的交流，往往是在矛盾最关键的时候，丑通过顺手拈来的插科打诨，舒缓一下场面上的紧张气氛，有的时候，代替观众说一些内心想说的话，有的时候通过调侃一下自身，丰富观众的观赏体验……从美学上来说，丑的功能就是让整个演出色彩更为

丰富了。但我再强调一遍，丑的这种特殊的和观众交流的舞台功能，一定是要奠基在丑的演员的品格基础上：只有大雅才能演出大俗，如果是品格低下的俗，越交流越低俗。好的丑角演员，即使是在演那些最夸张的"丑婆子"的戏的时候，他虽然表演得很夸张，但也正是在那夸张的表演中，观众不仅看到的是丑的形象，还能通过他塑造的形象，看到演员本身对生活的理解，看到演员对那些小人物小过错的宽容。这种演员的宽厚心态，会让观众在观看的时候感受到某种心理的极大宽慰。

五、超越生死，超越悲喜

从丑的视角出发，我们还有可能更多地理解京剧作为中国戏曲的一个高度发展的剧种，它所代表的中国戏剧的一些极为特殊的表现——比如，中国戏剧怎么理解什么是悲剧，什么是喜剧？

一般意义上，传统中国戏剧被认为是没有悲剧的，或者是悲剧极少的。勉强算作悲剧的，不过《赵氏孤儿》等那么几部。但是，我们要注意的是，对于什么是悲剧，其定义一直是很含糊的。即使在欧洲戏剧传统中，悲剧的内涵也都一直在变化着。只不过，总的来说，从古希腊悲剧对于不可抗拒的力量给人的生命与城邦的生存带来的巨大不确定感，到莎士比亚悲剧，再到现代悲剧，它更多地指称某种"价值"的崩溃——一般意义上是主人公的死亡——给人带来的具有震惊性的体验。

如果从这个标准去看，中国戏剧大概确实是很少有悲剧。中国

戏曲大多剧目确实都以大团圆结尾，太多的文章论述过这个问题了。悲剧是个大问题，今天我只想从丑的角度去看中国为什么没有悲剧。西方悲剧大多时候都是在生死问题上极度地纠结：《哈姆雷特》那句"生存还是毁灭，这是一个问题"就是其中的代表。而中国戏剧原本带有悲剧情节的戏，在处理生死问题上，正是因为那些丑的介入而变成了轻松的、充满喜剧色彩的戏。比如京剧《问樵闹府·打棍出箱》《战冀州》《九更天》《乌盆记》《铡判官》《豆汁记》《活捉三郎》《勘玉钏》等。我们要研究的是，因为丑的介入，而让悲与喜这两种看上去相反的情绪，各自发生了什么样的变化。

一类是因为看绝活之美，因为美而不再顾及悲。

京剧丑的表演中所有情感的表达，特别是有关生与死，都是超然的、客观的、冷静的，甚至是戏谑与调侃的，有意地跳出悲剧情景，着意于制造美的意境。

比如京剧《问樵闹府·打棍出箱》。这实在是一出大悲剧。科举中第的秀才范仲禹与妻儿走失，恶霸乡绅葛登云打死其子，劫其妻而去，范仲禹从樵夫口中知其真相，闯到葛府要人，却被葛登云施计灌醉并打死，将尸体装入箱中，弃诸荒郊。两个给范仲禹报录的差役找不到范仲禹，却见到了箱子，见财起意，开箱取物，范仲禹竟苏醒过来，但已疯癫。

这出戏前半部是一生（范仲禹）一丑（樵夫）的对戏，后半部是一生二丑（差役）三人的戏，丑在戏中起着主导作用，丑塌了，全剧就塌了。"问樵"一折，无论念白、做工均极繁难，但这戏，假如翻成话剧来演，统共也就几句话。

范仲禹问:"看见我老婆和儿子从这儿经过了吗?"

樵夫回答:"看见了,你儿子叫恶霸葛登云打死了,还抢走了你媳妇。"

范仲禹问:"这葛登云住在哪儿?"

樵夫回答:"前面不远一个大门楼里。"完了,就这么简单,两分钟的事儿。京剧却唱、念、做、舞演出了三十分钟!我有幸看过谭富英先生(生)和马富禄先生(丑)的演出,其身段之洒脱,造型之优美,表演之默契,节奏之准确,那真是一次美的享受。他们并不刻意营造悲剧气氛,但通过问答形式、节奏速度的变化,强调了紧张的氛围。

"打棍出箱"这一段表演就更绝了。两个差役,轮流背着身,摸着箱子里的东西,摸到什么谁就得什么。终于把范仲禹摸苏醒了。疯癫的范仲禹向两人要妻儿,继而又把两人错当成自己的妻儿,连唱带舞,两个差役又把范仲禹当作妖魔鬼怪,极尽调笑、挑逗之能事,使范仲禹做出各种高难度的技巧动作,引来观众从头到尾不断的鼓掌、叫好声。据说当年谭鑫培演范仲禹的疯癫状态,一出场便踢腿将一只鞋甩出,正好落在头顶上(现在已无人能做这一动作),然后又倒穿鞋。现在这手绝活只能作为典故,口口相传了。我看过中西影视、话剧无数,能如此运用这么一个细节表示疯状,还举不出第二个例子。这么一个漂亮的"疯"法,观众都注意去看他怎么"疯"去了,顾不上他的内心多惨痛了。这还叫悲剧吗?假如没有或不是两个丑在这儿掺和,这出戏就完全会是另一种走向。但是为什么要这么做?它根本就是不愿意让观众进入悲剧氛围,其

至不叫你进行生与死的思考。

再如京剧《战冀州》，马超出城作战，厮杀一天，筋疲力尽地回到冀州，不料城里却已政变，不放他进城。这时有两个丑扮的将军，将他的妻子、儿子押上城头，一个个杀掉，把他们的尸体扔下城来。这怎么也是个大悲剧吧。但三位（二丑一武生）演员完全不按悲剧的套路演戏。二丑角先杀妻，丑甲说："把他老婆杀了吧？"丑乙说："杀了吧！"二人一起说："杀了吧。"于是一刀将其妻杀死，抛尸城下。马超抱着尸体在台上翻跌扑滚，尽量展现他的武功，台下观众欢呼叫好。马超第一遍折腾完了，丑甲说："把他儿子杀了吧？"丑乙说："杀了吧！"二人齐说："杀了吧。"又一刀把他儿子杀死，将尸体抛下城，马超又抱着儿子尸体翻跌扑滚，又做出许多高难度武功的新花样，观众报以更热烈的叫好声。

这又是什么悲剧？两个丑，既无杀人者的凶恶，也无悲悯的情怀，其任务就是把人杀了，引出马超的种种高难动作，让扮演马超的演员以高难的优美动作赢得观众的叫好声。

另一类是丑的表演淡化了生与死的悲剧感。

我们以京剧《九更天》为例。《九更天》里有三个无辜的生命被杀害，它应该是一出大悲剧，却也演绎了一出大团圆的结尾。我们看一下京剧是如何处理侯花嘴杀妻的。侯是丑，侯妻是丑婆子。侯花嘴要取老婆的人头，用以掩盖自己杀人的无头公案，妻子睡在大帐后面，观众是看不见的，侯花嘴持刀慢慢走到帐子前，掀开帐子就砍下去，只听帐子里的丑婆子大叫一声："好快的刀！"一条人命没了，观众却哄堂大笑；紧接着，丑婆子从帐子里伸出一只手，

拿着自己的人头说:"把我脑袋拿去啊!"观众更是乐不可支。

杀死个人可以这么闹吗?但这不是荒唐的恶搞,这深刻地体现了京剧创作者对生死、悲喜的美学态度,而且观众认可了。

这样淡化生死的悲剧感,有时并不是由丑行来承担,这种态度不光表现在丑角身上,在一出戏里没有丑的情况下,其他行当的演员也要承担起丑的任务。

比如京剧《辕门斩子》。杨宗保这个"高干子弟",临阵招亲,与敌方的山大王女土匪穆桂英结了婚,元帅父亲杨六郎延昭下令,将宗保绑在辕门,要斩首,老子要杀亲儿子,多少人说情都没用,穆桂英来了,拔剑要杀杨元帅,这才赦了杨宗保。这原本是一出严肃的悲情戏,是生与死的较量,这出戏里没有丑角,花脸焦赞却代替了丑角的任务。这位焦二爷抓哏、取笑、调侃、搅和,使观众从头笑到尾。观众其实早知道杨宗保死不了,他们就是要看焦二爷怎么调笑,怎么折腾,怎么让这出严肃的生与死的较量变得生动有趣。

还有一出正经的青衣和老生的对戏《二堂舍子》,也是如此。

《二堂舍子》是京剧《宝莲灯》里的一出折子戏。这一折写的是刘彦昌和王桂英夫妇要在秋儿和沉香之间选一个去送死。秋儿是刘彦昌和王桂英的儿子,沉香是刘彦昌和三圣母的儿子。这两个孩子在学堂里学习的时候,打抱不平把一个大官的儿子给打死了。父亲和母亲就审问他,你们俩谁打死的?两孩子很讲义气,都说是自己打死的。王桂英一定不想让自己的亲生儿子去送死,怎么都觉得应该是沉香打死的;刘彦昌觉得沉香的母亲还在华山底下压着呢,不愿沉香去顶罪。那好,两边分别单独问,都想问出对自己想法有

利的答案。问完了以后,两孩子还是说是自己打死的。这两人又交换问,交换问还是不行,那就一起问,就这么问了差不多六次!

问的这六次,都是一样的台词,就这几句:

"秦氏官保是谁打死的?"

"是孩儿打死的。"

"打死人是要偿命的。"

"孩儿愿意偿命。"

"难道你就舍得你的爹娘?"

"命该如此……"

重复六遍!好玩极了!这么多的重复在一般剧作中是很忌讳的,但这里玩儿的就是重复,情绪呈螺旋式上升,絮絮叨叨中带着轻松的喜剧色彩。

你说这不是悲剧吗?这肯定应该是悲剧啊!谁也不想让孩子去顶罪送死!演的过程中,观众明显感觉出来,两个人分别有偏向,他要千方百计地想诱她舍弃自己的儿子;她又希望你别让我儿子去,但又觉得沉香确实可怜。这明明是个悲剧,但从头到尾都是笑声,而且观众不仅叫好还鼓掌。《二堂舍子》是很难处理的,沉香和秋儿是娃娃生,由两个小孩子扮演,不是很好演。一出戏也就一个多小时。这么严肃的一个悲剧,如何处理?对演员是有特殊要求的。

我最赞赏的还是马连良先生演的刘彦昌,他对这种微妙的情绪把握得太准确了,那种幽默,那种潇洒与超脱,都是这出情绪特别复杂的戏非常需要的(当然这也是马派戏的基本特征),掩盖着内

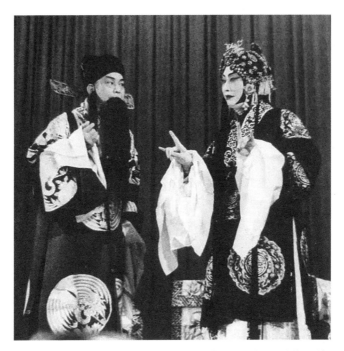

一九五六年梅兰芳和周信芳合演的《二堂舍子》,这出戏玩儿的就是重复

心极端的矛盾与痛苦，不拙、不温、不火，这出没有丑的戏也使观众笑声不断。

我为什么要从丑介入生死来谈悲剧喜剧？西方人对于悲剧的理解，总是与喜剧分开的，永远要在悲喜的二元对立中思考问题，它一定要分出悲剧与喜剧来，然后就用这种眼光来要求我们，我们还跟着这种眼光去证明自己有悲剧。比如我们用《窦娥冤》《赵氏孤儿》《桃花扇》来证明，符合他们的条件才叫悲剧！

其实，我们中国人在舞台上表达悲剧的方法和他们太不一样了。这里面最根本的问题是中国人怎么看待生死，怎么看待人的命运，怎么看待人生。当我们在京剧舞台上，带着一点游戏的态度来处理悲剧，显示出我们中国人非常不一样的人生观，怎么就能说我们没有悲剧呢？只不过我们对悲剧的理解与对悲剧的表达方式不一样而已。但你不要认为我们就没有悲剧。

我上面说的《二堂舍子》《九更天》《乌盆记》啊，这一类剧目地位很尴尬，按西方标准归不了类，悲喜两不沾，有人说这是含泪的喜剧，可笑的悲剧，这也不是"类"啊！一百多年了，懂行的不懂行的都在那儿起哄，终究莫衷一是。别在西方概念中打圈圈了，算个丑剧类吧，悲的喜的全包了，凡由丑演绎的，不管悲喜，都叫丑剧——我也幽上一默。

大概是因为觉得中国没有悲剧，有一些新编京剧就想弥补这个空白。我看到的比较有代表性的是台湾吴兴国根据《麦克白》改编的《欲望城国》。整台戏是一出西化了的京剧，有人看了，说很先锋。最后吴兴国扮演的麦克白从两张桌上腾空跃起，做前空翻动作

落地（这叫"台蛮翻下"），没看过京剧的看了很震惊，觉得人家真有创新意识——这明显是从京剧传统戏中的《伐子都》那儿借鉴来的啊。岂不知在二十世纪七十年代京剧演员大腕明星于荣光，是从三张半桌上翻下来的。《伐子都》和《欲望城国》两台戏路数一样，有人说《伐子都》就是中国的《麦克白》，也可以吧，但风格迥异。《欲望城国》无论景、光、服装、群众演员、唱念做打都西化了，按照悲剧氛围走了，它希望观众看的是纯悲剧。而传统京剧《伐子都》，招招式式渗透着高超的技艺，用无数绝活表现子都的疯癫状态。子都是俊扮，净脸，演员自己在桌后背身往自己脸上吹灰，一转身观众看到的是颜面尽脏的一张脸，从桌后旱地拔葱向前一跃、一扑，蹿到桌前——他疯了。这手绝活，没十年的功夫，真做不了，观众看了也过足了瘾。你问他这是什么类型的剧，他绝不会往"悲剧"二字上想。

我们的悲剧，用绝活，有游戏感，用各种各样表演方式来表达我们的哲学基础——我们不追求那个绝对的"悲剧"。因而，我们首先要看懂我们自己的戏曲观念背后的美学意识、哲学意识，才好和西方悲剧对话。我们的悲剧用别的方式去表现，用喜的方式去表现悲，不是悲吗？但这个悲，确实和西方悲剧的悲是不一样的啊！它是非常超脱的游戏人生。只有这样的眼光才可以做出另一种的"悲"。在西方人那儿两极的东西，在我们这里是统一。我们从"一"出发，可以生发到无限，不是从二元出发。二元对立一直往下发展，就是死胡同。我们的悲与喜，丑与美，生与死……之间，是没有绝对的障碍的。这种哲学观最早老子含含糊糊地就说明白

了。老百姓未必能说得那么清楚，但这种哲学和意念引导我们的思考，已经成为我们民族的思维方式。在民间，好多谚语都是对立的，"好死不如赖活着""宁为玉碎不为瓦全"这到底哪个对啊？都对。

一代代的戏剧艺人，就是通过自己对人生与生活的理解，在舞台上把我们的这种思维方式一代代地延续下来。

再说几句有关喜剧的问题。

在观众心目中，京剧中的"丑"某种意义上就是"喜"的代名词，有丑必逗、有丑必喜、有丑必欢、有丑必笑。但传统戏中纯属丑角的大戏并不多——因而，如同京剧里悲剧不太常见一样，完全的喜剧也并不算多，就如同我们上面举的很多例子一样，京剧里喜剧更多的是与悲剧嵌在一起，悲喜交集并且悲与喜不断互相转换的。这点和欧洲也是不太一样。欧洲喜剧有着自身的发展脉络：最初，是从古罗马喜剧到意大利的假面喜剧。意大利的假面喜剧在民间也流传甚广，它和京剧的丑有点像的是：也比较看重表演，最开始也没有成形的剧本，只有固定的角色——假面喜剧也就是老爷、仆人、军官几类固定的角色，和我们的行当比，绝对没有我们这么丰富，而且做个"假面"比我们的画个豆腐块，要麻烦得多。后来意大利这个民间假面喜剧的传统，经过文艺复兴之后，从哥尔多尼到莫里哀，再到法国的世俗喜剧，也慢慢地被吸收到欧洲的戏剧传统中，成为一个喜剧的种类。这个传统也很强大。

京剧里喜剧做成大戏的少，我想可能还有一个原因：因为京剧（戏曲）仍以曲（唱）为重，丑即便唱，也是说唱的形式，很难有成套的迂回婉转的唱腔（《审头刺汤》中汤勤有套唱腔也没什么出

彩之处）。只有念白，唱很少，可能是丑行无法挑大梁的软肋。像《小放牛》《小上坟》中的丑角是唱念做俱重，但唱腔也与西皮二黄的成套唱腔毫无关系。

朱世慧新编剧《徐九经升官记》中，唱"官"一段已属少见，《连升店》这样的中等规模的戏也只有萧长华先生可做大轴演出。当然，武丑是可以挑大梁的。比如叶盛章先生就有一系列的大戏，《三盗九龙杯》《盗银壶》《徐良出世》《酒丐》……但武丑不具备喜剧功能，主要以武功取胜，这些戏也都与喜剧无关。即便文丑中的方巾丑、袍带丑也不具备喜剧功能，只有小丑、茶衣丑、婆子丑具备喜剧功能。

不过，京剧中小丑、茶衣丑、婆子丑这些类型的丑，他们演出的"三小戏"（小生、小旦、小丑为主的小戏）的剧目，差不多是喜剧类型的。这些戏多为开场戏、垫戏，是折子戏专场中不可缺少的，他们的表演非常有特色，也深受观众的欢迎。像《双背凳》《张古董借妻》《三不愿意》《打杠子》《打城隍》《打灶王》《打面缸》《打砂锅》《探亲相骂》《拾玉镯》《开茶馆》……过去常演的这类小戏也有几十出之多，它们犀利地嘲讽了社会上的丑恶现象，鞭笞贪、色、奸的坏人，表达小人物的美好情感。现在这些小戏也大多不见了，新编戏更是一出没有。当年在这种喜剧或轻喜剧中，丑角是占了半壁江山的。二十世纪八十年代兴起的戏剧小品，如陈佩斯的《吃面条》、黄宏的《超生游击队》、赵本山的《相亲》等，仔细想想，这些小品几乎就是京剧丑角演绎的喜剧小折子戏的变种。小品火至爆棚，京剧衰微至绝种，难道我们的编剧、演员真的江郎才尽了吗？

这不值得我们三思吗？这种短小精悍的表现形式最易贴近现实生活。我们京剧为什么不发挥这种"三小戏"的特点，创造出一些新鲜的京剧小品呢？到现在，丑角能发挥的主要的喜剧功能居然就消失了，丑本应挑起京剧喜剧的大梁。

令人惊喜的是二〇二一年二月二十日，中央电视台第三套综艺频道在《金牌喜剧班》第三期播出了由两位名丑曹阳阳和谈元演出的京剧小品《武大战武大》，利用京剧的程式与表演产生了别具一格的喜剧效果，以传统形式站到了时尚的前沿，在戏剧小品中独树一帜。这两位演员都有着深厚的童子功，但他们的表演并不仅仅在于展现这些功夫，而是把自己身上的功夫，比如"矮子功"中的棍棒、拳脚、抢背、蹲提等京剧绝活一一串起来，融入小品情节设计中，不停地给观众惊喜。他们的表演，也展现出较高的美学品格，轻松、幽默、不胳肢人，呈现出丑角的魅力，美！更进一步，我们的戏剧作品，为什么不能把丑的功能融入到戏剧创作中呢？比如说欧洲戏剧，也会把这种喜剧的一些要素融入现代戏剧舞台上，丰富现代戏剧的表达内容。《等待戈多》大家都知道，都说看不太懂。可是那里面的幸运儿，你要用一个欧洲戏剧传统的视角，就能看到那就是活脱脱的一个假面喜剧里的丑演化来的啊！

一九九三年，汪曾祺先生写了一篇《京剧杞言——兼论荒诞喜剧〈歌代啸〉》。他认为，真称得起是荒诞喜剧杰作的是徐渭（文长）的《歌代啸》，这个剧本是中国戏曲史上的一个奇迹。他说：

> 这样的戏，京剧压根儿就没有考虑过演出这样的戏，我

以为这是京剧走向衰亡的一个重要原因。这当然是怪论。

我认为这不是怪论。《歌代啸》写的是什么？就是一部以丑角为核心的四个喜剧故事啊！

一、冬瓜走了拿瓠子出气；

二、丈母娘牙疼灸女婿脚跟；

三、张秃帽子叫李秃子戴；

四、州官放火禁百姓点灯。

这可以排成四个非常好看的折子戏。这些年我好像还没见到新编戏中有这样有特点、有寓意的喜剧。我想发挥一下汪老的意思："京剧新编戏（无论历史剧还是现代剧，大戏还是小折子戏）中就没考虑过演出喜剧，我以为这是京剧走向衰亡的一个重要原因。"这当然也是怪论。

不知汪老的遗愿何时能实现。

在《歌代啸》剧本前的楔子中，徐文长有两句话："凭他颠倒事，直付等闲看。"这就是京剧丑行的魂，是涵盖丑角美学的基本概念，只有丑角精神不死，京剧才有希望。

第五章 革命样板戏的得与失

说完我对京剧美学的一些核心理论要素的理解，接下来的两章，重点讨论二十世纪以来京剧现代化的两条重要道路：一条道路，是以样板戏为代表的京剧舞台现代化所取得的伟大成就与所遗留的严重后果；一条道路，是京剧这样的舞台样式，在二十世纪面对影视这样的现代艺术样式的挑战如何且战且退，以及，我们的舞台艺术，如何才能真正回应其他现代艺术样式的挑战。

这一章，就讲革命样板戏。

一、样板戏的路程

在二十世纪六十年代到七十年代，中国京剧舞台上出现了大变局。在全面禁止了演出帝王将相、才子佳人的传统京剧以后，出现了九个样板戏，分别是：《红灯记》《沙家浜》《龙江颂》《海港》《平原作战》《奇袭白虎团》《红色娘子军》《杜鹃山》《智取威虎山》。这九个戏占据舞台十多年，可称"我花开放百花杀"，而且经历坎

坷，常演不衰，至今流传。这是京剧史上一个极为独特的现象，在世界戏剧史上恐怕也是绝无仅有的。为此，中国京剧付出了沉重的代价，同时也创造了耀眼的辉煌。这种戏剧现象是非常复杂的。半个世纪以来，对样板戏褒贬不一，评论也都小心翼翼。

大概还是因为政治上的原因，样板戏始终没能被置于公平的、正确的、应有的位置上进行深入的学术研究。确实，样板戏是一个太过复杂，又太过敏感的戏剧现象。但是几十年来，样板戏对我们的创作实践、对文艺观念的转变、对京剧的重新认识都有巨大的影响。可以说我们付出了那么大的代价，才得到了这份宝贵的艺术财产，实在应该珍惜，应该建立专门的部门进行研究，借以开拓京剧真正的改革和创新之路。

早在一九五八年的时候，现代京剧开始大张旗鼓地占领市场了，那年"大跃进"，各行各业头脑发热地"创奇迹"，京剧也不落后。说句实话，那一时期的"产品"大多为废品和垃圾。放卫星、赶时髦、配时政，我也追着看了一阵，真是粗制滥造，惨不忍睹。但不可否认，也出现了好戏的苗头，一些现代京剧，也就是后来样板戏的雏形，《林海雪原》《白毛女》《智擒惯匪座山雕》等剧目引起了广泛的关注；此后到六十年代初，出现了《革命自有后来人》《芦荡火种》《杜泉山》(《杜鹃山》的前身)等剧目。从"文革"开始到七十年代末，形成了九个京剧样板戏。

传统京剧被全面封杀，样板戏兴起，本来并不引起老百姓特别关注的京剧，倏忽间改变了命运，居然造成了全国七亿人大学样板戏，强行的普及使老少妇孺没有不会唱几句样板戏的，京剧竟意外

地被爆炸式地普及了。一九七三年，我回老家徐水县户木公社孙村营探亲，那是一个连饭都吃不饱的穷乡僻壤，居然全村人都会唱上两句样板戏。我带了把胡琴去，琴声一响，引来乡亲无数，推出几个小青年，要跟着我的胡琴唱。有两个小姑娘竟能唱《沙家浜》中大段的"风声紧"和《红灯记》中的"提起敌寇"，且调门正宫，嗓音甜美，板槽准确，表情到位，惊得我目瞪口呆，问是谁教的，没人教！都是跟着麦场上大喇叭里播放样板戏时学的。当时他们还经常跑到公社看样板戏电影。那时一天到晚都在播放样板戏，各家院里也有个小喇叭，是大队统一安装的，便于随时传达"最高指示"，传达不过夜嘛！这也为听样板戏提供了方便。家家户户墙上也都贴满样板戏的海报，两分钱一张，农民买不起，也是公社统一发的。有一张是《红灯记》中李玉和戴着手铐脚镣的海报，农民不愿贴，说不吉利，后被村干部批评教育后强行贴上了。据我了解，唱样板戏都不是强迫的，小青年们喜欢听、爱唱，说好听，听得懂。我想，假如我们像当年那样推广传统戏，会是什么结果呢？去想吧！

一九七三年我到了南宁的广西电影制片厂，一九七四年文艺系统举行了"大唱革命样板戏"的专场演出，上至区党委常委、宣传部长、文化局长、副局长，下至每个单位的职工，包括烧锅炉的都不能落下，都要选出代表，上台演唱。那真是带着强迫性的。有位副局长，五音不全，也得上台唱，领导带头嘛，唱不唱是立场问题，结果上台刚唱一句，台下便捂嘴偷笑了，还不敢明目张胆地笑，那就是破坏样板戏。我也唱了，当然是那场演出唱得最专业、最棒的了。广西人大多不知京剧为何物，这些大干部还不如咱北方山沟里

《红灯记》全国人都能唱上两句

的农民，但他们也都爱听、爱看。几年之内，京剧普及到了几亿人！这是很畸形的现象，但也是世界的奇迹。

我讲这些，是为了说明在推广、普及京剧这个问题上，样板戏功不可没，国粹本应如此。

一九七六年以后，情况变了，样板戏一下子禁绝了，传统戏开始回归。开始演传统戏还心有余悸，羞羞答答，先演一出《逼上梁山》试试，这是延安时期肯定过的。直到戏校冒天下之大不韪演出了《四郎探母》以后，这才放心大胆地"搞复辟"了。

让我们认认真真地思考一下，从样板戏在舞台上消失到传统戏重新占据舞台，是进步了？还是倒退了？别以为我要否定传统戏，不，传统戏永垂不朽。

但我们看看那时候别的文艺门类在做些什么。美术界出现了"星星画展"，文学界出现了"伤痕文学"，电影界出现了各种流派，出现了"电影语言的现代化"，音乐界出现了邓丽君，出现了摇滚、流行、说唱（RAP），诗歌界出现了"朦胧诗"，话剧出了实验戏剧《绝对信号》，舞蹈界出了现代舞，民间大跳迪斯科（DISCO），时尚流行喇叭裤、蝙蝠衫、牛仔裤、时装表演、男人长发、蛤蟆镜……

这一切行动冒着各种猛烈的抨击和阻挠，猛烈地冲击着旧有的文艺观念，义无反顾地向着现代方向艰难前行。只有京剧倒退回了传统戏，把开拓了现代精神的样板戏踏在脚下。传统戏的回归一度着实地使老戏迷们欢欣鼓舞，二十世纪六十年代后的青年们，没见过传统戏，也把传统戏当作时尚趋之若鹜，一时间京剧很热闹了一阵。但不到十年，八十年代末九十年代初，京剧就断崖式地衰落，

失去了绝大部分观众,而其他艺术门类却如凤凰涅槃般在烈火中重生了。于是样板戏又出来救场了。它也如传统戏复出一样,先羞羞答答,试探着参加演唱会,或在晚会中演个片段,慢慢又活过来了。观众不但接受,而且又以无比的热情追捧样板戏,终于到了无样板戏就组不成晚会的盛景。直到今天,样板戏仍然每演必客满;直到今天,所有的新编戏没有一出能超过样板戏的艺术水平。样板戏依然生机勃勃,于所有演出剧目中独占鳌头!

从样板戏兴起至今,差不多五十年过去了。半个世纪,我们在做什么?!那么,我们是不是应该想一下,假如我们在八十年代依然沿着样板戏的路子走下去,强力推行现代戏,继续冲破旧窠臼创造新的程式,试想今天的京剧会是个什么样子?当时说"十年磨一戏"大家觉得太少了,可这些戏都留下来了呀!您现在一年可以不只出九个戏,可演一场就入库了,有用吗?

再回到我们关键的问题:"文革"以后的京剧是前进了还是倒退了?从继承传统、百花齐放、繁荣演出剧目的意义上看,是进步了;但从京剧艺术的现代化进程来看,它又是倒退了。从京剧现代化的角度去看,样板戏在京剧史上创造了后人难以企及的辉煌。但在现今的京剧史上,我觉得迄今也没有给它正确的定位。

在京剧发展的历史上我以为有三个高峰。一是十九世纪七十至九十年代的以程长庚、卢胜奎、谭鑫培、梅巧玲、刘赶三等前辈大师为首的"同光十三绝"时期;二是二十世纪二十至三十年代以梅兰芳、马连良、侯喜瑞、萧长华、杨小楼等四十多位创立了流派的大师们为首的民国鼎盛期;三是二十世纪六十至七十年代以钱浩

亮、杨春霞、袁世海、杜近芳、孙正杨等艺术大师为首的"现代革命样板戏"时期。

这三个时期最终成就了京剧国粹。

革命样板戏在中国京剧史中当有它应有的定位。

我认为研究中国京剧史，探讨京剧美学，样板戏是不能绕，也绕不开的课题，它可以说是我们迄今在京剧现代化的道路上取得的最高成就。我们的京剧如果还想发展，如果还认为自己能够现代化，那就必须沿着样板戏曾经开创的道路继续前进。而如何沿着这条道路前进，就取决于我们在今天能不能从理论的角度讲清楚，样板戏到底在京剧现代化的过程中取得了什么样的成绩，又犯了什么样的过错。

讨论样板戏，我们首先要尊重历史，尊重艺术自身的逻辑。我们今天探讨的是学术问题，那些用政治概念来批判样板戏的，怎么不想想，样板戏至今久演不衰，若有政治问题，在新时期有特色的社会主义中国，还能演出吗？样板戏中，除过于实用主义的《龙江颂》和《海港》外（即使这两部也还保留着唱段的清唱）都在演出。也有人说，样板戏是江青窃取了广大文艺工作者的劳动成果，我采访过十四位参加过样板戏的主创人员，都不是这样说的。且引一段汪曾祺先生（京剧《沙家浜》编剧）在《说戏》一书中的一段话：

现在有人想为样板戏开脱，说样板戏不是江青的，是我们广大文艺工作者的，这是不公平的。我们宁可承认样板戏

是江青做的，让它消失，也不愿意承认说样板戏和江青没关系。

我真佩服汪老。在历史面前，我们看问题不要那么形而上，还是要根据历史的实际情况与当时的人文环境做出我们能对得起历史的分析。

下面我就具体谈谈样板戏究竟做了什么，又为什么要这么做。我并不是说样板戏只有辉煌，完美得没有缺点了，不，样板戏有太多的问题遗祸于后世，造成极其恶劣的后果。我要谈的，就是样板戏的得与失。

二、样板戏的价值观

在我看来，样板戏的价值观基本是正确的。它充满正能量，宣传革命的英雄主义、爱国主义、国际主义精神，树立了一批英雄形象。像《红灯记》《平原作战》《沙家浜》等抗日剧目，是今天的那些"抗日神剧"能比的吗？应当说，样板戏的这些价值观完全符合我们当今的核心价值观，否则样板戏不会在今天大行其道。但它在推动这些价值观的过程中，在当时的历史条件下，又过分宣扬了阶级斗争，宣传了极"左"的意识形态。分清样板戏价值观中的精华与糟粕，这是个学术项目，应该进行认真的分析研究，但我迄今也没见到有说服力的相应文章和论述。

今天无数人可以随随便便质疑样板戏的价值观，但是，对于传统戏价值观的问题，竟然就没人看出问题来。这很奇怪。我举个例

子，有一出传承二百多年的京剧骨子老戏《朱砂痣》。你要从价值观来分析这部戏的内容，这是一出彻头彻尾宣扬买卖妇女儿童的坏戏啊！其价值观极其落后腐朽。我对这种拐卖妇女儿童的事有着切肤之痛，看这种戏真的很扎心。奇怪的是，中央电视台戏曲频道播放此剧时，在滚动的屏幕上介绍此戏，把这种行为说成是守诚、守信、行义、行善……这样做剧目宣传，不是有点黑白颠倒吗？

我不是说这样的戏不能演出。这样的戏可以正常演出，说明我们在文化态度上是宽容自信的。而且这一出戏也是传统老戏中极具代表性的，它蕴含着几代艺人的精心创作，其中有几段二黄唱段真的美妙至极，起、落板都有极俏皮、极独特的设计。保留这样的传统老戏，在电视台播放这样的剧目，这是当然的、必须的，而且也不必改动。但京剧的传统老戏和样板戏一样，都存在着取其精华去其糟粕的认识问题，您播出时应该告诉观众，特别是青年观众，这出戏在艺术上非常有特点，但它的价值观是不可取的，我们应该识别传统戏的精华与糟粕。

三、样板戏姓什么

"京剧不一定姓'京'"，一直就被特别批判。但这句话有什么错吗？京剧本身就是杂种，在乾隆年间（一七九〇年）由昆、弋、梆、秦、徽、汉等剧种杂交而成，当它逐渐有了自己的属性，就姓了"京"。两百年来，它在不断地创新、革命，如今的京剧与两百年前已完全不同了，还姓"京"。

说这句话错的人大概有两种。一种人是怕京剧走了样违反了艺术规律地瞎改乱改，希望"移步不换形"。第二种人是固步自封，打心底里反对京剧创新、改革，砸了他的饭碗。这句话恰恰是针对第二种人说的。京剧不一定姓"京"，就是为样板戏开路。样板戏中许多元素甚至主要元素都已不姓"京"了。

我们先来看看样板戏改动了哪些主要元素。

（一）音乐作曲的跨越

中国古代京剧叫戏曲，不叫戏剧，为什么？曲特别重要，用现代语言来说，是它的音乐性特别重要。

京剧从缘起开始，是茶馆艺术，剧场都是茶桌，可以在那儿喝茶、在那儿吃饭，出来进去都无所谓，观众不是来看戏的，是来"听"戏的。当然这里南派和北派是有区别的。北方特别强调是听戏，南方相对强调看戏。也就是说过去北方是不注重表演的，很多人就是闭着眼睛听。听戏就是听曲，从王瑶卿开始重视表演。北平刚解放那会儿，我们票友一说就是"今晚听戏去"，谁说看戏，马上就被人瞧不起，外行。这到二十世纪五十年代后期，梅兰芳、裘盛戎他们那一代艺术家，特别重视表演，才慢慢改过来。但无论怎么说，京剧中的音乐非常重要，音乐可以说是京剧的灵魂。

而样板戏首先是在音乐上做了重大改变。

样板戏的六七十人的管弦乐队基本上是照抄西洋歌剧、西洋芭蕾、西方古典交响乐的建制，全盘西化。原来京剧哪里有复调？哪里有和声？哪里有主导动机？

《海港》里方海珍的唱段就有自己的特性音调

主导动机，我们现在叫特性音调，是指主角有了自己特别的、单独的只为他服务的音调，也就是主角有了他的音乐形象。在西洋歌剧里这是普遍的，音乐一起你就知道这是《卡门》，这是《茶花女》，这是《阿依达》……这是京剧两百年没有过的，京剧里八百个人的调式都一样，现在在样板戏里居然主角有了自己的特性音调。这其中做得最突出的就是《海港》《杜鹃山》和《龙江颂》。

在音乐上还有一个重大变化，原来京剧中由锣、鼓、钹表现一些声音的象征性音响不见了，风声、雨声、火车行进的鸣叫声、甩马鞭、放枪、开炮全变成了生活中的真实音响。《打虎上山》(《智

取威虎山》的唱段）中"啪"的一声马鞭声，用的是真的音响效果；马叫，是真的马叫，不是用唢呐吹一下。《十八棵青松》(《沙家浜》唱段）中"暴风雨来了"那一段唱腔之前"咣"的一声是真的模拟暴风雨，用了很多实的音效。现代戏用这种音响增加戏剧气氛，完全可以，也是观众接受的。暴风雨来了你敲一阵鼓，马叫拿唢呐吹，老百姓可能反而不接受。这也是考虑到现代观众的审美，是跟着这种审美做调整，加强了整体的艺术效果。

这确实是巨大的变化。样板戏用西洋乐队的整个建制，改造了京剧的音乐构成，这个改动是带有颠覆性的，也是样板戏带有标志性的对传统京剧的改造。但是，样板戏对音乐的改造，西洋乐队的加入，它遵循了一个内在规则，不掩盖京剧伴奏传统三大件（京胡、弦子、月琴）的光芒。

比如《杜鹃山》中，柯湘的核心唱段《乱云飞》，导板、回笼以后，西洋乐队在慢板唱前有一大段激昂的前奏，于起唱前全部停止了，以三大件为主的传统乐队奏出了"$\underline{0\ 5.7}\ \underline{6\ 7\overset{mp}{\overset{\frown}{2}}\ {}^{\#}\!1}$"起唱"杜妈妈遇危难……"这种处理不但突出了三大件，且在三大件之前，西乐起了有力的铺垫、衬托、强调的作用，至为精彩。

再如《智取威虎山》，杨子荣《打虎上山》一段，也是先由西乐前导，起导板，后由西乐伴舞，再起回笼，西乐再前奏，由三大件起"$\underline{0\ 5\ 3\ 2}\ \underline{1\ 7\ 6\ 1}$"起唱："愿红旗五洲四海……"与上一例一样，主要唱段起，西乐均停，以三大件为主伴奏，京味儿一点不走样。

所有样板戏的主要唱段基本都是这样。西洋乐队于三大件来

说，并没有喧宾夺主。这就是为什么西化了的乐队还姓"京",样板戏的音乐创造了京剧史上中西结合的优秀范例。

但是，样板戏这种音乐上的创新需要非常多的条件。西洋乐队的介入并不总是可取，也不总是可行。比如我特别渴望在新编的历史剧里能够看到样板戏的主角调性音乐。在京剧院创作《大宅门》时，我就特希望有角色的主导动机，七爷一出来，有一个特性音调，观众一听就是他。但我知道这个要求太奢侈了。样板戏是在极其特殊的时代环境下形成的，并非你想做就做得了的。样板戏有一个大的管弦乐队，现在的剧团养得起一个交响乐队吗？不可能。但在样板戏的带动下追求乐队的大而全成了时尚。现在的京剧院团，包括各省的戏曲院团，一出戏动辄几十人的乐队，中西结合。过去灵活、轻捷、便于在各地巡回演出的乐队，变成殿堂式的空前大排场，已经尾大不掉了。我不反对加入西洋乐器，但它不代表一个演员、一个院团、一出剧目的身价和质量，无数院团是养不起大乐队的！这方面无论样板戏多么辉煌都没用，且这种音乐建制的贻害颇深。有些戏也根本不适于大乐队，一个角儿从外地来京参赛，后面跟着二十多人陪演，一个团只能在中心城市演出，已下不到二三线，架子拉得太大了，把演戏圈禁在了殿堂的高雅之中，失去了过去传统戏与民间的密切关系，这个体制就已经不姓"京"了。

总体上来说西洋乐队不适宜京剧的音乐体制，这样的编制只有在那个特殊时期由样板团才做到。以致无数没条件养大乐队的院团，在样板戏的演出中，只能放音配像的伴奏带，成了无可奈何的"像配音"，不是假唱，是假奏。西洋大乐队的编制，完全是特殊时

期产生的，也只能是京剧史上的昙花一现。

（二）剧作结构的颠覆

样板戏剧作的分幕结构是对传统戏散场结构的革命性改变。

这种分幕的戏剧结构，是彻头彻尾的舶来品，学习的是清末民初引进的现代话剧形式。样板戏几乎完全是学习西方演剧模式。它的分场是分幕，戏剧结构是按照幕设计安排的，没有碎场次了。这一方面是吸收西方演剧的优点，一个优势是减去了很多琐碎的东西，让剧情更凝练。但是另一方面，这种分场结构破坏了原来戏曲的结构方式，留下了巨大的后患。

对样板戏来说，它当然是有意识地、自觉地改变戏的分场结构。在当时，用西方话剧的幕场结构，普遍被认为是一种"进步"，这是从"五四"以来就延续着的一种进步观念。样板戏的创造的确有这样的观念：灭掉原来戏曲的散场结构。我想他们在创作样板戏的时候，主观上就认为这样的分幕安排是高级的，是现代的，这种创作其实暗含着贬低原来散场结构的形式。这时的观众构成已有了巨大的变化，也恰恰认为这是高级的、现代的。这样原来京剧的散场结构不见了。

样板戏要做这样的重大结构改变，恐怕还在于它要完成现代戏剧讲情节的功能。确实，大部分的现代戏剧观众是要看情节的。但讲情节，戏曲并没有任何优势。戏曲总的来说是以抒情为主体；一段反二黄慢板一唱二十分钟，怎么讲情节？因而，传统戏曲的人物关系越集中、情节越简练越好。但样板戏的情节其实都比较复杂。

《沙家浜》《智取威虎山》……哪一个不是一波三折起伏跌宕？样板戏通过对散场结构的改造，也确实把情节强化了，它的经验值得我们总结。

京剧的分幕结构借鉴话剧、歌剧、芭蕾的形式本无不可。但这只能作为结构形式之一种，毕竟散场结构是京剧美学特性的主要标志之一，你把《定军山》《长坂坡》《四进士》《四郎探母》按分幕形式做，这戏就没法演了。京剧表演所以能转个圈就千里万里，就是靠着散场达致的写意功能。分幕制完全摈弃了这种观念，是哲学和美学的全面颠覆。看似面上的破坏，却是质上的蜕变。可是为什么样板戏采取了这么西化的幕场结构，观众仍然认为它姓"京"？我觉得这里面的特殊性恐怕在于这九个样板戏，有六个是战争题材，必有行军走边、奔袭骑马、越涧飞身、林海滑雪，以及大量武打场面，这样的场面，必用散场才能完成。亏了有这些散场穿插，打破了固定的时空窠臼，也保留了一些京味儿，也只能说是勉强姓"京"吧。当然这种新的场面也逼迫样板戏的创作者们创新了很多程式，《沙家浜》"奔袭"走的"群边"，《智取威虎山》的滑雪舞，杨子荣上山的趟马，《杜鹃山》的飞渡云堑……也是尽量姓"京"了。

样板戏的场次安排，一方面我们要看到它创新的一面，什么样的情节适合什么形式的京剧来表现，这是需要讨论的。京剧做现代戏要面对的最大问题，是要满足现代观众的审美需求，要处理好情节、抒情与音乐的关系。这种分幕的戏剧结构，带来了一个新的挑战，就是样板戏比传统戏要难唱得多！原来京剧为什么那么碎？它

第五章　革命样板戏的得与失　　215

《沙家浜》经典场次之春来茶馆"智斗"（张雅心 摄）

的散场结构，除去具有时空转换、自由随意的美学特性之外，还给演员留下了很多喘息的机会。他可以唱一段到后台歇一会儿。即便是一唱到底的《二进宫》《三堂会审》也只是唱，几乎没什么动作，而样板戏紧密围绕着戏剧情节、人物冲突设置的每一幕的唱念做打，全面开花缺一不可，演员的表演必须一气呵成。你看今天很多演员，唱传统戏唱一个晚上没问题，但样板戏，他就拿不下来。能唱下样板戏的演员那绝对都是顶级演员。

另一方面，这种场次安排仍然只是京剧的一种方式而已，仅仅是作为一种实验无可厚非，假如带有一种这样的形式比原来散场更

高级的姿态，这个，不可取。欧洲戏剧在早期也是散场结构，比如莎士比亚的戏可分二三十场，但十九世纪中后期以来主流的欧洲戏剧就是幕场结构了。这种形式自二十世纪五十年代后，欧洲戏剧经过现代主义洗礼进入后现代之后，又要打破幕场结构，他们也开始重新探索散场结构。欧洲戏剧即使打破传统幕场结构的"散场"，每场的时空结构依然是固定的，它可以通过各种导演与舞美手段，通过灯光、转台等方式，将不同的时空的戏剧剪接到一个空间中。但即使是这样的演出，要从原理上看，它也不可能像戏曲散场是自由的时空，它的每一场次，仍然是规定时空、规定人物、规定情节。

可是放眼望去，我们的新编戏自样板戏后，所有创新剧目，几乎清一色地全采取了分幕结构，连恶劣的二道幕都免了，二道幕只能可怜巴巴地在传统戏中搅和（二道幕之罪恶我在《游戏》一章中重点讲述过）。我们的创作人员，创新意识很差，跟风意识却极强。这些年的新编京剧其实都在不自觉地学习样板戏的分幕形式，我们很多好的东西没有学习，反而是这种有些偏颇的，却一学就会。这里面其实有我们对戏剧认识上的深刻原因。我们怎么就不能换个思路，考虑如果以京剧原来的碎场次为基础，应该怎么去让它实现分幕的功能？

在京剧《大宅门》中，与我合作的美术师任思远先生，在舞台上设计了大、小两个象征性的门框，时空无论怎样变换，两个门框如时钟内的时针和秒针一样，通过旋转改变场次，你感觉生活在运动，最终进入宅门的规矩之中。一旦突破这周而复始的旋转，新的时代开始了，推动两个旋转门框的四位检场师傅，同样要入戏，转

动完成后要伫立三秒钟，按规定的姿态、步伐下场，改造了传统戏中单纯搬运工的性质。这不仅是场景的物理转换，而且是极富哲理意义的观念转换。由于运景的困难，后来居然改为两个镶在台口的固定门框，诗意全无。

（三）舞台空间的蜕变——"一桌二椅"是舞台的空间概念

样板戏的舞台上也出现了重大变化。

舞台上搭起了按生活原型结构的实景，把京剧传统美学中，最重要的"无中生有""景随人行"的写意的空间概念整个掀翻，这就更不姓"京"。

搭实景最早起源自上海，二十世纪五十年代"大跃进"中也时兴了一阵，但都以失败而告终，可是样板戏却成功了。样板戏的舞台实景为什么能够成功？它从摒弃了散场结构使用分幕结构剧本创作开始，在情节安排、场面调度、演员表演、时空转换的各个方面都统一了风格，因而相比其他简单的"搭实景"来说，没有丝毫不协调的痕迹，观众在另一个层面上也是认可的。这一西化的步伐跨得相当大，其成功与失败还需要我们认真思考。但同样，它也只能作为一种探索，一种类型而存在，绝不是方向。某种适合这种形式的题材可用。但近几十年来，几乎大部分的新编戏均采取了这种形式，甚至蔓延到戏曲影视中，以实景拍摄为高尚、典雅、生活化、接地气，这就太不靠谱，这才是真正的京剧越来越不姓"京"。

在传统戏的舞台上我们说的景是无中生有，全由演员表演出

来。最简单易于说明的，比如《贵妃醉酒》，玉石桥、鸳鸯戏水、鱼儿朝贺、花荫落雁全是贵妃唱出来的，台上一无所有，用真实道具表现不了这些场景（参见《戏曲电影》一章）；但别忘了台上还是有"有"，有什么？哪出戏都有"一桌二椅"摆在台上。

我们的古代戏曲可能是连"一桌二椅"都没有。宋本的《张协状元》中写着，是由一个演员蹲下来当椅子，另一演员坐在他的背上。"一桌二椅"显然是随着戏曲的发展、演员表演的需要才逐渐形成的。这"一桌二椅"当然担负着桌子、椅子的实用道具的功能，可伏案、可坐；可是更多时候，这个"一桌二椅"不是一桌二椅，它在京剧舞台上可以根据剧情需要成为山、桥、楼、案、床、悬崖（三张桌子摞在一起）等。这时，这"一桌二椅"就承担写意的、象征的、非本体功能的作用。这"一桌二椅"，只姓"京"！

传统戏中的"一桌二椅"也是空间概念

而且，除去这种舞台美学意念的作用，京剧表演以"一桌二椅"开拓出太多超越"一桌二椅"具象之外的表演范例，为中国京剧所独有。传统戏中的椅子已经发展出一门独特的技艺：椅子功！京剧《挡马》中，焦光普（武丑）与杨八姐（旦角）利用一张椅子闪、展、腾、挪，把一场生死搏斗演绎得惊心动魄。京剧《通天犀》中利用一张太师圈椅仰、躺、坐、卧把徐世英豪爽、狂放的性格展示得淋漓尽致。我在五十年代看过已近六十的侯玉山老先生的表演，身手之敏捷，动作之迅猛，令人目不暇接，叹为观止。京剧《挂画》中叶含嫣（旦角）要踩在也就只有茶杯碗口粗细的椅背扶手上，做出各种极繁难的动作：捯脚、劈腿、跳跃、转身，把一个要见情人之前小姑娘的妩媚、活泼、灵巧表现得活灵活现，调皮的个性尽情挥洒，美到极致。当你看到这些"椅子功"，你不得不惊叹京剧艺术的超凡的想象力，也不得不叹服演员的"台下十年功"。

再说说那张桌子吧，三张桌子或三张半桌子（三张桌加一把椅子）摞起来，在京剧中就代表了悬崖断壁或高台。京剧演员无论是武生、武旦、武丑、武老生、武花脸，都有从这三米多高的台子上翻下的动作设计，学名叫"翻台谱"（有蛮子、镟子、前扑、出场等不同翻法）。京剧《焚绵山》中，老旦演员也要从桌上翻下走"抢背"。这是既繁难又极危险的动作。盖叫天先生在《狮子楼》中演武松时，摔断过腿（不是武功技术问题）。当年著名演员班世超先生，可以在三张桌上走左右"旱水"（即体操中的单手卧鱼），轰动京津。再看《三岔口》中的那张桌子：任堂惠住进店房，那张桌子上摆烛台与扑刀；任堂惠睡觉时，一个飞脚上桌子，做"卧虎式"

躺倒，这张桌子立即变成了床；等到他与刘利华摸黑开打时，两人无意中都搬桌子，任堂惠猛一撒手，桌子腿砸了刘利华的脚，引来刘利华单腿走了二三十个"铁门坎"——这可是高难度的单腿跳跃动作；当这个桌子在武打中被掀翻后，桌子腿四脚朝天，二人又围着桌子翻、钻、穿、跳，完成一套以桌子为中心的令人眼花缭乱的武打，美不胜收！

看完了这些，您说台上摆的那桌子还是桌子吗？椅子还是椅子吗？早已脱离了它实用本体的属性，而是融到了演员出神入化的表演中，升华到了演员运动美和造型美的整体之中。这种惊世骇俗的、超然的想象力和创造力是源于我们老祖宗上千年的哲学与美学思想的传承。我们京剧艺术家们，就用这俗得不行的"一桌二椅"，创造出高雅的美。毫无疑问，这种独特的美带来的独特的表征，姓"京"。

而样板戏的实景，绝对破坏了这种美学，它确实不姓"京"。

样板戏的哪出戏也都有"一桌二椅"（或板凳、树墩、炕头）。比如，《红灯记》中李奶奶家、鸠山的客厅，《智取威虎山》中小分队队部、常保家，《沙家浜》中茶馆、刁家客厅，《海港》中的办公室，以及《杜鹃山》中外景的祠堂后院。但这里的"一桌二椅"都只是用来坐着的工具，只是场面调度上必须有的舞台支点。这是舞台意念的本质区别。这"一桌二椅"已不姓"京"，这是京剧美学上的重大损失。

丢不得！还我"一桌二椅"！

写实美学的"一桌二椅"根本无法进入京剧"一桌二椅"这种

超然的写意美学思维领域，创造出神入化的表演，这个损失不可谓不巨大。在所有样板戏中，我只在《智取威虎山》中找到了一点影子。杨子荣被带进威虎厅，当座山雕用黑话盘问他时，是坐在虎皮交椅上，有了几个跨越椅子的动作，这把交椅就活了。小分队冲进威虎厅，从开打到最后一个动作，杨子荣击毙匪副官长，这位匪徒仰身平蹿，伸直双腿插到虎皮交椅上，椅子参与了造型美。杨子荣献联络图一段，竟转到虎皮交椅前举起联络图，座山雕率众上前接图，这个调度极富想象力。虎皮交椅是匪窝中权位的象征，是主位，杨子荣与座山雕换位了，确定了杨子荣征服者的地位，很智慧！这种换位法让我想起了程砚秋先生的京剧《锁麟囊》，最后一场大团圆时，有一段精彩绝伦的"三让位"的戏，落难的、沦为仆人的薛湘灵，被主人先赏座，后让到客座，最终让到主位而坐，这把椅子标志出了人的尊卑、身份、地位、价值，椅子有了新的内涵。当然这不同于"椅子功"的美学内涵。《锁麟囊》这段戏编剧是写不出来的，是程砚秋先生自己设计的。不知道《智取威虎山》这一场面是导演设计的还是演员设计的。

样板戏这些西化的特征足以证明京剧可以不姓"京"，但为什么大多数人仍然认为样板戏是京剧呢？从样板戏诞生起，就无任何争议地称其为京剧，是"革命现代京剧"。我觉得，这"革命"二字非政治概念，完全可以改作"创新"二字。只是，"革命"却是把创新要面临的困难提示了出来，不冒着不姓"京"的危险，成就不了姓"京"的样板戏！创新的前提就是京剧不一定姓"京"，必须有这个勇气和担当才能使京戏脱胎换骨以后还姓"京"。

四、样板戏的创造性

(一)文学的苏醒

样板戏的文本具有了明显的可读性。

我查资料时,看到这样一个材料:据说样板戏还有一个原则,在各种矛盾无法解决的时候,譬如音乐与文学出现矛盾时,要以音乐为主,甚至"牺牲"文学。我一直没有闹明白这是谁的意见。我也一直找不到样板戏在创作过程中是怎样"牺牲"了文学的资料。但是,从目前九个样板戏的完成版来看,文学性渗透到剧中的方方面面。不仅如此,九个样板戏的文学剧本,都有了一定的可读性。而在传统戏中,几乎没有一个剧本是可以作为文学作品来读的。

传统戏为了适应唱中的腔调、音律、辙口,实在是把文学性踩得稀烂,文学完全地、彻底地"牺牲"了。不管是以字行腔还是以腔走字都免不了这一劫难。它的唱腔要求台词只要合辙押韵就行,因而就形成了一些文字上的套路。比如形容人哭了,掉眼泪便有了"珠泪滚滚""泪洒胸前""泪洒胸怀""泪沾襟""泪不干""泪如麻""泪满腮""洒下来",甚至还有"泪双抛",不知眼泪如何抛?抛就是扔出去,难道是左右甩头把泪抛出去,还是以指抹泪弹出去?再比如,唱骑马,便有了"跨上了马走战""马雕鞍",鞍子怎么骑?"马能行",不能行,还是马吗?还有"加鞭催动了马红鬃",红鬃马是马,马红鬃是马身上的红毛,毛怎么骑?两三百年就这么唱下来。这样的唱词在所有的传统戏中比比皆是,它主要是为了起到合辙押韵的功能,根本不能用什么文学性来分析。但奇怪的是,

所有这些烂词唱起来，那腔调又是那么的美。这些烂词难就难在你很难找到别的词既能保持原来的辙韵，又不改变原来的唱腔。这几乎是做不到的。所以几百年就这么流传下来了，文学功底很深的演员也无可奈何，他们不是看不出来呀。比如《珠帘寨》中，"哗啦啦打罢了头通鼓"，敲鼓声怎么能"哗啦啦"呢？应该"咚咚咚"嘛，但改成"咚咚咚"这句就没法唱了，也不好听了，改不了！听惯了，你还就觉得鼓声就该是"哗啦啦"。这些老戏都是没文化的老艺人诌出来的，能唱就行。这是从民间一直口口流传的文本，想都没想过什么文学性。

京剧里还有一些是从原来的名著改编的。比如《红娘》是从王实甫的《西厢记》那儿改的，原来有一段经典的词："碧云天，黄花地，西风紧，北雁南飞，晓来谁染霜林醉，总是离人泪。"这大家都熟悉。我们看京剧怎么改的："碧云天，黄花地，西风紧，北雁南翔，问晓来谁染的霜林降，总是离人泪两行。"为什么改成"泪两行"？只因为演员要唱"江阳"辙。这"泪两行"马上让人联想起了泪如麻，泪双抛，不通！且没了意境，把王实甫的《西厢记》改得不伦不类。

再举一个更极端一点的例子。曹禺先生的《雷雨》改成了评剧，表现四凤对周大少爷的爱恋的唱词是这样的：

> 大少爷跪在地向我求婚，
> 吓得我周身发抖汗如雨淋。
> 大少爷长得好真有学问，

> 他胸前总戴着钢笔一根,
> 小脸蛋粉的噜的白中透嫩,
> 青丝发黑中发亮梳的是偏分。

这还是曹禺的《雷雨》吗?没办法,因为听评戏的观众,多为中下层的市民阶层,通俗易懂适合他们听的语言是首要的,文学,对不起,靠边儿站吧!

当然,传统戏中也偶有不错的唱词,如《野猪林》中,林冲唱的:"彤云低锁山河暗,疏林冷落尽凋残。"《四郎探母》中,杨延辉唱:"胡狄衣冠懒穿戴,每年里花开儿的心不开。"但这都是少数。当我们回到样板戏中去看,毫无疑问,样板戏剧本有了可读性,多高的文学成就谈不上,但一改传统戏中胡言乱语,瞎编乱造,出现了《垒起七星灶》《甘洒热血写春秋》《家住安源》《听奶奶讲革命》等脍炙人口的唱段,词曲均佳,耳目一新。

(二)唱腔的突破

从文学角度讲,样板戏最大的致命伤,就是大量的以纯政治口号作为大段演唱的歌词,这是不可思议的。"文革"一开始,兴唱语录歌,我听过裘盛戎先生创了一段主席语录歌:"群众是真正的英雄,而我们自己则往往是幼稚可笑的,不了解这一点,就不能得到起码的知识。"这怎么能当唱词?可裘先生唱得真好听,那断句、那气口、那起伏,还有那节奏,妙不可言,这是政治宣传也还罢了!可在舞台上由戏中角色唱政治口号,真的是难为作曲家了。

第五章　革命样板戏的得与失

我们看看样板戏中的政治口号类台词都是怎么写的。
《海港》中的方海珍唱：

> 细读了全会的公报激情无限，
> 望窗外雨后彩虹飞架蓝天，
> 江山如画宏图展，
> 怎容妖魔舞蹁跹！
> 任凭他诡计多瞬息万变，
> 我这里早已经壁垒森严！

这段还有两句写景抒情，再看另一段：

> 烈火中涌现出钢铁战士，
> 黄继光、罗盛教、杨根思、邱少云……
> 反美帝为人民奋勇挺进，
> 发扬了国际主义的战斗精神！
> 千万个英雄说不尽，
> 我们要学他们献身于世界革命，奋斗终身，
> 做一个永不生锈的螺丝钉，
> 这才是革命者伟大的胸怀，灿烂青春！

这些词都可以在游行时当口号来喊的，既无诗情也无意境，既不成句，也无章法。可人家的曲子做得那么牛。每当唱到最后一句

"伟大的胸怀"时,从鼻音里出来的"胸"字,拖一长音,然后突然爆发出了"怀"字,千古绝唱。每唱到"革命者"慢慢下滑到这一句,听至此我都激动得坐不住,两手紧握,全身紧绷。这唱词不是唱词啊!可是作曲和演员竟然能将它演绎成如此色彩斑斓的乐句。这其中的道理应该与传统戏一脉相承的。这是一种什么样的创作思维,可以使文学与音乐达到如此对立中的和谐,是值得认真研究的。

再如《红色娘子军》中,吴清华唱:

燎原烈火旺,
工农齐武装。
誓把那南霸天北霸天,一切反动派通通埋葬,
照耀着我们的是永远不落的红太阳。

这些干巴巴的口号怎么唱?我曾问过扮演样板戏中吴清华的杜近芳老师,说我非常好奇,这样的词怎么编成唱腔的。杜老师说:"我就有这本事,不管你给我什么词,我都能编出好腔来。"显然,样板戏的创作是先有了剧本(不似传统戏大多是没有本子的),按字行腔;在创作过程中唱词也应当是在不断改动的。样板戏显然也为了政治宣传牺牲了文学的诗意、画境和格律要求,生生地把只作为口号用的句子全写进唱词中。但这真的需要极其深厚的作曲功力,非凡人可为也。我一直搞不明白样板戏中这些唱段,是腔随字走,还是字随腔行。我细细搜了一下,这些口号在唱中竟无一"倒字",可谓奇迹。我只找到一处:方海珍唱"江山如画"的"画"

杜近芳(《红色娘子军》中扮演吴清华):什么词都能编出好腔

字，发了"花"音，再找不出第二个例子了。

样板戏音乐的另一大创造就是用了大量地方戏的曲艺旋律，同时，样板戏也打破了不同派别的行腔方式，程派、马派、谭派、梅派的行腔都用于一部作品，形成了音乐上的独特风格（有人称其为"杂烩风格"，是贬义），在音乐上做出了特别大的贡献。而且，样板戏还扩大了原来京剧音乐的板式。我原来听样板戏还是在干校，用半导体收音机听不出什么板式来。我问了很多内行，都说不清，后来样板戏的书出来，才知道样板戏自己创造了新的唱腔和板式。像西皮的宽板、快二六、回龙、娃娃调原板、三拍的一板两眼，等等，都是样板戏自己创造出来的音乐板式。原来是散板的，现在在样板戏里用西洋乐队固定在节拍里走。比如说导板，原来没有板，是散的，在样板戏里要跟着板走，要按照曲谱的节拍演奏。最典型的，"穿林海，跨雪原，气冲霄汉"，原来唱导板都是散的，现在上板了，变得有节拍了，不再是你想唱多长就多长，晚点张嘴就赶不上节拍，你不唱这就过去了，大乐队不等你！所以说样板戏在唱腔的改革创新上，打破了常规传统，这是值得大书特书的。所谓"杂烩风格"一说，是你没懂。

创新腔当然并不始自样板戏。比如裘盛戎的、张君秋的，都有自己创的且被普遍接受的新腔。但京剧的板腔体限制很大，即便有创新，也是个别的，不会有整体的突破。而样板戏里二黄西皮的新腔，我算了一下有十几种之多。这不是一般的丰富，主导动机贯穿始终，是有整体的音乐构型。这个实在是功不可没。

对于样板戏这种音乐上巨大的创造性，"文革"以后许多人不

仅视而不见，反而不断地在音乐上找毛病。找毛病你就认真找，大多意见又都是胡说八道。我后来看资料还有搞音乐的说，"打虎上山"和"平原作战"的一段音乐板式是相同的，令人生厌。简直是荒唐。原来京剧上千出传统戏都是一个板式，怎么不说让人生厌？看看传统戏的老腔老调是怎么重复的：

三国戏《捉放曹》，"陈宫宿店"一大段西皮慢板，唱："一轮明月照窗前。"

战国戏《文昭关》，"伍子胥住宿荒村"一大段西皮慢板，唱："一轮明月照窗前。"

宋朝戏《清官册》，"寇准宿店"一大段西皮慢板，唱："一轮明月照窗前。"

什么情况？没别的板式了？没别的词了？信手拈来互相抄袭，你怎么看着这样的重复不生厌？传统戏这样的重复，不正凸显出样板戏在板式上的突破有多么重要、多么了不起吗？

（三）念白的韵律

样板戏还有一个非常重大的突破，就是念白。

样板戏里最独特的念白在《杜鹃山》里，它是韵白，但不是上韵的韵白，是台词押韵，念的时候，演员也特别强调韵律（北京人艺有一部分古装话剧就是如此念）。这是台词诗歌化的努力。它是在台词上想办法，让现代戏的念白变得更有表现力。

传统京剧的念白确实是一个非常了不起的创造。原来的念白用的是湖广音，湖广音确实带有一定的地方性，但形成京剧后仍然是

用湖广音，非常怪。这种念白谁发明的我也查不出来，好像是南戏、昆曲时代就有了，据说是谭鑫培先生予以完善（那此前程长庚一代艺人是怎么念白的呢？）。这种韵调是非常奇怪的。现实中没有人这么讲话的，只有在戏曲里才出现。这种念白的特殊性在于，它把一个国家的通用语言，以一种地方语言为主体，创造出了一种非生活常规的、音乐化的表现方式。在某种意义上，它把不同地方的语言系统混在一起，然后通过艺术方式创造出了一种新的语言系统，形成了自己独特的舞台语言表达方式。这是在任何一个国家的舞台上都看不到的。恐怕只能是在中国这样语言历史悠久、地域分布广泛的条件下才能出现的舞台语言表达方式吧。

比如《空城计》里司马懿兵到，诸葛亮一翻袖子，叫板："天——呐！天——！汉室兴败，就在此空啊——城，一计呀——了——"哪有这么说话的？它是上韵的，极有表现力。你用普通话按话剧说出来就根本什么都不是。京剧韵白所创造的说话方式是一个语言表达的高峰啊！它完成了将日常说话的语言转换成一种舞台上京剧特殊的语言。正是因为京剧所创造的韵白既美，又有表现力，因而京剧里有多少念白，观众也不会说是"话剧加唱"，念白本身就带有强烈的音乐感。

京剧韵白已有了程式化的规律，使得你不这么说你就不是京剧，可这么说现在老百姓很多又不懂。尖团字上口字都一样。"打在你的脸（音 jian）上""待俺上前与他拼（音 pan）命"，谁听得懂？你也不能让饰演现代工人农民的演员在舞台上用湖广音韵来说话，观众很难接受。用了普通话的现代京剧，就总被指责为"话剧

加唱"。

现代戏的念白成了大问题。首先很难用韵白。当年李少春在演《白毛女》的杨白劳是用的韵白,而且整个戏里只有李少春一个人用韵白,其他都是普通话,没有人感觉别扭、各色。但其他人也不敢再用。因为李少春的份儿在那儿,大师。这样用,吸收了传统的东西,开创了韵白还可以在现代戏里用的先例。我在京剧《大宅门》中,有意让扮演白七爷的杜喆,适当用了一些韵白,以增加游戏感,尝试而已,观众接受。

其次还不能用北京土话,除非是有地方特色的京味儿戏。京剧里有个怪事,一般只有武丑是一口的京片子,丑行中官衣丑、袍带丑也都说韵白。京剧本来是北京的戏,应该说北京话的,但没人要求其他行当的说北京话。现代京戏用普通话,观众也会提出异议,这不就是"话剧加唱"吗?几十年这个问题也没解决。行话有"千斤念白四两唱"之说,不是说念比唱重要,是说学念比学唱要难,唱有板眼调门、胡琴管着,你错不到哪儿去。念白无拘无束,就练你一个人。传统念白讲究中州韵、湖广音、尖团字、上口字,抑扬顿挫,疾徐起落,节奏速度,高低强弱,一字一句都有严格的设计,都用话剧方式去说,即使也有诸多的讲究,却失去了京剧传统念白的风骨,怎么讲究也到不了"千斤",顶多二两。

样板戏也碰到这个问题,一直也没有找到突破口。既然不能用韵白,怎么突破?他们后来找到用押韵的方式,把念白进行诗化的处理。《杜鹃山》在这方面是最有创造性的,它是普通话,但把普通话诗化了。《杜鹃山》特别值得研究的就是这个处理有什么意义,

京剧的现代化,京剧融入现代生活应该采取什么方式?

且看《杜鹃山》中雷刚和柯湘的这段对话:

> 雷刚:山下亲人遇险,岂能坐视不管!
> 柯湘:首先转移出山,然后设法营救。
> 雷刚:我主意已定。
> 柯湘:需考虑再三。
> 雷刚:你太主观;
> 柯湘:这是蛮干!
> 雷刚:不救出亲人,我决不出山。
> 柯湘:这样做法,后果更惨!

再看看柯湘这段念白:

> 柯湘:同志们!
> 　　　温其九与敌人暗中勾结
> 　　　他们早就来往频繁。
> 　　　毒舌胆张罗布网引咱下山
> 　　　他里应外合推波助澜
> 　　　如今又想趁我危急
> 　　　把部队骗进刘二豹的包围圈
> 　　　胁迫战士为土匪
> 　　　坐地分赃当本钱

《杜鹃山》中雷刚与柯湘争辩。整出戏的台词都是押韵的,大大改变了"话剧加唱"的老套(张雅心 摄)

这种叙述性台词押韵是相当难的,而且一出戏从头到尾做到这样,就要求台词的组织相当严谨。这也是从音乐的角度考虑念白的韵律,基本改变了以我们日常的生活语言作为舞台语言。

样板戏在念白上这样的创造,居然有人攻击说它不自由,限制了生活化台词的自由发挥。有韵当然不自由,但你有没有想过,现代戏里真可以用这样押韵的台词把传统京剧极富表现力的台词风格继承下来?九个样板戏里也就只有《杜鹃山》最后出来的这一个。为什么说它是板中之板?《杜鹃山》的台词不管正反面人物,都是押韵的,最为成熟,体现了样板戏在继承传统上的创举。最近《汪

曾祺全集》出版，其中收录了汪先生为京剧《沙家浜》写的对白押韵本。据说这个对白押韵的版本是江青要求汪曾祺根据《杜鹃山》的演出经验加以修改的。虽然这个版本从来没有演出过，但看得出来，让念白具有韵律感不是偶然的，它代表着当时对于怎么把念白创作得更有表现力的一种深刻思考。

也就是说当时的创作者的问题意识非常清楚，他们知道问题在哪儿，他们努力的方向是用现代意识去改造京剧，同时又传承京剧语言念白独特的表现能力。这就是样板戏非常了不起的地方，这种创造不仅需要智慧，也需要勇气。

现在看有些新编京剧念白没有味道，或故作高雅，矫揉造作；或水了吧唧，缺少层次、缺少韵味、缺少艺术含量，也不敢用韵白。有年轻演员想做些突破，马上有人指责，说："上口字都改了还叫京剧吗？"样板戏曾经在念白方向上做出了新的尝试，难道我们不能沿着这条创新的道路继续下去吗？

五、样板戏的原则

样板戏创造性的来源，是因为样板戏在创作的过程中，遵循了几条非常重要的原则。而样板戏创作的这几条原则，也是"文革"后样板戏一直被批判的主要地方。

在这里，我想用一种新的方式、一种新的视角，从后来对样板戏的一些创作原则进行的各种批评入手，来探讨革命样板戏如何遵循这些原则形成创作上的突破。

（一）要革命派，不要流派

我一直想不明白，"要革命派，不要流派"这么正确的原则为什么这么招恨？仔细读了好多批判文章，终于明白了这"革命"二字是没人敢反对的，主要是"不要流派"，把大家都吓着了。没了流派，所有的京戏演员没了根，没了依附。

有一次青年京剧大奖赛，有位唱老生的青年演员，参赛剧目是《空城计》片段，唱完以后由评委点评。第一位点评的是位京剧名家，问道："你是哪一派？"参赛演员答曰："没有派。"评委不悦："没派哪行啊？！你得归派！下去先拜师归派，以后再评吧！"这位参赛演员就此出局了，他连被其他评委点评的资格都没有了。还有一位青年花脸演员，参赛剧目是《逍遥津》。最后有位著名演员点评道："你出台亮相，某某老前辈不是这样走的，你走得不对。你的脸谱也有问题，某某老师不是这样勾法。"

这使我一下子联想到样板戏，"样板"二字为无数理论家所嘲弄和批评，艺术怎能有"样板"呢？这是个形而上的荒唐提法，违反艺术规律。那么，流派是什么？流派难道不就是"样板"吗？！当年样板戏是不许乱改的（亏了不许乱改，否则现在不定改成了什么爷爷奶奶样了），如今流派也同样不许走样，有区别吗？根本没人去想他们今天反的"样板"和他们遵循的"流派"之间是什么样的关系？

1. 为什么样板戏和传统流派不可以乱改

样板戏本身就是一个流派，它有自己的美学追求，它的追求和观众的审美需求相适应，以此组成新的京剧演出形式，形成新的里

程碑。样板戏和其他流派戏一样，都是京剧的巅峰。

 是巅峰的意思，就是你改不了，你也没这个水平改！有人说，可以在传统流派的基础上，予以创新和发挥，这更荒唐，你学梅派真要创新发展了，那就不是梅派了。你若姓贾，你创新发挥了，你就叫"贾派"好了。谭派正宗传人谭富英先生发展创新的谭派，被誉为"新谭派"，这已和谭派完全是两个不同的概念了。这是谭富英创作了新的流派，是名副其实的创新；你把程派弄得不像程砚秋了，你还叫程派吗？有本事你叫"新程派"！否则你不能乱改乱动。传承必须是原汁原味的传承，否则我们的后代都不知道我们的京剧老祖宗们曾经是什么样子，是怎么发展过来的。当然，传承是要付出沉重的代价的，它意味着必须有一部分人要牺牲自我，牺牲个性，不走样地模仿前人，包括样板戏和流派戏中你已看到的不足和缺陷，你改不了，也不能改，你照着学就是了。当然，有形的遗产想不走样是太难了。这就必须有一部分人做出一辈子牺牲个性的代价来完成这个任务。

 但是，更多的演员应该在摸索、突破、创新之路上像谭富英先生那样创作出属于自己个性的流派。从这个视角看，几乎所有的传统戏，都应该从价值观念、艺术处理上加以全面的整理、创新、突破、修旧成新、百花齐放、流派纷呈，使之适合新的时代、新的观众层面，适合年轻人的口味。这是有先例的，传统戏如《将相和》《赵氏孤儿》《白蛇传》《柳荫记》等，都是被改得面貌一新，雅俗共赏。这是大工程，比新编戏还要繁难的工作。当一部分的老艺人执着地、辛苦地、努力地发掘整理那些已经失传的传统戏，可敬；

但企图以完善传统剧目挽救衰落的京剧，这是个永远也醒不来的梦。你既然能花那么大工夫整理那些失传的老戏，为什么不同时去创新、整理那些已不适应现代要求的老戏呢？

2. 流派就是样板

样板戏不属于传统的任何流派，是革命派！

样板戏吸收了大量各种流派的精华，它以革命式的创新，把大量流派汇集到自己的作品中，创立自己的派。

为了提高唱的水准，扮演《红灯记》中李玉和的浩亮，专门去拜谭富英先生学唱，但《红灯记》不能归为谭派戏；《杜鹃山》《海港》用了很多程腔，但不能说《杜鹃山》《海港》是程派戏。我前面也说了，样板戏的很多唱腔也是综合了各派。这就是革命派的本质，它不拒绝任何流派的精华，但不归属任何派别，这和某些人批评的"不要流派"完全是两回事，两个概念。

更进一步，我要说——流派害死人，流派的创始人都是革命派。

这是我三十年前的观点，当年我曾经和样板戏的两位主要演员谈过，他（她）们吃惊并认同。半个多世纪以来，没有了独创精神（这个问题无法深谈），所有演员都在传统流派中打转转，才形成了"十净九裘""九旦八张"的悲惨局面，这个教训还不够沉痛吗？假如按照样板戏要革命派不要流派的路数发展到今天，京剧会是一种什么样的崭新局面？

是一种什么样的思想在引导和统治着我们当今的演员不敢做革命派？

这个问题相当复杂。五年前我曾试探性地对不同行当、不同流

派的五位大腕级演员,在不同时间、不同地点问过一个同样的问题:"你在艺术上已到了很成熟的阶段,为什么不创出自己的流派呢?"令人惊讶的是,这五位在各院团顶门立户的巨星,竟然说出同样的、如教科书般的标准答案:"哎呀,可不敢,您可别这么说,我能把某派学好就不错了。"连词句、语气都完全一样!

京剧界的内耗是出了名的,搞内耗的人往往又身居要位。我看到的一个敢于独树一派的是李维康。自戏校毕业后,没有再拜师归派,独闯天下。她的样板戏《平原作战》,新编戏《蝶恋花》《李清照》,无不独树一帜,有人赞为"李派",但几十年过去了,无人响应。三年前有位戏曲教授勇敢地对我说,要成立"李派"研究小组,举办"李派"研讨会,至今也无下文。包括前面说的五位,其实他们都应该是创新流派的主力军,新的流派早已经没有了生成条件,当然不能把没有新流派产生这个屎盆子全扣到演员头上,这不公平,社会环境、体制、待遇、人事、理论……都在起作用。

因而,我才会说,京剧形成过七十六个流派,这些流派创始人都是革命派。两三百年的京剧史就是一部革命史,或曰:创新史。没有创新京剧必然衰亡。通天教主王瑶卿先生说得好:"学流派,学到头你也是老二。"无数前辈如梅兰芳、程砚秋、马连良、周信芳、杜近芳……都对后辈有过类似的教导。我们的前辈谁都不想做老二,千方百计拼死拼活地要当老大,便有了无数的流派。现在的演员是,心甘情愿地当老二,你鼓励他(她)当老大,就像是要害他(她)一样。这种状况形成的原因,值得我们深刻检讨。

要革命派不要流派,应是京剧改革创新的座右铭。

李维康在《平原作战》中饰演小英,她不宗任何流派,独树一帜

3. 革命就是创新

革命不是请客吃饭,要先把旧的坛坛罐罐打碎再说。

京剧要创新就要有十倍的勇气,百倍的信心,宁死不屈的精神,才可能迈出改革的步伐。当年荀慧生先生由梆子转入京戏,有人看好他吗?当时的媒体、舆论把他骂得狗血淋头,说他满嘴的梆子腔,满口的咿呀嗨,他顶住了,坚持了,创立了荀派,至今还是普及率最高的流派。程砚秋先生倒仓后开始变声,无法宗梅,于是把"特短"逐渐变为"特长"。刚出来时,曾被讥为"阴嗓""鬼音儿",他坚持了。越来越多的观众觉得这"鬼音儿"怎么这么好听,这么动人,慢慢程派出来了,居然和梅先生唱对台戏。周信芳先生沙哑着嗓子就出来了,做派也独具一格,北方观众不认,说是"洒狗血",周先生坚持了,创了"麒派",以致后来诸多学麒派的老生

先把嗓子喊哑了，再去学周先生的戏。这些大师都是革命派，不破不立，扬长避短、变短为长，所谓不要流派，就是不学流派，不做老二。

（二）要程式，不要程式化

这是样板戏遵从的主要创作原则之一，也是后来批判样板戏的主要靶子之一。一些批判文章，始终嘲弄这种提法是概念不清，是混乱的和错误的；但我始终认为这是一种正确的提法。我们实际上要深究的问题是，程式和程式化，究竟该如何理解？这之间有什么样的区别？这里牵涉的是复杂的戏剧观念的问题，牵涉了现实主义和形式主义的问题。

程式，它大概是中国戏剧一种最为独特的对舞台表演的认识，它是对舞台艺术表现手段的固化。现代戏出现以前，京剧舞台上所有的程式主要是为帝王将相、才子佳人形象服务的，也是为侠客义士、劳苦大众等形象服务的。京剧的程式离人们的现实生活是很远的，与体验派所强调的演员与角色的合二而一基本没有关系，与表现派所强调的重复表演也基本没有关系。程式包括从唱念做打到舞台形象塑造，京剧舞台上的所有表现形式，都是非生活化的。你会说走台步不是从生活中来的吗？生活中确实都要走路，但生活中有这样走路的吗？这些程式是我们老祖宗以他们实际舞台经验，以他们对千年来中国传统哲学和美学的理解，凝练成的艺术结晶。程式就是舍形取义，舍其真形，取其意形。中国武术有"形意拳"，那就是把形（五形是五种动物）转成意（劈崩钻炮横）的典型程式。

一般说程式就是枷锁和镣铐。闻一多先生论诗词格律时说过，

按格律写诗词,就是戴着镣铐的舞蹈。这一般人都能明白。但是,我们能否通过逆向思维换一种方式和角度来看这戏曲程式的镣铐和枷锁?要我说,生活化也是枷锁和镣铐,而京剧的程式,恰恰是把表演从生活化的镣铐、枷锁中解放出来了。比如哭,京剧老生哭要举手拈指,旦角哭必须念:"喂……呀啊……"花脸如《探母》中的李逵哭:"娘啊……啊……"要哭出声。丑角哭,如《定军山》夏侯尚拉个云手,用手中的两个瓜锤距眼睛四寸抹一下泪。只要这些程式做到了,观众就知道你伤心了,哭了。影视、话剧演员不行了,要生活化,得真哭,真伤心落泪。这个大多数演员是做不到的。儿子死了要哭,没这个体验,于是要借情绪(移情),想想你妈死时有多伤心,于是落泪。现在最流行的是:要哭了,向助理一伸手,递过一瓶眼药水,导演喊完预备,演员仰头忙滴眼药水,一喊开始,低头眨巴眼,泪下来了,观众以为你真哭了。这确是个简便易行的好办法,但毫无艺术含量。在大多情况下,"生活化的镣铐"总是跟演员过不去,因而演员这种表演经常被观众指责"不真实""做戏""脑残""不会演戏",怎么都"不像生活",这个镣铐和枷锁不严酷吗?京剧样板戏《红灯记》"痛说革命家史",李铁梅大叫一声"奶奶",然后扑上前一跪,往李奶奶膝上一趴,这就是哭了,拍电影时也用不着滴眼药水。《杜鹃山》里雷刚听说田大江牺牲了,唱一个"哭头":"大—江—啊……""江"字走个哭音,这就是哭了。不用假借是他妈死了才伤心,但不会有观众指责你为什么不真哭。真稀里哗啦掉眼泪大哭,那不是京剧。京剧就是按程式表演。十岁小女孩可以演《玉堂春》,她懂什么"神案底下叙旧情"?但没有

一个观众说她像不像，假不假。演员的表演从生活化中解放出来了，按着程式走，观众就承认她是妓女苏三。试想一下叫十岁小女孩演话剧《日出》里的陈白露，演得了吗？

程式就是立法。我们现在在舞台上看到的，都是经过这一代一代舞台艺人的创造而形成的非生活化表现的程式。这种彻底的、非生活化的表演程式必须保留，这不仅是一种观念的继承，也是我们京剧表演的基础。所谓"程式化"，就是后人要依法行事，要依据程式这个法来进行舞台演出，而每个演员每场演出又都不同，出现了各种不同的流派。

样板戏为什么说"要程式"？样板戏的唱念做打无一不继承了老程式。唱，保留了西皮二黄；念，保留了韵律（如《杜鹃山》）；锣鼓经三大件保留了；做，所有表演功架、亮相、圆场都保留了，全部的武打，包括走边、趟马也保留了，这就是要程式。但为什么又"不要程式化"、不"依法行事"了？最为客观的原因，就是这种过去积累下来的程式，一旦遭遇现代戏，不行了，一是原有的程式不够，二是原有的很多程式不能用了。你表现的现代生活与现代观众的生活没什么两样，你让李玉和戴上髯口，把鸠山勾个曹操的大白脸，这个观众能接受吗？延安时期，最早演现代戏，八路军总司令朱德就是扎着大靠出来的，拉个山膀报名"大将朱德"，那底下可不得哄堂大笑？你必须把老的程式改造和创新。

此外，正如我在上面说过，由于样板戏的内容与剧本结构发生了巨变，样板戏的化妆、服装、道具、灯光、时空观念、音乐理念等，也全都不能遵循之前的程式，也就是不能程式化，不能依法了。

这就是不但移了步，也换了形，即便是老的程式也更新了。样板戏的创新是必然的也是必须的。它的创新，是要使新的程式因素贴近新的现实生活，要使新的程式要素贴近舞台上出现的新变化，这就与传统程式有了质的区别。这就是"要程式不要程式化"。

举个例子，《智取威虎山》里杨子荣"打虎上山"的表演方式来自传统程式的"趟马"，可杨子荣的"打虎上山"不能像窦尔敦的"盗马回山"，也不能像高登的"骑马上会"，他的整个表演是把程式"趟马"赋予了新的个性。

这段表演虽然源自趟马，但整个表现全部是创新的。原来京剧的趟马，八百个人都趟得差不多。现在杨子荣趟马，保留了套路，但做了重大改变。首先在音乐节奏上更适合舞蹈动作，锣鼓经和管弦乐交相辉映，形成非常强大的气势；其次他这一段表演也有创新，大蹉步、大跨腿、腾空拧叉、甩衣挥鞭，难度相当高，但多漂亮啊！它是根据杨子荣上山的特殊环境，根据他是一个革命战士的精神气质，创造出新的表现方式，不仅适合这个人物，而且还比老的趟马要美。杨子荣打虎上山这一段趟马，充分体现了"要程式不要程式化"的道理。如果不要程式的话，哪里还会有趟马？"趟马"两字就是传统，就是"要程式"；但"杨子荣趟马"，这就是"不要程式化"。说到底还是继承与创新的关系。

同样，《沙家浜》中十八个伤病员，"十八棵青松"的表演场面，也是全新的程式，那是新的军人的程式。"奔袭"的舞台动作源自传统戏里的"群边"，既不是响边，也不是哑边，而是边唱边舞的"样板戏边"。"走边"其实就是行路，在很多传统戏里都有，

多在夜里。比如"林冲夜奔",上来就是走边,是在晚上,所以盖叫天演时,出场不是瞪着眼睛,他是眯着眼睛,他要表现是走夜路,还要表示过沟、过坎,有很多很多的身段。也有白天的。如《三岔口》中的任堂惠。《奇袭白虎团》《平原作战》也有这样的程式。同样,《智取威虎山》里小分队滑雪的场面,也是从走边里转化过来的。我们现在不叫它走边,叫它滑雪舞,这就是从京剧的身段动作中化出来的新程式。

样板戏吸收传统程式,除了舞台动作之外,还有很多经验值得研究。

《海港》里马洪亮是老生,但用了很多花脸的腔:"看码头,好气派,机械列队江边排。大吊车,真厉害,成吨的钢铁,它轻轻地一抓就起来!"这直接用的是《牧虎关》"妞扭捏,捏妞扭,妞扭捏捏就动了我的心"。杨子荣唱"党给我智慧给我胆,千难万险只等闲",用的是花脸的《锁五龙》"见罗成把我牙咬坏"。你再往前追,裘盛戎、金少山创的这些腔,又是从秦腔里借鉴过来的。这个历史渊源很深。感觉不到陈词滥调,它符合人物、符合当时的场景,也符合人物内心的情绪。这绝对是"要程式,不要程式化""要革命派,不要流派"的指导思想下创造出来的。非常有道理。这恰恰和我们现在的流派传承形成强烈对比。因而,我们不要很粗暴地、很政治化地、很无聊地批判这些话,批两句很容易,弄清楚道理,并不容易。

程式就是法,王瑶卿先生说得好,演员的表演:"始于有法,终于无法。"把法演变成演员自身的需求,法则无。能做到"无法"

的演员,才是大师。所以京剧的程式并非重复表演,"无法"并非一次性完成,在演员的艺术生涯中始终在变化着。

样板戏的新创程式没有问题吗?当然有。最糟糕的就是它创造出的某些新程式,某些英雄人物的新程式完全不接地气。男一号一举手必是四十五度,伸直右臂向前,女一号必是不男不女做英雄状,"三突出"主要的英雄人物,变成了公式化、概念化的化身。现在的新编戏中,英雄人物也都是千人一面,老百姓感觉比传统戏中的人物距离还要远,英雄可敬不可爱,反而是"三突出"中第二层面突出的二、三号英雄人物,比一号人物要生动。比如《红灯记》中李奶奶痛说家史,大段念白为老旦历史上前所未有,这个人物非常接地气;《杜鹃山》的雷刚,要"抢一个共产党,领路向前",可敬又可爱;《奇袭白虎团》中,朝鲜老妈妈来了一段三拍子的唱:"安平山上彩虹现,两件喜事喜连连……"这阿妈妮立即给人留下深刻印象,如歌如诉,十分动人。样板戏这种塑造一号人物的方法,根深蒂固的根本原因是按照政治需要、阶级斗争需要一点点拼起来的人物。这是创作的大忌。

从历史过程来看,在理论上对于"要程式,不要程式化"的批判,牵涉另外一个问题:怎么理解梅兰芳的"移步不换形"?

新中国一九四九年十月一日成立,十一月三日,当时戏改小组就开始组织批判梅兰芳的"移步不换形"。这可以说是新中国第一个文艺批判。梅兰芳是在天津发表的文章,说京剧改革要"移步不换形"。结果这在当时被认为阻碍戏改,把梅兰芳给吓坏了。后来上面有人出面阻止,让他写了一份检讨,承认他说的有片面性,戏

改委员会通过，才结束。但此后他再也没有发表过艺术见解，顶多是说一些演戏经验，立论的一概没有。我们今天回过头来看，梅兰芳的话当然有片面性。移步当然可以换形，样板戏就换了形了。但这是学术问题。可以讨论，不应当这么批判。

梅兰芳这个事件，在写建国后的戏曲史京剧史时，是应该被正视的，我们的一次批判，一次打击，打击的不仅仅是梅兰芳，也打击了老艺人整个群体的创造性。但换个角度，现在对梅兰芳几乎是一种宗教式的崇拜，几乎成了民族英雄，这也没必要。为什么就不能客观地把他作为一个艺术家来进行评价呢？

（三）"三突出"

"三突出"也是样板戏的一个重要特点，也是后来样板戏被集中批判的一个重点。但"三突出"的提法一来我总认为这算不上什么理论，二来这个提法究竟错在何处，我也一直很茫然。大多的批评文章都缺少说服力，"三突出"不是谁发明的理论，是总结出来的经验，中国戏曲剧目哪一出不是"三突出"？

以京剧《红娘》为例，应该突出谁？按照一般理解，那自然是"待月西厢下"的张珙与崔莺莺。但对不起，荀慧生先生演的《红娘》，他一下子戳在了中间，不可撼动，所有角色靠边站，只能做陪衬，绝不允许喧宾夺主。无论从化妆、服装（吴素秋演红娘要换七八套，莺莺只两套，当时《北京晚报》上曾发表过一张漫画进行讽刺，红娘穿的如贵小姐，莺莺穿的打着补丁）、唱段、调度、戏份儿全以突出红娘为主，没人指责荀先生搞"三突出"。再如京剧

《琼林宴》，马派的代表剧目。原来在《问樵闹府·打棍出箱》后面还有半出戏《黑驴告状》呢，前半部马连良先生扮演的范仲禹是绝对的主角，后半部是丑角的戏他成了纯配角。对不起，马连良先生演出时，把后半部删掉，不演了！因为后半部怎么改，范仲禹也站不到中间了。以致《黑驴告状》险些失传。大腕儿就这么霸道，不突出主角？不突出他是不行的。但也无人谴责马先生搞"三突出"。

这样的例子举不胜举。京剧剧目中的一些配角当然也可以有绝活。譬如《四郎探母》中尚小云演的萧太后，《连环套》中叶盛章演的朱光祖，都有大量精彩唱段和武功，但并不妨碍主角的地位。戏曲传统在演员层面上是极其严格的，龙套就是龙套，打下手的就是打下手的，二三路角色就是傍角儿，不可逾越。

只不过同样是"三突出"，不同的是，传统戏突出的是主要角色和角儿（大腕儿），这主要角色不一定是英雄，也可以是反面人物；样板戏所突出的是无产阶级的英雄人物，也只允许突出无产阶级的英雄人物。但它们在突出的手法上是相同的。样板戏不过是总结了前人的经验，把这经验用到了英雄人物身上。它也有它的道理：难道不突出英雄李玉和，去突出日本鬼子鸠山吗？这就是我茫然的地方，闹不懂后来闹哄哄地反"三突出"，反的是什么？

样板戏自己违反了"三突出"也会乱套。比如京剧《沙家浜》，本来是写党的地下斗争，春来茶馆是地下交通站，老板娘阿庆嫂是地下党员，当然要突出她。后来，因为要以反映武装斗争为主，就得突出郭建光。可是，不管你怎么突出，郭建光与胡传魁、刁德一都不可能面对面发生冲突，无论如何是站不到中间的；阿庆嫂不论

哪场戏拿出来，都比郭建光好看。"智斗""请医""引敌开枪""救沙奶奶"矛盾冲突激烈紧张，高潮迭起；一到郭建光，什么"军民鱼水""芦荡坚持""奔袭路上"……场次再多，戏份儿再大都没戏可看。明显整个戏剧结构开始偏塌。这是《沙家浜》原来的情节设计已经决定了的，你怎么改怎么演，这武装斗争都为不了主。它不是这种题材嘛！要看武装斗争，去看《奇袭白虎团》好了。剧目不同，各司其职该突出谁就突出谁，就算同为英雄人物，不突出应该突出的主要英雄人物，把这一出《沙家浜》做得也走了样。不许裘盛戎先生唱《杜鹃山》，恐怕也有这个原因——他太抢戏了，不管谁演柯湘，都压不住他。

当然样板戏的"三突出"还带来一个负面问题，样板戏的"三突出"只剩了一种突出英雄的戏，其他中间人物，平头百姓的日常小人物，纯娱乐的三小戏，特别是丑行，在新编现代戏中已完全绝迹，使京剧艺术失去了半壁江山。这种单一的突出，蔓延发展至今，积重难返，无可挽回。以丑为中心的喜剧形式消失了，京剧的衰落是必然的。我在《说丑》一章中有详细的论述，在此不赘述了。

（四）十年磨一戏

样板戏还有一个特点，叫"十年磨一戏"。这个提法后来被批评为不顾老百姓的需要，十年只磨了九个戏，让老百姓没什么可看的，使广大群众没了娱乐，没了精神生活。

这出于一般老百姓的牢骚也还罢了，作为专业人士的评论就很不专业了。"磨"一戏不是"出"一戏，好的作品都要精打细磨，

这是常识。梅兰芳先生一出《贵妃醉酒》磨了十年，尚长荣先生的《曹操与杨修》也磨了十年，精品都是磨出来的。《四郎探母》唱了两百年，当今的艺人还在磨，这是一种从艺的精神，不是物理的时间概念。那会儿吃穿还要粮票布票，进书店也只有"毛选"和《鲁迅全集》，老百姓没有精神生活，那是时代的问题，别让样板戏背黑锅。即使十年磨了九个戏，对比一下今天，几十年磨了几个戏？留下来几个戏？按时间算，以样板戏的速度，现在至少要有四十多出了吧？浮躁的世态已没有了打磨的精神，投资巨大，急功近利，收效甚微。

样板戏是磨出来的。台上一棵柳树的南北之差，身上一块补丁的位置之别，一个唱腔的轻重缓急，一句台词的抑扬顿挫，要磨。那不是无事生非、心血来潮的挑剔、搅和，就得磨。样板戏的这种磨劲儿，恰恰是我们今天要着力提倡的艺术精神。

前两年我在北京京剧院排过京剧《大宅门》，有切身的体会。《大宅门》已经演出几十场，我们规定不发一张赠票，得罪了不少人。他们听蹭戏听惯了，总说反正你也卖不出票。但《大宅门》上座率很不错，特别是青年观众占百分之七十。《大宅门》现在被国家列为重点精品工程扶植剧目。这个过程让我知道现在创作出一台新的剧目有多难！每年都评出精品工程剧目，但离九个样板戏那样的精品，实在差得很远。精品有它的特别的属性，要大众喜闻乐见，要广为流传，在继承、创新上要有相当的学术研究价值，这些样板戏都具备，而我们没有。《大宅门》能这么"磨"，那也是因为作为剧院的重点剧目，领导给予了特殊照顾和安排才有了今天。所谓特

殊照顾是在选演员上、服装道具上、制景上,特别是安排排练的时间上,一路开绿灯,非重点剧目是没这个待遇的。而即使如此,我们演出几十场后,至今也几乎再没有打磨、改进、提高的机会了。回过头来再看样板戏,那真是磨出来的。当然,当年样板戏的排练是全国开绿灯,能进"板儿团",吃"板儿饭",穿"板儿服",是莫大的荣耀。它有"磨"的条件,有"磨"的权利,今天不太可能有了。

六、样板戏的启示

近年来,京剧有一些现象令人鼓舞,比如尚长荣、张火丁、李佩红、史依弘等大腕明星突破旧格局,打破流派界限,勇敢地介入非本派的剧目,无论是成功或失败,都应该充分地支持和鼓励。张火丁演《霸王别姬》引起一波争论,当然更多的还是两派不同意见的互相谩骂,谈不上什么理论思考,但总比无人理睬好。其实张火丁"像不像"虞姬,实不重要,她演她理解的虞姬,也无不可。哪一出传统戏是按照历史的真面貌去还原角色的?京剧里的三国人物是在被罗贯中"演义"后的情况下,又被老艺人们根据自己的个性再重新演绎了。曹操、诸葛亮、鲁肃、周瑜、司马懿……与正史和专家们的描述,早就风马牛不相及了。李少春不服,非要把"群·借·华"(《群英会》《借东风》《华容道》)的鲁肃改成了"赤壁之战"的有史可依的鲁肃,让这个鲁肃有点军师的样子,可惜观众都不买账,还是喜欢那个低智商的鲁肃,奈何?荀先生的"红

娘"也与原著"王西厢"大相径庭,杜近芳、张君秋演的时候尽量往"王西厢"上靠,观众也不买账,还是觉得荀派的"红娘"好看。演员和观众的态度、立场决定了演出的走向。

近些年来,有人为繁荣京剧,引导年轻人看戏,说看京剧除艺术欣赏外,还可以学习历史。这不是误人子弟吗?还有人为了抬高京剧,要把京剧往高雅艺术的方向推。这些,其实都是对于京剧艺术理解上的根本性误解。

我在电影学院上学时,听焦菊隐老师讲课,他举了个草根野台子老乡唱戏的例子,老乡是按照自己的体验和思维方式去演绎人物的。这是一出包公戏《陈州放粮》。

宋仁宗问包公:"寡人命你去陈州放粮你可愿去?"

包公:"哪个不去 × 他小舅子。"

包公去陈州放粮的路上,遇见两个乡民抬着一头猪,为了表示包公的清廉,让包公问道:"这是什么东西?"回答:"是猪!""猪是干什么的?""猪肉可以吃,可以清炖红烧炒肉片做丸子都很好吃。"包公感叹一番,自己做官以来都没吃过猪肉,以后一定要想法子吃一次!

陈州放粮以后回来见皇上交旨,自己都不能叫自己的名字包拯,也要叫包大人:"陈州放粮已毕,包大人回朝交旨。"

宋仁宗很高兴,决定赏赐包公,端了个盘子出来,上面是烙饼和大葱。

皇上唱:"这张饼是娘娘亲手烙,待寡人与你卷大葱。"

农民心目中烙饼卷大葱已经是最奢侈的奖赏了。焦先生还说,

这时演包公的演员忽然看见自己老婆还坐在台下看戏,摘下胡子就呵斥:"狗儿他娘啥时候了还不回家做饭,看啥咧!"他媳妇赶紧跑了。这包公挂上胡子接着唱。

这是太生动、太宝贵的原始材料,充分说明了京剧是如何大俗,而这种表演可以如此生动,观演如此融合,又是艺术上的大雅,让布莱希特来看看,又要上升到他那"间离"手法里去了!京剧就是大俗大雅、雅俗共生的艺术。忽略任何一个方面,都是对京剧艺术完整性的破坏。

我们现在对于京剧的雅与俗、高级与低级,产生了重大的误解。萧伯纳二十世纪二十年代在中国看京剧问梅兰芳和齐如山,你们为什么在剧场内敲锣打鼓那么吵?梅兰芳说,我们也有不敲锣打鼓的昆曲。这等于没回答。还有人说我们早年唱野台子戏时,要让老百姓知道要唱戏了,便敲锣打鼓,听到锣鼓声观众能聚拢来。这起码说明一个问题,京剧是草根,最早的起源,是野台子戏。野台子才需要锣鼓,它是俗的,它用锣鼓招揽老乡看戏。原来包括昆曲也有"家家收拾起,户户不提防"(指清初昆曲流传最广时人人会唱《千钟禄》《长生殿》中的名段)的那个繁荣时期。元曲多出自文人之手,那是因为元朝废科考八十年,知识分子没事干落入舞榭歌台成就无数大作。那是雅文化,词曲都雅,有些文人写剧本也只是为了写,并不为了演,自然雅得很了。但戏曲的活力一直都在民间。京剧,起自花部,是最草根的。到清后期,形成了草根和殿堂共享的局面,但慈禧太后听的京剧,和市井小民听的是一个京剧啊。

现在我们一定要把京剧作为殿堂艺术高雅化,认为我们的观众

看不懂不喜欢，是因为他们对高雅艺术缺乏理解，这很奇怪——明明是通俗为什么要成为高雅，明明是民间的怎么一定要进入殿堂呢？京剧就是北京小吃"驴打滚"，你一定要说成谭家菜的"黄焖翅子"干什么？本来是民间的、民俗的，非要鼓捣成高雅的，本来是老百姓可以理解、可以欣赏的，非要把自己弄进殿堂，然后自欺欺人地说自己太高雅所以年轻人不爱看。到了二十一世纪，观众的成分、层次、需求、审美在变化，我们要好好研究新时期观众审美的变化，不是你把它弄进国家大剧院就变成高雅了。

京剧确实有很多高雅的美学内涵，年轻人缺少审美经验而看不懂，比如"一桌二椅"，它背后确实有着我们老庄哲学"无中生有"的奥妙，不具有这样的美学眼光，是容易觉得京剧单调、抽象，不好懂。我在前面说过，样板戏的舞台布景是偏写实的，它基本摒弃了传统的"一桌二椅"，丧失了"一桌二椅"在写实主义与象征主义之间的观念变化带动舞台整体空间变化的美学意识，毫无疑问地更接近了俗文化。样板戏这种大踏步向俗文化的推进，仍不失为一种创新，这是值得鼓励的，但如何把"一桌二椅"的美学观念融进我们的现代戏中，使现代戏更姓"京"，也是我们应该特别关注的问题。

但你不能光说我们京剧文化底蕴深厚，年轻人不看是年轻人没文化。我们还是要去研究年轻人为什么不去看。现在"京剧不好看"的先入为主的观念在年轻人中很常见，他连尝都不尝试一下就说不好看。样板戏就不一样。它是现代的，它与年轻人没有距离感，我们要去研究样板戏是怎么消除这个距离感的。

这可能是样板戏最为独特的方面。

二十世纪以来，整个中国文化艺术都以西方文化艺术为先进、高雅，样板戏也不例外。但样板戏一方面在追求当时认为先进、高雅的话剧表现方式——正如我们在前面所说，从剧作结构到舞台表现，它确实都西化了。但另一方面，它又非常通俗："这小刁一点面子也不讲""这草包倒是一堵挡风的墙"，不通俗吗？"垒起七星灶，铜壶煮三江"不就是大雅大俗吗？

近几年我接受过无数媒体人的采访。这些媒体人只要谈起话剧、音乐剧、流行乐坛、影视剧，真是滔滔不绝，如数家珍。在他们的报道中也往往充满了对欧美戏剧体现出的现代美学的赞叹。在他们的内心中，从未怀疑过西方艺术观念就是最超前、最先进的。而你要和他说，传统戏中的美学精华才真正地具有现代意识，到现在西方戏剧还在努力参悟我们京剧的表现手法，模仿着，利用着，改进着。他们就一脸懵懂，半信半疑。文化媒体的阵地始终被西方美学笼罩着。

而样板戏就是对他们这种糊里糊涂、非常不自信的文化态度最有力的反击！样板戏，它以西方化的方式、以今天认为"雅化"的方式，把京剧通俗化了，原来就雅俗共赏的京剧，经过样板戏，完成了更高级别的通俗化。这是样板戏了不起的成就。它是大雅大俗这一美学原则的现代体现。

比如我们前面提到的样板戏的剧作结构确实完全改掉了原来的散场结构，西化了。是不是散场结构就一定不能"现代化"？当然不是。但京剧原来的散场结构确实有巨大的问题，一出戏一个小

时，恨不得十五六次龙套上下场，怎么看？样板戏就改成了分幕结构，青年人确实容易接受了，它首先适应了现代青年进封闭式剧场看戏的新的戏剧生态。现在观众不像原来在茶园的遗老遗少们，可以一泡大半天，现在看一场戏，路上要花俩钟头，在剧场看戏也不过就俩钟头，您一句导板才十个字唱上五分多钟，这让年轻人怎么看？和样板戏一对比就知道，样板戏的节奏就是适合现代的观众，我们要研究为什么它的节奏观众能坐得住？我曾经掐表算过，京剧《连环套》光出场铺垫就用了二十八分钟，观众还不知道这戏要说什么；《苏三起解》，还不知道什么情节，上来就是一大段反二黄，这节奏实在太慢了。但京剧里又不可能没有慢板，慢板往往是展现演员功力的地方，这些问题是要解决的。

 做京剧《大宅门》我就琢磨了很久。我知道两个主要角色必须有慢板的主唱段，但这个主唱段，一定不能在前两场。开始的两场戏我一定是集中在推动情节快速进展，带着观众走，然后到杨九红被赶出家门，再起大段反二黄，你想走也不会走了啊！你想不听也得听啊！这些结构问题是我们做现代京剧要突出考虑的。阿庆嫂"风声紧雨意浓天高云淡"那段慢板，也是前面给铺垫到已经要走投无路了：船被没收，湖面封锁，观众产生了悬念。这个时候，你给观众一个慢板的核心唱段，发挥京剧的抒情特长，让主角的内心情绪再进一步感染观众，那观众还不听得如醉如痴？《杜鹃山》也是，山底下老太太被抓又不能去救，这个时候来一段成套的慢板唱段抒发柯湘的内心矛盾。所有这些唱段的安排，一定是符合当时观众看戏的习惯与要求的，也要考虑他们的忍耐程度。这还不只是年

轻观众的问题，所有看过电影、话剧等现代艺术形式的观众，都无法接受传统京剧那么慢的节奏。

伴随着京剧剧作结构的改变，京剧的唱词你也一定要改！现在观众都不是闭着眼睛听唱的，他们是边看边听唱的，他们还要看字幕。你要想想，你那"泪双抛""马红鬃"一类的台词，经得住一群受过高等教育的观众来看吗？

现在看传统戏的，只是一小部分群体，带有特殊的粉丝效应。有些年轻人喜欢上了京剧，完全不是京剧本身的魅力，反而是通过郭德纲的相声，通过抖音，通过流行歌，通过综艺节目，喜欢上了京剧。现在各个艺术门类都在借京剧的光，张艺谋搞个奥运会，搞个芭蕾舞剧都要打出"京剧牌"，有些京剧业内人士七个不平八个不忿，一百个不乐意，认为他们糟蹋了京剧，可你有没有看到其中国粹的地位？正是他们把京剧推向了年轻人！二十世纪八十年代，电影学院与我同届的美术系高才生郑长符（著名导演黄蜀芹的夫君）给我看他的一批画作，他把京剧脸谱以抽象的方式演绎成变形的、夸张的色彩流，豪迈、狂放，意识超现代，这是他心目中的京剧。我拿给一位绘京剧脸谱的专家看，他把嘴一撇，说，"最讨厌这种东西，糟蹋京剧"。我无言以对，据说后来这些作品在荣宝斋很有销路。

京剧还是要参与市场竞争的，所以现在不能拒绝用任何一种形式宣传京剧，这也是阵地。所有的姐妹艺术你都要利用。有本事你也借借它们的光，它的宣传力度就是比你的宣传力度大，你应该配合不应该拒绝。在信息化的今天，在全球一体化的今天，在跨行业大联合的今天，只有坚持创新改革，跟上时代，京剧才有前途。

第六章 戏曲电影还能拍好吗

一、戏曲与电影，谁也不将就谁

戏曲电影首先要确定的是它的本体是电影。

戏曲电影说的无非是要把已经流传多年的戏曲剧目，改编成电影要表现的内容。就像小说改编成电影不再是小说，而是电影（这里说的不是电影的文学性），戏曲剧目改编成电影，就意味着你必须用电影语言描述戏曲的内容。所以你首先要做的是必须寻找、发现、研究使用全新的、适合于表现戏曲舞台呈现的、有独特表现形式的电影语言，来表现具有独特表现形式的戏曲内容。这是戏曲电影的根本所在。

奇怪的是，从有戏曲电影开始，研究者也好，实践者也好，总是会在戏曲与电影的关系上翻过来倒过去。过去一百年来，在所谓这二者谁服从谁，谁迁就谁，谁让步谁的问题上，形成了巨大误区。这其中，比较有代表性的观点是《野猪林》的导演崔嵬。他所倡导的"戏曲电影中的电影必须服从于戏曲"的理论，几乎成了戏曲电

1962年崔嵬导演的戏曲电影《野猪林》在"去舞台化"上有新探索

影导演遵从的金科玉律。

"戏曲电影中电影必须服从于戏曲"——这话从戏曲的观点来看,没错啊!但这话的前提是错的啊!为什么会有"戏曲和电影谁服从谁,谁迁就谁,谁让步谁"这样荒唐的问题呢?

这个问题会出现,恐怕是最开始拍戏曲电影的时候,最直接感受到的差异,就是戏曲的程式化表现和电影记录功能带来的生活化场景与生活化表达方式之间的差异。面对着已经有完整表现方式、表现手法与美学风格的戏曲,刚开始中国电影只是记录演员的表演,可能还相对简单。但后来,随着中国电影本身的发展,它不可能满足于仅仅用摄影机记录舞台表演。到这个时候,电影记录功能所带来的生活化风格,与有着完整表演体系和美学风格的戏曲之

间的矛盾与冲突必然出现。可怕的是，面对这样的矛盾与冲突，几十年来人们只是把戏曲简单地理解为"程式化"，把电影简单地理解为"生活化"。戏曲与电影的"对立"，一百年来主要就纠缠在这"两化"之间。

用程式化与生活化，分别去描述电影与戏曲，不能说完全没道理。尤其是在五十年代，电影界整体对电影的理解还是"故事片"。从"故事片"的电影本体出发，它必然要求生活化的表达方式；而戏曲表达的程式化，与生活化的对立太过清晰。但这"二化"，只是对电影与戏曲表面现象的概括而已。电影是发展的，戏曲是复杂的，用程式化与生活化去理解并把这二者对立起来，一味地在这二者对立的缝隙之间寻找结合点，让某一方屈服于另一方，无论从本体论、认识论、方法论等方面都是错误的。长期以来，这种误导贻害颇深。这不仅仅是个别的细节处理问题，而是令戏曲导演有意无意地规避了电影本体的语言思考。

但更奇怪的是，崔嵬说的是"电影必须服从于戏曲"，可是你从他们的实践来看，哪里是电影服从戏曲啊——戏曲电影七八十年的生活化进程，基本上遵循的逻辑都是戏曲服从电影。他们在概念上说"电影服从戏曲"，但这个服从，只不过是保留戏曲程式化的基本表现，保留戏曲唱念做打的基本手段而已，但一到实践中，你就会发现，在"电影服从戏曲"的观念下，只要遇到矛盾对立之处，实际的解决方法，却是戏曲向电影——不，是向所谓电影的生活化——妥协！

这种生活化最直接的表现就是实景拍摄。传统戏曲舞台上只有

"一桌二椅"。这样拍电影显然不行。电影确实需要有标识空间的具体环境,否则银幕画面变成了黑白或彩色框架。但快一百年了,他们的解决方法从来不是在电影语言上进行突破,而是一味在美工与置景部门打主意。于是,在戏曲电影中,就出现了在化妆、服装、道具全部写意的情况下,却在实景里走来走去、打来打去,形成一种虚假的不伦不类的戏曲生活化状态(比如京剧《燕燕》《锁麟囊》、豫剧《唐知县审诰命》《王宝钏》,就是在实景中拍的。厚底靴,戴着胡子,在实景里走来走去,非常怪异);于是出现了用实景加景片子表现戏曲,彻底破坏了戏曲本体的审美意境的状态(现在央视的"名段欣赏"等,无不是这个路子);于是出现了旦角、生角不画戏曲妆,而画所谓的电影生活妆,而身旁却站着勾着脸谱的花脸和丑角(如京剧戏曲电影《三打陶三春》《铁弓缘》);于是出现了取消了武场(乐队打击乐)的《燕燕》;于是出现了骑着

电影《三打陶三春》中不化戏曲妆的陶三春旁边站着勾着大花脸的郑子明

真马在山坡上等云彩的马金凤的《穆桂英挂帅》；于是在《杜鹃山》里"杜鹃山青竹吐翠"唱出来的环境，谢铁骊就从江西弄来真竹子……

举一个很典型的例子。二〇〇〇年，李佩红主演了一部戏曲电视剧《锁麟囊》，拍摄完成后，她在中国戏曲学院硕士毕业论文中有这么一段：

> ……这次中央电视台又要求实景拍摄，戏曲的写意、虚拟和影视写实、求真的矛盾更为突出……
>
> ……在"寻球"一场，程砚秋先生原来设计了几组优美而富有表现力的身段……可是拍电视剧走进的是一间真房子……屋内东西一览无余，根本就用不着四下寻觅，我按照舞台上那样走身段、水袖，导演顿时提出了异议，认为缺乏生活依据，莫名其妙，结果都给剪掉了……程先生设计"寻球"身段是表现屋里的视线有障碍物，所以要上下左右的寻觅，如果在空荡荡的房间里摆上一些东西，寻找的身段不就有根据了吗？……导演、摄影、美工……采纳了我的意见。屋里被挂上了纱帘，立起了柱子，两旁还增添了掸瓶、古董架等家具摆设……完成了"寻球"到"见囊"的表演，程派的身段、水袖经过重新编排组合，在新的空间环境中用上了……

这是谁向谁屈服了？表面看是导演屈服了，实则是演员屈服了，屈服于电影（电视剧）生活化了。这个例子比说多少理论都更

能说明问题。其实戏曲电影（电视剧）的创作者也都发现了这些问题，而且也几乎都是用这种在对立中找缝隙的方式来解决问题。把戏曲的程式化与电影的生活化"捏合"在了一起。几十年来不但没有改变，且越演越烈。

谭富英当年拍《四郎探母》，过关后在路上要骑马，导演让他骑马，谭富英他就不会骑马，拒绝了；到了周信芳演《斩经堂》，他要骑马，这是演员自己要骑马，但导演坚决不干，没骑；豫剧《穆桂英挂帅》，导演让演员骑马，马金凤就真的骑马了！这三个例子，一个是导演让演员骑，演员不骑；一个是演员要骑，导演不让骑；最后是导演让演员骑，马金凤就骑了。我看马金凤的专题采访，她说，我骑着马在那儿晒太阳，在那儿等云彩，说那儿云彩一定要飘到山头我才能拍，这样画面会好看。一个下午就骑在马上等云彩，太荒唐了！戏曲有一整套关于马的舞蹈动作，你在真马上，这动作还能做吗？还有意义吗？等云彩也同样荒唐。在传统京戏中，云彩是由切末中的"云片"完成的——在《天女散花》《洛神》这样的神话剧中，八个仙女各执"云片"，变换各种队形、舞姿，以表现云彩的流动美。电影化后变成了真山真马真云彩，中心人物是扎着大靠的穆桂英，这哪里是解决戏曲与电影的矛盾，这是更加宣示了这二者无可调和的对立。

这三个例子前后相距约三十年，充分说明我们在探索的过程中，是节节败退。他们却认为是用了最电影化的手法来给戏曲增光添彩，他们认为是增光添彩唉！

讨论电影与戏曲的关系，主要集中在二十世纪五十年代。程式

化与生活化的对立，也主要是那一阶段集中讨论的，强烈地带着那个年代对电影的认识，也局限在当时对电影的认识中。但这一方面是可以理解的，另一方面，相比于现在，当时在创作推进的过程中，理论界还在讨论啊——今天还有人讨论吗？

在二十世纪五十年代的戏曲电影实践中，我能承认的戏曲电影就只有三部：崔嵬导演的京剧《野猪林》，石挥导演的黄梅戏《天仙配》以及谢添导演的豫剧《七品芝麻官》。这三部共同的优点，在我看来，是他们在"去舞台化"上做出的尝试。就是开始用电影手法来拍戏曲，这个已经有自觉了。《七品芝麻官》用了一些电影特技，在电影银幕上也还是有效的。《野猪林》被认为是戏曲电影的高峰。我也承认这是一个高峰——但我承认它是一个高峰，是说它在"去舞台化"上做出重大突破，而不是在电影语言的创造上。我们可以看到他把京剧舞台的上下场都改造了，最典型的就是"火烧草料场"的那个场景，几组"山神庙"内、外景的分切镜头，基本上是电影手法了，但总体上不是电影思维。

当时争论很大的石挥导演的《天仙配》，完全打破了戏曲以唱为主的艺术观念，而是以叙述故事为主。一般来说，叙述故事是戏曲最不擅长的。戏曲只要一唱，基本就停止叙述了（特别是那些歌剧咏叹调式的大段慢板，比如《野猪林》中的"反二黄"）。一唱十五分钟，情节怎么推进？情节当然越集中越好。而《天仙配》却强调了故事性，这是它厉害的地方。我看石挥的导演阐释，他说他要做一部好的戏曲片，充分展示戏曲美的电影，他要调动特技，完成神话故事。你仔细去看《天仙配》，石挥大量运用了电影特技，

上天下界，大槐树突然变成老人的脸："来来来，你二人快快拜天地……"今天看很幼稚，那会的技术手段还挺稚嫩。但你能感到他的创作意图与美学追求。这部片子的影响力不是一般的。我那会上高中，有一个高中生看了《天仙配》到大兴县野地里找一棵大槐树坐在下面，天天等七仙女。《北京青年报》重点讨论、批判过，怎么能看一个神话故事去等七仙女？怎么看电影的？怎么树立世界观？这从一个侧面说明这电影太有魅力了。他可以塑造一个这么美好的形象让人去等。你不要单纯看到这个学生太傻。这个学生固然有他痴傻的一面，这和我那十二姑与名角照片结婚似的。和照片结婚过什么瘾？但这里面包含了无数动人心魄的情结。

当然，黄梅戏这样做是可以的，因为黄梅戏本身的程式化没有那么严格。像这一类程式不那么严格的，也许可以更多地用这种叙述性的电影手法。

这些例子说明不是说没有人研究过，我们曾经出现过这么独特的戏曲片！这三个戏是"文革"前十七年的时候拍的，说明当时有人在探讨，有人在研究，有人在实验。遗憾的是这种探索到"文革"时期就戛然而止。但"文革"时期，却拍出了特立独行的八个样板戏电影。这八个样板戏电影，也可以说是一种特立独行的探索。这些探索在"文革"后又戛然而止。二十世纪八十年代以后，传统戏曲一度复苏，我们也拍摄了大量的戏曲电影，可是，在戏曲电影道路上的探索，却几乎没有任何突破。

八十年代以后，中国电影是大踏步地前进。电影语言有革命性的发展，可是戏曲电影完全跟不上中国电影语言的革新。当时拍戏

曲电影，就应该接续石挥、崔嵬他们的讨论，接续着样板戏电影的实践，结合八十年代电影本身的发展，推进戏曲电影的电影语言的建设。可是八十年代没有人做这样的工作。近几年官方为了振兴京剧，出台了要拍一百部传统戏的影片，据说已经拍了三四十部。我看了七八部，不多，但就这七八部而言，除了增加了一些多媒体、LED 大屏之外，乏善可陈。不要说没有什么新鲜的探索，而且是大踏步地后退啊。

我们今天讨论戏曲电影，就是要在一个世纪以来创作实践的基础上，不管是错误的还是正确的，要在理论上加以推进，加以提高。没有理论的推进，实践上真的很难提高！

二、用戏曲的眼睛看电影，用电影的眼睛看戏曲

我们的戏曲电影创作者，一心一意要把戏曲和电影结合在一起，但最终南其辕而北其辙，根本问题还是对电影美学和戏曲美学的特性的理解。近一百年的时间里，肤浅地把电影理解为"生活化"，戏曲美学也被简单的"程式化"取代，忽略掉支撑所有程式化表演体系的，是其独特舞台实践所形成的时空观念。而且，他们因为太执着于表面的对立，往往忽视了在很多方面的同一——但这个同一内部，又包含了巨大的不同！如果我们真的深入到这二者的本体之中，用电影的思维看戏曲，用戏曲的思维看电影，我们就会发现，这二者不仅有非常强的相似性，而且这二者之间又存在着深刻的矛盾——这对立非常尖锐，绝对是不能相互将就的！

（一）电影与戏曲的同一性

我们先来看戏曲和电影在很多地方相通的一面。

戏曲与电影在时空观念上有同一之处，绝不能把戏曲与电影看作程式化与生活化简单的对立！

在时空观念上，电影用蒙太奇来解决不同时空的组合切换，让叙述自由并产生新的意义。从这个角度说，戏曲早就自如运用电影的蒙太奇手法来进行不同时空的自由组接。我们那些大字不识的戏曲先贤们，其实早就具备了今天说的电影时空思维，而且是极为先锋、极为超前的。但是，戏曲舞台的时空自由，一定是在舞台上什么都没有的情况下才能做到的。京剧舞台上只有"一桌二椅"，但这个"一桌二椅"不是真的桌椅，它可以是悬崖可以是床铺，可以是任何你在剧情中需要的场景（详见第五章《革命样板戏的得与失》）。戏曲中所有的舞台空间全是空白，是这个空白决定了你可以任意转换，但它也决定了你如果把空白取消了，反而不能自如转化！

我可以举几个京剧舞台上常见的例子。

戏曲舞台上时空自由的最典型的例子莫过于"跑圆场"了，就是演员在台上跑圈儿，观众认可他就是跑直线，就跟着他跑过沟沟坎坎跑过万水千山：《徐策跑城》老徐跑几圈儿就从家跑到了金銮殿；《昭君出塞》，跟着昭君跑几圈儿，就从长安到了番邦。话剧舞台不行，只能走直线，影视只能航拍了，也跟不了一两千里地，演员得累死，除非用几个叠化。我们戏曲，就可以在舞台上转着圈儿地跑，跑着跑着，跑出千山万水。所谓"无中生有"，不就是在演员的跑圆场中，给观众跑出个千山万水嘛！

举个例子，《九更天》的"跑更"，就是舞台时空自由表现的范例。

舞台上，后场监斩官在那儿做戏，天亮之前要执行杀人的命令；前场跑更的要在天亮之前跑到，把不杀的信息传递过去。跑更的到不了，这个人就要被斩了，怎么处理？舞台上的上场门下场门各有日月二神。舞台前方，就用跑更来表示时间，拿着特赦令的官兵挥舞着马鞭锵锵锵锵地跑过去，每跑一次一更天，每打一更，上场门的人就把月亮举起来，举到第几次，就是变换到几更。后边监斩的出来看，咦，天怎么还不亮？等到传令的跑到了，下场门才把太阳的牌子举起来。跑更的就是赶路的，他出来跑一次，时间地点就随着变化。这边在看天，那边在跑，老天爷慈悲，跑到九更天才亮，舞台上就是这样保持着一种紧张情绪——从电影手法上来说，这就是平行蒙太奇啊！

这样一个场面，它在极其复杂的手段里包含着极其复杂的内容，这里面的逻辑有点像是长镜头的逻辑——长镜头不只是时间，是内涵，是意义，是多意性，是一个镜头内包含了多种可能性。这样一个场面，完全可以媲美电影长镜头的美学特性。

京剧舞台上与电影手法相似的时空表现还有很多。

比如说京剧里"扯四门"，就是走着路唱，时空是随着这个唱不断转换的。四个龙套围绕着主角，这四个龙套不停地转圈，主角唱一句，四个龙套转一个九十度；唱第二句，四个龙套再转一个九十度，唱到第四句，他们转了一个圈，也就到了！你从电影手法来看，这不就是叠化吗？

这种舞台上的行进方法非常高明。比如在《法门寺》里，开始这时候太后是坐在舞台桌子上面，桌上面摆着一把椅子。"起驾法门寺"，太后不动，龙套开始围着桌子转圈，转了一圈，太后就到了法门寺。同样在《龙凤呈祥》里，刘备过江，他也坐在高桌上，他不动，船夫们走一圈，来到东吴。如果是电影要表现，就要用分镜头。大队人马行进，然后镜头跳到轿子里或船舱内，再跳到人马……肯定是反复地分切来表现的。戏曲就如此简单。

再比如"急三枪"。这是京剧用唢呐吹的一个曲牌，它有很多作用，其中一个重要作用是当舞台上不需要你说话的时候，用这个牌子比画一下就完了。比如说，一个将军问："探的那路消息，速报我知。"那探子说："将军容禀！"然后就是"急三枪"的一个曲牌，探子拉个山膀，翻身一跪，这就是说完了！这是什么？电影中的闪回啊！它用一个曲牌就把刚才舞台上演过的内容闪回了！我们有时候嫌京剧这个慢、那个慢，但你看它想快的时候，它又能快到什么程度！"急三枪"的曲牌使用很广。吃饭喝酒，也有这个曲牌。酒宴摆下，然后说："请，请！"随之"急三枪"一奏，曲牌一完，"告辞了！"这就吃完啦！这又是电影手法里的叠化！戏曲可以用这么简洁的手法，完成一次电影蒙太奇的倒叙功能。

时空上戏曲和电影镜头有一样的思维方式。这种舞台时空和电影时空的相似之处，还表现在很多地方。很多看上去是电影手法的特性，但在京剧舞台上也有它的处理方法。

比如电影手法里的淡出淡入。我们看京剧《武家坡》中，薛平贵冲着后台说：有劳诸位通报，我要把一封信送给王宝钏。这时他

就转身向后,背向观众,等女主角出场。现在很多演员觉得在台上太尴尬,就下场了。实际上,他在舞台上背过身去,用电影手法来看,等于是他淡出了;随后王宝钏出台,等于是她淡入了。正面在舞台上干站着等很尴尬,他要下场一会又要上场也很麻烦,于是他就背过身去,观众也都明白这个时候不要看他。王宝钏上来唱完一段,接着薛平贵就转过身来,接着唱:"这大嫂传话忒也迟慢,武家坡站的我两腿酸……"这是什么?这是镜头从王宝钏这儿又拉出来了,等于是从近景拉出,拉成小全景,把薛平贵拉入画。这是很高明的艺术手法啊,充分展现了戏曲舞台空间的灵活性与随意性。

再比如说电影里的镜头横移。《玉堂春》"三堂会审",三个官坐在那儿,苏三冲谁跪着?她肯定是要冲最大的官王金龙跪着。但到"大人啊"……一起"慢板",她转身了!她慢慢转,转向观众唱

梅兰芳的《三堂会审》剧照。三个官员审案子,犯人苏三却跪向观众,背对法官

了。这怎么合理呢？怎么能大堂上审你的时候你屁股冲着官呢？但是这是舞台，演员是给观众演出的。所以你看到的是舞台上人在动，但是如果从电影的意念上说，人没动，是镜头在动，是镜头移动了。这不就是镜头横移的电影手法吗？电影用镜头完成的功能，我们都是用表演完成，多么尖端的舞台思想！形成了戏曲同向交流的美学特征。

再比如慢动作。电影有慢动作镜头，我们戏曲舞台上有"打出手"，演员在舞台上要踢十杆枪，这枪是在几个人之间飞来飞去。现实中有这么打的吗？武器有走这么慢的吗？还要从空中划出一道弧线。现在你看到电影银幕上有子弹"嗖……"飞行的慢动作，京剧里可不早就有了嘛！我们老祖宗几百年前就想出办法表现武器运动的美。大智慧啊！

其他京剧舞台上与电影手法相近的还有很多。

最简单的，亮相。特别是武打戏中的亮相。演员打完一个套路，场面起四击头，演员一个造型定住不动——亮相！这就像写文章画个句号，展现大将军风采，演员得以稍作喘息，也给观众留有叫好的时间，内涵十分丰富。这就是电影中的定格。

电影里的旁白就有点像是戏曲里的背躬。《武家坡》里薛平贵说，我给你带来万金家书，请稍待。"哎呀，且住。"他把手举平，用袖子一挡，冲着观众说我薛平贵离家十八载，也不知我老婆有没有乱搞男女关系，待我戏耍她一下。这种戏曲里常用的背躬，把内心独白说出来，电影里这就是旁白。但我们戏曲只要演员抬手一挡，就分成了两个空间，表示画面已经切分到薛平贵这儿了，没王

宝钏什么事了。我们电影后来是有声以后才开始用旁白、独白、画外音来表示的。这是戏曲早就存在的。

电影里的画外音，在戏曲里最典型的是搭架子，不必要的演员不需要出场。《陈州放粮》，包公让人去问问四周百姓有什么冤枉。那演"地方"（戏中一个角色，相当于居委会主任）的演员就在那儿嘀咕："官都怕碰到打官司，这位爷还找打官司。给他吆喝吆喝。""街坊邻居们听着，"他冲着侧幕条喊："包大人在天齐庙宿坛，你们有什么冤枉，赶紧来诉。"后台传来百姓的说话声，就应着："我们无有。"这就是画外音。刚要走，侧幕条后面的瞎婆子答话了："且慢。破瓦寒窑有一个瞎婆，有二十年的冤枉。"前面的应者不出场全是画外音，后面的瞎婆子通过"搭架子"是先声夺人，告诉你角儿要出来了。

你看电影中的各种手段，推拉横移，叠化闪回，慢动作，画外音，定格，淡出淡入，长镜头，平行蒙太奇，等等，在戏曲舞台上全都有。我们学电影的，如果真的懂戏曲，再用电影的目光来分析戏曲，你就会发现在时空观念与美学意念上，它们之间有很多可以相通的。

当然，我们看到它们相通的地方，也一定要看到这相通背后的根本差异。正如我们之前在《叫好》一章里所说的，戏曲的观演关系，和电影不一样的，京剧的美是依靠演员与观众的共同参与塑造出来的，京剧舞台的时空感也是演员与观众共同塑造出来的，是演员通过自己的表演，引领着观众进入到时空的不断变化中，是观众跟随演员行进千山万水。因而，如果你对照戏曲与电影的思维，就

会发现：戏曲远比电影要高明，观众是用自己的眼睛作为镜头，是主观能动的创造性；但电影却只能是导演用镜头创造出来呈现给观众的。后面我会着重分析，我们在《春闺梦》中的主要任务，是要用我们的镜头，重新创造出原来在舞台演出中由观众与演员共同创造完成的时空与美感。

（二）戏曲与电影的对立性

当我们深入到这二者不同的本体，不再纠缠在肤浅的"生活化"与"程式化"的简单对立之中，就能发现这二者思维有如此接近的地方。但是，这并不能掩盖戏曲与电影之间存在着尖锐的、不可调和的对立！

文艺门类不同，必然如此。小说改编电影，很多文学语言是拍不成电影的。比如托尔斯泰的《战争与和平》第三部十六节中描写海伦的裸肩："海伦的肩膀由于被千百双男人的目光滑过，仿佛涂了一层油漆……"请问如此生动独特的文学语言，电影怎么表现？再如《红楼梦》中描写宝钗"罕言寡语，人谓装愚，安分随时，自云守拙"（第八章），这种精确的有无数内涵的文学语言，电影怎么表现？但是怎么就没人提过电影要向文学让步呢？反过来电影也一样，苏联电影《战舰波将金号》中"敖德萨阶梯"那样经典的段落，无论如何用文学语言是描绘不出的。

因为，我们必须辩证地去看，既看到戏曲与电影的同，也要看到这二者之间存在着尖锐对立的成分。这种对立表现在很多方面，比如：

1. 景

电影就是实景，戏曲就是没景！

戏曲是表演唱出来的景。作为电影，总得有景，背后总得有东西，演员是在一个具体的时空中。电影的时空有可能是抽象的——实验电影的时空就是抽象的，但抽象也是一个具体的时空。没有具体的时空，电影就成了空画面。

中国戏曲是通过唱、念、做展现出来的时空，是观众通过想象力与演员共同建立一个时空。它的逻辑是：我创造一个声音，声音创造一个环境，你想象出一个环境。电影可能吗？梅兰芳《贵妃醉酒》里"玉石桥斜倚把栏杆靠"有栏杆吗？如果真的让梅兰芳倚着栏杆唱"玉石桥斜倚把栏杆靠"，这戏还能看吗？费穆给梅兰芳拍《生死恨》，让梅兰芳用真的纺纱机。舞台上演出是用一把椅子象征性地替代的。梅兰芳先生也很困惑，不知道该怎么演，一有真纺纱机，那他所有的虚拟动作都没法做了。真纺纱，这京剧不是太滑稽了吗？

事实上现在绝大多数的戏曲电影，都是把戏曲程式化动作与电影的真实场景"捏合"在一起——在他们看来，这就是"服从戏曲"了！电影工程里的《龙凤呈祥》表现刘备过江，天幕上是哗哗的长江水，前面是八个人，一个人拿一个桨在舞台上干划。上海京剧团拍摄京剧电影《白蛇传》，弄条真船上来了，露出船的一部分，水再用矮围栏挡住，船夫也拿了个桨……这种景太恐怖了。电影美工不会去想舞台上怎么表现西湖美景，怎么表现划船的美，他们能想到的就是弄一条船。那端阳节白蛇还要现身，难道还要真弄一条蛇不成？

《生死恨》里这台真实的纺纱机让梅兰芳很困惑

2. 光

有些京剧的具体环境，你要真按照逻辑去清理，是根本没有办法拍的。比如《三岔口》的武戏，任堂惠与刘利华开打的时间是夜里，而且是假想中的极特殊的伸手不见五指的夜。戏曲舞台别开生面，在舞台光灯火通明中，完全以演员的表演幽默、风趣、惊险地表现了暗夜之中伸手不见五指的环境状态，也没有一个观众会把这灯光通明视为"日景"。但电影本体上是光学，若按所谓生活化（实生活）要求的话，这场景根本没法拍啊，全黑！

3. 化妆

这也是不可调和的！

花脸就是花脸，丑就是丑，旦角也要化戏曲浓妆。八十年代关肃霜复出后拍了《铁弓缘》。当时我怎么就觉得别扭。服装头饰都还是戏曲的，但主要的旦角演员脸部没有化妆，或者就是淡妆，素颜。她为什么这么做？她想往电影靠。

我拍《春闺梦》的时候，也碰到这个问题。一开始，演员就问我，是画电影妆还是戏曲妆。这个问题其实是个很关键、很本质的问题，戏曲和电影各自有一套成熟的套路来解决演员的化妆问题。画什么妆，直接决定风格。电影中一个面部特写，近景或者中近景，那张脸就是整个画面。演员当时来问我电影妆还是戏曲妆，有两层意思：一是尽量把浓妆艳抹的戏曲妆淡化；二是按故事片电影画纯生活妆。这两种意思，不仅都是背离戏曲美学原则，而且根本上违反艺术规律。《铁弓缘》里关肃霜是没有化妆，王玉珍的《三打陶三春》里也没有化妆，但她们旁边都站着画了丑角脸谱的石文、勾

着花脸的郑子明。这叫什么？戏曲其实已经被电影的"生活化"蹂躏了。满头的珠翠加上华美的行头，那张按正常生活化妆的脸好像掉出来，好好的一张脸就被弄成"从有到无"了。戏曲电影中的旦角（包括所有行当），必须化传统戏曲妆，不能"生活化"，二者不可调和。

4. 道具

舞台上的道具有真有假，原则就是不能破坏戏曲舞台的游戏感写意性。

舞台上扫地，也是拿一扫把；喝酒，也有真酒杯，这都是真家伙。但表现骑马，就必须只有马鞭。你把真马拉上台，绝对是戏曲向电影低头。一用真马，几百年戏曲舞台发展出的有关马的舞蹈，都没有了。但舞台上又有真实的道具，酒杯、扇子、扫把，这些小道具，又必须是真的，不能虚掉，这些道具的使用，都融合在舞台中，也起着写意的作用。如扇子，那不是扇凉的，酒杯不能真倒酒；扫把扫地，但不能沾地！

要注意京剧舞台上所有的真道具都是以不破坏舞台的游戏性为前提的。在实景里用真实道具，这种做法不是可以不可以，这是根本的错误。

这些都是戏曲与电影非常对立的方面。你要想在电影里表现戏曲的精华，要动脑筋，不是谁向谁低头。不是谁将就谁。戏曲剧场里的观众和电影院里的观众是完全不同的两种审美境界，在电影院中必须是电影的！

从这种对立眼光去看戏曲，很多戏曲剧目是无法或不适宜拍成

电影的，比如《审头刺汤》《三堂会审》《大探二》等。所有以唱念为主，几乎没有任何场景变化的剧目，尤其是"三小戏"，如《三不愿意》《小放牛》《打面缸》《小上坟》《双怕婆》《张古董借妻》……这样的剧目也比较难以用电影语言去表现。这样的剧目只能发挥胶片（数字）和镜头的叙述功能予以记录，称之为戏曲舞台艺术片，这完全不是电影本体上的电影，这种功能完全可以由"电影工程"、电视的"空中剧院"来完成，如《梅兰芳的舞台艺术》《盖叫天的舞台艺术》，这就是钟惦棐老师说的"拍在胶片上的不一定是电影"！这种记录的胶片或镜头的语言表达，不是电影语言的表达。

除此以外尚有很多，这方面了解跟研究的人比较多，不再赘述。

（三）去舞台化与保留舞台意识的统一

戏曲舞台的时空处理同样有电影思维，但你不能直接用电影的时空替代。这一点特别难以理解但又特别重要。

比如前面说到过的《九更天》里的跑更。

从电影角度看，这是平行蒙太奇，可你把这个直接放到电影上根本行不通。设想一下，这一段如果拍电影怎么拍？如果真的用电影的空间意识搞平行表现，那只能是一边人骑着马跑更，另一个空间出来看看天色，然后再切换……戏曲可以在一个空间里呈现的，电影里必须两个空间。无论是你用叠画、多画面，它在美学上已经没有任何意义了。跑更的场面主要是欣赏舞台上创造出的多时空之美，要是分解成电影镜头，就取消了空间之美。

同样，《法门寺》，龙套转一圈，太后就到法门寺了，舞台上用

电影眼光看是平行蒙太奇，但用电影手法去表现，平行蒙太奇戏曲的美学涵义就荡然无存。其他如《赵氏孤儿》的校尉过场、《楚宫恨》的楚兵过场都是这样。

《楚宫恨》舞台上可以说有四个空间随着戏剧进展同时出现。马昭仪一行人从荒郊野外打马过来，进了庙里，在院子里把马拴上，然后上台阶到了廊子里，再进去是大殿——就是一个光光的舞台，但随着时间进展有四个空间陆续展开。这种时空，电影没法拍。所以戏曲电影的去舞台化，和保留舞台意识，是对立统一、相辅相成的。

这说明什么？电影可以自由地表达空间的物理性，戏曲电影则不行，必须始终强调舞台性，必须用电影语言创造出舞台性，否则，戏曲所表达的美学特性消失殆尽。比如，"趟马""走边""圆场""起霸"，等等，都必须在舞台上，这些才会表意。比如跑圆场，一个是走圈，一个是走S形，一个是三个人走8字形，不管怎么走，舞台上他走的是曲线，但实际上走的是直线。二十世纪五十年代我们请苏联摄影师来拍《白蛇传》，他就看不懂，这么跑8字形，不是一下子就追上了吗？尤其是编辫子，演员们还擦身而过，简直都碰到肩膀了，还追什么？你就可以想为什么三十年代布莱希特看到梅兰芳的演出会傻了呢？他从来没有拍过、恐怕也想都没想过舞台上还可以转着圈地追人！他们不懂这里是近在咫尺却互不相见。这一点中国观众和演员之间是有默契的。这是中国人独有的审美。舞台上表现的是曲线，但观众的意念中会知道这是直线。观众与演员有一种默契，不管你怎么跑圆场，他认为你是往前的

直线行进。

所以，戏曲电影不能直接对着舞台拍，又必须把舞台空间感传达给观众。舞台空间是给观众的审美前提，要知道只有在舞台空间里，跑圆场才是有效的。我在《春闺梦》里本来是想把舞台曲线的直线感完整做出来的。当时想到的是用《千里江山图》做背景——前面舞台上演员不管在怎么跑圆场、编辫子，背景是直线运行的《千里江山图》，就是想把曲线行动的内在直线性的逻辑呈现出来。后来条件不允许就没做成。我们的老祖宗非常聪明地在舞台上解决了物理距离问题，这就决定你像拍故事片一样拍戏曲电影是不行的，一定要舞台感。

所以，戏曲与电影有很多方面是对立而不能融合的，但解决之道不是谁向谁屈服，也不是随便把它俩"捏合"在一起，关键是用电影语言再创造出舞台性，呈现京剧的美学思维。

电影《春闺梦》里，导演试图把舞台空间曲线行动的跑圆场呈现出内在直线性的逻辑，没能做成（侯咏 摄）

三、《贵妃醉酒》：一切都在程式中

为了说明以上纷繁复杂的、矛盾交叉的各种现象，我不妨分析一个例子，以大家都熟悉的京剧《贵妃醉酒》为例，大概可以深入浅出地说明一些问题。

梅兰芳的《贵妃醉酒》剧本片段：

场上一桌二椅

二力士、六宫女上后

杨玉环：（内白）摆驾！

（杨玉环出场，二宫女掌扇跟上。）

杨玉环（四平调）：海岛冰轮初转腾

　　　　　　　　　见玉兔哇，玉兔又早东升

　　　　　　　　　那冰轮离海岛

　　　　　　　　　乾坤分外明

　　　　　　　　　皓月当空

　　　　　　　　　恰便似啊，嫦娥离月宫

　　　　　　　　　奴似嫦娥离月宫

（杨玉环归外场座）

（二力士见驾平身）

杨玉环（念定场诗）：丽质天生难自捐

　　　　　　　　　承欢侍宴酒为年

　　　　　　　　　六宫粉黛三千众

三千宠爱一身专

杨玉环自报家门（白）：本宫杨玉环，蒙主宠爱封为贵妃。昨日圣上传旨，命我今日在百花亭摆宴。高、裴二卿！酒宴可曾齐备……摆驾百花亭

（杨玉环起身，一翻两翻走至台中接唱）

杨玉环（唱）：好一似嫦娥下九重

　　　　　　　清清冷落在广寒宫，啊，广寒宫

裴力士、高力士（白）：娘娘，来此已是玉石桥

（杨玉环上桥接唱）

杨玉环（唱）：玉石桥斜倚把栏杆靠

裴力士（白）：鸳鸯戏水

杨玉环（接唱）：鸳鸯来戏水。

高力士（白）：金色鲤鱼朝见娘娘。

杨玉环（唱）：金色鲤鱼在水面朝。啊，水面朝

裴力士（白）：娘娘，雁来啦！

杨玉环（唱）：长空雁……雁儿飞，哎呀雁儿呀

　　　　　　　雁儿并飞腾

　　　　　　　闻奴的声音落花荫

　　　　　　　这景色撩人欲醉

裴力士、高力士（同白）：来到百花亭！

杨玉环（唱）：不觉来到百花亭

我们来看看这一段吧。

（一）时间

第一句唱词里的"海岛冰轮"指的是月亮，"初转腾"是说月亮刚刚升起。毫无疑问，这是夜景。在传统戏曲的舞台上是不分昼夜，一亮到底。电影呢，日景和夜景有着根本的区别，连照明器材的使用都截然不同。夜景也还要区分光源，室内与室外、灯光与月光、自然光与修饰光，由于技术的进步和艺术的处理，现在电影用光已是千姿百态，每位摄影师在用光上都有自己独特的个性。传统戏曲中的一亮到底显然不行。但舞台上一亮到底，并非没有明暗、日夜、灯光、月光、日照等的区别，只是这些全是由演员表演出来的。

舞台灯光始终保持不变，这是戏曲美学的一大特色，是国粹。杨贵妃出场应该是在她的寝宫，按说她是看不到月亮的，是内景夜。戏曲不管那一套，她就看见月亮了。既然是内景夜，光源应是蜡烛光和灯笼光，若拍电影必须用灯光标示出这种光源的夜景效果，也就是夜景时间的环境。舞台上没有。她出宫到花园，应该是夜的外景光，舞台上仍然是一亮到底，光源也绝不会从灯光改为月光。在电影中时间的变化是一定要用光的变化表现的，戏曲中的时间概念都是杨贵妃唱出来的。拍成电影这样行吗？如果按照"生活化"的要求，要精心打出夜景光的，那她还唱那些干吗？这种"说时间唱环境"的特色就没了。

这一段唱词和念白也很有趣，从"海岛冰轮"到"恰便似啊，嫦娥离月宫"，唱的是时间和环境（景）。最后一句"奴似嫦娥离月宫"，显然是自我比喻，归座以后念定场诗这四句显然又是别人对

她的评价，再自报家门。报给谁听？这就是与观众的直接交流，最后问："高裴二卿，酒宴可曾齐备"一下子又回到戏曲情景中。戏曲因为它独特的观演关系，造成唱词的叙事逻辑是很混乱的，但它混乱得有它自己的逻辑，观众也心中有数地接受这种"无逻辑"。

（二）空间

这出戏有四个空间（场景）变化，也都是唱或者说出来的，环境也是唱出来的。从杨贵妃出场到她吩咐"摆驾百花亭"，这时的空间应该是她的寝宫。接下来的一翻两翻便来到了花园，高裴二力士说"来此已是玉石桥"，舞台上并无玉石桥，假如拍成电影，真的来个桥，杨玉环下面唱"玉石桥斜倚把栏杆靠"，栏杆真靠上，那么演员设计的优美的舞蹈动作全没了。这样的唱词本身是虚的，哪有一个人把自己要做的动作说给人听？而这个虚拟的靠栏杆的动作，大美！

裴力士说"鸳鸯戏水"，杨玉环唱"鸳鸯来戏水"。观众于是在想象中与杨玉环一起看见了桥下的水面和两只玩耍的鸳鸯。假如拍成电影，"生活化"一下，真出现了水面和鸳鸯，那么戏曲营造的诗的意境全都没了。紧接着又出现了金色鲤鱼和长空雁，雁落花荫，都是杨玉环边舞边唱出来的，最终一句落在了"这景色撩人欲醉"，这是唱出了她的内心感受，她陶醉于景色之间，观众也陶醉在她歌舞之美中。如全都拍成实景，我看谁也醉不了。

再接下来一句"不觉来到百花亭"，空间立即转换了，和电影空间的转换一样非常自由随意，而且简约明了。但这种空间转换在

舞台上也是由演员唱出来的。

接下来在贵妃醉酒中的一段，当杨贵妃说"宽了风衣"下场以后，高裴二力士搬花，并未表现空间的转换，只有裴力士一句："咱把这几盆花搬出去"，这"搬出去"是搬哪儿？我想应该是从屋中搬到廊子上。二人做无实物的搬花盆的动作（舞蹈），若真弄个"生活化"的门和花盆，那演员真的成了搬运工，还有什么美可言？

杨玉环的再上场则是看花闻花，演员在这里是用"卧鱼"的动作（程式）来闻花，一卧到底，凤冠几乎扫到地面。人在生活中有这样闻花的吗？如果按照生活化的处理，弄一大盆真花，这个动作还能做吗？"生活化"论者也许会说能生活化的尽量生活化（比如实景），不能生活化的（比如闻花）则按戏曲来做。不对的。在实景中这样舞蹈，其实是取消了演员在一无所有中创造出的带有想象力的美啊！

当杨玉环已有醉态时，且看她如何饮酒的：

> 小锣一击，杨玉环走醉步至裴力士跟前，踏右步下蹲，饮酒；叼酒杯拧身、下腰、饮酒；再拧身、蹲式，放酒杯。

对不起，生活中真这样喝酒，不但累死，而且整杯的酒全部洒到脸上。

总结一下：
- 时间是人物唱出来的，不受灯光限制，任意转变；
- 空间是人物说和唱出来的，不受舞台景的限制，任意变化；

杨贵妃衔杯饮酒,美!生活中若这样,酒全洒脸上了

- 唱词是无叙事逻辑的,需要什么就唱什么,呼之即来;
- 没有生活化的小动作,全是舞出来(程式);
- 物是没有的,无月无桥无花无鱼无雁,无中生有;
- 小道具是真实的——托盘、酒杯、拂尘、扇子;
- 人物身份是自我介绍的,内心活动是自己唱出来的;
- 说话(台词)是上韵的,湖广音,中州韵,尖团字;
- 角色需要太监(高、裴二力士)说京白,京白是完全生活化的。

这些特点（戏曲程式）如何用电影语言描述，才是我们唯一要做的（戏曲电影）工作。而现在（长期几十年来）我们的戏曲电影工作者唯一不做的就是这项工作。戏曲电影不消亡才怪！

四、我是这样拍《春闺梦》的

戏曲电影的一个高峰期是二十世纪五十年代。以崔嵬为代表的那一代戏曲电影导演，针对当时戏曲电影主要还是舞台记录的功能，尝试以"去舞台化"的方式去拍戏曲电影，也是一大进步。但在五十年代，电影故事片化的思维是占据主流的电影叙事思维，在整体的电影理论潮流中，理论上非常混乱，崔嵬他们在用电影语言创造符合戏曲审美逻辑的方向上，也不可能走太远。《野猪林》中高俅家那个场景，他只能在棚内搭实景。对于戏曲独特的时空表现来说，当时的电影语言是枯竭的、贫乏的。

我们后来可以做《春闺梦》，那是因为我们经历过八十年代中国电影语言的革命，是电影语言的革新促使我们思考戏曲电影语言根本性的、质的革命。《春闺梦》的创造，要放在八十年代电影语言革新的脉络中去看。这股电影语言革新的力量，从李陀发表《谈电影语言的现代化》起，到电影《一个和八个》的出现，是他们那一代电影人爆发的开始。

我自己的电影实验，在《雾界》里走得最远，那是我第一次拍宽银幕电影。我记得当时北京电影学院周传基教授看完对我说的是："空间，空间，还是空间！"他关切的是怎么样利用电影镜头展

现空间。他认为电影应该是无界的，银幕不是界。从这个时候开始，我才重新审视自己对戏曲舞台空间的认识——这是一九八四年。

当时我就在思考，为什么戏曲舞台上什么都没有，却让你觉得什么都有？它是怎么利用空间的？在戏曲舞台上，为什么演员能够通过自己的唱、自己的表演，给观众带来无限的想象空间？我突然意识到，那是因为戏曲舞台的基本逻辑，是人的心中有宇宙，而电影拍的是宇宙中的人。

我们在电影中讨论了很久的空间意识，我们想用电影镜头来扩展空间，但怎么扩展，这空间就是觉得不够。为什么？宇宙中的人和人胸怀宇宙是两个概念！戏曲舞台是人心中有宇宙，所以可以创造出无限的空间；而电影怎么展现，展现的都是宇宙中有个人。我忽然发现京剧了不起。我通过电影的"眼睛"，重新去看戏曲舞台，重新去理解戏曲时空的创造性。

二十世纪八十年代电影语言革新也是中国电影人重新认识世界电影潮流，可以说是世界电影的发展影响了我们的电影。巴赞和爱森斯坦对电影本体进行的独特电影表现，都立足于对电影本体的基本认知和开拓电影的可能性（电影如浩瀚的大海，如宇宙苍穹般可开发的可能性，一百多年来我们不过只窥见了冰山的一角）。不是说戏曲是中国的，戏曲电影就是中国特殊的门类，不是的，戏曲电影也一样受到世界电影发展的影响。没有这种眼光，局限于戏曲本身的眼光，绝对不行。戏曲电影的思维和观念，必须纳入中国电影甚至世界电影整体的潮流及其发展的进程中。

下面我就详细讲讲我们是怎么做《春闺梦》的。

（一）剧本改编

《春闺梦》首先是剧本问题——或者说所有戏曲改编成电影必须首先要改编剧本。这是因为剧本与画面的生成有直接的关系，画面在剧本创作时就应进入构思。

大家现在都赞扬梅兰芳、程砚秋身边的文人，我并不觉得他们的本子在文学上有什么价值。你仔细看《锁麟囊》的剧本，直接拍电影，行吗？京剧原来的本子，仅仅是演员需要的框架——这句话汪曾祺说过。他说戏曲的本子一直被认为是给演员的一个框架，这是个悲剧，而且这个悲剧已经形成，并且加速了戏曲的衰亡。因此，戏曲剧本必须改！

《春闺梦》的剧本，是一个典型的"主题先行"的剧本。二十世纪三十年代，程砚秋有感于当时军阀混战带来的家庭离乱，创作了《春闺梦》。这个剧本一切唱、念、人物表演均直奔这个主题，你现在看，是特别肤浅的说教，但演员就可以用这么一个框架，用自己流派的唱腔、身段，把它艺术化地表现出来。

我改编《春闺梦》，首先就要推翻这个框架，把所有与主要角色无关的情节完全删除掉，聚焦于男女两个主人公离乱之中的内心展现，利用新婚和婚后生活与战端祸乱形成的强烈对比，突出战争给人心灵上的创伤。原来剧本有十二个人物，我删掉了十个。我删去的这十个角色，如邻居一家、作战双方的将领等（在原来戏曲舞台上，有舞台功能的必要性；但放在电影里，与主人公没有什么情感上的联系，没有矛盾冲突，在戏里面就是累赘，造成整个戏剧作品前半部分与后半部脱节，没有章法）。进而，为了让《春闺梦》

整体的戏剧性更紧凑，在剧情与唱词上我都做了大量的增删。婚礼，是我着意加上的，要表达两个人的感情；婚礼中我要强调同心结，作为我的贯穿道具。洞房的场景中增加了现代舞，现代舞的灵感来源是春宫画，是为后面的思念做铺垫。前半部分的情节和唱词都是我重写的。

《春闺梦》对于电影改编来说，最大的一个优势就是它有"梦"。有梦，我就可以用多种手段，发挥电影的特长，展开很多想象。

在讨论剧本的过程中，美术师曾力说，电影里不能只有完整的《春闺梦》情节，必须要加点什么打断它。我们想了很多种方案。最后，另设了一条表现传统老戏台历经沧桑变换的副线。这条线与剧情完全无关。当时的出发点就是不想让观众完全进入戏曲的规定情境。但当这两条线撞击在一起，反而起到了一加一大于二的效果。梦与老戏台就构成了电影《春闺梦》的基本结构框架。这样的一个结构框架，让《春闺梦》完全超越了原来程砚秋演出本的思想框架。

（二）《春闺梦》的传承

我是把京剧《春闺梦》的基本框架用电影语言重新结构了——我改了程砚秋的剧本。真是胆大包天，我庆幸与我合作的程派传人支持了我的改编，李佩红胆子也不小。不过我认为，我虽然改动了剧本，但我在电影《春闺梦》中，还是继承了程砚秋先生的创造，也继承了京剧百年来的传统。

首先，这种继承表现在《春闺梦》电影大量借鉴了京剧传统戏

中的表演方法,我仍然是以传统京剧"唱念做打"的表演方法为基本的电影语言构成要素。

在这里,我可以举出一些具体的例子:

- 女主人公张氏赶到军中与丈夫王恢告别借鉴了《平贵别窑》;
- 王恢在军前寻到同心结借鉴了《挑滑车》;
- 两军混战,夜景开打,借鉴了《三岔口》《武松打店》;
- 两军水战,借鉴了《雁荡山》;
- 张氏奔赴战场,三人跑圆场、编辫子,借鉴了《龙凤呈祥》;
- 王恢与黑将开打,挑同心结,借鉴了《挑滑车》。

我把过去认为最难表现的程式化舞蹈:起霸、圆场、趟马、高台翻下、九毛攒、锤下场、枪下场……经过提炼加工,以新形式用电影画面展示出独特的美。可以看出,电影与戏曲绝非绝对的矛盾对立,在"美"上,可以充分地表现出统一性。当然,电影里呈现的程式化舞蹈已经不是戏曲舞台上的原始状态了。

假如我们丢掉了这些传统,戏曲电影既没了根基,也没了改编的意义。

其次,《春闺梦》仍然是"程派"的,但是在"程派"基础上进行了大胆创新。

一方面,我们保留了程砚秋先生为《春闺梦》创作出的最精彩的唱段。从"入梦"到"战场寻夫"的六个唱段(也就是程砚秋原剧的所有唱段),我都没动——这一动演员就没有根了,他们学的就是这个。因而,我觉得我尊重了程砚秋,我继承了"程派"。这点我做到了,你就不能说我是完全脱离"程派"的逆反或者颠覆。

我是依法而破法。

电影《春闺梦》对"程派"最大的改编，就是彻底地打破了"程派"不沾刀马旦的惯例，彻底地突破了"程派"的演法。"程派"没有刀马旦的活儿，程砚秋是不扎靠的。但是，李佩红是刀马旦出身，武功极好，我要发挥演员的特长。艺术上我既发挥了"程派"唱腔的特色，我也把演员原来刀马旦的功夫全部使了出来。

这确实是创新，但我在这里的创新，仍然遵循的是京剧艺术最根本的特点——京剧总是以演员为主体的。一部京剧作品，很多时候是要就着演员的特点去做。因为这里有梦，我让女主角在梦中去了战场，替她丈夫打仗。李佩红扎上靠上了战场，她的"枪下场"，她的七个鹞子翻身，她的出手踢枪，太漂亮了。既发挥了演员特长，也符合人物的梦境逻辑。

这对"程派"来说完全犯忌。流派是我们拍《春闺梦》应该研究的主要课题之一，行外人不太了解梨园行内某些特别的规矩，不会知道本片女主角李佩红为此要承受多么巨大的压力。她以惊人的勇气，怀着对前辈艺术大师的敬畏，结合自身技艺的优长，突破了传统的戏曲流派，在不失传统的艺术精华的基础上，在《春闺梦》中塑造了一个全新的属于李佩红艺术特色的人物形象，这种勇气和作为在当今的京剧界是绝无仅有的。

没错，当今京剧界最缺少的就是叛逆精神，所以我推崇李佩红。

（三）《春闺梦》的创新：唱念做打与画面处理

我们提倡创新，但创新的对立面是陈言旧套，而不是艺术法则。

1. 唱

电影如何用画面表现戏曲中的大段唱，是个很难突破的课题。有人说听京剧，就是听京剧的唱——少数戏迷可以，大多数的观众不可以。梅先生赴美演出，面对不熟悉京剧的美国观众，他已经想到要避开大段的慢板。有些电影导演没有办法在影像上处理大段的唱段（尤其是慢板），就将其删减。但唱是流派特色的主要表现手段，有代表性的唱段是不能删的。

《春闺梦》对唱段的处理，就是用电影语言，增加视觉上的表现力，丰富唱段本身的情感色彩。

举两个例子：

例一：片中第七场，张氏在闺房思念婚后三日便被抓了丁的丈夫，从导板到原板、散板共十二句唱，长达七分钟，怎么办？我们拍摄的时候，摄影大师侯咏弄了五块五平方米的平面玻璃，一直在那儿摆来摆去，有的时候还在那儿发呆。就这样持续了约一个半小时。我拍片几十年，第一次遇到这种情况。现场的人都有些沉不住气了，有些人就悄悄来催场，我都制止了。他就这么想了近两个小时，然后开始操机，我坐在监视器前惊呆了——画面上连续地、不着任何技术痕迹地出现了李佩红演唱时各种角度的镜头。这是真正意义上的长镜头：它充分展现了张氏顾影自怜的孤独、思念、失落、悲伤，展现了电影画面巨大的造型冲击力，也把戏曲美学的意境升华到了极致。这是电影的语言！这个拍摄难度太大了。张艺谋看片后也诧异地问侯咏这镜头是怎么拍的。他是大内行，一看就知道这不是特技做出来的。

张氏思念丈夫，对影成三人，顾影自怜，纯手工操作画面（侯咏 摄）

例二：片中二十八场，张氏战场寻夫，有个核心唱段，是"程派"的代表作，从导板、回龙、原板、快三眼到散板共十八句唱，长达十分钟，如何处理？

这段唱词主要是描写战争带来的灾难和战场上的惨景：残阳里一阵阵雨血风腥，那不是一个个冤魂鬼影，还留着一条条血染衣巾；见残骸都裹着模糊血影，最可叹箭穿胸，刀断背，临到死还不知为何因；那不是破头颅目还未瞑，更有那死人鬓还结坚冰。

这些具体的场景，美国电影《拯救大兵瑞恩》里都可以直接用影像展现，但京剧电影不能这么拍，这不符合戏曲的唯美原则——京剧中表现死亡是极美的。京剧里与死亡有关的戏，观众是要专门看你是怎么死的，死得好，死得美，观众是要鼓掌喝彩的！他们不会管死的是好人还是坏人，英雄还是小人，他们要看的是绝活！这在观剧史上也是个十分奇特的现象。《挑滑车》中，高宠要下腰到极致然后两腿腾空一踹平摔而死；《奇冤报》中刘世昌要直

挺挺地向后硬僵身倒地而亡;《伐子都》中子都要从三张高桌上翻下而死;《李陵碑》中杨老令公碰碑而死时,要利用颈项之力将盔头远远甩出,落在捡场人手中而后亡(现在已无人能行了,用手摘下盔头扔向后台,让人看得灰心丧气)。所有的角儿都为表现死亡而练就一手绝活,他们要死得争奇斗艳!所以,拍摄这一段我们要面对的问题,是如何用最美的电影语言表现死亡之美。

经过反复的研究论证,我们决定用大靠来象征死去的将士。但光有这样的象征物远远不够,还必须创造出一种电影语言来把这大靠拍得极美才行。在操作上,我们没有用演出时穿的刺绣大靠,而是用塑料制作了三十个大靠,利用摇把、滑轮、拉线等手工操作方式,让这些大靠在舞台上空飘移。塑料大靠在灯光下闪烁发光,呈现出金属的质感。这些在空中飘忽缓移的大靠,代表了将士的幽灵,以电影画面的造型张力,衬托着张氏的舞蹈,给了她唱词最精准的诠释。这是非生活化的、非现实主义的电影语言。这样的电影

这些在空中飘忽缓移的大靠,代表了将士的幽灵(侯咏 摄)

语言和观念贯穿了整部影片的始终，以电影的观念、电影的语言表达高度程式化的戏曲内涵。我们做出来了。

在与唱腔有关的创新上，我们还重新创作、增加了六个唱段。这六个唱段的词是我写的，曲，则是由与程砚秋先生合作多年的著名琴师（他参与过样板戏《海港》《杜鹃山》等的创作，在现代戏中写出过许多具有"程派"特色的唱腔，脍炙人口，风格独特）熊承旭先生谱的。他设计出的唱腔，既不失"程派"风格，又与原有的六个唱段浑然一体，不熟悉《春闺梦》的观众，根本听不出来我们是新写的！熊先生已经仙逝多年，幸运地留下了他最后一个作品。

2. 音乐

京剧舞台的唱，一般来说是以唱腔来体现的。但京剧舞台上的音乐，有时也会独立出来，成为舞台演出的一个部分。我一直在想如何把京剧音乐的这种特性呈现出来。在《春闺梦》中我也做了些尝试。

《春闺梦》影片的第一个镜头，是大俯角拍摄的老戏台全景，台上坐着五位文武场乐师，从渐显开始，观众听到的是拉胡琴的琴师定弦的声音——他在定调。随着镜头的推降，由大全景到"同心结"特写，定调完成，鼓师起导板头，琴师拉导板。我用"定调"作为全篇音乐组成的开端。

我为什么这么做？这源于我对京剧舞台上乐队作用的思考。

早期京剧演出的时候，乐队是坐在台上，在舞台正中后面（守旧之前）。民国后乐队逐渐往边上走，现在基本都隐到侧幕条之后，也有在台前乐池中的，观众基本看不到琴师。但是，早期观众是可

以看到琴师的，而且也有很多观众听戏主要是来听琴师的。京剧名角长年都有固定的琴师，大多是终身绑定的合作者，换了琴师会严重地影响演唱。所以二十世纪五十年代每遇大汇演，你在后台会看到一溜儿坐着四五个琴师——他们是在等着自己傍的角儿上场。这些琴师在观众中同样享有盛誉。每当定弦几个音一出，台下便会掌声四起。这时台上是不是还演着戏，演什么戏，观众均弃之不顾，只向琴师鼓掌。一般来说琴师也会从侧幕条走出来，向观众鞠躬致意，再回到幕后接着定弦。西洋乐队也要定调，但一定是在演出之前由钢琴或音哨给一个标准音，乐手们调音定调。京剧不是，一定是演员要唱了琴师才坐定，先定弦、定调，不管台上演出进行到什么地方，琴师定弦如故，不必顾及正在演戏的其他演员的感受。而且，每位著名的琴师也都有自己的绝活。比如张君秋先生的琴师何顺信、张似云，每拉西皮慢板第二个长过门时都有高难度的弓法、指法，必得三个叫好声。这些方面都特别彰显了京剧的游戏性。

所以，琴师定弦有好几重意义：一是给演员调门，不至于张嘴黄调；第二便是告诉观众我来了，他也直接与观众交流；第三，它也彰显了戏曲美学特色——就是不让你入戏！这么一个简单的动作，含义如此丰富，不是国粹吗？京剧的美隐藏在许多地方，我们要去发现、发掘，许多你认为是糟粕的东西也许恰恰是精华！如果不理解，我们许多宝贵的东西就会湮没在无知的所谓"先进"中。

因而在《春闺梦》电影中，我决定从第一个镜头起进入音乐的第一个乐句就用定弦。这就是告诉你一出戏要开锣了。我这个想法也让熊先生有些困惑，不过最后还是同意了，只说了一句：郭导演，

你真能想。可能这些想法观众不会想到，但我们保留了，存档了，它的价值就在那儿了。

3. 念

在《春闺梦》里，我还特别重视了念白方面的创作。

王恢在战乱四起时向妻子表述对前程的忧虑，张氏在军中与丈夫告别时的嘱托，这两大段的念白，都是我后加上的。

第一段念白，王恢："你看那山野之间，旌旗飘动，战马奔驰，只恐中原大地……"

第二段念白，张氏："军旅之中，无人照看，你今前去，应自珍自重……"

念白是京剧美学不可忽视的一个重要环节。京剧舞台有一些戏码就是以念白为主的，比如《龙凤呈祥》里的乔玄、《审头刺汤》中的陆炳、《四进士》中的宋世杰、《胭脂宝褶》中的白怀、《淮河营》中的蒯彻。在现代戏中，《杜鹃山》对念白的处理，当属范本。

很多专家批评《杜鹃山》的韵白刻意用韵，脱离生活、造作，阻碍了演员情感的发挥，我总认为这种指责别有用心。现代戏必须改变台词生活化的弊病，否则就真的是话剧加唱。但是，念白没有什么规律可循，"千金念白"说的就是念白设计起来非常难啊！《杜鹃山》的念白是上韵的，传统戏中用湖广音、中州韵，完全脱离生活，但表现力之强，绝对是生活化语言无法企及和替代的。

我创作完这两段念白，也越来越理解为什么李少春先生在现代戏《白毛女》中让贫农杨白劳念韵白。他的创作理念大胆而先锋！这在当时也被一些专家所诟病：贫农怎么可以念韵白？别忘了《闹

江州》里的李逵,《打渔杀家》里的肖恩,《打棍出箱》里的樵夫,《杨门女将》里的采药老人,都是劳动人民。韵白只是个艺术手段,并非帝王将相、才子佳人的专利,杨白劳怎么就不能念韵白呢?

我在《春闺梦》中增加的这两段念白,尽量做到雅致而又通俗,既有韵律,又要朗朗上口,发挥戏曲念白的节奏悠长,赋予一般口语不具备的张力。我在京剧《大宅门》中,也在多处让白七爷使用韵白。这都是受到了李少春创造杨白劳念白的启发。

4. 做、打

做和打在电影《春闺梦》中占据了非常重要的地位。《春闺梦》中所有的动作、舞蹈、武打,一招一式我们都是周密设计的。我们在京剧武打高度程式化的基础上,又进行了大胆的突破和创新。

我举几个典型的例子。

首先是"起霸"。"起霸"是一个高度程式化的舞蹈,源自昆曲《千金记》中项羽出征前整装备战的舞蹈,延续至今应有几百年了。"起霸"是演员的基本功、必修课,武生、文武老生、花脸、刀马旦,不管硬靠软靠都得会,这是检验一个演员功力的标志之一,有些观众就为看你的起霸而来。像武生应工的赵云、高宠,武旦的梁红玉、扈三娘,花脸的张飞、黄盖,都有代表性的起霸动作,一段舞下来至少十分钟。若靠将众多,那就是起群霸,如《战宛城》中的曹八将,这一起就要十五分钟。

显然,起霸这样的动作,全部拍成电影太长了,而且纯技术性表演也游离于戏外。但这样一种在京剧里极有表现力,又具有代表性的舞蹈,我们在电影中不用那就太可惜了。我们一定要用,但一

定要改!

在《春闺梦》中王恢出征前的起霸,就是经过我们删减、精炼,重新组合的一套全新的起霸。原来起霸时乐队用的锣鼓经,我们没用,用的是文场与武场结合的"高拨子"板式。我用"高拨子"的旋律是我需要营造悲壮苍凉的出征氛围。但我当时一说,可了不得,遭到一些专家愤怒反对,他们认为我"胡来"!因为传统起霸早已有固定的音乐程式,只有武场,没有文场,这是颠覆式的改造。

说我胡来我就胡来吧!在三秒黑场后,起导板头,高拨子行弦前奏,同时出现了杜甫诗歌《兵车行》书法。只唱诗中第一句"车辚辚马萧萧,行人弓箭各在腰"。在唱到"马萧萧"时,舞台上十几个人一起起霸,在起群霸的同时,让主角王恢起霸,并放在前面突出的位置。唱则是用的王恢的画外音:"……爷娘妻子走相送,尘埃不见咸阳桥。"这句唱完,起霸结束。我们把主霸和群霸融合

《春闺梦》在传统起霸基础上创造了起群霸的全新形式(侯咏 摄)

在了一起。这一场起霸共一分半钟，它别开生面地既保留了京剧程式之精华，又突破了老程式的窠臼。这是我在本片中非常得意的创新之笔，所谓"得意忘形"——得其新意，忘却旧形。新意，就是把原来只偏重于技术表演的起霸赋予了新的内涵；忘形，就是去除了原有的形态，予以新的包装。

再比如张氏梦中到战场与黑将开打，黑将败走后，张氏有一段耍枪的舞蹈。在传统戏中，这叫"枪下场"，若舞刀，叫"刀下场"，都是固定的老程式，演员要完成抛枪、背接枪、耍手花、背花、串儿鹞子翻身等一系列高难动作。有人说这是纯粹的卖弄技巧——都打完了还自己跟自己较劲，这不人来疯吗？建议我删掉。这怎么能删呢？建议我删的，就根本不懂这样场面的意义。在传统的唱功戏中，重大事件之后，演员要有一段唱，用以抒情或宣泄内心感受（《玉堂春》《西厢记》里都有这样经典的片段）。武戏怎么办？这个"枪下场"就是武戏演员的情绪宣泄渠道，这是用武功唱出的咏叹调，这是老祖宗的大智慧。因而，我们在电影中对"枪下场"也是打磨精炼，重新组合，用华丽流畅的电影语言重点予以表现，成为本片武打场面中的一个小高潮。

以上我从对唱念做打的简要分析中，说明了我们在《春闺梦》中要做些什么和怎么做的。总的想法是要实现戏曲语言的电影化，而且，这电影语言也得是美的！文学语言，不管是散文、杂文、小说、诗歌，首先应该是"美"文，苍白平庸的文字，故事情节再好也不入流，《红楼梦》光凭其美文就足以让我们受益终生。电影语言也一样，美的电影语言是戏曲电影的根基。

（四）摄影师与美术师的魔咒——追求"大象无形"

我们在《春闺梦》里"唱念做打"的传承与创新，必须要经过电影美术师之手才能完成。

美术师在电影和戏曲中属于两个完全不同的概念。电影美工师大到从选景、制景、整体色调，小到化妆、服装、道具，全部统管，执行导演意图。戏曲过去根本没有美工，就像没有导演一样。现在什么都有了，但是美术方面分工又极细，而且各行其是，独立操作，就连化妆和勒头都不是一个人。我想拍摄戏曲电影不能这样，有关美术师的一切工作必须统管起来，一起纳入导演的总体构思中。这是戏曲融入（而非屈服）电影创作中的基本原则。

在创作《春闺梦》的过程中，我和侯咏遵循的共同原则是——"大象无形"。这里的无形不是没有任何的形象，而是把形象升华到意念。在具体执行中，要"以简驭繁"，游走在虚实与有无之间，以写意之美，强化作品中的情感逻辑，让人物的情感更饱满地体现在电影画面上。

戏曲舞台上的"大象无形"体现在除了"一桌二椅"什么都没有。但这"一桌二椅"，又不只是那个"形"上的"一桌二椅"，它可以是餐桌、书案、床铺，也可以是悬崖、山头、战场……它是无具体形状的"大象"。它的存在，就是说明我们的戏曲舞台是怎样无中生有的！戏曲舞台上，演员的说和唱与这"一桌二椅"的"大象"结合在一起，演员和观众就可以共同想象出虚无的、意念的景，在这个虚无的意念的景中，生成对美的感受以及人世间各种复杂而深刻的情感。

可是这种审美逻辑直接用到电影画面上就不行了。什么都没有，就成了黑画面了。只有"一桌二椅"，那就是舞台记录——而且是没有观众参与的舞台记录。戏曲舞台的这种特性就成了美术师的魔咒。于是，我们看到太多戏曲电影画面上有真山真水四合院，有真船真马真宫殿。在这真"有"的空间内做程式化的表演不伦不类，破坏了戏曲舞台虚实相生、无中生有的法则。

戏曲要拍成电影，就要遵循它舞台上这种虚实相生、无中生有的法则，而且，还要用电影语言的方式去实现它。

在这点上，《春闺梦》的摄影师侯咏体现了他对中国传统美学的理解，并展现了他天才般的创造。在这里，我作为导演，阐述一下摄影师、美术师在《春闺梦》里如何破解这"魔咒"。

1. 实际的景怎么解决

在景的问题上，曾力、侯咏和我绝对一致——不能用实景！我最早开始胡乱想象《春闺梦》的时候，把毕加索的《格尔尼卡》都拿了出来，作为画面的背景。这幅画和战争有点关系，更重要的是，我就是不想要实景。实景的介入一定破坏戏曲基本的写意美学。

那不用实景用什么？他用三角形、圆形、方形，用这三个图形代表不同的空间。方是取的窗的形，内景；三角形，山，就是外景、战场；圆形，月亮，就代表庭院，三个空间就这样巧妙地分开。这种几何图形，转换成具体的喻意，是要靠演员的表演和观众的想象共同创造完成。它遵循的是"一桌二椅"的审美逻辑，超越具体的形，追求象外的美。这与戏曲舞台上仅由演员唱出来、表演出来，调动观众对真景的想象是一个道理：无亦是有，有亦是无。

电影的景还有一个戏曲舞台绝对不会碰到的问题——地面。电影一定会露出地面来，而舞台几乎从来不讨论地面。戏曲舞台上，要么是台板、要么是地毯，几百年上千出戏都是它，也就没人在意它。但电影不行，电影画面上，不管什么场景，什么画面，都避不开这个问题。但地面只要一具体，与整体的写意风格就游离。可你又不能直接用舞台台面，与其他要素不搭。经过多次试验，侯咏选择了一般场景用薄毡子，武打场景铺地毯，庭院则用废弃的塑料薄膜做成褶皱，留出演员的活动空间，无论光与色都不强调地面的质感，虚化掉地面的质感，就恢复了空间的无限性。

在《春闺梦》电影中有一处景很鲜明地体现了我们的美学追求，那就是最后挂同心结的那棵树。

在剧本中，王恢在战场上寻找被敌将挑走的同心结，终于发现挑着同心结的大枪悬挂在一棵树上。这棵树让美工、摄影和我整整的、足足地讨论了三天。这应该是一棵什么树呢？真树？假的道具树？树形的景片？枯树？带叶子的树？什么叶子？……怎么弄也达

几根粗绳就可以是树，沿袭了"一桌二椅"的美学意念（侯咏 摄）

不到写意境界，更谈不上美。为这棵树我们想了三天。我后来想能不能用几个粗绳子来象征树。我们没有像那些戏曲电影一样努力在真与假、程式与生活中挤出个缝隙凑合着拍，我们坚持不用实景！这绳，看似有，却是无，这个"无"中，可以生发出很多的"有"，竖挂几根绳，斜披几根绳，它就可以是断崖，可以是枯枝，可以是营帐，也可以就是树！这是"一桌二椅"美学意念的延伸，在电影语汇上也是协调的。最后，你看到舞台上纸片做的大雪纷纷扬扬，大绳上面挂着一杆枪挑着红色的同心结，女主人公在树下孤立——这就是舞台语汇的电影化。

景的挑战，还不仅在一幅幅的静止场景中——场景转换怎么办？京剧散场结构的换场，对程式化的要求很高，上下场的衔接，完全不适合电影的节奏。像传统戏《定军山》，光龙套上下场换场就不下十次，这种程式必须舍弃。当然这不是屈服，要找到适当的美的电影语言来表现。我们在《春闺梦》中，所有场景的转换都是精心设计的——景随人走，人随景行。在张氏战场寻夫一场，从张氏在迷雾中出现，到一个大靠前景滑过，到无数大靠后景飘移，从几根绳索挂着同心结的大枪，到全景大枪的展现，过渡顺畅自然，景物变换有机，是场景更换的典范之作。摄影师如果没有对戏曲空间深邃的把握，是完全做不到的。

2. 意象式的电影语汇

《春闺梦》里有很多是意象式的电影语汇。比如悬移的大靠，飘落的红绸，洞房的红烛，同心结等。这些意象，是充分发挥古典美学"以象写意"的功能，用一个具有丰富情感的意象，激发观众

王恢战死倒地的瞬间,上空飘落无数红绸以示战场血流成河(侯咏 摄)

无穷的想象。

大靠,在戏里就是戏曲的服装、将士的铠甲,当他们在画面上飘飘忽忽,与演员的唱、做结合,观众从这儿看到的是将士们的幽灵,是尸横遍野的战场惨景。王恢在战场上被乱箭射死,当他倒地的瞬间,上空飘落下无数红绸,将其掩盖,观众的意念中出现了血流成河的景象。

再比如红烛。点燃的红蜡烛是中国传统习俗中男女结婚时洞房中主要的喜庆标志。《春闺梦》第一场"洞房"便大量使用了红蜡烛,但这些蜡烛不是实体的——它们都是通过侯咏的那五块大平板玻璃反映出来的影像。现场实际上不到十根蜡烛,由手工操作完成(并非后期叠印特技),不但使画面生动起来,且产生了异样的美,有利地烘托着洞房的欢庆氛围。我至今也不清楚摄影师侯咏是怎么摆弄出来的。这样的画面一直延续到与丈夫失散以后的洞房之中,

千百根红烛不断在后景闪烁，在前景滑过，毫无疑问，观众在张氏孤独、落寞、悲伤的身影中感受到了她在新婚之夜的欢庆氛围，这种反衬，潜移默化地生成于观众的审美之中，变幻莫测地调动着观众的想象力。

同心结从全片第一个镜头贯穿到尾，它既是夫妻永结同心的具体信物，又是全片象征爱情的概念标识。洞房之中本一无所有，突然从空中缓缓降落上百个同心结，把喜庆氛围推向了高潮。这上百个同心结的降落也是用了上百个滑轮手工操作的，十分笨拙却透出灵韵，简洁又有力度。

创造这些意象，我们追求的是"简"，美术师有意地规避着"繁"。京剧舞台的呈现是简到了极致，除了必要的道具（切末）一无所有，其方法是做减法，相对于加法而言这要难得多。现在很多创作者只会做加法。可以设想一下，如果我们遵循实景逻辑，在洞房中摆满了一屋子的绣围桌椅、鲜花果盘、红幔帐象牙床，还会有这样的灵韵吗？戏曲电影也是要简到极致才会突显风格——但这个"简"，又不能是简陋的简，我们找到"以象写意"的意象语言来以简驭繁。观众会从同心结、红蜡烛、红绸子等影像语言中获得美的视觉感受。而同心结、红蜡烛、红绸子虽是实物，但它们在影像语言中超越了具体的形，渗透着的是意象的虚幻之美。

3. 手工的"灵韵"

《春闺梦》在摄影上的美感，还有侯咏最为特别的创造——他要手工。

《春闺梦》是中国最后一批用胶片拍摄的电影。如今，数字时

代来临，胶片被取代，各种高科技手段、电脑制作不断更新着电影制作的工艺流程，摄影、美工、照明，包括各种器材在新的世纪时时刻刻都面临着新的挑战。这是电影史上一次新的革命。

但侯咏在拍摄《春闺梦》的时候，首先就宣布摒弃各种人为的高科技手段，整个拍摄无论是前期、过程中、后期，全部手工操作，回到电影制作的最朴实的本源状态。

手工操作在观念上有着特殊的美学追求，在操作技艺上也有着相当的难度。比如第一场洞房，同心结要慢慢往下放，他不同意用机械，就是用手工控制吊杆。吊的时候，发现很不稳定，速度不匀，来回乱晃，怎么办？一遍遍地练，最后是硬练成现在电影里呈现出的样子。但你现在看那同心结缓缓落下的过程，确实美啊。这种手工的质感，更符合戏曲舞台的审美逻辑。

这不是技术问题，这是观念。他要在这里强调的是本雅明（二十世纪德国学者）意义上的"灵韵"。这种独特影像的"灵韵"，是人的气息，是农业文明所产生的生动、朴实、浑然天成的奇异之美——这些是机械无法替代的。几百年形成的古老的戏曲之美，不宜用矫揉造作的科技手段去展现。就像京剧乐队中的大锣、胡琴、大鼓、板鼓不能用工业手段制作一样，行头的龙袍、盔头、翎子，以及中国传统技艺的编织、刺绣、剪纸、装裱一样，手工与机械制作有着质的天壤之别。

他就这样用手工创造出镜头里女主角多重的视觉形象，在男主角牺牲的时候创造出红绸子"哗"地落下来的场面；他就这样创造出新婚夜无处不在的红蜡烛，创造出武打场面水的波纹，暗夜里的

星空……《春闺梦》的视觉形象，其实是通过带有手工质感的摄影方法，把演员的服装、化妆、动作的美完全放大，突出甚至夸张出来。这种美，不是一般在舞台现场看到的京剧，而是带有观众参与性的，带有想象性的电影语言美啦！

五、用电影语言重新创造舞台性

在创作电影《春闺梦》的过程中，我们也在不断思考，用电影语言之美创造戏曲的美，这里的原则是什么？我们要遵循什么样的逻辑？对此，我的理论描述是：要用电影语言重新创造舞台性。

用电影语言重新创造舞台性，它至少包含三层意思。第一层，戏曲电影必须是舞台的，但又不能是真实剧场中的舞台，它是用电影语言再创造出的舞台，它是舞台意念的电影语言化；第二层，创造出舞台性的目的，是要呈现戏曲的美；而这个戏曲的美，就蕴含着舞台性的第三层意思：京剧是剧场艺术，它是观演同在的艺术。因而，要呈现戏曲的美，意味着电影语言本身也要追求"大象无形"，呈现京剧在观演关系中生成带有主观性、想象性的美！

首先，戏曲不能脱离舞台——戏曲所有的程式动作与美感，都是与舞台特殊的表演空间相关的。我前面说过，戏曲电影是电影的一种形式，但因为你拍的是戏曲电影，你又绝不能脱离舞台。"去舞台化"只是解决戏曲电影化的表象问题，最根本的，是要用电影的镜头语言在银幕上再创造出舞台性。

因而，我在《春闺梦》第一个镜头就是一个逐渐推向舞台、推

向舞台上乐队的升降镜头。这就像先锋派要用一个镜头给观众一个信号一样,我们这样推镜头,也是一种宣示:我这是用摄像机来拍舞台艺术。这第一个镜头明确了我的电影是舞台的。我直接告诉观众我就是在舞台上。但是,我不是对着舞台拍的,我是摄影棚里做出来的舞台表演,所有的景中你找不到舞台的痕迹,但在所有的表演区里,你又能确实感到舞台表演的痕迹。

《春闺梦》是用电影语言再创造出的舞台感,是一种全新的舞台意识。

紧接着的问题就是如何用电影语言去重新创造舞台性,而且,要用电影语言实现"大象无形",让观众在观看京剧的过程中,感受到由演员创造出的环境之美与丰富情感。

我们碰到的问题其实和崔嵬他们那一代导演是一样的,只不过是我从一上来就不会去想电影和戏曲谁该将就谁,不会想程式化和生活化的对立,一切围绕着要用电影镜头创造舞台性的原则。

这种创造,体现在电影美术师用电影语言破解"魔咒",通过写意式的景别、意象式的电影语言与手工操作的质感,创造电影语言上的虚实相生与无中生有。

整体来说,《春闺梦》是强调了舞台性——甚至夸张了舞台性,但所有的目的,是为了再创造出演员与观众在剧场里共同体验的那个美感。京剧舞台上只有"一桌二椅",这"一桌二椅"可以生出宇宙万千。电影里只有"一桌二椅"肯定不行,我们是要再创造京剧通过"一桌二椅"创造的无限空间。

侯咏在《春闺梦》里也用了桌子与椅子,但这个桌子和椅子既

不是生活化的，不是实际生活中的桌子与椅子，也不完全是京剧舞台上的桌子与椅子。你仔细看，电影中的"一桌一椅"，它带有一定的象征性，带有对京剧舞台上"一桌二椅"的理解。更重要的，它也是一种宣示：我们是用电影语言，达致戏曲舞台的"大象无形"，在电影画面上呈现出在观众意念中的美。

戏曲是舞台艺术，舞台艺术的高明就在于，它的美是演员与观众共同创造出来的。那种美，带有一定的想象性，是在观众意念中存在的。这不是简单的虚拟与写意所能总结的——虚拟与写意只是达成它从"无"中生出"美"的手段。因为它带有想象性，所以才会比实际舞台呈现出的状况还要美！做戏曲电影难就难在，要把演员通过演唱与表演，把观众在想象中创造出的美，通过影像呈现并固定下来。如果做出来了，这就是全新的中国电影语言。

《春闺梦》，就是如此。

第七章　京剧到底是国粹还是国渣

在以上的六章我集中讨论的是中国京剧的艺术特性。接下来还有一个问题，我觉得必须放到我们的讨论视野中——这就是"京剧到底是国粹还是国渣"。

我为什么要在讨论京剧艺术精神的书中想到要写这一章？一方面是因为从"五四"以来的一百年中，京剧像是被翻的烧饼似的，一会儿是国粹，一会儿又是国渣，乱纷纷地就这样过了百年；另一方面，如果我们能够有一种对京剧艺术精神的领会，我们就会对京剧是国粹还是国渣，产生一种全新的理解。

一、无可争议的国粹，无法回避的国渣

有人总结中国有十大国粹：刺绣、武术、陶瓷、书法、丝绸、剪纸、围棋、中医、茶道，还有就是京剧（是京剧，不是戏曲）。相比之下只有京剧最年轻，不过两百多年的历史，其他均千年以上。其中遭遇最坎坷的就是京剧，还有可以称为其难兄难弟的就是

中医。中医从一九二〇年至一九四一年曾四次遭难，中医的阴阳五行、经络气脉均被质疑、否定，它被质问：国医系统是什么？解剖？生理？病理？物理？血液循环？中医回答不了。于是按照文化名人傅斯年的观点，那些不解"化学"的国医，还是哪儿凉快去哪儿待着吧！京剧自"五四"前后至一九七八年，遭难次数也有三四次之多。大难不死，必有后福，中医和京剧都活过来了，而今被列入国粹之中。活得怎么样呢？一言难尽。不谈国医，只说京剧，若期望它活得好点，不妨从"国粹"与"国渣"这一对反义词入手，探寻和辨识个中真谛。

先看我们的先辈怎么说京剧是国渣的。

一九一九年的五四运动前后，中国文化界掀起过一波激烈攻击、彻底否定京剧的大浪潮，反对派的主要人物就是傅斯年、钱玄同、周作人、胡适、鲁迅等那个时代的文化巨匠，他们主张废弃京剧，因为京剧是"野蛮"时代的产物，称戏曲为"百衲体的把戏"，是历史的"遗形物"。至于鲁迅对梅兰芳的批评，更是用语尖刻，攻击不断。这段历史被太多的史学家、评论家所引用。我想，这段历史是应该认真分析、解读的。

这些文化巨匠对传统的中国戏曲并不都有认真的研究和思考，有些人是信口开河，既武断又偏颇，既不严肃又不严谨，包括鲁迅在他的诸多篇文章中对梅兰芳的批评，充满戾气，也有失公允。在这些前辈大师的眼中，京剧纯属"国渣"。一个世纪过去了，现在京剧被称为"国粹"了。对这两个极端的结论，我有些不同的看法。很多理论家谈到这些前辈大师，出于敬畏，总是强调时代背景

处于文化的大动荡时期，有些不当立论，可以理解，我觉得没必要。一九五六年，作为文联副主席的梅兰芳，没有出席鲁迅逝世二十周年的纪念活动——这说明梅先生是受到了伤害的。

但与此同时我们不能不看到另一面，鲁迅先生等在否定京剧的同时，也提出了一个不争的事实，就是对京剧"粹"与"渣"、"雅"与"俗"的具体看法，这是要进行具体分析的。直到今天这个问题在很多人心中还是很模糊的：有人说现代人尤其是年轻人不看京剧，因为京剧太陈腐，节奏太缓慢，与时代脱节，于是列入国渣；又有人说现代人尤其是年轻人不看京剧，因为京剧太高雅看不懂，于是列为国粹。前者便要把京剧雅化，西化，现代化，后者则尽其所能向俗文化靠拢，以便大众能接受。

回头看看鲁迅先生对于京剧是"粹"还是"渣"、是"雅"还是"俗"的论述对于我们是有意义的，我们看看鲁迅先生在他的文章中是怎么评价京剧的吧：

二十年间，只看过两回中国戏。

是"玩儿把戏"的"百衲体"，毫无美学价值可言。

梅兰芳不是生，是旦。不是皇家的供奉，是俗人的宠儿，这就使士大夫敢于下手了，士大夫是常要夺取民间的东西的，将"竹枝词"改为文言，将"小家碧玉"做为姨太太，但一沾他们的手，这东西就要跟着他们灭亡，他们将他从俗众中提出，

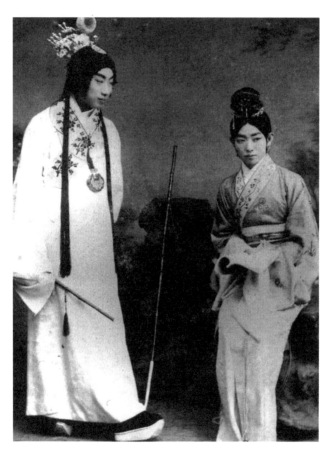

鲁迅在《文艺与政治的歧途》一文中曾说:"看看梅兰芳姜妙香扮的贾宝玉林黛玉,觉得并不怎么高明。"

罩上玻璃罩,做起紫檀架子来,教他用多数人听不懂的话缓缓的"天女散花",扭扭的"黛玉葬花",先前都是他做戏的,这时确为了他而做,凡有新编的剧本,都只为了梅兰芳,而且是士大夫心中的梅兰芳,雅是雅了,但多数人看不懂,不要看,还觉得自己不配看了。

脸谱和手势是代数,何尝是象征,他除了白鼻梁表丑角,花脸表强人,执鞭表骑马,推手表开门之外,哪里还有什么说不出做不出的意义?

鲁迅先生在文中确实把京剧列入了国渣,这当然是错误的,京剧不是"玩儿把戏的百衲体",脸谱、手势、白鼻梁、花脸、马鞭都有说得出的非凡的意义,这都是国粹。但同时鲁迅先生对雅与俗的论述又准确而尖锐地指明了京剧存在的弊病。

京剧是雅的,还是俗的?我在《革命样板戏的得与失》一章中做过详细的讨论,这里就不赘述。我在这里只想强调这种雅俗特别影响人们对京剧的认识。尤其是进入近现代以来,由于京剧在晚清,得到宫廷的喜爱,人们想当然地以为宫廷艺术是高雅艺术。比如梅兰芳做的《天女散花》《黛玉葬花》《洛神》……就是他身旁的那一批文人为把京剧"雅化"而做的努力。可是,始终成不了气候。京剧能不能雅化?或者京剧需要不需要雅化?难道雅就是粹吗?

我认为,京剧最特别之处,恰好在于,它是大雅大俗。你要把

它雅化，把它俗化，都是因为不懂它独特的艺术精神。我们在《游戏》一章，强调的是京剧艺术的超越性，在雅俗这儿，也是一样。京剧不是说进过宫廷就是高雅艺术，也不是说平头百姓爱看就是通俗艺术，它兼具雅俗于一体，大雅大俗。

慈禧太后是要看京剧，但这宫廷艺术，和路易十四的宫廷艺术是不一样的。莫里哀确实是从街头巷角的意大利假面喜剧中寻找到了表演灵感，但他到宫廷里的演出，是把街头演出技巧改造后融入完整的戏剧架构中。而慈禧太后看的京剧和市井百姓看的是差不多的。你硬要把它"雅化"，把它脱离市井，这方向可能就不对。

京剧的复杂性正在于此。舞台上那些创造出如此光辉灿烂的艺术的大演员们，那些大师们，大多是文盲或文化水平不高的人啊。二十世纪五十年代著名花脸演员裘盛戎先生被国家定为高级知识分子，他自己也恍惚，我也是知识分子？还高级？当然！不但高级，而且是太高级了。我在前面说了，京剧唱词不能去追究它的文学性，你从今天的文学性要求去看它，都是毛病。但是这些创了流派的艺术大师们哪个不是满肚子学问？他们谈起传统艺术来，见多识广且高屋建瓴，又有超高的审美能力与审美情趣。这是京剧这样一种传统艺术，扎根在我们深厚民族文化之中的重要表现。

我举一个特别典型的例子。

三国戏《长坂坡》赵云杀夏侯恩，原著《三国演义》罗贯中这么写的：

……见一将手提铁枪，背着一口剑，引十数骑跃马而来，

赵云更不搭话,直取那将,交马只一合,把那将一枪刺倒,从骑皆走,原来那将乃曹操随身背剑之将,夏侯恩也。

夏侯恩这个人物,从出场到死不过七八句描写,且看到了京剧中改成了什么样。

这个夏侯恩是脸上画了个白豆腐块的丑角扮演的,还念韵白。四个曹兵引夏侯恩上场唱。

> 夏侯恩:适才探马报一信,来了常山将赵云。(这词太水了)
> 夏侯恩(念白):俺,背剑大将军夏侯恩。正在后帐观看兵书,忽听探马报道,来了一个常山赵子龙,倚仗年轻力壮,有些个本领,单身匹马,杀进我营,无人抵挡,是我一闻此言,只气的我浑身乱颤,腿肚子儿朝前,为此披挂齐整,点动人马,带齐我会练的兵刃,迎上前去,我要锤打简雍,剑砍刘备,枪挑张飞,活捉赵云,不可失此立功的机会。嘚来——呀!
> 众兵:啊!
> 夏侯恩:阵前送死去者!
> 赵云上:来将通名。
> 夏侯恩:大将夏侯恩。
> 赵云举枪:看枪!
> 夏侯恩大叫:哇呀呀呀呀……
> 夏侯恩被赵云一枪刺死。

《长坂坡》中的夏侯恩。丑行老艺人生生地把一个《三国演义》中没戏的小角色演绎出鲜明个性(刘不屈 摄)

由原著七八句话改成的这一大段戏太精彩了吧，百分之百的游戏心态！"阵前送死去者"这样的戏词是文人士大夫编剧绝对写不出来的，必定出自老艺人之手，必然是他个人的生活经验的反映。他要讽刺那些没边的吹大话的无能之辈，可这一个毫不起眼只是个过场的小配角却栩栩如生地立在了台上，给观众留下深刻印象，"阵前送死去者"在当时成了一句家喻户晓的常用语，挖苦那些不知天高地厚的人。

你看，老艺人可以是文盲，但文学到了老艺人手里，玩儿的天花乱坠！罗贯中要有在天之灵，也要叹服。这种例子成百上千，我们前辈艺人完全不是有些人误解的那样，真的是没文化，需要后来那些有文化的人去帮他们"提高"！不是的！京剧当然需要有文化的人参与，但是，有文化的人也要先理解京剧文化的特点，要认识到，京剧是那些没文化的人创造出来的辉煌的文化！

因而，中国京剧有一个非常大的特殊性，就是花两毛钱买票在戏院里光着膀子看谭鑫培、杨小楼、梅兰芳的车夫，与皇宫里讲排场看戏的慈禧太后看的是一样的戏，共享同一种审美经验。这是中国很奇特的现象。在莫斯科大剧院看苏联芭蕾舞大师乌兰诺娃的《天鹅湖》，绝无光膀子的看客。

京剧历史上的那些艺人们，他们就是扎根在中国文化的传统中，京剧文化是在绵延的历史中形成的，是好多没文化与有文化的人共同创造了最有文化的表达。中国哲学本身的理论性、思辨性不是特别强，中国思想一直贴近普通人的日常经验，因为，那些老艺人也许不认识字，但不是说他没有思想。他的思想，他的哲学，就

是日常生活为了生存、为了活下去而在其漫长的演剧生涯中，对人生，对生活，对审美的各种无意识体验。文化历史的无意识运动，就在这些没文化的人身上体现出来。几百年发展下来，创作者、观众，乃至统治者，所有人的意识、爱好、对生活的需求理解，对美的需求理解在这里交错。这些舞台上的演员只是历史的文化载体，或者说化身而已，所以我们对老艺人具备的文化底蕴要重新认识，他（她）们的文化就是他（她）们创造的气象万千的舞台形象。他（她）们在自己的创作中，可能对达到游戏的审美境界没有自觉，但这些创造了流派的大师们，从他们本人来说，早已在游戏的人生境界中。

这游戏背后的一套哲学，是共通的，也是发展的。它回应不同时代观众的需求与感动，它和不同时代中国人的感受发生关系，有神圣性的一面，也有世俗性的一面，共同发生作用，雅与俗共同激荡，几千年的文化，不同时代的滋养，一代一代延绵下来。

如今，"国渣派"已经消失在漫漫的历史长河中，京剧坐上了艺术门类的第一把交椅，"国粹派"所向披靡。可是，你们说的那个"粹"，无非就是把京剧往高雅化的方向推，京剧到底粹在哪儿，你们说得清吗？再有，鲁迅等人批判的那些"渣"就不存在了吗？

京剧确实"粹"，代表了近两千年中国古老传统的哲学美学成果，而京剧又确实"渣"，两百三十年的京剧史，也沉淀着厚厚的、陈腐的农耕时代文明的糟粕。京剧作为国粹无可争议，其中之国渣也无可回避，关键我们不要像翻烧饼似的，总是从一个极端翻到另一个极端，那结果就是烙成了两面焦，烙煳了。

我们还是要辩证地看京剧和谈京剧。

从艺术观念与艺术手法上，京剧堪称国粹。上百年来，千百万的评论家、理论家都对此有过充分的论证，是毋庸置疑的。我在本书中只是从"游戏"的角度，从我个人的认识和角度、实践和总结中，谈京剧之粹。

而在价值观念上，京剧就没那么"粹"了，我完全赞同前辈文化大师们的粗暴态度和论点，京剧在思想内容上充满了"渣"，我们千万不要低估了这个问题的严重性。

但是更为复杂的是，京剧还有一些复杂的内容与表现形式，从其源头来说，可能是"渣"的，却能在京剧舞台上焕发出熠熠光彩。

因而，我们要辩证地看京剧的"粹"与"渣"。

二、京剧价值观理应全面检讨

汪曾祺先生在《从戏剧文学的角度看京剧的危机》一文中说："中国戏曲是一个大包袱……从原则上讲，几乎没有一出戏，可以原封不动地在社会主义舞台上演出。"

汪先生说的是"没有一出戏"！他说的是意识形态，这么严肃的问题，至今无人理睬，也无人过问。这不禁让我想起了刚刚解放时的戏改运动，明令禁止了二十八出戏，实际岂止二十八出？不但京、津、沪大城市的京剧如此，全国包括地方戏在内，几乎无戏可演，艺人们吃饭都成了问题。执行命令者当然宁左勿右，左的即便出了格，仍可被原谅，右的稍有偏差，便可能有灭顶之灾。地方上

连《打渔杀家》都禁了，因为这出戏还有个名，叫《讨渔税》，此戏便有了煽动百姓抗税之嫌。《探阴山》因宣传迷信被禁，《四郎探母》因歌颂叛徒被禁，《锁麟囊》正经的是因为价值观念上搞阶级调和而被禁。非常幸运的是京剧"音配像"工程保留了戏改时一九五六年版程砚秋先生的《锁麟囊》，有兴趣的人都可以看看，戏改的人是如何"解决"了阶级矛盾，那真是太悲摧了，太滑稽了。连《酒丐》都因为歌颂了流氓无产者而被禁，这种现象，恐怕"五四"前后的文化旗手们也始料未及，他们当年想做而没做到的，真的实现了。一九五七年忽然开禁，于是沉渣泛起，当年被禁的《酒丐》《九更天》《马思远》《四郎探母》《活捉三郎》《探阴山》《战宛城》，甚至连《纺棉花》《大劈棺》等戏全开放了。我就是钻了这个空子，领略了无数前辈京剧大师的风采。好景不长，反右了，全都傻眼了，叫你演你也不敢演了。二十年后，改革开放至今，好像除了黄戏粉戏（色情）以外，什么戏都可以演了。但是，现在的中青年演员，已经不具备演这种戏的功力了，大部分剧目失传了。剩下为数不多的老艺人，心焦地整理国故，不但收效不大，现代观众，尤其年轻人，不喜欢，甚至不屑一顾。只剩几十出戏，颠来倒去地演，观众尽失！现代观众是有分辨能力的，别把观众当傻子，把观众当傻子的人，才真正低智商。

在前面提到的汪曾祺先生的那篇文章中，对京剧传统戏，反复使用了"衰老""不景气""衰落""衰亡"等词，掷地有声，声声凄厉，语多悲怆且切中要害，传统京戏在现代究竟遭遇了什么？

如今再看当年禁的那些戏，大多禁得是很有道理的，我指的是

意识形态与价值观方面。当然采取禁的方式不好，因为按汪先生的标准去禁，这一禁，京剧传统戏就绝种了。如今的观众不会看了《打渔杀家》就抗税，看了《四郎探母》就叛国，看了《探阴山》就怕鬼。禁与不禁都改变不了京剧在价值观念上的"渣"。

"渣"就是"渣"，不因你的改头换面就不存在，不因你伪装现代意识就不"渣"。《四郎探母》究竟宣扬了什么价值观念？关于这出戏的遭遇，可以出一本几十万字的集子了。中央电视台播出此剧，播前介绍，还在强调此剧的人性、母子之情、家国情怀。辩论了几十年，谁也不否认杨四郎是叛徒，谁也不否认叛徒也有情感复杂的一面，但这值得歌颂吗？

放下四郎不说，咱们谈谈四郎的妈佘太君吧。

看过《杨门女将》《穆桂英挂帅》的观众，一定会问，这位充满了民族大义、爱国情怀、爱国爱民、牺牲家人抵御外侮的老太太（搁现在怎么也是人大代表、政协委员），到了《四郎探母》里，出了什么问题了？且看佘老太在《杨门女将》（又称《百岁挂帅》）中唱的：

> 有杨家统兵马身膺重任
> 为社稷称得起忠烈满门
> 恨辽邦打战表兴兵犯境
> 杨家将请长缨慷慨出征
> ……
> 只剩下冷清清孤寡一门

> 历尽沧桑我也未曾灰心
> 杨家报仇报不尽
> 哪一战不为江山不为黎民

再看看《穆桂英挂帅》中,老太太唱道:

> 杨家代代掌帅印
> 到如今见印不见人
> 睹物伤情心生恨
> 我怎能袖手旁观不顾乾坤
> 为国家说什么夫亡子殒
> 尽忠何必问功勋

佘老太无疑是个高大全的英雄形象,可到了《四郎探母》时不对了,当杨四郎告诉她:

> 太后待儿的恩似海(太后指的是敌方萧太后,四郎的丈母娘)
> 且喜公主配和谐

面对儿子这副厚颜的叛徒嘴脸,佘老太竟然唱道:

> 夫妻恩爱不恩爱

公主贤才不贤才

四郎回答道:

铁镜公主实可爱
千金难买女裙钗
与儿配合十五载
为儿生下小婴孩
本当过营将娘拜
怎奈这两国相争她不能来

老太太感动了,居然唱:

眼望番营深深拜
贤德儿媳不能来

"番营"是什么?是杀了杨家一门忠烈的敌人!深深拜谁?不会是公主吧?婆婆断无拜儿媳之理,这是拜敌人萧太后!这还是那个为国家为乾坤、为江山为黎民、恨辽邦犯境、杨家报仇报不尽的大义凛然的佘太君吗?!现在总强调不要给英雄人物抹黑,这不是抹黑是什么?这个老太太搁现在不是"右派"就是"右倾机会主义分子",在这个问题上,不能搞两个标准吧。

我问过一些看过戏的年轻人和外国朋友,这样的价值观能接受

吗?他们说,"听不懂词,唱的挺好听的"。没错,这出戏无论唱腔、身段、剧作结构、场面调度、人物刻画,在艺术上,真的很"粹",但不能因为这些"粹",就把它的"渣"也说成"粹",只是为了允许演出,才不得不伪装起来,其实谁心里都明白。我依然认为,这种歌颂叛徒的戏也用不着禁,只要向观众说明白了,该演演,该唱唱,万万不可失传,但不能在价值观上颠倒黑白,文过饰非,错误地诱导观众。

京剧《钓金龟》里,大段唱"二十四孝":"莱子斑衣""孟宗哭竹""杨香打虎""王祥卧鱼",再唱就差"丁香割肉""郭巨埋儿"了。赞美皇帝小老婆争风吃醋的《贵妃醉酒》,欣赏皇帝"耍流氓"的《游龙戏凤》,鼓吹金钱至上、拐卖妇女儿童的《朱砂痣》,提倡无故杀人还杀人有理的《九更天》……即便是那些被充分肯定了的好戏,也都经不住推敲:我开蒙戏学的《姚期》《金水桥》都是把杀了人的人演绎成受害者;像《宇宙锋》《一捧雪》《九更天》,反人性、反人道地歌颂忠奴义仆为主赴死;更为奇怪的是,所有描写妓女的题材,不下几十出,百分之百的都是歌颂其忠贞不屈,行侠仗义,从《杜十娘》《苏三起解》到《梁红玉》《李香君》等,让人怀疑扫黄打黑的必要性;《大登殿》里皇帝的两个老婆还互谅互让,"你为正来我为偏";《汾河湾》里,薛仁贵在野外误射死薛丁山后,居然说:"此乃是非之地,待我速速拉马而去。"这位正面的男一号无异于出了车祸轧死人的司机肇事逃逸。

京剧题材大多来源于《三国演义》和《东周列国志》等通俗小说。京剧艺人们是在演义的基础上再演绎,基本上宣扬的是正统的

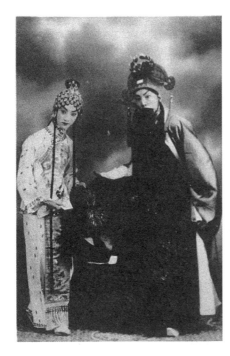

张君秋谭富英演的《游龙戏凤》。这出戏用极美的艺术手段赞颂了一位"耍流氓调戏民女"的皇帝（孙连生 摄）

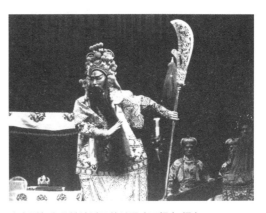

在京剧舞台上被神话了的关羽（王振东 摄）

忠君思想。"关（羽）戏"几乎可以作为代表。京剧剧目都竭尽所能地把关羽神化，形成了近乎信仰上的宗教情结。宫廷中演"关戏"，关公一出台亮相，慈禧太后都要起立致敬，陪看的文武大臣也随之起立，关羽台上坐定，西太后等才可坐下。这不过是清朝的统治者玩弄的愚弄百姓的小把戏。然而，要提倡一个义字，华容道把曹操都放了，还有什么原则不可以放弃的？无原则的义害了不少人。

从宋的《张协状元》到元曲四大家，到明徐渭的《四声猿》《歌代啸》，再到清传奇的顶峰《桃花扇》《长生殿》，这些作品是不能与清中期后形成的京剧一塌刮子算在一起，来笼统评价戏曲的价值观有什么思想精华的。自从十九世纪中叶文人退出，进而以演员为中心的京剧兴起以后，尽管也在强调教化民众的功能，其主流意识已基本上没有了什么教化作用。即便目的很明确的教化功能，也都是歪曲或扭曲了的封建糟粕的伪"儒学"。就这一点来说，那些文豪对京剧的攻击是无可厚非的。

这些例子是举不完的，传统京戏中在思想价值观念上完全没有现代意识，这点你是怎么修补都修补不了的，也不用你去修补。我们看京剧，并不要求它的剧目一定要有多么深刻的思想内涵，但你也不要强行解释，这些思想内涵还有多少现代意识。很多戏，比如"三小戏"《秋江》《小放牛》《小上坟》《一匹布》《双下山》等，你能说出什么深刻的主题思想？内容无害，你得到了美的享受，不也挺好吗？关键是我们今天该怎么认识这些在价值观念上，和我们现代生活不太相容的问题。

如果说京剧的价值观我倾向于把它看作是"渣",倾向于要全面检讨,但京剧里还有更复杂的内容——可能从今天的视角去看是"渣"的内涵,却有可能创造出无比精粹的艺术来。我要从男旦与跷功两个例子来谈。

三、化腐朽为神奇的独特艺术表现

(一)男旦

男旦,一直被某些人视为封建余孽,是对妇女的蔑视和侮辱,是对女权的践踏。不禁止也不提倡。既然女人可以登台唱戏了,干吗还要男人演女人?尽管早已没人再用这种理由评说男旦这一现象,但男旦这个行当已快绝迹了。

满人入关以后,才开始禁止女人唱戏的。我一直不理解,文化上十分开放的清政府(我说的不是"文字狱",指他们接受汉文化),为什么禁止女人唱戏?之前直到蒙古人的元朝,还是女演员当红的时代,诸如珠帘秀、顾山山、赛帘秀、平阳奴……成就了元曲的一代辉煌。到了清末、民国,富连成科班依然不收女弟子,直到一九二九年欧阳予倩、焦菊隐等人创办中华戏曲学校,才招收女学生,光"玉"字辈就出了一系列大师级女演员。但确实京剧从兴起就是男旦,梅兰芳先生的祖父梅巧玲便位居"同光十三绝"中,是男旦。此后人才辈出,从王瑶卿到梅、尚、程、荀"四大名旦",到李、张、宋、毛"四小名旦",以及筱翠花、陈永玲到今天的梅葆玖、温如华、胡文阁,胡文阁收了最后一个徒弟,蒙古族的小孩

"四大名旦"合影。二百年来旦行始终由男演员统治着,如今已近绝迹

巴特,现在也该十四五岁了,大概是唯一硕果仅存的男旦了。男旦的艺术画廊,真是流光闪烁、异彩纷呈啊!中华人民共和国成立后,中国戏校开始就不招收男旦了,可是先辈的男旦们都创出了自己的流派,奇怪的是后继的女演员全是宗这些男旦大师的流派,上千人总有了吧,能自成流派的也就是杜近芳、赵燕侠、李维康三人(也始终为人诟病)。这些成百上千的女演员怎么了?为什么唱不过假扮女人的男人,而且,至今从国内到海外,公认的可以代表京剧国粹的人物,只有男人演女人的梅兰芳一个人,岂非咄咄怪事?!真女人演女人,却演不过男人,男人演女人比女人还女人!而男人演女人确实起源于封建的清王朝轻贱女人、践踏女权的暴虐统治,也是一种畸形的、扭曲的、残酷的、病态的艺术现象,无疑就是"渣"!是绝对应该禁绝的、取缔的,还要让女人们世世代代的蒙羞下去

吗？不对了，梅兰芳是中国人的骄傲，是人大代表，也就是说他可以代表人民，梅兰芳先生"粹"得不行了！这是哪儿出了问题？

没错！男旦就是国粹！它形成了京剧艺术的巅峰，不可逾越的高峰，他代表了一个时代。有人说女演员某某某超越了梅兰芳，不超越艺术怎么进步？长江后浪推前浪嘛。这是偷换概念。不能因为莫言拿了诺贝尔文学奖他就超越了鲁迅，"红萝卜"就超越了"阿Q"，每个时代都有它的制高点，"横看成岭侧成峰，远近高低各不同"，正如清朝傅山所言："既是为山平不得，我来添尔一青峰。"现在的演员都是在大师的肩膀上，于高处拍两锹土，于凹处填两筐石头子儿，这既不是创新，也不是发展，没有谁添过一座青峰。时代不同就有不同的艺术观念，现代审美跟大茶馆时代的审美早就拉开了几十条街的距离，你的进步是时代的进步，而时代的进步是自然发展的必然规律，不因为你改了个演法就超越了大师。这种看法不是个别的，这个问题经常在网上、朋友圈、微信中争得头破血流，×爹×娘地互骂，把这个问题弄清楚是有普遍意义的。

男旦（不只梅兰芳一人，而是四代人）形成的这一旦角行当（指男演女）的高峰，并不因女演员可以登台演出并在观众中引起"坤旦"潮的情况下而衰落和消失，在男旦与女旦争奇斗艳的一波一波的浪潮中，男旦始终占据上风，这就值得我们深思并深入进行探讨了，到底是"渣"还是"粹"。别忘了在京剧形成、发展到鼎盛的一百年间，戏园子里是没有女观众的，那时的男旦只演给男人看。直到一九〇〇年后，由于庚子赔款的缘故，才允许女人进戏园子，最初还是楼上楼下，男女分座，此前只有宫中和王府豪门的女

人才能看得上戏。只演给男人看和同时也给女人看这种观众层面的变化，直接影响到男旦演员的表演。

男人演女人，与女人演女人究竟不同在哪里？我认为在于两者的审美角度不同，审美尺度不同。男人演女人始终研究和参悟男人眼中的女人美，研究女人取悦男人时如何美，这就进入了一种深深的游戏状态，在这方面，发现女人的美，男人比女人立场更客观、眼光更独到、更犀利、更敏感、更细微。而女人只研究自身的美，研究如何表达自身的美。一学流派，女演员最终仍落入"女人学男人怎么演女人"这个套路中，绕了一个大圈，但毕竟缺失了最重要的男人视角，这就是区别的本质。男旦所形成的艺术高峰，是人生游戏升华到了游戏人生的最典型的代表。这一特殊行当的衰亡与消失，将是京剧国粹无可估量的损失，一旦没有了男旦，不知道梅兰芳先生代表的国粹的英名还能延续多久，后辈子孙会问：男人演女人，算什么？比女人演还像女人，这不天方夜谭吗？

（二）跷功

说说"跷"，对现代观众，特别是中青年已经很陌生了。上千年来（自隋朝始）男人视女人脚小为美，于是女人开始缠足，以三寸小脚为标准，美其名曰"金莲"，缠足的长布条叫裹脚布，有好几尺长，这无异于酷刑。我家二少奶奶小脚两寸七，走路摇摇晃晃，我们这些孩子背地里叫她"风里灯"（蜡烛）。二十世纪六十年代，还可见那些已经是老奶奶、老大妈的小脚女人活跃于"革命居民委员会"，专抓逃回京的下乡知青，被戏称为"小脚侦缉队"。

意大利大导演安东尼奥尼在电影《中国》一片中因拍了小脚女人被斥为丑化中国人民的反动导演。京剧舞台上的"跷"就是模仿三寸金莲，用硬木做的小脚绑在演员的小腿和脚上，这走起台步来，如"风摆柳""水上漂"，练这门儿跷功至少三到十年，同样无异于酷刑。一七七五年，陕西演员魏长生把跷功带进了北京，一下子风靡了整个京剧舞台。民国时期王瑶卿先生提倡废"跷"，未果。一九四九年后，彻底废"跷"，毫无疑问"小脚"和"跷"都是"渣"。一九五七年开禁，跷功又活了。我在吉祥戏园看筱翠花老板的《活捉三郎》，踩跷出演，一出场，我们这一代的青年观众纷纷站起，就是要看筱老板的脚，谢幕时争先恐后地涌到台前，也

民国时期的科班女生练跷功，这是旦角最残酷的基本功

是为了看脚。只听说没见过嘛。"文革"十年浩劫，跷功更是绝迹。八十年代，又有一些演员恢复"跷功"，官方未禁，当然也不提倡，更不宣传，以致看戏的观众对台上的"跷功"浑然不知。新世纪我看过《活捉三郎》《战宛城》，甚至有个地方戏在年代剧中也大胆地用了"跷功"。散戏后与几个年轻人说起，他们竟惊讶地说没注意，因为根本不知道有踩跷这么一说。戏前不敢宣传，毕竟小脚始终被认为是国耻，是封建社会对女人无论是生理上还是心理上、精神上的惨无人道的残害，但这是无可回避的历史记忆，作为文化，尽管它是残忍的、扭曲的、病态的文化，也会永存于历史。

 跷功于现代而言，已不会产生小脚美的社会效应，没有哪个女孩子因看了踩跷好看，就跑回家去裹小脚，跷功只作为一种艺术形式存在，有如芭蕾的足尖舞。记得一九七三年我下乡，搞"社教"批林批孔，遇到广西某专区的专员，他刚看了芭蕾舞剧《白毛女》电影，于是极其愤怒地拍着桌子大骂："没有王法了，白毛女居然裹着小脚跳舞，侮辱我们贫下中农，要是叫我管文艺，这个演员要是落在我手里，我就叫她立着脚尖去烂泥里插秧！"我忙说，亏了你不管文艺，这个芭蕾舞剧是江青同志亲手抓的，他吓得张着嘴半天说不出话来。我在二〇〇九年北京电视台主办的京剧票友大赛中任评委，一个宁夏票友，是个二十三岁的小伙子，居然踩跷表演了一段《小上坟》，把我惊着了，问他为什么学跷功，他说看了陈永玲先生的录像《铁弓缘》，就迷上了跷功。再问他跷功的本意是什么，他根本不知道缠足一说，只觉得太美了，从这个层次和视角来看，这跷功怎么也"渣"不起来了。

第七章 京剧到底是国粹还是国渣　335

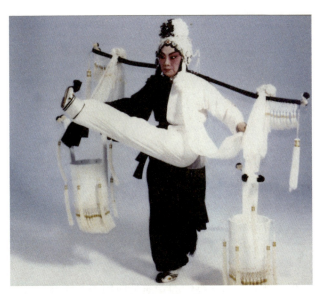

跷功常用来演女鬼的形象，踩跷表演的《阴阳河》中的李桂莲，有难度极大的跑圆场和舞蹈（刘少春 供稿）

这本来毫无疑问的"渣"，却创造着舞台上的奇迹。当演员扮演的鬼魂，走起台步的时候，那不是走，那就是飘，踩上跷，只能走小碎步，还要做出各种繁难的动作，跑起来居然比正常人走的速度还要快，根本看不出是走，就是飘！那么丑的小脚，为什么能跑出那么美的圆场？那是幼年冬天踩着跷在冰上跑，夏天在两张高桌上，站在两块立砖上耗，野外走十几二十几里的土路、一天十六个小时练功、干活都不许卸下来，才练出的跷功！他（她）们呈现出的舞台形象，那就是"粹"。

这"粹"，仍摆脱不了"渣"之嫌，也必须背负着"渣"之名。二〇一五年，北京京剧院的青年编剧、导演李卓群，排了一出

小剧场京剧《惜·姣》，是把传统京剧《坐楼杀惜》和《活捉三郎》两个折子戏连缀而成。这本是一九五〇年戏改中的禁戏，反右前开了禁，我看过筱翠花和马富禄二位老前辈的《活捉三郎》，开了眼了，至今无出其右者。我还看过孙正阳、童芷苓的演出，揉进了上海的地方特色，别具一格。《坐楼杀惜》看得更多了，不下七八个版本，马连良、周信芳、计镇华诸大师的表演都堪称经典，这样两出戏如何改？李卓群改了，不但继承且颠覆了传统，我说的不是表演，而是价值观。这种改变需要相当的勇气和冒险精神（且不说艺术功力），此戏一出，即受到了诸多专家、学者、评论家的攻击，编导狼狈而又无奈。我当时写了一篇长文，发在网上，评价了这部戏，这里我只谈此戏演阎婆惜的女演员使用了"踩跷"技艺。

京剧《惜·姣》中的演员用了跷功，我所以要用这么多文字介绍"跷"，就为了阐述在这出戏中，导演是如何别出心裁、匠心独具、化腐朽为神奇地利用小脚的"跷"来完成她的价值观，变"渣"为"粹"。

传统戏《活捉三郎》并不见于《水浒传》书中，是艺人们杜撰的，是为了炫技。所谓"以歌舞演故事"（王国维语），我总觉得于京剧来说不妥，京剧故事繁、简、雅、俗，精不精彩，都无关紧要，故事只是一个"托儿"，它必须具备展现演员唱、念、做、打的空间，非此，多好的故事也没用，也没有哪个戏迷花钱买票是来看故事的。对于京剧更准确的说法应该是"以故事演歌舞"。传统京剧《活捉三郎》正是为展现跷功而设，被宋江杀死的阎婆惜，死后不找杀他的宋江报仇，却找当初与其媾和的张文远算账，只因张文远曾发誓

与其同生共死，那就"活捉"吧。

传统戏《活捉三郎》最后是阎氏的鬼魂用披巾（白纱巾）将张文远勒死，活捉而去。而新版的《惜·姣》不是的，勒死他用的是裹脚布。舞台上，当张文远脱去阎氏的绣花鞋，把鞋摆放在舞台前面的正中央，如特写般直接推到观众面前，又把她的裹脚布一圈一圈的解下来，这当然也是一种性暗示，但这种脱鞋解布的动作到底要说明什么，我们还无从知晓。直到阎氏上了桌子，拿起放在桌上的裹脚布，缠绕在张文远的脖子上，将他勒吊而死，观众才恍然大悟。这个动作给千年小脚画上了一个惊叹号，这是一个极其具有象征意义的符号性质的总结！女人终于用残害了他们千年的桎梏，偿清了男权社会以小脚而消遣女人的性孽债。这是大手笔，大想象，追踪着中华民族的文化和心理，这就是现代意识。

四、参透游戏的艺术精神

京剧是国渣还是国粹，真是一个错综复杂的问题。京剧舞台上不但有"粹"，还有"渣"，无可置疑。这里面有观念的、有实体的，有内在的、有外在的，有演员表演的、有导演的、有社会的、有个人的，有主观的、有被迫的，有愚昧无知的、有明知故犯的……

我坚持认为，传统京剧的价值观基本是"渣"；但这价值观念究竟能给中国，乃至世界，给今天的观众特别是青年人带来什么样的思考和认知，却是个严肃的，应当受到重视的课题。禁戏是最不明智的，伪装成现代的意识和价值观更是不明智的，"渣"就是

"渣",用正确的历史唯物主义的立场和观点去正视,才是我们应该做的,让年轻一代知道和了解我们曾经的历史上有过这样的戏曲和价值观,对认知如今的现实是有益处的,也不会因此就妨碍京剧的传播和传承。

在京剧的价值系统之外,京剧能够给我们今天最大的启发,还是它的艺术特性及其背后的哲学意涵。

我在讨论京剧艺术的游戏性时所举的那些例子,有些本身就是"渣", 比如我在《游戏》一章中谈到的很多老艺人的恶习:台上阴人、误场、耍大牌、抢戏、搅戏、饮场……有些本是"渣",却变成了"粹",如跷功、男旦;有些本是"粹",被误当作了"渣",比如检场、丑角抓哏现挂;有些虽然是"渣", 却可以从中辨识出"粹",比如演员在台上不严肃而出戏,等等。

过去,这些始终被排斥在理论研究之外,或简单予以否定,或不屑一顾,或从未想过"渣"还有什么研究价值。但你如果逆向而行,从艺术特性上去看,恰好是那些你从舞台整体性的角度看来是"渣"的表现,反而是我们解读、认识、研究京剧美学的一份宝贵的财富。这些看上去的"渣", 往往会反射出"粹"的光芒, 充分显示出我们京剧和整个西方戏剧不一样的观念。我强调"游戏"二字,强调的就是京剧艺术背后所依凭的中国的哲学智慧。

中国京剧的这份宝贵的遗产是值得我们加意保护和发扬的。我在本书中一再强调的是,要创新、创新、创新!这些宝贵的遗产,不是放在那儿等着你去观赏的,是需要你从中理解艺术的精神,并把这些艺术精神贯彻在今天的创作中。这才是我们要提倡的继承、

继承、继承！我们艺术中所体现出的哲学观念，美学观念，都是超前的、先锋性的，你只有理解了京剧所蕴藏着的艺术观念，京剧才会不死，京剧才会重生。

这也是我要在这本书中着力探讨的内容。

后记

陶庆梅

我和宝昌老师都不太能想得起来李陀具体是在哪一年说起，要让我去帮宝昌老师整理他几十年来对于京剧美学的思考。只是记得为了这个计划，有几年李陀每次回北京，都会带着我去和宝昌老师吃一顿饭——饭是没少吃宝昌老师的，这事儿，一直也没下文。直到二〇一六年八月，宝昌老师又约我去他那儿吃饭。去了才知道，他刚刚因腰椎间盘突出动了一个大手术，大概是躺在病床上的那几天，他琢磨这事儿必须有所动作了。他从小爱看戏也学演戏，自己的艺术创作又从京剧艺术里吸收了那么多营养，因而，对京剧这一民族文艺形态，他觉得要尽一份责任，把立足于自身艺术实践对京剧的思考，回馈给京剧。

那天，他坦诚地告诉我，为什么一直没着手，除了确实忙之外，他知道要整理京剧美学这事太复杂。他虽然思考了几十年，但很难说有一个完整的体系。前辈学者在这方面已多有建树，他虽不完全满意，但要超越已有的讨论，翻出新意，给今天的读者带来对于京剧的全新认识，这，他并不太有把握。而且，他也觉得在当前的社

会语境下，我们讨论京剧，很可能会吃力不讨好：即使我们的书写出来了，也许既没有人愿意出版，也没有人愿意看。我们很可能是在做无用功。

对我来说，面对这样一种挑战，面对这样一份重托，怎么可能拒绝？

二〇一六年九月二十八日，我们正式开工了。开始的时候，非常顺利。宝昌老师对京剧美学思考有几十年了，积累了大量的材料，还做了详细的提纲。大约一个多月，我们就确定了这本书的大致框架与核心概念：游戏，从富连成谈京剧的表演体系，叫好，说丑……

但是，我们一旦深入这些问题展开讨论，这些概念内部纠缠着的剧烈矛盾，就给我和宝昌老师制造了无数难题。

比如，叫好。它在观演一体的基础上有机地嵌入京剧表演中，成为京剧演出不可分割的一个部分，但在现代剧场的观演条件下，在现代观众对戏剧的认识中，叫好，与今天的演出是一种什么样的关系呢？比如，检场。这是京剧在舞台自由的无意识中形成的处理舞台道具的解决方案，但是，在今天封闭、半封闭的舞台演出中，你说检场好，你让检场直接上舞台去，就对吗？再比如，关于表演。几十年来，我们忽而用"体验"、忽而用"间离"这些欧洲戏剧概念来解释我们的京剧：人家流行体验，我们就也是体验；布莱希特受京剧表演启发发明了"间离"的概念，我们就又说我们早就"间离"——说起来完全忘了这两个概念之间是如何地尖锐对立，也完全不考虑这些概念应该根据我们的经验再反思，怎么能拿来就用

呢？可是，今天，你要不用这些概念，用什么呢？"体验"不对，"间离"也不好，"表现"就对吗……而当宝昌老师执着地把"游戏"作为他的核心概念之时，我们同样面对着一个突出矛盾：这个"游戏"，怎么让人明白，它完全不同于作为艺术起源论的席勒"游戏说"，是我们另辟蹊径建立的新范畴呢？

在这个艰难的过程中，我们越来越清晰地意识到：我们今天讨论京剧的难点，并不仅仅在于从中国传统戏剧自身的逻辑出发总结京剧美学——虽然我们所有的工作都是为这个目标。

要实现这个目标，就不得不直面中国戏剧——乃至现代中国——百年发展过程中的深刻矛盾。一方面，一百多年来，面对强势欧洲戏剧观念的全面挤压，我们必须全面学习；另一方面，在学习过程中，我们很快感知到欧洲戏剧的很多概念，并不适合解释我们的经验。但是，经过二十世纪一百年的发展，离开这些概念，我们甚至无法言说我们的经验；而用这些概念，一定是词不达意——甚至是胡说八道。

问题的复杂性在于：我们既不能无视在与欧洲戏剧观念一百年的碰撞中，中国戏剧的种种不适应；但是，我们也应该珍惜欧洲戏剧艺术在二十世纪带给我们的全新启发。二十世纪欧洲戏剧艺术，不仅创造了自启蒙主义以来的艺术高峰，它在发展过程中，面对自己碰到的困难，不断有针对性地从世界各地艺术思想中吸取养分，一直引领着世界戏剧潮流。与此同时，过去一百年来，伴随着剧场建制、生活形态等物质影响的渗透，欧洲戏剧的核心概念，也已经

深刻改造了中国现代戏剧对文本结构、舞台表现等的思想方式。因而，我们面对的新问题是——今天对京剧美学的重新言说，是要"穿越"欧洲近五百年戏剧发展的历史；我们今天谈京剧美学，不可能是一种复古，而是要辨析：京剧中的哪些原理，历经二十世纪的淬炼，在今天，仍然光辉灿烂；在未来，也会光辉灿烂。

我们在这些问题上困惑犹疑，我们也在这些问题上倔强地前行，绝不后退。今天，当我们终于可以用《了不起的游戏——京剧究竟好在哪儿》来呈现我们的思想成果，我们也意识到，这个理论工作恐怕真的是刚刚开始而已。

我非常感谢宝昌老师在写作过程中对我的绝对信任，更感谢宝昌老师对后辈毫无保留的提携。本来是我帮他把他的思考整理成一本书，但他却选择了与我合著的方式。特别需要说明的是，我们在动笔之前就达成共识：这虽然是一本理论书，但它的语言风格，一定是生动活泼的。这本书的内容，部分来自我帮宝昌老师三年来整理的近一百个小时的谈话记录，部分来自宝昌老师补充的文字材料，但在整体上，我们一直是在尝试建立一种口语化的理论表达。

在这本书的创作过程中，我也非常敬佩宝昌老师那旺盛的生命力与不停歇的学习精神。

只说两个很小的例子。

刚和宝昌老师在一起工作时，让我首先感到惊讶的是这个人身上怎么有这么强大的能量！他每每会以一口气三个多小时的工作频率来讨论一个问题。有时我听得都累了，他居然毫无疲态。他那绘声绘色连说带比画的讲解，让他整个人如同被一股强大的气息包裹

着——我想,孟子所谓"浩然之气",就是如此吧!刚开始时,他偶尔会对这本书的完成与出版不太有信心,对让我可能无效地陪他工作有所歉意。我半开玩笑地和他说:"宝昌老师,您不知道,和您一起工作,我也是从您身上吸您那'浩然之气'呢。"彼时,他正在和李卓群等年轻人合作京剧版《大宅门》。我这话没说完几天,就在报纸上看到记者对他的采访,用了他这么一句话做的标题——"要毫不客气地吸年轻人身上的血!"我真是服了他了:如此清醒地面对年轻人在思想上的尖锐挑战,绝不放弃从年轻人那儿吸收新鲜的创意,但又毫不妥协地坚持自己的判断,这样的人,你怎么会觉得他老呢?

二〇一九年我们写"表演体系"那一章时,恐怕是创作中最为困难的一段时间。中间有一个多月,宝昌老师没有和我联系——这是这几年从来没有过的。我很担心他是不是生病了。终于有一天他让我去找他——他的书桌上,高高地堆着各个时代出版的各种表演理论的书啊。原来,在这一个多月,他把国内出版的对欧洲各种表演体系、表演训练的著作,都重新看了一遍。他要了解别人都说过什么,为的是不重复别人的观点、不要用别人用过的例证。他这一个多月的刻苦学习落实在书稿中,也就只是说明其他表演观点最有代表性的引用文字。我后来在整理这段文字的时候,有点不好意思删掉他这一个多月积累的引文,可他坚决地说:该删的,就要毫不客气地删掉!

最后要感谢为这本书能够出现付出努力的许多人。感谢李陀为

我和宝昌老师确定这个课题，感谢芝加哥大学的蔡久迪教授在芝加哥大学组织的以《春闺梦》为主题的讨论——没有那一次会议严格的时间要求，我们的《戏曲电影还能拍好吗》那一章就不会顺利完成；没有那一次宝昌老师围绕着《春闺梦》的演讲在北美留学生中的热烈反应，也不会让我们对这本书如此充满信心，并由此加快了写作的速度。感谢哥伦比亚大学刘禾教授对我们的思考带来强有力的理论支持，感谢哥伦比亚大学钱颖教授为推动我们京剧美学讨论所做的组织工作。感谢柳竹竹在我们这本书的写作过程中，给我们提供了资料与文字整理的支持。感谢活字文化在我们拿出书稿后的第一时间给予的充分肯定，感谢三联书店对于这本书出版的支持与重视。

此外需要说明的是，尽管在本书写作、出版阶段，我们和出版方一直在尝试多方努力，希望取得本书图片作者的出版授权。但迄今仍有部分图片作者未能取得联系，请版权持有人见书后惠函活字文化，以便寄奉样书和稿酬。

我们这本书，是以京剧为切入口，对于传统文艺形式进行一次全新再解释的尝试。我们相信，这本书里一定还存在着一些我们还没有完全解决的内在矛盾。因而，我们特别期待更多在这方面有深入研究的艺术家与学者，参与后续的讨论。